COLLECTION

DES MÉMOIRES

SUR

L'ART DRAMATIQUE,

PUBLIÉS OU TRADUITS

Par MM. ANDRIEUX,
BARRIÈRE,
FÉLIX BODIN,
DESPRÉS,
ÉVARISTE DUMOULIN,
DUSSAULT,
ÉTIENNE,
MERLE,
MOREAU,
OURRY,
PICARD,
TALMA,
THIERS,
Et LÉON THIESSÉ.

MÉMOIRES
DE BRANDES,

AUTEUR ET COMÉDIEN ALLEMAND;

AVEC UNE NOTICE CONCERNANT CET ACTEUR,

ET PLACÉE EN TÊTE DES MÉMOIRES D'IFFLAND.

TOME PREMIER.

A PARIS,

CHEZ PONTHIEU, LIBRAIRE,

AU PALAIS-ROYAL, GALERIE DE BOIS, N° 252.

1823.

AVANT-PROPOS.

Dans le cours de l'été de l'année 1791, le désir de vivre à la campagne m'avait fixé à Charlottembourg. A cette époque je fis quelques excursions à pied, tant à Berlin qu'à Spandau et dans les environs. Je préférais surtout la route du village de Schomberg, parce que là, je passais quelques heures agréables et utiles, dans la société de mon ancien ami Engel, autrefois directeur du Théâtre National à Berlin, qui demeurait dans cet endroit pendant la belle saison.

Notre conversation tomba un jour sur l'éducation, et cela nous conduisit à parler des principales fautes de la jeunesse, et particulièrement de la vanité, de l'étourderie et de leurs suites. Ces réflexions me rappelèrent vivement l'histoire de ma jeunesse, et je racontai franchement à mon ami quelques scènes intéressantes de cette époque de ma vie; elles excitèrent son attention, et, à sa demande, je lui en fis connaître quelques autres avec plus de liaison. Il m'assura qu'il n'avait jamais vu un exemple

aussi frappant des suites fâcheuses qui peuvent résulter d'une éducation négligée et des égaremens d'une jeune tête. Il me conseilla de ne pas laisser plus long-temps dans l'obscurité l'histoire de ma vie, et de la publier sans délai pour servir d'amusement au public et d'avertissement à la jeunesse.

Malgré cette provocation bienveillante, je ne pus gagner sur moi qu'au bout de quelques années, d'entreprendre une pareille confession. Je n'avais dans ce moment aucune affaire pressante; ma vanité, qui s'était refusée si long-temps à rendre publiques les étourderies de ma jeunesse et les situations pénibles dans lesquelles je m'étais trouvé, était enfin vaincue. Je commençai donc à ranger dans un ordre chronologique tous les événemens intéressans de ma vie, tantôt à l'aide de ma mémoire, qui a toujours été assez fidèle, tantôt à l'aide d'un journal que j'avais commencé en 1757 et continué depuis.

J'ai toujours été dans l'usage de soumettre le manuscrit de mes travaux littéraires à un homme de lettres expérimenté. J'appelai donc aussi sur ce premier jet la critique d'un de mes plus intimes

amis, le syndic provincial Pauli, dont le goût pur et le jugement sain m'étaient connus.

Dans sa réponse, après avoir relevé quelques fautes de style, il m'invita sérieusement à achever mon ouvrage, et à le faire imprimer. Cette histoire, qui s'étend jusqu'à l'époque où j'écris, est de la plus scrupuleuse exactitude. A ma prière, elle fut encore revue soigneusement par mon ami, le premier conseiller intime des finances du roi de Prusse, de Gockingk (1). Il fut aussi d'avis de la livrer sans délai au public, parce qu'elle se distingue de beaucoup d'autres biographies par une multitude d'événemens intéressans.

Encouragé par l'approbation de ces trois hommes estimables, j'ose faire paraître le premier volume

(1) Il retrancha avec raison quelques anecdotes sur des acteurs de ma connaissance que j'avais entremêlées dans ce récit, et les inséra dans les Journaux dramatiques; mais mon libraire et mon ami, M. Mamer, desira de les conserver, parce qu'elles lui paraissaient comiques; ainsi pour lui complaire, et, suivant les conseils de mon critique, pour ne pas interrompre le fil de l'histoire par ces épisodes, je pris un terme moyen et en formai autant de notes séparées que je joignis au texte.

de cet ouvrage. Le jugement des critiques et l'opinion du public m'apprendra si elle est digne d'intérêt, et si on en approuve la publication.

Jean-Christian BRANDES.

Berlin, avril 1799.

HISTOIRE
DE MA VIE,

PAR

JEAN-CHRISTIAN BRANDES.

> ... *Vita est nobis aliena magistra.*
> Cato.

PREMIÈRE PARTIE.

CHAPITRE PREMIER.

Histoire de ma famille. — Voyage de mon père. — Ma naissance.

Ma mère était la fille cadette d'un fermier nommé Cobes, établi près de Stuttgard. C'était une bonne fille allemande, d'un excellent cœur et de mœurs irréprochables ; elle avait déjà vécu vingt-trois ans à la campagne dans une entière innocence, et sans éprouver le désir de se marier, lorsqu'un frère de sa

mère, qui demeurait à Stettin, l'invita à venir le voir. Émerence (c'était là son nom), répondant à l'invitation de son oncle, consentit à séjourner quelques mois chez lui. Pendant qu'elle s'y trouvait, elle reçut la triste nouvelle que son père était mort subitement, laissant sa mère avec sept enfans, et dans une misère à laquelle elle était loin de s'attendre.

Heureusement les fils, déjà grands, venaient d'embrasser différentes professions; la fille aînée, qui s'était mariée peu de temps avant à un fermier du voisinage, se chargea de celle de ses deux sœurs qui venait après elle; la mère se rendit à Stettin auprès de son frère, chez lequel se trouvait alors sa fille cadette. Cet homme, riche brasseur, avait auprès de lui, depuis plusieurs années, un docteur en théologie, nommé Brandes, chargé de l'instruction de ses enfans. Il fit ensuite de ce Brandes une espèce d'intendant et de teneur de livres. Quoique âgé de plus d'un demi-siècle, ses passions n'étaient pas encore assez calmées pour ne pas s'enflammer à la vue des charmes d'Émerence. Jusqu'alors une timidité respectueuse ne lui avait pas permis de faire connaître ses sentimens; mais maintenant qu'il était instruit du changement qu'avait éprouvé

la fortune de sa bien-aimée, il osa se déclarer. Le cœur d'Émerence n'était pas encore fixé. Dans sa position actuelle, elle ne pouvait pas espérer un brillant parti; et comme d'ailleurs, rendant justice au bon cœur du théologien, elle ne se sentait pas d'aversion pour lui, elle lui permit d'aller la demander en mariage à son oncle et à sa mère. L'oncle connaissait le vieux soupirant comme un homme qui, quoique pauvre, était honnête et laborieux; il obtint donc une réponse à son gré, et après son deuil, Émerence devint sa femme. Son oncle lui donna non seulement cinq cents écus pour dot, mais encore il fit arranger la maison des nouveaux mariés, et procura au mari la permission d'ouvrir une école particulière. De cette manière le nouveau ménage paraissait assez bien pourvu. Une année ne s'était pas encore écoulée, quand le docteur en théologie reçut une lettre de Rotterdam qui lui annonçait la mort de son frère unique. Celui-ci, dans sa jeunesse, avait fait sa fortune à Surinam; et, ayant dans la suite fixé son séjour à Rotterdam, il faisait dans cette ville un commerce assez considérable. Comme la femme de ce frère était morte depuis plusieurs années, et qu'il n'avait point d'enfans,

Brandes, devenu son héritier, crut ne pouvoir trop se hâter d'aller prendre possession des richesses que lui laissait son frère. Les préparatifs du voyage furent faits en peu de temps ; il prit le peu d'argent qui lui restait de la dot de sa femme, emprunta encore à son oncle quelques centaines d'écus, et, après avoir fait à sa femme les adieux les plus tendres, il s'embarqua sur un vaisseau prêt à faire voile pour la Hollande.

Peu de jours après son départ, le 15 novembre de l'année 1735, sa femme accoucha d'un très beau garçon ; c'était moi.

CHAPITRE II.

Mon père revient de Hollande. — Mort de mon grand-oncle. — Détresse de ma famille.

MA mère resta plusieurs mois privée des nouvelles de mon père. Elle commençait à douter de son retour, lorsqu'un jour qu'elle se trouvait chez son oncle, quelqu'un vint frapper très doucement à la porte. Ma mère l'ouvrit, et vit entrer un homme couvert de haillons ; mais quel fut l'étonnement général

quand on reconnut que c'était mon père! A peine put-on le reconnaître; son visage était pâle, décharné; sa voix faible, sa démarche chancelante, ses yeux caves et ternes, et sa maigreur effrayante. Tout le monde était impatient de savoir quels étaient les motifs d'un aussi affreux changement. Je vais les faire connaître.

Le frère de mon père n'existait plus; mais peu de temps avant sa mort, il avait épousé sa ménagère, et, pour la récompenser de son amour et des services qu'elle lui avait rendus, il l'avait instituée sa légataire universelle. Mon père protesta contre cette disposition; mais quand son avocat, qui avait déjà tiré de lui une somme assez considérable, s'aperçut qu'il ne restait presque plus rien dans sa bourse, il lui apporta l'arrêt suivant : « At-
« tendu que le testateur a pris ses dispositions
« lorsqu'il jouissait encore de toutes ses facul-
« tés, et cela en présence des notaires et des
« témoins nécessaires, et sans avoir fait au-
« cune mention d'un frère; attendu d'ailleurs
« qu'il existe encore un fils naturel né de sa
« seconde femme, mais légitimé depuis son
« mariage,

« Le réclamant est à bon droit débouté de

« sa demande. La veuve reste en possession
« de son héritage, et les frais sont à la charge
« du demandeur. »

Mon père, frappé de cette sentence inattendue, s'adressa à l'héritière, afin d'obtenir au moins qu'elle lui remboursât les frais de justice et les dépenses de son voyage ; mais elle lui déclara sèchement qu'elle ne se souvenait pas que feu son mari eût jamais eu un frère, et que par conséquent elle se croyait dispensée de faire aucun présent à un inconnu qui ne pouvait prouver légalement sa parenté. Pour comble de malheur, mon père ne pouvait exhiber aucun autre titre que quelques lettres à demi déchirées et à peine lisibles, que son frère lui avait écrites plusieurs années auparavant, et un extrait baptistaire dans lequel il était désigné comme fils d'un marchand de bois de Magdebourg, nommé Brandes; et comme la validité du testament était reconnue par la justice, il se vit obligé de renoncer entièrement à ses prétentions ; et, sans avoir pu rien terminer, il se remit en route, n'ayant plus que quelques florins dans sa bourse.

Pour surcroît d'infortune, le vaisseau sur lequel mon père s'était embarqué fut surpris par une tempête et poussé sur les côtes d'Hel-

goland, où il fit naufrage. Mon père, à la vérité, fut sauvé avec l'équipage; mais peu de temps après son arrivée à Cuxhaven, il se sentit atteint d'une fièvre ardente, et n'aborda qu'avec peine à Hambourg. Il y resta plusieurs mois dans un hôpital public, presque sans espoir de guérison. Cependant il se rétablit enfin, grâces aux soins d'un médecin compatissant qui s'intéressa à son sort; mais il était encore privé de l'usage de ses yeux, qui, ordinairement faibles, avaient tant souffert des fatigues du voyage, qu'ils menaçaient de s'obscurcir tout-à-fait par la cataracte. Le médecin lui conseilla d'aller à Berlin pour se soumettre à l'opération, lui donna quelque argent pour son voyage, et le recommanda à un habile oculiste de cette ville. Mon pauvre père, affaibli par ses souffrances, et à demi aveugle, se traîna donc jusqu'à Berlin; et, par la protection du médecin auquel il était adressé, il fut admis à la Charité. L'opération ne réussit pas parfaitement; mais cependant il recouvra la vue de manière à pouvoir distinguer de près les objets les plus frappans. Il acheva son malheureux voyage, et arriva enfin chez ma mère dans l'état que j'ai décrit plus haut.

Dans une pareille détresse, l'oncle de ma mère dut le secourir autant qu'il lui était possible. La vue de mon père était trop faible pour qu'il pût continuer à diriger son école ; le bon oncle ouvrit pour lui un petit commerce de comestibles, qu'il exerça plusieurs années, mais sans y faire de grands profits. Malheureusement cet oncle généreux mourut subitement d'une suffocation. Ses enfans ne montrèrent pas la même affection à mes parens, et même les privèrent peu à peu de tout secours. Mon père n'avait jamais été bon économe. Les petites épargnes de ma mère ne suffisaient plus pour couvrir ses dépenses ; le commerce diminua de jour en jour, parce que, si ma mère s'entendait bien à la vente, mon père ne s'entendait pas du tout aux achats. Leur petit fonds s'affaiblit donc visiblement ; et enfin leurs ressources s'épuisèrent tout-à-fait. Ils se virent contraints de quitter Stettin, et d'aller établir leur demeure dans la petite ville de Massow, où ils pouvaient vivre plus économiquement.

CHAPITRE III.

*Mon père devient chercheur de trésors cachés.
— Ce qui en résulte.*

Mon père loua à Massow une petite maison avec un jardin que ma mère cultivait, et dont elle portait les fruits au marché ; mais comme ce revenu ne suffisait pas aux besoins de la famille, elle tâcha de l'augmenter en se procurant, dans différentes maisons, des ouvrages d'aiguille et d'autres travaux de son sexe. Mon père n'avait absolument rien à faire ; l'ennui l'entraîna à la campagne, où il faisait des visites aux curés, qu'il abordait comme ancien collègue en leur parlant latin. Il leur racontait ses malheurs, et la plupart lui donnaient l'hospitalité pendant quelques jours. Dans le cours de ses promenades, il fit par hasard connaissance d'un homme, nommé Lohrmann, qui se disait chercheur de trésors cachés, et paraissait vivre dans une certaine aisance. Il exerçait ordinairement son métier dans les châteaux seigneuriaux, en faisant croire aux propriétaires que d'immenses tré-

sors étaient enfouis dans leurs terres. L'espoir d'obtenir de grandes richesses, qui, selon lui, pouvaient être acquises à peu de frais et presque sans peine, parut à la plupart de ces hommes superstitieux un appât très séduisant : ils firent des accords avec lui pour l'exhumation de ces trésors; et il parvint ainsi à tromper plusieurs d'entre eux pour des sommes assez considérables. On comprend facilement que jamais un trésor ne fut déterré, et que toujours, par une indiscrétion ou quelque autre imprudence, il s'enfonça plus avant dans la terre; mais comme ce coquin faisait tout cela avec une certaine gravité et y joignait adroitement des miracles, il réussissait presque toujours à prévenir la méfiance. Cet homme crut que mon père, qui avait l'air vénérable et qui savait plusieurs langues, donnerait, en prononçant quelques mots latins, plus de solennité à ses conjurations : ayant bientôt appris qu'il était dans la pauvreté, il lui proposa de s'associer à lui afin d'améliorer sa position le plus tôt possible. Mon père, naturellement léger, et plus que jamais en proie à la misère, y consentit facilement. Lohrmann lui fit faire une baguette divinatoire : muni de cet instrument magique et d'un vieux livre

de chimie rempli de différens caractères, il entra, sous la conduite de son compagnon, dans l'exercice de ses nouvelles fonctions. Il trouva bientôt accès auprès de plusieurs possesseurs de terres, captiva leur confiance, et en tira quelque avantage. En effet, il se rendit fameux en déterrant un vieux pot de fer, que son collègue avait enfoui peu de temps auparavant : malheureusement il ne contenait rien que quelques monnaies de cuivre. Il crut que sa fortune était faite. Ma mère désapprouva ce nouveau genre d'industrie; mais comme elle était peu éclairée, et que d'ailleurs à cette époque, et surtout en Poméranie, on ajoutait encore beaucoup de foi aux apparitions, aux loups-garoux, à la sorcellerie et à l'art de trouver des trésors, il fut facile à mon père de lui persuader qu'il avait réellement appris l'art de conjurer les esprits et de découvrir des trésors enfouis dans la terre.

Pendant quelque temps la chose réussit assez bien; mais enfin mon père, qui, malgré sa vue courte, avait assez de pénétration pour juger les actions de son prochain, soupçonna que son collègue devait faire quelque autre métier; car il disparaissait quelquefois pendant plusieurs jours, et l'on parlait toujours,

durant cet intervalle, de vols et d'effractions faites dans les environs, et principalement dans les châteaux où ils avaient exercé leur art peu de temps avant. Il s'aperçut aussi que de temps en temps des objets précieux qu'il avait remarqués disparaissaient et étaient remplacés par d'autres. Tout cela fit réfléchir mon père, et, pour prévenir tout danger, il résolut de rompre le plus tôt possible toute liaison avec cet homme suspect. Heureusement pour lui il s'y prit à temps, car quelques mois plus tard, il apprit que la justice s'était emparée de lui, l'avait convaincu de plusieurs vols avec effraction, et l'avait condamné à être pendu. Mon père en fut quitte pour la frayeur que lui causa une visite imprévue faite dans sa maison; mais comme on y vit partout l'image de la plus grande misère, on déclara qu'il était innocent et qu'il n'était pas complice des crimes de ce scélérat.

Cependant cette recherche judiciaire eut pour nous des suites fâcheuses; car elle fit connaître les relations intimes qui avaient existé entre mon père et le pendu. Chacun évita sa société, et même ma pauvre mère fut renvoyée des maisons dont elle avait jusqu'alors obtenu l'entrée, et où on lui procu-

rait de l'ouvrage. Mes parens se virent donc contraints de quitter encore ce pays, et de se retirer dans la petite ville de Gollnaw, située non loin de Massow. Là, les choses tournèrent tout autrement : ma mère ne trouva point à gagner sa vie ; mon père, qui, selon sa coutume, fit sa tournée chez les ecclésiastiques de campagne, fut renvoyé de la plupart, avec un : Dieu vous assiste! Cependant leur hôte, qui n'était pas des plus aimables, demandait à la fin de chaque semaine le paiement du loyer et de la pension. Mon malheureux père prit une résolution subite. Prévoyant qu'un ménage sans aucune ressource ne pourrait se soutenir long-temps, et sentant bien que son oisiveté le rendait inutile et même à charge, il vint un matin nous annoncer qu'il était invité pour quelques jours chez un curé du voisinage, nous embrassa en pleurant ma mère et moi, et sortit précipitamment. Peu d'heures après, ma mère reçut une lettre, dans laquelle mon père lui disait en peu de mots que l'extrême misère l'avait forcé de nous quitter pour quelque temps, et que nous ne le reverrions plus que son sort ne se fût amélioré. Ma mère, dans son désespoir, ne vit d'autre expédient que de se réfugier auprès

de sa seconde sœur qui était depuis quelque temps femme de charge à Stettin; elle vendit donc le peu de meubles qu'elle possédait encore et les vêtemens dont elle pouvait se passer, paya son hôte, et s'éloigna avec moi d'un lieu où elle avait été presque réduite à la mendicité.

CHAPITRE IV.

Ma première éducation.

Nous nous embarquâmes sur un coche, et nous arrivâmes le jour suivant à Stettin. Ma tante nous fit un accueil très amical. Dès la première entrevue j'obtins son affection, et elle offrit de se charger non seulement de ma nourriture, mais aussi de mon éducation. Ma mère trouva bientôt dans le travail de ses mains de quoi satisfaire à ses premiers besoins. Ma tante était une femme très honnête, et surtout très pieuse; elle ne manquait aucun sermon, et tous les jours elle se jetait plusieurs fois à genoux dans sa chambre pour prier Dieu. L'on conçoit facilement que là, comme dans l'église, il fallait lui tenir com-

pagnie. Elle était pleine de bontés pour moi, mais très sévère, et l'éducation que je reçus d'elle était si maladroitement dirigée, qu'elle aurait bientôt fait de moi un hypocrite et un imbécille. Mon envie d'apprendre était à ses yeux une faute impardonnable, qu'elle me reprochait toujours en ces termes : Fi donc! peut-on être aussi curieux qu'une vieille femme! Cette phrase répétée presque tous les jours, faisait une si forte impression sur moi, que je n'osais plus faire la plus simple question; de sorte que je restai plusieurs années dans une ignorance profonde; mais en récompense ma mémoire se remplit d'une multitude de sentences de psaumes, et d'autres chants d'église. Voici quel était à peu près l'emploi de ma journée. Le matin, après que je m'étais habillé dans l'obscurité, on passait l'inspection de ma toilette. Je faisais ensuite ma prière, et elle durait une demi-heure. Alors je me rendais à l'école; après l'école et mes leçons particulières, nous dînions à midi. On comprend bien que le repas était précédé d'une demi-douzaine de prières, et terminé par un pareil nombre. Alors j'avais la permission d'aller prendre l'air dans une petite cour, qui était à moitié remplie par un tas de fumier; ensuite

je retournais à l'école, après quoi je recevais mes leçons particulières, et rentrais à la maison. Là, je faisais les devoirs de l'école et apprenais par cœur une cinquantaine de mots latins; j'écrivais et je calculais jusqu'au moment du souper, avant et après lequel les prières ordinaires étaient recommencées dans toute leur étendue. Le repas fini, j'apprenais encore par cœur un psaume ou quelque cantique édifiant, et je devais ensuite le réciter sans hésitation à ma chère tante, qui m'écoutait tenant la quenouille en main. Les prières ordinaires du soir et quelques autres chants, comme par exemple : *Toutes les forêts reposent maintenant que le soleil a disparu.... etc. etc.,* finissaient la journée. Les dimanches et les jours de fêtes, la lecture de l'Écriture Sainte et de quelques commentaires sur la Bible remplissait le temps que nous laissaient les repas et le service divin, auquel nous assistions jusqu'à trois fois. Les jours ordinaires, la prière favorite, le *Pater noster* escorté de cinq autres, n'était prodiguée que six fois; mais, les jours de fêtes, le service divin, dont on ne sort jamais sans avoir répété trois fois le *Pater noster,* portait jusqu'à douze fois et même plus, les répétitions de cette oraison.

On comprendra sans peine que j'éprouvais le plus vif désir de jouir d'un quart d'heure de liberté, et de fréquenter les jeunes gens de mon âge. Mais, comme je n'obtins jamais cette permission, je n'avais d'autre ressource que de recourir à la ruse. Je faisais donc souvent, en apportant différens prétextes à mes maîtres, l'école buissonnière, et lorsque ma tante était indisposée, et qu'elle ne pouvait venir à l'église avec moi, je me dispensais d'y aller; mais j'avais soin de remarquer attentivement quel était le cantique indiqué sur le pupitre, afin de pouvoir répondre aux questions qui m'attendaient. Malheureusement ma pieuse tante n'apprenait toujours que trop tôt mes escapades. D'abord pour me défendre j'essayai d'employer le mensonge; mais je fus toujours convaincu, et puni d'autant plus sévèrement.

C'est au milieu de ces occupations accompagnées de mainte étourderie et de nombreux châtimens, que s'écoulèrent quelques années de mon enfance. Mais, comme cette discipline rigoureuse ne fit qu'accroître mon espiéglerie, ma tante se lassa de la pénible charge qu'elle s'était imposée, et résolut de me mettre sous la garde d'un de ses confrères en bigoterie,

qui était cordonnier, et chez lequel elle voulait me mettre en apprentissage. Voyant que je ne voulais absolument pas embrasser ce métier ni aucun autre, elle pria son maître de me prendre à son service en me donnant la livrée de hussard ou de heiduque. Mais il me trouva trop jeune et trop faible; et ma mère, qui avait de l'ambition, ne voulut pas consentir à un projet aussi déshonorant pour moi. Ma tante fut choquée de ce refus, gronda ma mère, la traita d'ingrate, de fière, et me renvoya à elle sans délai, comme un vaurien incorrigible. Mon père, qui avait appris par hasard que ma mère demeurait en ce moment chez sa sœur à Stettin, lui écrivit, peu de temps après, qu'il avait enfin trouvé le moyen de pourvoir, d'une manière convenable, à la subsistance de sa famille, qu'il avait trouvé un ami dans la personne d'un gentilhomme établi près de Naugard, avec le secours duquel il venait d'établir un commerce de bois. Il engageait ma mère à venir de nouveau partager son sort, et à entreprendre le plus tôt possible le voyage de Lasbeck; c'est ainsi que s'appelait la terre de son ami, M. de Hanau, chez lequel il se trouvait en ce moment pour monter son ménage. Ma mère, trans-

portée de joie à une nouvelle aussi consolante, s'empressa de répondre à cette invitation. Elle partit avec moi pour sa nouvelle destination, se faisant l'idée la plus flatteuse de son heureux changement d'état.

CHAPITRE V.

On me met en pension à Naugard. — Spéculation malheureuse. — Traitement cruel. — Grand danger. — Bassesse de mon ancien instituteur.

En arrivant à Lasbeck, ma mère ne vit pas son attente remplie. Le logement que mon père avait loué pour nous ne se composait que d'une petite chambre, dans une misérable auberge située à l'issue d'une forêt. Quoique la cuisine fût entièrement remplie de bois, il y avait aussi peu de batterie de cuisine et de vivres qu'il y avait peu d'argent comptant dans la bourse de mon père. Mais, comme ma mère vit un grand nombre d'ouvriers qui, sous la direction de mon père, préparaient une grande quantité de bois pour être mis en œuvre ; comme elle fut reçue

avec bonté par la famille du propriétaire, elle reprit courage, et espéra un meilleur avenir.

Nous étions depuis peu de temps établis dans notre séjour champêtre, quand mon père me mit en pension chez un certain recteur K.....r, dans la petite ville de Naugard, située à deux lieues de Lasbeck, et fit ses conventions avec lui, pour qu'il me donnât l'instruction, la nourriture et le logement; ainsi nos affaires paraissaient provisoirement en règle. Je montrai le plus grand désir d'apprendre; aussi mon maître me distingua parmi tous mes condisciples, et m'assigna ma place près du fils du bailli, qui avait avant lui le fils d'un gentilhomme, de sorte que j'étais le troisième de ma classe. Je dus sans doute cet honneur à l'espoir qu'avait le recteur d'augmenter son petit revenu, par la pension assez considérable que mon père devait lui payer; mais son attente ne fut pas remplie, et ses bons traitemens ne furent pas de longue durée, car le premier quartier ne fut payé que très tard, et le second ne le fut jamais.

Voici quelle en fut la cause : le propriétaire de Lasbeck n'avait pas assez réfléchi sur sa spé-

culation; et mon père, dans son nouvel emploi, avait fait une erreur de calcul impardonnable. Il y avait dans les forêts de M. de Hanau une grande quantité de merrain, de douves et de bois de chauffage et de construction prêts à être expédiés. La vente de ces marchandises devait procurer de grands avantages. Mais malheureusement la petite rivière qui, traversant la forêt, a son embouchure dans la Réga, et devait servir à transporter le bois à Treptau, et de là à Stettin, fut, cet été, entièrement desséchée par la grande chaleur. Les correspondans attendaient impatiemment leurs marchandises; mais, comme elles n'arrivaient pas, ils n'envoyèrent point d'argent, et c'est ainsi que ma pension chez le recteur ne put être payée.

En un mot, toute l'entreprise échoua, et M. de Hanau eut non seulement à supporter les frais de la main d'œuvre, mais encore une grande partie de sa belle forêt fut saisie. Mon père, qui avait conçu ce projet, et l'avait représenté comme très praticable, ne se trouva pas le plus à son aise dans cette situation périlleuse ; car le propriétaire, quoique bon homme, était cependant fort emporté. Il tâcha donc de se tirer d'affaire le mieux

possible. Il partit de Lasbeck, sous le prétexte de faire de nouveaux accords avec les marchands, pour le printemps prochain, et ne revint plus. Ma mère, se voyant par là privée de tout moyen de subsistance, et ne pouvant espérer aucun secours de la famille de Hanau, qui était justement irritée de la fuite de mon père, retourna tristement à Stettin, et je demeurai abandonné à Naugard.

Le recteur fut très surpris de cet événement. La première chose qu'il fit fut de m'exclure de sa table; il me chassa de la chambre que j'avais occupée jusqu'alors, et me relégua dans le grenier le plus élevé de sa maison. Une lettre de ma mère, dans laquelle elle lui faisait part du malheur arrivé à mon père, et lui promettait d'acquitter, peu à peu, ce qui était dû pour moi, ne fit que très peu d'impression sur lui. Il me permit seulement d'assister aux leçons qu'il donnait aux autres écoliers, et de rester dans ma misérable demeure.

Je me vis donc réduit à parcourir la ville, suppliant les habitans les plus riches de me donner à dîner. J'eus le bonheur d'obtenir un semblable repas pour tous les jours de la semaine; mais cependant ma position était

encore bien triste. Mes habits s'usaient, et je ne pouvais plus faire blanchir mon linge. Le recteur me châtiait, pour la moindre faute, de la manière la plus cruelle ; sa femme me traitait à peu près comme un domestique ; elle me forçait à apporter tout ce qui était nécessaire dans le ménage, comme l'eau, le bois, etc., etc. J'étais même chargé de sonner les cloches à l'église.

C'est dans le cours de cette année qu'eut lieu cet ouragan terrible qui exerça ses ravages dans presque toute l'Europe. Il se fit sentir à Naugard pendant la nuit ; et moi, pauvre créature, je couchais au grenier, sans que personne s'inquiétât de mon sort. La maison, déjà assez délabrée, se trouvait avec une plus petite (celle du sacristain), isolée au milieu du cimetière. Ébranlées par la force du vent, les solives craquaient et menaçaient de quitter leurs jointures ; et les tuiles qui s'étaient détachées du toit, tombaient, en grande partie, sur le plancher. Heureusement mon grabat était placé près de la muraille, ce qui me mit hors de danger ; mais en peu de temps je me trouvai en plein air, et exposé à toute la fureur de la tempête. Saisi de frayeur, je m'enveloppai dans ma couverture, croyant

par ce moyen être en sûreté. Vers la pointe du jour, lorsque l'ouragan se fut un peu apaisé, j'entrevis avec épouvante le danger auquel j'avais été exposé; et, d'un cœur attendri, je remerciai Dieu de ma délivrance.

Quelque temps s'était écoulé sans qu'on vît arriver ni lettre, ni argent de ma mère. Le recteur menaçait enfin de me jeter hors de sa maison; mais cependant, comme ce traitement impitoyable aurait pu faire du bruit, il voulut à force de châtimens, tous les jours plus rigoureux, et le plus souvent injustes, me forcer à le quitter de mon propre mouvement. Désespéré de cette conduite inhumaine, j'écrivis enfin à ma mère, et lui peignis, dans toute son étendue, l'horreur de ma position; malheureusement mon geôlier me surprit pendant que je traçais ce tableau dans lequel je ne l'avais naturellement pas ménagé. Me voyant effrayé, il m'arracha le papier, le lut, et de suite il m'imposa une correction terrible qu'il répéta depuis tous les jours.

Un voisin compatissant, touché de mon sort, et persuadé par mes prières, fit connaître à ma mère la conduite cruelle du recteur. Ma mère vendit tout ce qu'elle possé-

dait encore de quelque valeur, et en retira une somme suffisante pour s'acquitter envers mon tyran, et pour subvenir aux frais de mon retour à Stettin. Enfin un matin j'aperçus, à ma grande joie, un de mes parens qui m'annonça ma délivrance.

Un mois après mon retour dans ma ville natale, un sergent-major entra à l'improviste chez ma mère, lui demanda à examiner ma taille, parce que, disait-il, j'étais porté sur les rôles de la compagnie de son capitaine. Ma mère fut frappée de cette visite; mais elle savait aussi comment on doit s'y prendre avec des gens de cette espèce. Elle lui glissa un écu dans la main, en assurant que j'avais plus l'air d'un nain que d'un garçon qui promettait de grandir; et en même temps elle apporta une bouteille de vin pour le régaler. A la vue de l'argent et du vin le brave homme se contenta provisoirement de cette réponse, et même, dans sa reconnaissance, il lui confia que le recteur K.....r se trouvait actuellement à Stettin, pour y solliciter une place d'aumônier dans le regiment, et que c'était lui qui l'avait engagé à faire cette visite. Peu de temps après cet événement, ma tante, profitant du secours d'une personne de qualité de

sa pieuse confrérie, qui lui voulait du bien, parvint, à l'aide d'une somme d'argent, à m'obtenir mon congé que je désirais depuis long-temps.

CHAPITRE VI.

Étourderies. — Dangers. — Séductions.

A son arrivée de Lasbeck, ma mère se vit, comme sa sœur, obligée d'entrer en qualité de femme de charge dans la maison d'un grand seigneur. Je fus donc confié à la garde du parent qui était venu me chercher à Naugard; et j'assistais aux leçons du collége, dont ma tante, réconciliée avec moi, voulait bien supporter les frais. Quelque temps après, mon malheureux père, qui avait été toujours errant, vint nous rejoindre; il avait présumé, avec raison, que ma mère s'était retirée chez sa sœur à Stettin; mais il ne s'arrêta que quelques semaines auprès de nous, et, ayant reçu de ma mère un petit secours, il continua son chemin. Depuis ce temps, je ne le vis plus. Il était déjà fort âgé, abattu par la misère, accablé par le chagrin, et vraisembla-

blement la mort le délivra bientôt de ses souffrances.

Je me livrai désormais à l'étude avec la plus grande ardeur, et je passai successivement d'une classe dans une autre; mais cette même vivacité, avec laquelle j'avais coutume de tout faire, me portait souvent aux actions les plus insensées. Je ne citerai qu'un seul exemple de mon étourderie impardonnable : un soldat m'avait donné à la revue quelques cartouches; comme je ne pouvais m'éloigner de la ville sans la permission de ma tante, et comme je ne trouvais chez mon cousin aucune occasion de faire usage de ce présent, je me rendis dans la maison où ma mère logeait, avec l'intention de faire mes expériences dans un grenier à foin, non loin de là. Malheureusement un battant de la porte était hors de ses gonds, et appuyé contre la muraille qui devait être réparée. Je n'y fis pas attention, et, me glissant contre les maisons voisines, dans la crainte d'être aperçu, j'entrai le plus promptement possible; mais en passant près du battant qui était détaché, je le heurtai, il perdit l'équilibre, tomba derrière moi, et atteignit une de mes jambes, qui fut cruellement écorchée. Cependant la douleur

que je ressentais ne me fit pas oublier le motif qui m'avait amené dans ce lieu, et je pus monter à l'échelle qui conduisait au grenier. Là, j'allumai du feu à l'aide d'un briquet, dont je m'étais pourvu. Je nettoyai une place, et fis, avec ma poudre, beaucoup d'agréables expériences qui se terminèrent sans accident, malgré les dangers auxquels elles m'exposaient, car cette action extravagante aurait pu me coûter bien cher.

Quelque temps après, il m'arriva une aventure qui prouve combien il peut être dangereux de faire coucher un enfant avec une fille déjà formée. Mon cousin n'ayant pas de lit pour moi, m'avait placé dans celui de sa cuisinière. Elle essaya pendant la nuit d'exciter en moi des désirs. Mais, innocent encore, je ne pouvais rien comprendre à sa conduite. Voyant enfin que ses caresses redoublaient chaque nuit, et que mes reproches étaient inutiles, je portai mes plaintes à mon cousin. Celui-ci devina bientôt le motif de ce singulier attachement, et me donna un lit particulier. La cuisinière, voyant bien qu'elle ne réussirait pas auprès de moi, me laissa en repos, et tâcha sans doute de trouver ailleurs des consolations.

Vers le même temps un de mes parens arriva de Pyritz chez mon cousin; il était plus âgé que moi de quelques années, et venait chercher une place à Stettin. Ce jeune homme, qui était devenu mon compagnon de lit, avait des vices secrets dont il voulut me rendre complice; mais, comme mon tempérament n'était pas encore développé, et que je montrai de l'aversion pour cette habitude, dont je ne connaissais ni l'horreur ni le danger, il mit fin à ses tentatives.

Quelque grands que fussent mes progrès au collége, ma mère et ma tante entrevirent bientôt que leurs modiques épargnes ne suffiraient pas pour me faire achever mes études; mais elles étaient encore incertaines sur la carrière qu'on pourrait me faire embrasser avec le moins de frais possible. Quelques accidens, qui arrivèrent dans le collége, changèrent ma position plus tôt que je ne m'y serais attendu.

Un de mes maîtres, nommé Rosenau, s'était pendu. La visite judiciaire prouva que des dettes excessives et une vie dissolue l'avaient amené à cette résolution désespérée. Cet événement fit une grande impression sur les parens dont il avait instruit les enfans. Peu de temps après, un autre maître ayant

acheté du bois, se servait de ses élèves pour le faire transporter dans sa cave. Je donnai dans cette occasion une nouvelle preuve de mon imprudence ordinaire. Une partie des écoliers, au nombre desquels je me trouvais, s'étaient chargés de porter le bois dans la maison pour le jeter par un soupirail dans la cave, pendant que les autres le rangeaient. Je voulus me distinguer de mes camarades par ma vigueur, et me chargeai d'un double fardeau, dont je vins me débarrasser près du soupirail; mais je perdis l'équilibre, le poids m'entraîna, et dans ma chute je me blessai grièvement au visage et par tout le corps. Effrayée par ce malheureux accident, ma mère prit la résolution de me retirer de l'école, et s'occupa avec soin de me donner une autre direction.

CHAPITRE VII.

Quelques années d'apprentissage dans le commerce. — Je lis des romans. — Suite de cette lecture.

Depuis quelque temps, un riche marchand, nommé Kretschmar, me donnait gratuitement

à dîner. Cet homme, qui s'était brouillé avec sa femme, et qui vivait séparé d'elle, perdit la vie d'une manière malheureuse. Sa cuisinière, qu'il avait renvoyée, et qui s'était mariée depuis à un soldat, conçut l'idée horrible de voler son ancien maître et son bienfaiteur. Son mari associa un de ses camarades au complot. Le jour du crime fut fixé. Hélas! il ne fut exécuté que trop cruellement. La caisse se trouvait dans une des chambres de derrière, tout près de la chambre à coucher du propriétaire. Les voleurs s'en étaient déjà emparés, et effectuaient leur retraite, lorsqu'ils renversèrent maladroitement une chaise. Le marchand s'éveilla, s'aperçut par une porte vitrée de la visite nocturne qu'il recevait, et cria au secours. Les scélérats, pour éviter le danger d'être arrêtés, eurent recours à un nouveau crime. Ils se jetèrent sur le malheureux Kretschmar et l'égorgèrent. Quelque temps après, les auteurs de ce crime furent découverts et jugés. La veuve de la victime était membre de cette société pieuse dont j'ai parlé, et dont ma tante faisait partie. Elle m'avait remarqué plusieurs fois à l'église à côté de cette dernière, et mon recueillement dans ce lieu lui avait inspiré quelque attachement pour moi. Comme je

devais, à ma sortie du collége, être placé d'une manière quelconque, ma tante s'adressa à cette femme, et la pria de me prendre comme apprenti dans la maison de commerce dont elle et ses deux fils, encore mineurs, venaient d'hériter. La veuve y consentit, et je fus admis dans sa maison, sous des conditions assez favorables. Un an après, cette femme, qui avait toujours souffert de la phthisie, alla rejoindre son malheureux époux, et je fus laissé à son teneur de livres, nommé Borchers, auquel elle avait légué son commerce et quelques milliers d'écus.

Mon nouveau maître remarqua avec plaisir que je prenais chaque jour davantage l'habitude des affaires, et que même j'étais déjà en état de tenir quelques livres de commerce. Il ne négligea pas de m'en récompenser; il me fit habiller décemment; il m'exempta encore des fonctions désagréables attachées ordinairement à l'emploi d'apprenti; mais il commit la faute de ne point m'accorder d'argent pour mes menus plaisirs. Je me trouvais tous les jours dans la société des jeunes gens de mon âge, et je m'aperçus qu'ils faisaient de la dépense. Je leur demandai d'où provenaient leurs ressources, et ils

me donnèrent des éclaircissemens qui m'inspirèrent d'abord de l'horreur. Mais, en les entendant tous les jours répéter, les principes de ces jeunes gens se glissèrent insensiblement dans mon âme qui, jusqu'alors, était encore innocente. Peu à peu ils s'en rendirent maîtres, lorsque je fus témoin de l'aisance de mes camarades, et des nombreux plaisirs qu'elle leur procurait. Je me permis donc quelques divertissemens de deniers que j'employai à acheter des friandises et toute sorte de romans, à la lecture desquels je prenais beaucoup de plaisir depuis quelque temps. Bientôt je l'aimai si passionnément que je m'y livrais pendant des nuits entières. C'était pour la première fois que j'apprenais à connaître l'amour par des livres, et je désirai bientôt ardemment en faire, aussitôt que possible, l'expérience par moi-même. Jusqu'alors je n'avais regardé l'autre sexe qu'avec indifférence ; désormais je recherchai sa société ; mais sans avoir l'intention de goûter des plaisirs que je ne connaissais pas encore.

J'étais âgé d'environ quatorze ans, lorsque l'aimable fille d'un marchand du voisinage fit sur mon cœur la première impression d'amour. Comme je n'étais pas admis dans sa famille, je

passais d'autant plus souvent devant sa maison, et lorsqu'elle se trouvait à la fenêtre, j'essayais par mes regards de lui exprimer ce que j'éprouvais pour elle. Ce langage fut accueilli très favorablement ; et j'en conclus que ma personne et mon amour ne lui étaient pas indifférens. Satisfait de cette idée, je continuai à jouer quelque temps le personnage d'un héros de roman, sans faire aucune autre tentative, lorsque tout à coup un rival plus hardi, qui était homme de qualité, vint me barrer le chemin. Il rechercha cette jeune fille en mariage, obtint l'agrément de la famille, et m'enleva de cette manière le premier objet de ma tendresse. On comprend facilement que je me livrai à des folies sans nombre avant de parvenir à me calmer.

Durant le temps de ma fièvre amoureuse, j'avais lu une collection considérable de romans ; c'était pendant l'été. A mesure que je les avais lus, je les plaçais sur un poêle de fer. L'hiver venu, je ne songeai plus à mes livres, le poêle fut allumé souvent jusqu'à devenir rouge ; ma bibliothéque, que j'avais oubliée depuis long-temps, se desséeha de plus en plus, au point qu'un jour elle prit feu. Peu s'en fallut que, par suite de mon imprévoyance, la

maison ne fût entièrement consumée. J'entre par hasard dans ma chambre, et m'apercevant du danger, j'en arrêtai les suites.

Pour réparer la perte de ma bibliothéque, je me rendis chez un loueur de livres. Le premier ouvrage qui me tomba sous la main, était la relation d'un voyage. Je lus plusieurs autres livres du même genre, et mon goût pour la lecture reçut une nouvelle direction. C'est par ces livres que j'appris qu'il existait un monde qui m'était jusqu'alors inconnu. Je dévorai, pour ainsi dire, *Robinson Crusoé*, *l'Isle de Felsembourg*, *les Flibustiers américains*, et d'autres romans extraordinaires. Je regardai comme véritables toutes ces descriptions brillantes, et, commençant à mépriser ma patrie, je désirai d'aborder dans un de ces heureux pays. La Hollande me semblait le point d'où je pourrais le plus facilement y parvenir. Depuis que j'étais dominé par ces idées, ma ville natale me semblait une prison, et les quatre ans que je devais rester encore en apprentissage, me paraissaient une éternité. L'amour-propre me fit croire que j'étais déjà assez habile pour trouver partout ma subsistance ; ma tête évaporée se croyait déjà en possession d'Eldorado ou quelque autre île

fortunée. Enfin, plus je lisais, plus mes idées se confondaient, et dans mon délire, je formai le projet de fuir secrètement, et de m'embarquer sur le premier vaisseau qui partirait pour la Hollande.

CHAPITRE VIII.

Châtiment bien mérité. — Fuite.

Cependant j'avais encore assez de raison pour entrevoir que je ne pourrais entreprendre un aussi grand voyage sans argent, et je regardai la caisse de mon maître comme la source où je devais puiser ce qui m'était nécessaire. Dans cette intention, je ne me contentai plus de dérober quelques petites pièces de monnaie, comme je l'avais fait jusqu'alors; mais j'osai même y prendre des écus. Cela me réussit quelque temps; mais, pour mon malheur, une mercière d'une petite ville voisine vint faire dans notre magasin différentes emplettes, et hâta la catastrophe terrible à laquelle je m'étais exposé. Elle payait tout au comptant, et prit entre autres marchandises un quintal de riz. Mon patron était absent;

je mis l'argent dans ma poche, et je ne tins pas note de la vente. De cette manière je venais de réunir quatorze écus et un ducat; et, dans ma simplicité, je me croyais assez riche pour pouvoir entreprendre le voyage depuis long-temps désiré.

Un vaisseau destiné pour Amsterdam était en chargement dans le port. Je me rendis chez le capitaine pour convenir avec lui des conditions de mon voyage, et lui donnai le ducat pour arrhes. Ma malle fut bientôt faite, et j'allais souvent à bord du vaisseau pour savoir quand il mettrait à la voile. Un matin j'abordai le maître du navire, qui se trouvait avec plusieurs personnes, devant lesquelles il m'annonça que je devais me rendre à bord ce jour-là même avec ma malle, parce qu'il lèverait l'ancre le lendemain matin, et profiterait du bon vent pour se rendre à Schwienemunde.

Vraisemblablement un des assistans me reconnut; car, peu de temps après son retour, un courtier vint chez mon patron, lui parler à l'oreille, en me regardant souvent. Je m'en aperçus, et, craignant la découverte de mon projet, je prétextai quelque affaire, et montai à la hâte dans ma chambre. Là, je m'empressai de défaire mon paquet, et de ranger tout

dans son ordre accoutumé. Alors j'écrivis à la hâte quelques lignes à un ami imaginaire que je supposai établi à Greifenhagen, non loin de Stettin; je lui mandais « que selon ses in-
« tentions, je venais de louer pour lui une
« place sur un vaisseau destiné pour Am-
« sterdam, que j'avais remis au capitaine le
« ducat qu'il m'avait donné, que le vaisseau
« était sur son départ, et qu'il devait s'y rendre
« sur-le-champ. » A peine avais-je terminé cette lettre, que mon patron entra dans ma chambre, regarda de tous les côtés, et m'ordonna d'ouvrir mon coffre. Il le trouva vide et en parut surpris. N'as-tu pas, me demanda-t-il, le projet de t'enfuir, et de t'embarquer pour la Hollande avec le capitaine Berends? Je feignis d'être étonné. Ne mens pas, continua-t-il. Il y a une heure que tu étais avec le capitaine, et ta malle doit être portée aujourd'hui même à son bord. — C'est une erreur, lui répondis-je assez hardiment. Cette affaire regarde une personne de ma connaissance qui demeure à Griefenhagen, et qui veut aller à La Haye pour voir son frère malade, et en service chez un ambassadeur. Il m'a prié de lui louer une place sur le premier vaisseau qui partira, et je suis sur le point de lui envoyer cette

lettre par exprès, afin qu'il se rende dans la journée à Stettin ; car le capitaine veut partir demain matin pour Schwienemunde. A ces mots je lui montrai la lettre que je venais d'écrire ; il la lut; la chose lui parut vraisemblable, et comme il n'avait vu dans ma chambre aucun préparatif de voyage, il renonça aux soupçons qu'il avait sur mon compte, et me permit de porter ma lettre à la poste. Qu'on juge de ma joie! je sortis promptement, non pour faire partir ma lettre, mais bien pour l'anéantir. Je me vis forcé d'abandonner, pour le moment, mes projets de voyage; mais néanmoins, je me proposai fermement de les réaliser dans la suite avec plus de précautions.

Enfin, le jour terrible arriva qui devait m'arracher à mon heureuse position pour me plonger dans la plus profonde misère. La mercière, dont j'ai déjà parlé, vint encore à la ville, pour faire de nouveaux achats. Mon patron se trouvait présent, et lui indiqua lui-même les prix. Elle trouva le riz beaucoup plus cher qu'elle ne l'avait payé la dernière fois. Mon patron consulta ses livres, et y trouva toutes les marchandises inscrites, à l'exception du malheureux quintal de riz. Il me

fit appeler; la vue de la mercière me fit perdre contenance. Elle assura que je lui avais vendu le riz au prix indiqué, et je ne pouvais le nier. Un regard furieux de mon maître me fit prévoir le sort que je devais attendre : il expédia la femme, et commença ensuite une enquête terrible. Le voyage à Amsterdam se représenta à sa mémoire; il me pressa; mais, voyant que je niais obstinément, il eut recours au bâton, et m'en frappa jusqu'à ce que je fisse l'aveu fatal. M'ayant demandé où je m'étais procuré l'argent nécessaire pour les frais du voyage, je lui annonçai, ce qui était vrai, que j'avais une somme de quatorze écus et d'un ducat; cela lui parut trop peu; il recommença de nouveau à me fustiger et avec tant de persévérance, qu'il en perdit lui-même l'haleine. Où est l'argent? me demanda-t-il, tout épuisé. — Dans ma malle, répondis-je. — Donne-m'en les clefs. — Je les lui donnai. Par hasard il n'y avait personne dans la maison qu'une servante; il l'envoya subitement chez ma mère et ma tante, avec ordre de les inviter à se rendre auprès de lui sans délai. C'était pour moi un coup de foudre encore plus terrible que le châtiment qu'il venait de me faire essuyer. Toutes mes prières furent

inutiles ; la servante partit. Dès qu'elle fut sortie, mon maître ferma la maison, et monta dans ma chambre, pour faire une recherche exacte dans ma malle et mes autres effets. Il espérait trouver au moins quelques centaines d'écus. Je restai là tout tremblant, dans l'attente d'un avenir redoutable. Je ne voyais aucun moyen d'échapper à l'opprobre public, et à la punition qui m'était réservée. La porte de la maison était fermée, et depuis l'assassinat de l'ancien propriétaire, toutes les fenêtres du rez-de-chaussée étaient soigneusement grillées. Heureusement j'aperçus une trappe dans le corridor. Il me vint à l'idée qu'en m'exposant à tous les hasards, je pourrais, par cette issue, parvenir dans la cave, et de la cave dans la rue. Je ne m'arrêtai pas à d'autres idées; j'ouvris la trappe, sautai, non sans de grands dangers, dans la cave ; levai la barre de fer qui en fermait la porte, et m'élançai dans la rue.

FIN DE LA PREMIÈRE PARTIE.

SECONDE PARTIE.

CHAPITRE PREMIER.

Réflexions et résolutions. — Comment je passe la première nuit de mon voyage.

De peur d'être poursuivi, je sortis, sans réfléchir, par la première porte de la ville qui se présenta devant moi. Dès que je me trouvai en plein air, et que je pus me croire en sûreté, je me reposai pendant quelques minutes afin de reprendre haleine. Je m'occupai avec un peu plus de sang-froid de ma position embarrassante. Quoique je fusse charmé d'être échappé au châtiment qui me menaçait, je n'en fus pas moins consterné, lorsque je contemplai mon extérieur; je n'avais pour vêtement qu'un habit tout usé. Vainement je cherchai de l'argent dans mes poches; mon patron avait eu le soin de les bien retourner. J'examinai, dans mon effroi, ce que je devais faire. Retourner dans la ville où l'opprobre et les peines les plus cruelles m'at-

tendaient, ce parti me semblait plus terrible que la mort même. Continuer ma route sans un sou dans ma poche, ne me paraissait pas moins dangereux. Enfin mon étourderie ordinaire l'emporta. Plusieurs idées tranquillisantes vinrent se présenter à mon esprit. « Le frère de ta mère, me dis-je, est un citoyen aisé de la ville de Stargard qui n'est pas loin d'ici, il viendra à ton secours. Arrivé dans la première ville de commerce, un homme aussi habile que toi trouvera bientôt quelque place. Au pis aller, tu apprendras à lire et à écrire aux enfans des paysans. » C'est ainsi que je raisonnais. Le soleil qui brillait de tout son éclat m'engagea à poursuivre. L'idée de l'indépendance, de me voir, comme dans les romans, sauvé par un événement imprévu, tout contribua à me calmer. Je repris courage, m'abandonnai à la fortune, et, avant le coucher du soleil, j'avais déjà fait quelques lieues. A l'entrée de la nuit, j'arrivai dans un grand village, et, me rendant à l'auberge, je demandai à y passer la nuit.

Il faisait une belle soirée; pour en jouir, plusieurs habitans du village et quelques voyageurs prenaient des rafraîchissemens devant la porte. L'hôte me demanda ce que je dé-

sirais; mais, me souvenant que j'étais sans argent, je n'osai lui demander la moindre chose, et me tirai d'affaire en feignant d'être indisposé. Plus tard, j'étanchai ma soif ardente en buvant dans un seau sans être aperçu. Je m'assis humblement à quelque distance de là, et me livrai à mes réflexions. Peu à peu les habitans du village se retirèrent, et l'on montra aux étrangers un grenier à foin où ils devaient passer la nuit.

Quoique bien fatigué, le trouble de mes sens ne me permit pas de reposer. Les idées flatteuses qui m'avaient soutenu jusqu'alors m'abandonnèrent, et me laissèrent en proie à des images terribles. Déjà, depuis quelque temps, j'étais tourmenté par le pressentiment de mon avenir, lorsque j'entendis, non loin de moi, la voix d'une femme. Elle se plaignait à un autre individu de la chaleur étouffante qui l'empêchait de dormir. Alors commença entre ces deux personnages un discours sur divers sujets, et je reconnus qu'ils étaient mariés. Enfin je devins aussi l'objet de leur conversation. Je prêtai l'oreille, et pus entendre le dialogue suivant :

La femme. Pour qui prends-tu ce jeune garçon qui est arrivé si tard, et qui n'a voulu

ni boire ni manger? Il me semble que ce n'est rien de bon.

Le mari. Je le pense aussi. Le drôle était si timide, qu'il n'avait le courage de regarder personne en face. Je parie que monsieur a fait quelque sottise dans la ville, et qu'il a pris la fuite.

La femme. Que dis-tu là! Oui, ma foi, je le crois aussi. Mais écoute, je pense que nous pourrons en tirer parti.

Le mari. De ce vaurien? je crois qu'il n'a pas le sou dans sa poche.

La femme. Non pas de lui;... mais demain tu commenceras à causer avec lui. Tu le traiteras avec bonté, et tu tâcheras de le sonder; comprends-tu bien maintenant?

Dans ce moment l'un des autres voyageurs fit un mouvement. Ils continuèrent leur entretien si bas, qu'il me fut impossible d'en entendre davantage; et enfin tout devint calme et tranquille. J'étais glacé d'épouvante, et je résolus de m'esquiver à la pointe du jour, afin d'éviter tout danger. A peine l'aurore commençait-elle à paraître, que je me levai. Je regardai le couple endormi qui avait montré des intentions si bienveillantes à mon égard, et reconnus que le mari était un soldat de la

garnison de Stettin. Sans m'arrêter plus longtemps, je descendis l'échelle, et me hâtai de quitter le village pour entrer dans une forêt voisine. Je marchai pendant quelques heures le long d'une grande route, et aperçus enfin Stargard. Là, ma première idée fut d'aller trouver mon oncle, pour apaiser la faim qui me dévorait, et en même temps le prier de me donner quelque argent pour continuer mon voyage. Chemin faisant, je cherchais dans ma tête comment je pourrais lui expliquer d'une manière vraisemblable le motif de mon voyage et mon manque d'argent. Il est évident que j'agissais sans aucune prudence, et que je courais le danger de m'exposer aux plus violens soupçons; mais, dans ma situation actuelle, je n'étais pas capable de réfléchir mûrement.

CHAPITRE II.

Arrivée à Stargard. — Accueil de mon oncle. — Examen inattendu. — Fuite. — Grand danger.

J'arrivai à Stargard vers midi, je m'informai du domicile de mon oncle, me fis recon-

naître, et fus accueilli avec amitié. Il me régala de suite d'un excellent déjeuner, qu'après un jeûne de vingt-quatre heures je savourai avec délices. Durant le repas, mon oncle me demanda le motif de mon voyage, et je lui racontai, la bouche pleine et d'un air ouvert, le roman suivant, qui, selon moi, était bien imaginé. J'allais faire un voyage à Amsterdam, pour y être placé en qualité de commis dans la maison d'un correspondant de mon patron, auquel il m'avait recommandé.

Mon oncle. Eh quoi! si jeune encore tu as déjà terminé ton apprentissage? Il me semble qu'il n'y a pas encore trois ans que tu l'as commencé.

Ce doute me consterna ; je ne le croyais pas si bien instruit de ce qui me concernait. Cependant, pour gagner du temps, et trouver de nouveaux subterfuges, je continuais à manger avec avidité, et répondis seulement : Je vais vous expliquer cela, mon cher oncle.

Mon oncle. Tu excites ma curiosité.

Moi. Voyez-vous, mon cher oncle, j'ai toujours été très assidu ; et, quoique depuis peu de temps en apprentissage, je me suis tellement perfectionné dans la connaissance des affaires, que mon patron m'a dispensé

généreusement du temps que je devais encore passer chez lui. Il l'a fait pour ne pas mettre d'obstacle à mon bonheur, parce que le marchand d'Amsterdam a précisément besoin dans ce moment d'un sujet très habile.

Mon oncle. Hem! cela est extraordinaire. Tu vas donc à Amsterdam?

Moi. Directement, mon oncle.

Mon oncle. Et tu passes à Stargard? Tu passeras donc aussi par Dantzick et par la Russie?

Moi (confus). Non pas par la Russie, mon cher oncle, mais bien par Dantzick. Là, j'ai quelques affaires à terminer pour mon patron, et ensuite je m'embarquerai.

Mon oncle. C'est singulier! Du sud au nord, et du nord à l'ouest. (Après un moment de silence, pendant lequel il me regarda fixement.) Tu auras sans doute beaucoup de commissions, et probablement aussi beaucoup de recommandations?

Moi. Naturellement.

Mon oncle. Où sont-elles?

Moi (consterné). Je.... elles sont dans..... dans ma malle.

Mon oncle. Où est ta malle? Où es-tu descendu?

Moi (encore plus troublé). A l'Éléphant.

Mon oncle (supris). A l'Éléphant? Hem! il y a plusieurs années que je demeure à Stargard, mais je n'ai jamais entendu parler d'une auberge de l'Éléphant.

Moi. Je n'ai pas bien pris garde à l'enseigne, mon cher oncle, c'est peut-être une licorne ou un rhinocéros. Comme je vous ai dit.....

Mon oncle. Hem! Déjà, au bout de trois ans, hors d'apprentissage? Ta route de Stettin à Amsterdam passe par Stargard? Tu demeures dans une auberge que personne à Stargard ne connaît; et de plus, tu entreprends un aussi long voyage, aussi légèrement, et aussi gaîment que si tu n'avais à faire qu'une promenade hors de la ville.

Moi. J'ai changé d'habit, mon cher oncle; mes habits de voyage sont à l'auberge.

Mon oncle. Tu mens, jeune homme, tu es tel que tu es venu; tu viens d'échapper à ton maître.

Moi (très confus). Moi, mon cher oncle! Comment pouvez-vous imaginer cela? (Reprenant mes sens). Pour vous prouver le contraire, je vais retourner à l'auberge, et chercher mes lettres.

Mon oncle. Ne bouge pas de là! Tu resteras, mon cher monsieur, et tu ne trouveras pas mauvais que je fasse atteler sur-le-champ mes chevaux, pour te ramener à Stettin. Mange, en attendant, à ton aise, et tiens-toi prêt à partir.

A ces mots, il me quitta pour ordonner les préparatifs de mon départ. J'étais si effrayé, que je n'avais plus envie de manger. Je ne pensais, qu'en tremblant, à l'accueil qui m'attendait à Stettin. Il n'y avait personne dans la chambre. « Ne me serait-il pas possible de me sauver encore une fois? » dis-je en moi-même; et je regardai de tous côtés. Sauter par la fenêtre, me semblait trop dangereux. J'essayai donc le chemin le plus court; j'ouvris la porte, et aperçus tout près de là la grande porte entr'ouverte. Je ne réfléchis pas, et en deux sauts, je suis hors la maison! — « Hé! neveu, neveu, » s'écria mon imprudent oncle, de sa cour; « Georges, Jean, » ajouta-t-il, en appelant ses valets. Je ne m'arrêtai pas, et courus à toutes jambes, de coin de rue en coin de rue, jusqu'à ce que je découvrisse une porte, et pusse me mettre en sûreté. Comme je devais craindre avec raison que mon oncle n'envoyât sur-le-champ

à ma poursuite, je quittai la grande route et traversai les champs déjà fauchés, jusqu'à ce que j'arrivasse sur les bords de l'Yhna. Mais là je me trouvai comme prisonnier. Il fallait me résoudre à passer l'eau ou retourner à Stargard ; car tout le long de la rivière s'étendaient des marais qui m'empêchaient d'aller plus loin, et aussi loin que ma vue pouvait s'étendre, aucun pont ne se présentait à mes yeux. Plein d'angoisse, je retournai, en suivant le rivage, du côté de Stargard, parce que, de ce côté, le terrain était plus ferme; et j'arrivai enfin à un endroit où les eaux me semblaient assez basses pour les passer à gué. Sans hésiter, je quittai mes souliers et mes bas, et les prenant à la main, j'entrai dans la rivière en tremblant, et me dirigeai vers le bord opposé. Mais c'était précisément de ce côté que la rivière avait creusé son lit. Déjà je croyais atteindre la prairie qui n'était éloignée de moi que de quelques pas, lorsque tout à coup la terre glissa sous mes pieds. La violence des eaux me renversa et m'entraîna. Heureusement, non loin de là, le courant se brisait contre une pointe de terre, et, dans le moment où j'approchais de cet endroit, je remontai par hasard sur l'eau ;

j'aperçus tout près de moi de la terre, et laissant échapper mes vêtemens que je tenais encore, je saisis d'une main une racine qui s'avançait plus que les autres, et de l'autre des broussailles plus élevées ; je m'y attachai avec peine ; peu à peu je m'accrochai à des branches plus fortes, et, redoublant mes efforts, je parvins à gagner le rivage où je tombai évanoui.

Je ne repris mes sens que vers le coucher du soleil. J'entrevis alors en tremblant le danger auquel je venais d'échapper avec tant de bonheur. Je remerciai Dieu avec ferveur de m'avoir sauvé d'une manière si miraculeuse, et je versai des larmes amères sur mon imprudente fuite, dont je ressentais déjà les tristes conséquences. J'étais encore tout trempé, et, l'air commençant à devenir froid, je me vis forcé de chercher un asile. Je me traînai, plutôt que je ne marchai, à travers des prairies et des marais, jusqu'à ce que j'arrivasse sur un terrain solide. Ce fut alors seulement que je m'aperçus de la perte de mes souliers et de mes bas, que le courant avait entraînés. Mais les soupirs et les lamentations étaient inutiles ; il fallut se résigner et continuer mon chemin nu-pieds. Heureuse-

ment je parvins bientôt à un sentier qui me conduisit, à la nuit tombante, auprès d'une cabane. Les habitans compatissans, auxquels je racontai mon malheur, en y ajoutant quelques circonstances de mon invention, m'accueillirent avec bonté, firent sécher mes habits, me firent prendre quelque nourriture, et me préparèrent un lit où bientôt je m'endormis profondément. A mon réveil, je sentis mes forces réparées. Mes hôtes charitables me donnèrent encore un bon déjeuner et quelque argent pour mon voyage. Je les quittai après avoir reçu leurs vœux sincères pour mon heureuse arrivée à Dantzick ; car c'était le lieu que je leur avais indiqué comme le but de mon voyage.

CHAPITRE III.

Arrivée à Colberg. — Voyage sur le bord de la mer. — Misère profonde. — Arrivée à Dantzick.

Le hasard me conduisit sur la route de Colberg, où j'arrivai heureusement quelques jours après. Cependant mes provisions étaient épui-

sées, et je me vis forcé de vendre le peu d'habits dont je pouvais me passer. C'était une chemise de dessus et quelques boutons de col, que je donnai à l'aubergiste chez lequel j'avais logé, pour le paiement d'un repas, et quelques sous qu'il me rendit encore. Je lui donnai à entendre, dans cette occasion, qu'ayant acquis quelques talens en divers genres, je ne souhaitais rien si ardemment que de trouver une place. Il me regarda attentivement, secoua la tête, et me répliqua enfin, que toute mon habileté ne pourrait me conduire à ce but, dans l'état où je me trouvais présentement; et il me conseilla de retourner dans ma patrie, si toutefois j'osais y rentrer. Ces paroles n'étaient guère consolantes. L'idée seule de retourner dans ma ville natale me faisait trembler, et néanmoins je ne pouvais penser qu'avec horreur à ce que je deviendrais par la suite en continuant mon chemin. Longtemps je demeurai indécis. Enfin mon étourderie ordinaire l'emporta. « Qui sait si tout
« cela ne changera pas encore? pensai-je en
« moi-même. Dantzick est une ville très riche,
« peut-être y trouverai-je quelque emploi; au
« pis aller, je m'embarquerai pour l'une des
« deux Indes, où tant de gens ont déjà fait leur

« fortune. » Encouragé par ces idées chimériques, je résolus de poursuivre mon chemin en me confiant à l'inconstante déesse.

En arrivant à Colberg, la vue de la mer avait excité ma curiosité; je m'approchai donc du rivage pour la contempler de près. Le ciel était couvert, l'air doux et rafraîchissant; tout chemin m'était indifférent, pourvu qu'il me conduisît à Dantzick, unique but de mes désirs; je côtoyai donc la mer, et bientôt je perdis Colberg de vue. Ce jour-là et le suivant, cette manière de voyager me semblait fort agréable; mais le surlendemain les nuages se dissipèrent, et le soleil me fit sentir toute sa force, qui était encore augmentée par le calme de l'air. Je fus donc obligé de me baigner souvent dans la mer, ce qui me soulagea un peu. Mais un nouveau malheur vint m'accabler. Mes pieds nus commencèrent à s'enfler, et ce mal s'accroissant de jour en jour, la peau s'ouvrit enfin, et une grande quantité d'eau sortit de mes plaies. Je craignais les suites de cet accident, et comme je ne rencontrais jamais de village sur ma route, mais seulement, et à des distances très éloignées, des cabanes de pêcheurs, dont les habitans eux-mêmes avaient à peine du pain pour leur

nourriture; comme j'étais souvent privé d'eau douce, et qu'en couchant en plein air, la fraîcheur de la mer nuisait à ma santé, je résolus de quitter la côte. Je marchai donc à travers champs, et trouvai enfin la grande route de Dantzick.

Déjà, depuis deux jours, j'avais dépensé le peu qui me restait; je me traînais avec peine, accablé de chaleur et exténué de besoin. Un jeune garçon très éveillé, qui faisait boire des chevaux de rouliers devant l'auberge où je m'étais arrêté, s'aperçut de mon état, et me témoigna sa compassion. Sur sa demande, je lui peignis ma triste situation et le dénûment absolu dans lequel j'étais plongé. « N'est-ce « que cela? me répondit-il; je suis comme toi « un pauvre diable; mais je ne suis pas dans « le besoin, et me trouve même fort bien, « comme tu vois. » Je lui demandai comment il s'y prenait. « Parbleu! répliqua-t-il, je viens « aussi de m'échapper de la maison d'un tour- « neur où j'étais en apprentissage. Maintenant « je feins d'être un ouvrier voyageur; et je « vais mendiant par le pays, et implorant les « secours des âmes compatissantes; et, si cela « ne suffit pas, je m'adresse aux rouliers qui « passent sur la grande route. Je soigne leurs

« chevaux, et en récompense j'obtiens d'eux
« un bon repas. » Je lui fis observer que je
n'entendais rien à cela, et que je n'avais jamais
appris aucun métier. « Mais cela n'est pas né-
« cessaire, continua-t-il; dis que tu es orfévre,
« ou, comme moi, peignier; de cette manière
« tu n'as pas à craindre beaucoup de ques-
« tions; et si même on te demande ton certi-
« ficat, réponds qu'on te l'a volé avec ta malle. »
Je remerciai ce charitable consolateur de ses
avis, et, à son exemple, je me fis passer pour
un garçon peignier voyageant. J'essayai pour
la première fois, quoique cela me déchirât le
cœur, de demander l'aumône aux paysans.
Cela me réussit. Déjà, dans le premier vil-
lage, j'obtins tant de pain, qu'à peine je pou-
vais le serrer dans mes poches. Une paysanne
compatissante me tira de cet embarras. Elle
me fit une besace avec un vieux morceau de
toile, et me fit entendre que si j'avais trop de
pain, je pouvais en offrir aux paysans, parce
que quelques uns en achetaient à vil prix aux
mendians, pour le donner ensuite à leurs bes-
tiaux; que le peu d'argent qu'ils m'en donne-
raient me servirait à continuer ma route, et
me fournirait de quoi payer mon coucher
dans les auberges, et quelquefois même de
quoi boire un verre d'eau-de-vie. En peu de

temps j'avais acquis quelque routine; je devins même un mendiant consommé, et j'employais avec succès les ruses qu'on m'avait indiquées. Plongé long-temps dans une sorte d'engourdissement, je ne songeai qu'à obtenir mon pain quotidien. Je m'accoutumai peu à peu à cette manière de vivre, et arrivai ainsi, portant la besace, devant les portes de Dantzick.

CHAPITRE IV.

Court et triste séjour à Dantzick. — Tentation. — Je continue ma route, et tombe malade.

Couvert de haillons, les pieds nus, et brûlé par le soleil, j'entrai dans cette ville opulente. Il est clair que dans un pareil équipage je ne pouvais songer à trouver un emploi; cependant je me flattais d'obtenir, en mendiant, assez d'argent pour couvrir décemment mon corps à demi nu; mais que je m'étais abusé! Mes premières tentatives restèrent sans succès; partout où j'allais demander quelque chose, on me repoussait avec les injures les plus piquantes. Le peu d'argent qui me restait encore de ce que j'avais reçu dans les villages fut

consommé en peu de jours, et je n'avais pas encore pu trouver une âme compatissante qui vînt à mon secours. Irrité contre les hommes qui, au milieu de la pompe la plus éclatante, passaient en me regardant d'un air plein de dégoût et de mépris, tourmenté par les angoisses de la faim, je conçus quelquefois l'idée horrible de leur voler ou de leur arracher, à l'entrée de la nuit, ce qu'ils me refusaient si impitoyablement. Heureusement je ne m'arrêtai pas à cette pensée.

Un jour je fus bien violemment tenté. Mon hôte ne voulait plus me loger si je ne lui payais pas dans la soirée ce dont je lui étais redevable. Le jour précédent je n'avais pas pris de nourriture. La faim et les menaces de l'hôte m'entraînèrent dans la rue; je me plaçai devant ce qu'on appelle la Haute-Porte, et là, je suppliais avec instance les passans de m'accorder quelque secours; mais, suivant l'usage, la plupart d'entre eux me renvoyèrent. Enfin vint à passer un ecclésiastique bien nourri; sa vue me ranima un peu; je m'approchai de lui d'un air respectueux et implorai son assistance dans les termes les plus touchans : « Dieu vous aide, » répliqua-t-il, sans daigner m'honorer d'un regard, et il continua son chemin. Je poussai un soupir profond et

m'éloignai, le désespoir dans le cœur, et la tête remplie de funestes pensées. Par hasard mes yeux se portèrent sur la maison d'un Mennonite(1) qui était ouverte; j'osai y entrer; mais je n'y trouvai personne. Il y avait dans l'antichambre une table à thé, toute servie et entourée de chaises, qui semblait attendre les convives. Un sucrier et quelques cuillers d'argent brillèrent à ma vue. « Un coup de hardiesse, pensais-je, te mettrait à l'abri de toutes tes peines. » J'étendais déjà la main en tremblant; mais, dans le même moment, l'ignominie de cette action et ses suites dangereuses se présentèrent à mon esprit, et me détournèrent de cette tentative. J'échappai ainsi à un danger qui peut-être m'aurait plongé dans l'abîme de la misère.

Sentant bien que je n'avais rien à espérer de ces habitans impitoyables, je résolus sur-le-champ d'aller plus loin. A peine arrivé au plus prochain village, je trouvai des gens plus sensibles, dont j'obtins, à la première demande, la nourriture qui m'était nécessaire. C'est ainsi que je parcourus, en portant la be-

(1) Dans certaines contrées de l'Allemagne, on appelle *mennonites* les sectaires connus en Angleterre sous le nom d'*anabaptistes*.

sace, la plus grande partie de la Prusse, jusqu'à ce qu'enfin le hasard me conduisit en Pologne; mais je n'y trouvai ni autant d'aisance, ni autant de charité. Ce n'était que dans les couvens et dans les maisons de Juifs que je pouvais espérer quelque aumône. Dans quelques auberges je ressentis les inconvéniens de la misère et de la malpropreté. Cependant, comme j'avais déjà fait le premier pas, je me décidai à passer mon chemin jusqu'à Varsovie, où j'espérais trouver plus de pitié qu'à Dantzick; mais plus j'avançais, plus je rencontrais de pauvreté chez le peuple, et d'insensibilité chez les riches et chez les gens de qualité. Je passais quelquefois des journées entières sans pouvoir satisfaire ma faim.

Pour comble de misère, la pluie ne cessa de tomber pendant plusieurs jours. Ce mauvais temps et le défaut de bons alimens me causèrent bientôt une fièvre froide. Comme on ne me souffrait jamais plus d'une nuit dans une auberge, je me vis contraint de continuer ma route tous les matins, quoique je fusse entièrement épuisé. Un jour, où le temps était affreux, je passai sur une digue de la Vistule; à peine avais-je quitté mon gîte, que ma fièvre me saisit. L'orage dé-

ployait sur moi toute sa fureur; aussi loin que mes regards pouvaient s'étendre, je n'apercevais ni maison, ni arbre, à l'abri desquels je pusse trouver un asile. Souvent mes pieds tremblans me refusèrent tout service, et cependant j'étais forcé d'être en mouvement, de peur d'exposer ma vie aux rigueurs du froid. Dans cet état déplorable, je me traînai à deux mortelles lieues de là, et j'arrivai enfin dans une maison de bateliers. Là, je tombai tout-à-fait épuisé, et m'endormis profondément. Cet excès de fatigue me fut sans doute salutaire, car, en me réveillant, je me trouvai beaucoup mieux. Les bateliers, qui m'avaient cru presque mort à mon arrivée, avaient eu soin de me préparer un lit de roseaux; et quand, après un sommeil de vingt-quatre heures, ils me virent rappelé à la vie, quoique encore dans un état de faiblesse extrême, ils redoublèrent d'attention à mon égard. Ils m'offrirent, pour me restaurer, le peu d'alimens qu'ils avaient dans la maison, et me donnèrent asile jusqu'à ce que le temps devînt plus supportable. Pour surcroît de bonheur, la fièvre me quitta, et en peu de jours j'avais repris assez de force pour continuer mon voyage.

CHAPITRE V.

Histoire d'un moine et d'une hôtesse. — Arrivée dans les terres d'un staroste polonais. — Je deviens menuisier.

Depuis long-temps j'errais dans les vastes plaines de la Pologne, évitant soigneusement toutes les villes, dont les habitans ont ordinairement peu de compassion pour les malheurs d'autrui. Je visitais au contraire les couvens qui se trouvaient sur ma route, et où je pouvais presque toujours espérer un repas, et même quelquefois un secours en argent.

L'exemple que je vais raconter prouve qu'il y a dans les couvens des moines qui, sous le rapport de la chasteté, ne consentent pas à devenir martyrs des règles de leur ordre. Dans une auberge où je voulais passer la nuit, et qui n'était pas éloignée d'un couvent, se trouvait une hôtesse qui passait pour être belle. Afin de prendre quelque repos, je m'étais étendu sur un banc derrière la table. L'hôtesse était placée devant la fenêtre, et semblait

attendre quelqu'un. Bientôt un moine mendiant, d'une corpulence vigoureuse, entra dans la chambre, s'approcha subitement de l'hôtesse, et n'apercevant personne, l'embrassa tendrement. Celle-ci en me montrant lui fit signe de prendre garde, et l'entraîna dans un cabinet. Peu de temps après ils rentrèrent tous deux très échauffés; tout à coup un bruit se fait entendre à la porte : les deux amans effrayés saisirent leurs chapelets, et se jetèrent à genoux l'un auprès de l'autre. Sur ces entrefaites, un autre moine, déjà âgé, entre et gronde celui qui était là de ce qu'il s'était éloigné, et lui fait entendre qu'il n'était que trop bien instruit du motif qui l'amenait en ces lieux. Le coupable s'excusa par des gestes pieux et des mensonges hypocrites; mais l'autre ne l'écouta pas, et il fut obligé de le suivre. Celui qui venait d'arriver était-il un homme vraiment pieux, ou seulement jaloux du bonheur de son confrère ? c'est ce que je ne veux pas décider. Tout ce que je puis dire, c'est que j'avais été témoin des faiblesses du pécheur.

Le hasard m'amena quelque temps après dans le voisinage d'un château en construction, et qui était sur le point d'être achevé.

Durant la journée j'avais cueilli dans une forêt voisine des champignons dont je voulais faire mon souper à l'auberge. Un menuisier allemand, nommé Gruber, qui travaillait au château dont je viens de parler, se trouvait aussi dans cette auberge. Il s'approcha de moi pendant que je nettoyais mes champignons, et il les regarda. « Jeune homme, es-tu fou ? s'écria-t-il ; ils sont venimeux. » A ces mots, il les ramassa et les jeta par la fenêtre. « Donnez donc à ce pauvre garçon quelque chose de bon à manger, » dit-il à l'hôtesse. J'étais tout confus, et ne savais ce que je devais dire. « Approche-toi, continua-t-il en s'asseyant ; qui es-tu ? d'où viens-tu ? Tu as plutôt l'air d'un squelette que d'un homme ! Qui t'a mis dans cette situation pitoyable ? » Les larmes les plus amères s'échappèrent de mes yeux ; je vis, je sentis que j'étais le plus misérable des hommes. Ma conscience réveillée dans ce moment m'accusa moi-même de cette métamorphose odieuse. « Prends courage, pauvre jeune homme, continua le menuisier compatissant ; parle-moi franchement : on ne peut guérir une maladie sans la connaître. » Cette invitation consolante ranima mes esprits, et je lui racontai ma triste histoire dans toute

son étendue. Le bon homme blâma mon imprudente conduite, mais en même temps il me plaignit avec bonté, et se chargea de ma nourriture si je montrais quelque amour pour le travail. Je crus dans ce moment entendre la voix d'un ange. « Oui, m'écriai-je, je veux faire tout ce qui me sera possible. — Bon, répliqua mon bienfaiteur, je vois bien qu'on ne perd rien quand on te fait du bien : essayons d'abord, avec la grâce de Dieu, de te donner des forces, et nous verrons ce dont tu es capable. » Il recommanda à l'hôtesse de me tenir proprement, et s'éloigna. Le lendemain il revint avec des bas, des souliers et un peu de linge. Quand je fus habillé, il me sembla que j'entrais dans une nouvelle vie. Mon maître me mena au château, et me fit reposer encore quelques jours. Enfin, après avoir réparé mes forces, il me conduisit dans son atelier pour me donner de l'ouvrage. Je n'avais d'autre occupation que de scier des planches, de les raboter grossièrement, et d'aller quelquefois chercher dans une petite ville du voisinage ce qui lui était nécessaire. Je remplissais tous ces devoirs avec ardeur; peu à peu je m'accoutumai et m'endurcis au travail, et cette activité continuelle, jointe à une nour-

riture salutaire et abondante, me rendit entièrement la santé.

CHAPITRE VI.

Ma vie est en danger. — Arrivée du staroste. — Un nouvel ami de l'humanité. — Je poursuis mon voyage.

Il arriva un jour qu'une affaire me retint à la ville. Je ne revins qu'à l'entrée de la nuit. Mon maître avait déjà fini son travail et fermé sa boutique. Je m'empressai donc de lui porter mes emplettes dans sa demeure, qui se trouvait au troisième étage. Les escaliers étaient posés depuis peu de temps, et n'avaient pas encore de rampe. Je n'y songeai pas. Arrivé au dernier degré, je tournai trop court, et au lieu de poser mon pied sur le palier, je le mis à côté, et tombai du haut en bas sur la terre, qui, heureusement pour moi, n'était pas encore planchéiée. J'y restai quelque temps étendu, sans connaissance, jusqu'à ce qu'une servante vint à passer avec de la lumière. Elle me crut mort, poussa les hauts cris, et attira bientôt tous les habitans du château.

Vivement effrayés, ils me portèrent dans l'atelier. Là, mon maître compatissant, croyant encore apercevoir en moi quelques restes de vie, courut à la ville pour chercher un chirurgien. Celui-ci, après m'avoir bien examiné, assura que je n'avais aucune blessure dangereuse. Après beaucoup d'efforts de la part de ceux qui me secouraient, j'ouvris enfin les yeux, mais sans avoir encore l'usage de mes sens. C'était principalement mon cerveau qui avait souffert de cette violente commotion; car je prenais tous ceux qui m'environnaient pour des divinités païennes. Cet état d'aliénation dura plusieurs semaines; peu à peu ces fantômes s'évanouirent, et les objets apparurent à mes yeux dans leur véritable forme. Mes blessures et mes contusions, étant peu graves, furent bientôt guéries, et il ne me resta qu'une faiblesse dans tous les membres, qui m'empêcha de continuer mes pénibles travaux.

L'hiver et une partie de l'été suivant s'écoulèrent sans aucun événement remarquable. Enfin le propriétaire du château, qu'on attendait depuis long-temps, arriva de Varsovie. Mon bon maître, qui, depuis ma chute malheureuse, me trouvait trop faible pour exercer

son métier, désirait me placer d'une autre manière. Il profita du retour du staroste pour me recommander à lui comme domestique; mais j'avais un extérieur trop misérable, une figure trop maladive. Je déplus, et fus rejeté. Cependant je fus assez heureux pour exciter la compassion de sa suite. Le cuisinier surtout m'accorda sa protection, et me fit faire dans sa cuisine des repas délicieux, et tels que je n'en avais fait depuis long-temps. Le plus compatissant de tous les gens était un domestique allemand, nommé Hubner, de la religion protestante. Sur la recommandation particulière de mon maître, il s'intéressa vivement à moi. Il me donna non seulement un peu d'argent, mais aussi le linge dont il pouvait se passer. Il me promit qu'avec le temps il se chargerait aussi de mon habillement.

J'étais ravi de cet heureux changement de situation, et de l'amitié avec laquelle ce généreux domestique m'avait, pour ainsi dire, forcé d'accepter ses bienfaits. J'espérais même que, par son secours, je me verrais bientôt hors d'embarras. Mais cet espoir flatteur ne fut pas de longue durée. Mon ami, ainsi que tous les gens du staroste, avaient cru que leur maître

séjournerait dans ce lieu durant tout l'été. Mais tout à coup ils reçurent l'ordre de faire les paquets, et peu de temps après on partit pour Cartine, autre terre du staroste, qui était située au moins à trente milles de là. Mon bienfaiteur me donna, pour me consoler un peu de son départ, tout l'argent qui ne lui était pas indispensable, et me proposa en même temps de le suivre à Cartine, dès que je serais guéri d'un accès de fièvre que je ressentais depuis quelques jours; et il me promit de s'occuper de mon établissement. Je me séparai avec une douleur amère de cet homme digne d'un sort plus élevé. La chaise partit; je la suivis en courant tant que ma faiblesse me le permit; elle disparut, et pendant long-temps je ne pus détourner mes yeux de l'endroit où j'avais vu pour la dernière fois mon ami. Enfin un torrent de larmes vint soulager mon cœur oppressé; et, pouvant à peine me traîner, en proie à une profonde mélancolie, je ne rentrai que tard au château, qui me parut désormais un affreux désert. Ah! mes pressentimens ne me trompaient pas! Jamais je ne revis cet homme généreux.

Depuis son départ, je ne songeais qu'à lui, et je désirais ardemment le rejoindre le plus

tôt possible. A peine la fièvre m'eut-elle abandonné, que je parlai de ce projet à mon maître. Il avait déjà connaissance des bonnes intentions de mon ami; comme d'ailleurs son entreprise dans le château touchait à sa fin, et qu'il ne voulait pas nuire à mon avancement, il m'accorda la permission de partir. Je quittai avec les sentimens de la reconnaissance la plus sincère cet ami généreux de l'humanité, qui m'avait sauvé deux fois la vie, et qui m'avait comblé de bienfaits. Dans l'espoir de me réunir bientôt à mon ami Hubner, je me mis en route pour Cartine.

CHAPITRE VII.

Perte affligeante. — Arrivée à Cartine. — Espérances déçues. — Désespoir. — Conservation miraculeuse. — Traitement cruel. — Mon sort devient semblable à celui de l'enfant prodigue. — Occupations inaccoutumées.

PENDANT que je travaillais chez le bon menuisier, j'avais épargné peu à peu quelques écus, que je devais tant à sa générosité qu'à

celle de mon ami Hubner et des autres domestiques du staroste. Cette somme se trouvait dans une petite bourse de cuir cachée dans mon haut-de-chausses, où je la croyais en sûreté. J'avais gardé dans ma poche quelques florins de monnaie, destinés à l'acquittement des frais du voyage. Un soir que je m'ennuyais dans l'auberge où je logeais, il me vint la malheureuse pensée de compter mon trésor; je le trouvai encore complet, et le remis à sa place. Un des paysans polonais, qui étaient couchés près de moi sur la paille, fut vraisemblablement séduit par l'éclat de mon argent. Le matin, en me réveillant, je ne retrouvai plus ni ma bourse, ni un petit paquet qui renfermait mon linge et quelques habits. Mes compagnons étaient déjà bien loin; l'hôte auquel je me plaignis de ma perte, me gronda de mon imprudence, et exigea sans pitié le payement de mon écot : je le satisfis avec ce qui me restait d'argent dans ma poche, et continuai mon chemin bien affligé, et formant la résolution de ne plus faire désormais parade de mon argent en voyage. J'aurais été inconsolable de cette perte importante si l'espoir de rejoindre bientôt mon généreux ami, et de trouver avec son aide un

emploi avantageux, ne fût venu soutenir mon courage.

J'arrivai enfin à Cartine, ce que j'avais desiré si ardemment : mais quel coup de foudre pour moi ! le staroste était parti la veille avec toute sa suite pour se rendre à la diète de Pétrikau. Cette nouvelle inattendue et terrible me consterna : je restai interdit, stupéfait, et ne savais à quoi me résoudre. Aller de Cartine à Pétrikau était un voyage au-dessus de mes forces dans l'état d'épuisement où je me trouvais : ce que j'avais sauvé d'argent à l'auberge dont je viens de parler, ne consistant qu'en quelques florins polonais, s'était épuisé dans les derniers jours de mon voyage. Je vis s'anéantir toutes mes brillantes espérances, et je n'avais plus d'autre ressource que de demander l'aumône : je ne pus supporter cette idée horrible; je perdis la tête ; le désespoir s'empara de moi, et dans cette disposition je résolus d'achever sans délai ma misérable vie par un suicide.

L'aspect de la mort n'avait plus rien d'effrayant pour moi; et pour exécuter mon dessein je m'approchai d'un étang que j'aperçus à l'extrémité d'une forêt : déjà j'étais sur le bord, et j'allais m'y précipiter, lorsque je ne

sais quelle puissance me retint avec force; je regardai autour de moi : le château, qui était non loin de là, vint frapper mes yeux; je pensai dans ce moment que mon ami reviendrait un jour, et que si, pendant quelque temps, je pouvais supporter mon destin avec patience, ma fortune prendrait une nouvelle face. Je me débarrassai donc subitement des broussailles qui avaient empêché ma chute; je m'éloignai en frémissant de la pièce d'eau; je remerciai en pleurant la Providence qui m'avait inspiré cette pensée consolante, et m'avait sauvé si miraculeusement. Je résolus fermement de supporter désormais avec patience tous les revers qui pourraient m'accabler, et de conserver ma vie ou par un travail quelconque, ou en sollicitant la charité publique jusqu'à un plus heureux avenir.

Cependant la nature reprit ses droits. Depuis plusieurs jours je me trouvais sans argent et sans nourriture. Quelques arbres couverts de fruits mûrs, que j'entrevis en me retournant à travers la porte à demi ouverte du jardin seigneurial, m'invitèrent à entrer pour m'approprier, sans qu'on s'en aperçût, une partie de cette abondante récolte. En pénétrant dans cet enclos, je jetai de tout côté des

regards craintifs, et, n'apercevant personne, je me précipitai sur le premier cerisier qui se présenta : je mangeai de ses fruits, j'en remplis mes poches, et, en savourant ce délicieux repas, je m'étonnais d'avoir été assez fou pour vouloir abandonner une terre sur laquelle l'Auteur de toutes choses avait répandu tant de bienfaits pour ses créatures. Pendant que je me livrais à ces pieuses réflexions et que je me félicitais de mon bonheur, je ressentis quelques coups de fouet sur mes cuisses : surpris de cette salutation imprévue, je me retournai du côté d'où elle me venait, et je découvris un petit homme tout rond, qui, d'un air martial et sans dire un seul mot, me chassa à coups de fouet jusque dans le coin d'une serre chaude, où il continua à me fustiger impitoyablement. Mes cris lamentables attirèrent la femme de ce barbare, qui, comme je l'appris plus tard, était jardinier du château : elle arrêta le bras de son mari, et obtint, à force de prières, qu'il baissât l'instrument de mon supplice. Je me précipitai à genoux devant ma bienfaitrice; elle me regarda d'un air compatissant, gronda son mari de ce traitement inhumain, et, s'apercevant que je ne possédais pas bien la langue polonaise, elle

me demanda en allemand les motifs du châtiment que son mari venait de m'infliger : je lui peignis en peu de mots toute l'étendue de ma misère, et le motif qui m'avait amené dans ces lieux; en même temps je lui témoignai le désir de me soumettre à toute espèce de travail proportionné à mes forces, afin de gagner ma subsistance jusqu'au retour de mon ami. Cette femme, attendrie par mon récit, parla pendant quelques instans à son mari; et enfin celui-ci m'annonça que non seulement il voulait bien se contenter de cette punition, mais qu'il irait encore plus loin, et qu'à la recommandation de sa femme, il se chargerait pour l'avenir de pourvoir à ma nourriture. La femme reprit la parole, et me déclara que son mari, par une faveur extraordinaire, m'avait chargé de l'honorable emploi de soigner les porcs seigneuriaux qui devaient être engraissés.

Quelque déshonorante que fût cette proposition, je me vis néanmoins forcé de l'accepter avec une apparence de gaîté et de reconnaissance. La femme me conduisit ensuite dans sa maison, me donna à manger et à boire; elle me montra ma place dans le toit à porcs, et mon logement dans l'écurie qui était à côté;

en même temps elle m'assura que, si j'avais une bonne conduite, elle me donnerait une bonne nourriture, et se chargerait même de me trouver une autre place; puis elle me serra la main, et me quitta avec un regard qui me fit suffisamment entendre que mon existence, quelque misérable qu'elle fût, ne lui était pas indifférente. Mais toutes ces brillantes promesses ne firent aucune impression sur moi. Pendant quelques jours je remplis mon dégoûtant emploi le mieux qu'il me fut possible; mais comme le fouet de mon tyran était en activité pour la moindre faute, et que je ne prévoyais pas la fin de mes maux et de ma misère, je pris une résolution soudaine. Un matin qu'on ne faisait pas attention à moi, je profitai d'une occasion favorable; j'abandonnai mes sujets aux soins de leur maître, et j'échappai par la fuite aux intentions de la jardinière et au destin de l'enfant prodigue.

Je croyais ne pouvoir descendre plus bas, et tout autre position, quelque pénible qu'elle pût être, me semblait supportable en comparaison de celle dans laquelle je venais de me trouver. Mon corps et surtout mes pieds étaient couverts de plaies et de meurtrissures, suite du châtiment cruel que j'avais essuyé,

de sorte que je ne pus me traîner qu'avec peine jusqu'aux villages voisins. Je repris alors la besace et le rôle de mendiant, en me faisant passer encore pour un garçon peignier voyageant.

Un jour j'arrivai dans une maison de paysan ; le propriétaire, auquel j'avais demandé l'aumône, me contempla un moment, et me croyant capable de participer à ses travaux, m'offrit de me nourrir si je consentais à le servir durant le temps de la moisson, qui venait de commencer. La faim m'engagea à essayer de ce nouveau genre de travail : j'acceptai ses propositions; et le lendemain, un peu consolé, j'accompagnai les autres journaliers dans la campagne, sans m'apercevoir que j'avais laissé, comme une sorte de garantie, mes souliers et mes bas chez le cruel jardinier de Cartine. Je marchais pieds nus sur les éteules, et montrais la meilleure volonté du monde : au bout d'une demi-heure mes pieds étaient écorchés jusqu'à la cheville, et je tombai sans force. Les moissonneurs eurent pitié de moi, et me dirent, pour me consoler, que mes pieds s'endurciraient avec le temps : ils me renvoyèrent dans le village avec une voiture chargée, pour aider à rentrer la moisson

dans les granges. Mais ce travail lui-même était au-dessus de mes forces. Le paysan, qui prit mon impuissance pour de la paresse et de l'entêtement, s'impatienta, prit un fouet, me battit assez rudement, et me renvoya encore dans la campagne pour y lier les gerbes. Ce traitement impitoyable me faisait attendre un sort plus rigoureux encore qu'à Cartine. Je saisis donc une occasion, et me glissai derrière un buisson pendant que les moissonneurs dînaient : alors je courus de toutes mes forces à travers champs, et j'échappai ainsi à cette nouvelle tyrannie.

CHAPITRE VIII.

Rencontre du jardinier de Cartine. — J'entre au service d'un médecin ambulant.

TREMBLANT et fugitif comme un chevreuil que poursuivent les chasseurs, je me jetai dans une forêt, où j'errai le reste de la journée, et où, ne trouvant pas de chemin, je passai également la nuit. Dès le matin je continuai ma marche; j'arrivai dans une plaine, j'aperçus un village, vers lequel je m'achemi-

nai en suivant un sentier qui y conduisait. Je rencontrai une paysanne qui s'y rendait aussi : touchée de mon aspect misérable, elle me fit entrer dans sa cabane, et apaisa ma faim dévorante. Je la remerciai de tout mon cœur, poursuivis mon chemin, et arrivai vers l'après-midi dans une petite ville où se tenait une foire : c'était pour moi un spectacle bien consolant, car je me flattais d'y faire une petite récolte de monnaie : dans cette espérance je me promenais çà et là, et je cherchais une physionomie bienveillante pour commencer ma collecte avec quelque confiance. Je rencontrai bientôt un paysan gai et à demi ivre, qui semblait me regarder avec quelque attention ; j'étais sur le point de lui parler, lorsque, sans m'y attendre, je reçus de lui un coup sur la tête, qui me renversa par terre : « Reste là, « et crève, chien de luthérien ! » s'écria le cruel jardinier de Cartine, car c'était lui qui se présentait à moi, armé d'un gros bâton : il m'appliqua en outre plusieurs coups de pied, qu'il accompagna de juremens allemands et polonais, et ne me quitta qu'après m'avoir fait plusieurs blessures.

Étourdi et couvert de sang, je me traînai dans une auberge, et, profitant du tumulte des

nombreux étrangers qui venaient à la foire et qui ne firent pas attention à moi, je me cachai derrière une espèce de caisse qui se trouvait dans un coin. Tremblant, craquant des dents et tapi dans mon asile, je m'attendais, lorsque quelqu'un s'en approchait, à quelque nouvelle surprise de la part du jardinier vindicatif. Ma crainte fut portée au comble lorsque, peu de temps après, quelqu'un s'approcha réellement de la caisse, l'ouvrit, y déposa quelque chose, la referma, et la recula du côté de la muraille. Je me reculai aussi, afin de n'être pas aperçu; cependant, malgré ma frayeur, j'osai, quelques momens après, jeter un regard furtif du côté d'où venait le bruit, et je vis, à ma grande frayeur, un homme dont la figure longue et maigre était ombragée par des cheveux rouges comme le feu. Un grand nez rouge et couvert de verrues occupait la plus grande partie de son visage. Au-dessus de ce nez brillaient deux yeux semblables à ceux d'un Calmouck, et de l'un et de l'autre côté, ressortaient des favoris, et une moustache aussi roide que de la soie de cochon. Sa tête était couverte d'un énorme chapeau galonné, et presque entièrement usé. Sur ses épaules était jetée une redingote bleu-

foncé et toute rapée, sur laquelle se trouvaient des boutons jaunes de métal. Son ventre gros et pendant était renfermé dans une veste rouge, sur laquelle on croyait distinguer encore les restes d'une tresse d'or. Il portait une paire de culottes sales, en cuir jaune, mais qu'on n'apercevait qu'à demi, parce que des bottes, longues et étroites, couvraient presque jusqu'aux hanches ses jambes d'une dimension proportionnée à celle de son corps, qui était au moins haut de six pieds; enfin, à son côté pendait une espèce d'ancien cimeterre.

Cette caricature terrible s'éloigna pour quelques instans; mais elle revint bientôt, accompagnée d'une femme courte et grosse, qui se faisait remarquer par des cheveux noirs comme du jais, par ses yeux dégoûtans et bordés de rouge, et par une taille longue d'une aune. L'aubergiste les suivait, portant une bouteille d'eau-de-vie. L'aimable couple en but quelques verres, paya l'hôte, et s'occupa du chemin qu'il devait prendre. Lorsqu'ils furent d'accord à ce sujet, l'homme au grand nez retira la caisse du coin où elle était placée, pour en charger, à l'aide de deux bretelles, les épaules de sa chère compagne. Dans ce mo-

ment j'étais semblable au pauvre Lazare, la tête couverte de blessures et toute ensanglantée, les pieds écorchés et enflés, tremblant comme la feuille du peuplier, et persuadé que cette espèce de géant allait m'anéantir. « Garçon! que fais-tu là, derrière ma phar-
« macie? s'écria-t-il d'une voix foudroyante.
« Que diable cherches-tu derrière cette caisse ?»
Je me jetai à ses genoux, et, les mains jointes, je lui demandai grâce. Sur la demande réitérée que la femme me fit avec plus de douceur, je lui appris, en bégayant, le mauvais traitement que je venais d'éprouver, et combien de maux j'avais soufferts. La femme, non moins compatissante que celle de Cartine, arrêta la fureur de son mari, le prit à part, et lui parla bas, en jetant de temps en temps un regard consolant sur moi. Enfin le couple se tourna de mon côté. « Approche-toi, garçon, dit
« le propriétaire de la caisse; as tu envie de
« servir ? — Oh oui! de tout mon cœur,
« répondis-je; si je pouvais être assez heu-
« reux..... — Tope ! repartit-il, tu auras
« tous les jours trois dutchen (1), à boire et à
« manger; et, si tu te comportes bien, je te

(1) Environ six sous.

« donnerai à Noël une paire de souliers. Pour
« tout cela, tu n'auras rien à faire que de
« porter ma pharmacie d'un village à l'autre; »
et en même temps il me montra sa caisse.
Cette offre me transporta de joie, et je répétai cent fois, Oui! quoique la vue de la
grande caisse diminuât un peu mes transports.
J'appris bientôt que mon nouveau maître
était un célèbre charlatan qui faisait de grands
voyages dans le pays pour guérir, par charité, les paysans polonais. Il ne se faisait jamais payer autre chose que ses médicamens;
quant à ses peines, il les donnait pour l'amour
de Dieu.

Son nouveau domestique lui offrit l'occasion de prouver son art en présence de tous
les étrangers. Il me coupa mes beaux et longs
cheveux, nettoya mes plaies avec de l'urine,
les montra aux assistans, les couvrit de quelques emplâtres, et me promit que je serais
bientôt rétabli. Durant ces manœuvres, il expliqua aux paysans, d'une manière très savante, et en entremêlant son discours d'une
grande quantité de mots latins, qui me semblaient être presque vandales, que les plaies
de la tête étaient fort dangereuses, et que je
pouvais m'estimer heureux d'être tombé en

ses mains. En même temps il résolut de rester encore dans ce lieu jusqu'au lendemain, afin de me faire reposer. Madame son épouse reçut l'ordre d'aller à la cuisine, et de m'y faire une bonne soupe à la bière pour me restaurer. Le savant docteur ouvrit encore une fois sa pharmacie à la demande de quelques spectateurs, et vendit ses emplâtres miraculeux.

Le lendemain je me mis en route avec mon nouveau maître. Ses médicamens trouvèrent un grand débit partout où il restait quelque temps; mais la caisse n'en devenait pas moins lourde, car mon maître savait fort bien suppléer à ce qui manquait. Il prenait de diverses sortes de terres bien broyées, de la camomille, de la véronique, de l'absinthe ou d'autres herbes que nous cueillions nous-mêmes; et, après en avoir extrait le suc, le mêlait, cuit ou non cuit, avec de l'eau-de-vie. Pour mieux cacher ses secrets, il ne logeait jamais dans les auberges, mais dans des écuries et dans des granges, quelquefois même à la belle étoile, pourvu qu'il fût caché par un bosquet. Pour moi, excepté l'herborisation, arrivé dans un gîte, j'étais maître de mon temps. On me donnait une nourriture abondante, et j'obtenais même la permission de dormir à mon

aise pendant les nuits où l'on préparait les médicamens. Je passai le reste de l'été dans cette position. Je me trouvais si bien de cette manière de vivre, que je ne portai jamais mes regards sur l'avenir, et rarement sur le passé.

CHAPITRE IX.

Rencontre d'un joueur de marionnettes. — Je découvre quel homme était le chirurgien. — Comment je prends congé de lui.

A l'entrée de l'hiver, notre pharmacie errante s'approcha de Dantzick. Un jour, dans un grand village situé aux environs de cette ville, mon maître rencontra un joueur de marionnettes : ils se jetèrent dans les bras l'un de l'autre. Pour renouveler connaissance, on fit apporter de l'eau-de-vie et de la bière, et la femme du docteur fit servir un dîner aussi bon qu'on pouvait l'attendre de la cuisine de l'auberge. Les deux amis étaient enchantés de se revoir après une si longue absence. Plusieurs bouteilles de vin furent successivement servies, et à chaque verre qu'ils vidaient, mon

maître et le joueur de marionnettes se juraient une amitié éternelle. On m'avait permis d'assister à ce banquet, et ma noble maîtresse eut la bonté de faire mon éloge dans le cours de la conversation : ce qu'elle dit excita l'attention du nouveau convive, qui semblait me regarder avec un air de satisfaction. Lorsque le repas fut achevé, il s'approcha de moi en chancelant, me prit à part, et me témoigna son étonnement de ce qu'un aussi beau garçon que moi avait pu se résoudre à servir un misérable charlatan, errant de village en village, et à porter tous les jours une caisse aussi énorme. Je ne fus pas peu surpris de l'entendre parler avec aussi peu d'égards d'un homme qu'il venait d'embrasser si tendrement, et auquel il avait fait de si belles protestations de tendresse. Sans lui témoigner l'indignation que ses discours m'inspiraient, je lui répondis que j'étais parfaitement content de mon sort :
« Oui, jusqu'ici, je le crois, répliqua-t-il; mais,
« dans peu, le charlatan ira aux foires de
« Dantzick, de Thorn et des autres villes cir-
« convoisines; monsieur fera alors l'Arlequin
« et amusera le public, pour que son respec-
« table maître puisse vendre ses mauvais mé-
« dicamens. » Je fus frappé de cette nouvelle,

et répliquai que je ne pourrais me décider à jouer un pareil rôle. « Hé bien, écoutez :
« si monsieur veut recevoir mes avis, je lui
« conseille de prendre le plus tôt possible son
« congé, et de venir chez moi à Prust (1).
« Monsieur aura là une existence douce, et
« rien à faire que de mener d'un village à l'au-
« tre une brouette chargée de marionnettes
« et de petites décorations bien légères; et
« lorsqu'on jouera la comédie, de battre le tam-
« bour, et d'annoncer la pièce qui doit être
« représentée. En récompense, monsieur aura
« tous les jours un tymph (2). » Cette proposition était à peine achevée, qu'un poing vigoureux fendit l'air, et vint tomber si rapidement sur la tête du joueur de marionnettes, que celui-ci fut jeté par la violence du coup contre un poêle de fer à demi rouge, s'y brûla non seulement le visage et les mains, mais y fut encore cruellement meurtri. Ce poing était celui de mon maître, qui avait pris part à notre conversation sans être aperçu de nous. Alors commencèrent des révélations hideuses.

(1) Gros village à une lieue de Dantzick.

(2) 60 centimes, argent de France. Le tymph est une monnaie polonaise.

Au milieu des coups, des juremens et des cris, on distinguait les noms honorables d'écorcheur, de voleur, les nobles expressions de fustigation et de flétrissure. A ce tapage toujours croissant, l'aubergiste accourut enfin pour terminer la querelle, et pour sauver le pauvre joueur de marionnettes, que le terrible médecin avait poussé entre le poêle et la muraille, et qui était presque rôti. A peine le martyr, à demi mort, était-il retiré de son coin, qu'il reprit courage. « Je suis un honnête homme, « s'écria-t-il, et non pas un voleur; mais ce « coquin, ce scélérat (montrant mon maître) « prétend être médecin, et n'est rien qu'un « valet de bourreau déserté de Grandeny. — « Comment, valet de bourreau! répliqua mon « maître; apprends, infâme, que j'étais pres- « que maître, et qu'il ne tenait qu'à moi de « parvenir à la charge de bourreau! mais toi, « tu es un voleur flétri, qui as déjà plus d'une « marque sur le dos. » A ces mots, le joueur de marionnettes pâlit et bégaya : « Cela n'est « pas vrai, c'est un mensonge. — Comment, « infâme canaille! répliqua mon maître; si tu « as une bonne conscience, ose faire comme « moi. » A ces mots, il se dépouilla de ses habits et de sa chemise, et montra son dos mai-

gre et décharné. « Cela n'est pas nécessaire, » répondit l'autre en balbutiant; et en même temps il tâcha de s'esquiver; mais la femme du charlatan lui ferma le passage en lui montrant dix griffes redoutables; le prétendu docteur, à demi nu, tira son grand sabre. Le joueur de marionnettes, qui était effectivement marqué, se trouvait donc entre deux feux; tremblant, et hors de lui, il avoua sa honte, mais en protestant de son innocence. Pour moi, glacé de frayeur de ces affreuses découvertes, je pris le meilleur parti. Pendant le temps que l'Esculape rossait encore son adversaire, et que madame son épouse se querellait avec l'aubergiste, je me glissai hors de la porte, et abandonnai l'archer, le voleur et la bohémienne à leur malheureux sort.

CHAPITRE X.

Je passe une nuit dans un four. — Réflexions salutaires. — Voyage avec un ecclésiastique.

La crainte que l'on ne s'aperçût de mon départ, et que l'on ne me poursuivît, me fit

faire tant de chemin, que j'arrivai avant la nuit à Neuschattland, faubourg de Dantzick; mais personne ne voulut m'y recevoir aussi tard. J'avais, pour mon malheur, laissé entre les mains du charlatan quelques florins que j'avais gagnés à son service, et qui auraient peut-être pu me faire ouvrir une porte. Pour surcroît de disgrâce, l'orage et la pluie n'avaient pas discontinué pendant tout le jour et toute la nuit.

Dénué de tout, comme je l'étais quelques mois auparavant, et, comme à cette époque, percé par la pluie et transi de froid, je me voyais sans abri, et sans espoir de rencontrer la moindre étincelle de compassion chez les habitans, qui, encore éveillés, ouvraient à moitié leur porte lorsque je frappais, pour la refermer aussitôt dès qu'ils m'apercevaient. Toutes ces circonstances réunies me mirent au désespoir. La pluie augmentait toujours, et tombait par torrens; ne comptant plus sur aucun secours, je m'avançai en désespéré, et fus plus d'une fois renversé par les pierres et les racines qui se rencontraient sous mes pas. Aussi mes pieds, mes mains et même ma figure furent-ils cruellement déchirés. Enfin toutes mes forces m'abandonnèrent, je

tombai à terre, harassé de fatigue, et presque évanoui. Il était à peu près minuit lorsque l'orage commença à cesser; pendant les premiers momens de silence, j'entendis le mugissement de la mer, qui n'était pas éloignée de cet endroit. « Allons, me dis-je, terminer dans les flots une existence si pénible et si malheureuse! » Je me levai dans ce dessein, et me hâtai, autant qu'il m'était possible, d'approcher du bruit qui, dans mon infortune, était devenu si séduisant pour moi. A peine avais-je fait quelques pas, que je me heurtai, au milieu de ces profondes ténèbres, contre une espèce de petite chaumière, d'où sortait un peu de chaleur. Après un examen plus exact, je trouvai que c'était un four, où l'on avait séché du chanvre depuis peu. La nature, qui demandait du repos, fut, dans ce moment si fortuné pour moi, plus forte que mon projet d'anéantissement; j'eus honte de mon peu de courage, j'appréciai ce nouveau secours de la Providence, qui m'inspirait le désir de ma conservation, je résolus de me reposer dans cet étroit asile, et d'y attendre les premiers rayons du soleil.

Depuis mon malheureux voyage, je n'avais pas encore passé une seule nuit d'une manière

aussi agréable; je dormis jusqu'au milieu de la journée, et à mon réveil je trouvai mes vêtemens secs et mes forces réparées. La bouche du four avait précisément sa direction contre quelques maisons voisines. Intimidé par les mauvais traitemens sans nombre que j'avais reçus de mes semblables, je n'osai pas sortir de ma retraite, en présence des personnes qui passaient à chaque instant, quoique je fusse bien tourmenté par la faim et par la soif. Je pris donc le parti d'attendre la nuit dans mon triste gîte.

Ce fut cependant dans cet intervalle que je fis pour la première fois des reflexions sérieuses sur ma position. Je reconnus alors tout ce qu'elle avait de terrible ; je prévis toutes les suites de mon imprudence, et regardai avec horreur dans l'avenir. Toute ma misère provenait de ce malheureux faux pas auquel j'avais été préparé par la lecture séduisante des voyages et des mauvais romans. C'était lui qui m'avait exposé sur-le-champ à la faim, à la nudité, au mépris de mes semblables, et à tant d'autres dangers. Dix-huit mois s'étaient déjà écoulés dans cet état, et j'avais parcouru la terre comme un écervelé, sans réflexion et sans aucun sentiment. Je m'étonnai bien plus

dans ce moment de l'insensibilité dans laquelle j'avais vécu jusqu'alors, que de la légèreté qui m'avait fait courir tant de périls, et qui venait de me placer au bord du précipice. En proie au plus vif repentir, je versai des larmes amères; je remerciai Dieu avec ferveur, de ma conservation miraculeuse, et dès lors je formai sérieusement le projet de retourner, comme l'enfant prodigue, me jeter dans les bras de ma mère, qui, sans doute, était bien affligée de mon départ.

Durant ces réflexions salutaires, la nuit arriva enfin, et aussitôt que ses ténèbres eurent rendu les objets moins sensibles, j'abandonnai mon asile afin de mendier un morceau de pain, pour apaiser ma faim dévorante. A peine eus-je fait quelques pas, que je vis s'arrêter une voiture; une voix en sortit pour en demander le motif. « Ce n'est rien, mon ré- « vérend père; j'ai laissé tomber mon fouet, » répondit le cocher qui était descendu. Il le retrouva et remonta sur son siége. A ce titre de révérend père, je vis briller pour moi un rayon d'espérance, en songeant que je pourrais peut-être exciter la compassion de l'ecclésiastique qui se trouvait dans la voiture. Mais, au moment où je voulus lui repré-

senter ma misère d'une manière bien touchante, il s'écria : « Hé bien! partirons-nous? « Fouette, cocher. » Et le cocher, qui s'était de nouveau enveloppé dans son manteau, s'éloigna promptement. Tout séjour m'était devenu indifférent, et, pouvant peu compter sur la charité des habitans de Neuschottland, je résolus de suite d'accompagner le révérend père dont j'attendais avec confiance quelque aumône. Je courus après la voiture, et m'élançai derrière, sans être aperçu. Au bout d'une heure, elle s'arrêta enfin à Actschattland, de l'autre côté de Dantzick, devant une maison d'assez bonne apparence. L'on en ouvrit aussitôt la porte; deux jeunes filles parurent avec des lumières, et une jeune dame vint jusqu'à la porte, à la rencontre de l'ecclésiastique. Pendant ce trajet, j'avais préparé un beau discours pour le débiter à mon futur bienfaiteur ; je sautai donc en bas de la voiture pour commencer ma complainte. La jeune dame m'aperçut, poussa un cri et tomba à moitié évanouie dans les bras des deux filles qui portaient les flambeaux. L'ecclésiastique, qui était en ce moment parvenu à sortir du carrosse, chercha quelle pouvait être la cause de cette peur subite, et m'aperçut, pauvre malheureux que

j'étais, au moment où je voulais ouvrir la bouche pour implorer sa munificence. « Com-
« ment! qui es-tu, coquin? » Telles furent les paroles qui sortirent de ses joues épaisses et boursouflées. « Quelle audace! Je crois vrai-
« ment que l'effronté drôle s'est pendu der-
« rière la voiture, et est arrivé ici avec moi.
« Pourquoi ne faites-vous pas attention,
« cocher? »

La dame (qui à l'aide d'un flacon s'était un peu remise). Venez, mon cher, ne vous fâchez pas; ma frayeur est dissipée.

L'ecclésiastique (grognant entre ses dents). Quelle canaille impudente! (Prenant la main de la dame.) Je suis resté un peu tard, ma mignonne; vous me le pardonnerez!

Je m'approchai avec une profonde humilité et avec des gestes supplians; je voulus parler, mais les mots s'arrêtèrent sur mes lèvres.

L'ecclésiastique. Veux-tu décamper, et de suite, ou.....

La dame. Chassez-le donc, cocher! (Pendant que l'ecclésiastique se traînait dans sa maison, appuyé sur son bras.) Ces mendians! jour et nuit l'on est assailli par eux.

Moi. Ah! mon révérend père, votre grandeur! au nom de Dieu, ayez pitié de moi!

Seulement une petite aumône, seulement un morceau de pain sec.

Mais la grandeur resta sourde, et la porte cochère se referma avec tant de bruit que les vitres en furent ébranlées. Pendant ce temps, le cocher était descendu tout doucement de son siége; et tandis que les bras levés je suppliais encore, il vint me consoler avec son fouet. Je n'étais pas d'humeur à soutenir long-temps une pareille conversation, et me sauvai aussi vite que possible, non sans recevoir quelques coups assez vigoureux.

CHAPITRE XI.

Scène terrible dans une auberge. — Je fais le commerce de tabac. — Banqueroute tragique.

Un traitement aussi inattendu me déchira le cœur; désolé, je me jetai sur les marches d'un escalier, et m'abandonnai à l'effervescence de mes transports. L'amertume et la haine du genre humain remplirent alors seuls toute mon âme, et, dans ce moment, j'eusse été capable de meurtre si l'occasion s'en était

offerte ; mais par bonheur, je ne m'arrêtai à aucune des nombreuses et tristes idées qui se présentèrent à mon imagination.

Il était à peu près minuit lorsque je sortis de ce songe terrible. Je sentis tous mes membres engourdis, et la nécessité de me donner du mouvement, si je ne voulais pas laisser geler mon corps à moitié nu. Dans cette intention je parcourus rapidement diverses rues. Peu de temps après je m'arrêtai un moment, et il me sembla entendre de la musique à peu de distance de là. Je m'approchai du lieu d'où les sons semblaient partir, et j'arrivai enfin à la porte d'une auberge où l'on s'égayait en dansant. Je pensai : « La musique inspire la « joie, et la joie fait naître la compassion ; « peut-être trouveras-tu un asile, peut-être « ne t'y refusera-t-on pas un morceau de pain. » Je voulus en courir la chance, et j'entrai. Je ne fus pas trompé dans mon attente ; plusieurs convives me firent quelques dons, et le joyeux et compatissant aubergiste me fixa une petite place derrière le poêle, où il me donna de la bière et du pain en abondance.

Ce bon accueil et ce secours si nécessaire me firent presque oublier les mauvais traite-

mens que j'avais essuyés récemment, et je commençai à reprendre courage. Mais ces réflexions consolantes furent subitement troublées par un grand bruit qui s'éleva dans la société. Un Polonais ivre, qui avait dansé jusqu'alors, ne trouva plus son mouchoir, et prétendit qu'on le lui avait volé. Les soupçons tombèrent de suite sur le mendiant assis derrière le poêle. L'on me traîna au milieu de la chambre, l'on fouilla mes lambeaux, mais l'on ne trouva rien. Alors on prétendit que j'avais caché le mouchoir, et le propriétaire courroucé demanda à l'aubergiste que l'on étendît le voleur sur un banc, et qu'on le fouettât jusqu'à ce qu'il avouât son vol.

L'aubergiste, qui était plus humain, promit, à la vérité, de m'infliger le châtiment, mais pria aussi ses hôtes de chercher encore avec soin sur eux-mêmes ; on le fit ; mais le mouchoir ne fut pas retrouvé, et le barbare accusateur insista sur la prompte exécution du supplice. Toutes mes protestations furent vaines ; l'on commença les terribles préparatifs ; le kantschou fut apporté, et deux palefreniers s'emparaient déjà de moi pour m'étendre sur le banc dressé au milieu de la chambre, lorsque, par bonheur pour moi, un prêtre

séculier, qui jouait aux cartes avec quelques convives, cria aux palefreniers d'attendre jusqu'à la fin du jeu, parce qu'il désirait assister à la fustigation; malheureusement aussi le jeu ne dura que quelques minutes, et alors l'ecclésiastique se leva de son siége pour satisfaire sa cruelle curiosité; mais presqu'au même instant l'un des joueurs s'écria que l'on devait suspendre l'exécution, parce que le mouchoir était retrouvé. Il était sur le siége de l'ecclésiastique, qui avait pris le jeu du Polonais pendant la danse, et s'était assis dessus sans s'en apercevoir.

La joie d'être délivré du châtiment cruel et honteux qui m'attendait, et de me voir en même temps justifié, fut aussi grande que ma peur avait été inexprimable. Le Polonais ivre vint de suite me demander excuse, et me jeta quelques tymphes; l'aubergiste, heureux d'apprendre que j'étais innocent, me fit apporter à boire et à manger, et chacun des convives s'empressa à l'envi de me dédommager, par de riches aumônes, de la peur que j'avais éprouvée; seulement le gros ecclésiastique, receleur du mouchoir, ne contribua en rien à la collecte générale, mais se replaça avec flegme à la table de jeu, et sembla en-

core être mécontent d'avoir été privé, par cette découverte trop prompte, du spectacle qu'il se promettait.

Parmi les hôtes se trouvait aussi un colporteur qui prenait le plus d'intérêt à mon sort, et me demanda quelle pouvait être la cause d'une pauvreté aussi surprenante. Je lui contai toute mon histoire avec franchise, et le brave homme en fut touché jusqu'aux larmes. Il approuva entièrement mon dessein de retourner dans ma ville natale, et me conseilla, puisque j'avais quelque connaissance en commerce, et que je venais de ramasser une assez jolie petite somme, par suite de cet accident, de l'employer à acheter du tabac, que je colporterais dans les villages un peu éloignés de Dantzick; lui-même avait commencé ainsi, et avait de cette manière augmenté peu à peu ses ressources. La proposition me plut; je comptai mon argent, que le bon colporteur augmenta encore d'un florin; je trouvai la somme suffisante pour exécuter mon entreprise. J'allai le lendemain matin chez un marchand de tabac, où j'employai mon capital à l'achat de quelques livres de tabac du Brésil, qui était particulièrement goûté par les paysans de ces environs ; et,

chargé de cette denrée, je commençai mon voyage comme marchand.

Joyeux et content de ce que ma position s'était améliorée si visiblement, j'oubliai bientôt ma misère passée ; je formai toutes sortes de plans sur mon bonheur à venir, et calculai avec Herzog Michel les bénéfices sur bénéfices que je pouvais faire dans ce commerce. A peine eus-je fait quelques lieues, que je commençai à offrir ma marchandise aux habitans de la campagne ; mais, voulant devenir riche trop promptement, et gagner de suite cent pour cent, je ne trouvai aucun acheteur.

J'observai bien judicieusement que j'étais encore trop près d'une ville commerçante, d'où les gens pouvaient acheter journellement leurs provisions de la première main, et je m'enfonçai donc davantage en Capubie. (1)

J'arrivai un jour dans un assez grand village, où j'espérais, avec assez de vraisemblance, faire un débit considérable. Animé de cet espoir, j'entrai dans une auberge, et j'étalai, plein de confiance, ma marchandise, et l'offris aux assistans. Un paysan ivre s'approcha de moi, et en demanda pour un dut-

(1) Contrée de la Poméranie.

chen (1); je lui donnai ce que bon me semblait ; mais je n'eus pas le temps de me tourner, que je sentis le poing du paysan résonner contre mes oreilles. « Infâme escroc! est-ce là pour un dutchen de tabac? crois-tu que j'ai bu, coquin? » et, continuant à jurer et à crier, il se vengea sur mes oreilles. Je lui demandai instamment pardon, et m'excusai sur mon ignorance dans ce commerce ; mais plus je donnais de bonnes raisons, plus le paysan se fâchait. Voyant qu'il ne voulait plus me lâcher, je me mis enfin à crier au secours. L'aubergiste, qui revenait de l'église, entra, et s'informa de la cause de ce tapage. A peine apprit-il que je faisais le commerce de tabac, comme il le faisait lui-même, qu'il se mit du côté de mon adversaire, et regarda ma démarche comme un attentat impardonnable contre le monopole qu'il s'était approprié; il déclara, sans autre forme de procès, que mon tabac était de la contrebande, et prétendit qu'un misérable mendiant, couvert de haillons, qui n'avait pas un gros (2) de fortune, avait sans doute volé ce tabac à Dantzick. Les campagnards qui étaient présens furent tous de cette

(1) Petite monnaie.
(2) Environ trois sous.

opinion, et l'on me confisqua de suite toutes mes marchandises. Je m'opposai de toutes mes forces à cette violence; mais, comme mes prières et mes représentations ne servirent à rien, je les menaçai enfin de me plaindre au juge de l'endroit. « Comment ? qu'est-ce ? » s'écria l'aubergiste courroucé ; « tu veux porter plainte contre moi ? soit, coquin, accuse-moi donc; c'est moi qui suis le juge. » Sur cela, l'on recommença à donner la bastonnade au pauvre colporteur de tabac, et d'une manière si impitoyable, qu'il me resta à peine assez de présence d'esprit pour gagner la porte et pour me soustraire à ces coups de bâton; mais je tombai de mal en pis; car, outré de ce traitement cruel, et ne pouvant me consoler de la perte de mon tabac, je criai devant la maison au vol et au meurtre ! Alors l'aubergiste, emporté, lâcha ses chiens contre moi; leurs aboiemens furent un appel pour tous les chiens de la commune, qui, m'obligeant à prendre la fuite, me poursuivirent en foule, et m'attaquèrent avec tant de rage, qu'ils m'eussent sans doute déchiré, si, par bonheur, je n'eusse pas atteint une haie, à travers laquelle je m'élançai, au risque de me rompre le cou.

A la vérité je me trouvai alors en sûreté; mais mes jambes étaient pour le moins de quelques onces de chair plus légères, tant ces animaux s'étaient acharnés après moi; mes mains avaient été déchirées par les ronces de la haie, à travers laquelle je m'étais sauvé; ma tête, mon dos et mes bras étaient si brisés par les coups du paysan ivre et de ce juge impartial du village, que je pouvais à peine me remuer. Cependant pour me mettre en sûreté je me traînai jusque hors du village, à travers les ronces et les fossés. Là, je m'arrêtai, je gémis, je me lamentai et versai des pleurs sur ma misérable existence. Mon tabac, pour l'acquisition duquel j'avais employé toute ma fortune, était perdu pour toujours, et à l'exception d'un vieux chapeau usé, d'un habit déguenillé et déchiré par les chiens (le gilet avait été vendu depuis long-temps pour avoir du pain), d'une chemise toute noire et en lambeaux, et d'un vieux pantalon que je fus obligé d'attacher avec une corde autour de mon corps, pour ne pas le perdre pièce par pièce, je n'avais sur toute la terre d'autre propriété que mes blessures et une légion d'habitans affamés qui me dévoraient. Je me repentis alors d'avoir quitté le charlatan, et sou-

haitai ardemment de rentrer dans une pareille condition.

CHAPITRE XII.

Liaison dangereuse. — Séjour à Lupow.

Tout en réfléchissant sur ma pitoyable situation, j'arrivai auprès d'un puits de campagne où un voiturier venait d'abreuver ses chevaux; je brûlais du désir de boire de l'eau fraîche, et m'approchai du seau. Le voiturier s'effraya à mon aspect, et crut que j'étais tombé entre les mains de quelques assassins : sur sa demande, je lui racontai, du mieux qu'il me fut possible, l'histoire malheureuse de mon commerce de tabac, et ses funestes suites.

Le voiturier. Pauvre diable! je te plains de tout mon cœur! Mais que veux-tu entreprendre à présent? où vas-tu?

Moi. A Stettin.

Le voiturier. C'est aussi pour cet endroit qu'est destiné mon chargement; si tu le veux, tu peux suivre mon chariot, le garder pendant la nuit lorsque cela sera nécessaire, et

abreuver mes chevaux, et ta nourriture est assurée.

Trop heureux d'avoir enfin trouvé un homme sensible, je consentis à tout, et pendant quelques jours je remplis mes devoirs, autant que me le permettaient mes forces; mais le chariot faisant journellement trois à quatre lieues, j'en fus si fatigué, qu'il me devint absolument impossible de l'accompagner plus loin. Le compatissant voiturier se vit donc forcé de m'abandonner : il me donna encore quelques gros pour me nourrir, et me promit de visiter ma mère aussitôt qu'il arriverait à Stettin, et de lui annoncer mon prochain retour. Dans l'auberge où je me séparai de lui, je rencontrai un jeune homme aussi pauvre que moi : nous nous associâmes ensemble, et il me proposa de faire cause commune, et de mendier de compagnie. Il était natif de Greifswalde, pelletier de profession, et ayant achevé sa tournée, il voulait rentrer dans sa ville natale. Comme son chemin le conduisait par Stettin, il me fut très agréable de trouver en lui un compagnon de voyage, et nous partîmes ensemble.

Mon camarade d'infortune était bien plus expérimenté que moi dans l'art de mendier.

Il m'enseigna toutes sortes de manœuvres qu'il croyait nécessaires pour émouvoir la pitié. Dans les villages que nous traversions, il se chargeait toujours d'exploiter le côté où demeuraient le curé, le propriétaire ou le métayer, et m'abandonnait les autres. A la sortie du village nous nous rencontrions, et partagions notre gain. Ordinairement ma collecte se composait de morceaux de pain; pour lui, il en apportait rarement, mais en revanche il apportait de l'argent, quelquefois même du linge, des vêtemens et d'autres choses semblables, qu'il vendait dans les autres villages, et dont le montant augmentait beaucoup notre petite caisse.

Malgré l'agrément que le joyeux caractère de ce jeune homme me faisait trouver dans sa société, je ne voyais cependant qu'avec déplaisir s'accroître tous les jours le butin qu'il faisait. Je reconnus enfin que c'était un voleur, et bientôt même un véritable gibier de potence.

Le sort malheureux du chercheur de trésors Lohrmann, que j'avais connu dès mon enfance comme un des compagnons de mon infortuné père, se présenta vivement à mon imagination, et je fis part à mon camarade

de mes inquiétudes; mais il était déjà trop accoutumé au crime, il était trop léger et trop faible pour résister aux fréquentes tentations qui se présentaient à lui. Hélas! bientôt arriva ce que je craignais depuis si long-temps.

Un jour que, selon notre habitude, nous nous étions séparés dans un grand village pour y recueillir des aumônes, j'entendis tout à coup dans le presbytère vis-à-vis duquel je me trouvais, un bruit qui augmenta de plus en plus, et bientôt après j'aperçus le voleur qui avait été pris sur le fait, entouré de quelques valets qui l'entraînaient à coups de bâton chez le juge ou même en prison. Effrayé de ce spectacle, je me glissai le long des maisons jusque hors du village, en me cachant autant que possible, et j'échappai ainsi au danger d'être emprisonné, et pendu avec lui, ou du moins de partager avec lui le châtiment dû au malfaiteur.

Quelques jours après j'arrivai à Lupow, poste de la Poméranie inférieure. Ma santé avait beaucoup souffert de l'emploi excessif que j'avais fait de mes forces auprès du voiturier, et surtout du traitement inhumain que m'avait fait subir le juge du village. Bientôt mes jambes, dont les blessures me causèrent

de vives douleurs, ne me permirent pas de pousser plus avant. Par bonheur l'aubergiste de ce village, nommé Brunnemann, et qui remplissait en même temps les fonctions de maître de poste, était très compatissant. La vue de ma déplorable situation, et le récit de mes tristes aventures, firent une vive impression sur lui, et, comme je lui communiquai mon projet de retourner dans ma ville natale, il m'offrit de me garder et de me nourrir gratis jusqu'au rétablissement de ma santé, et me conseilla d'avertir, pendant ce temps, ma mère du séjour que je faisais chez lui, et de la prier de m'envoyer quelques secours pour continuer plus commodément mon voyage. Je suivis son conseil, et mon bienfaiteur prit soin d'expédier lui-même ma lettre.

En peu de temps ma santé fut passablement rétablie, à l'aide de quelques médicamens et des soins que l'on me donnait : mes blessures qui avaient été tenues proprement, et que le bon aubergiste avait fait lécher par des chiens, et panser par le barbier du village, se guérirent en peu de temps, et je me sentis enfin assez fort pour continuer ma route aussitôt que j'aurais reçu de ma mère les secours de-

mandés; mais quelques semaines se passèrent, et je ne reçus ni argent, ni réponse. Mon aubergiste me témoigna son étonnement, et je m'aperçus, avec chagrin, qu'il commençait à douter de la vérité de mon histoire, et à se défier de ma probité. Sa femme fit moins de complimens, et m'accusa ouvertement de n'avoir conté qu'un roman à son mari pour exciter sa compassion. Bientôt après elle me refusa la nourriture que j'avais partagée jusqu'alors avec les domestiques, et me montra la porte tous les matins. La dureté de ce traitement m'affligea moins que la méfiance de mon hôte, qui s'était montré d'abord si bienveillant; et, de crainte d'être jeté de vive force hors de la maison, par la femme qui avait la haute main dans le ménage, je résolus de reprendre ma route sans attendre la réponse de ma mère, que je désespérais presque moi-même de recevoir (1). Mon hôte me pourvut encore à mon départ de souliers et de bas, et me donna un demi-florin pour le voyage; et ce

(1) Elle arriva cependant, accompagnée de quelque argent, peu de jours après mon départ, et fut renvoyée de suite à ma mère par l'honnête maître de poste, qui ne savait pas où je me trouvais.

fut ainsi que je quittai ce genéreux ami de l'humanité, le cœur plein de reconnaissance des bienfaits qu'il m'avait prodigués.

CHAPITRE XIII.

Ma vie est en grand danger. — Retour dans ma ville natale.

Jusqu'alors la température avait été assez douce; mais quelques jours après mon départ l'hiver commença dans toute sa rigueur. Une neige épaisse m'empêchait de faire beaucoup de chemin; le peu d'argent que je possédais fut bientôt dépensé; et dès lors ma nourriture ordinaire redevint de l'eau et du pain bis, que l'on ne me donnait encore qu'avec bien de l'économie, car tous les habitans de ce pays sont plongés dans la misère.

Un jour que la campagne était couverte de neige, je perdis la grande route. Effrayé, j'errais depuis quelques heures dans la plaine, lorsque j'aperçus enfin un traîneau à peu de distance de moi. Son conducteur entendit mes cris, s'approcha de moi, et, touché de compassion, me donna de suite une place dans sa

voiture; mais la rigueur du froid me permit à peine d'en profiter pendant quelques minutes; je descendis du traîneau, et courus à côté de lui pour me réchauffer. Vers le soir, nous arrivâmes dans un village aux environs de Corlin, où le paysan avait sa demeure. Mes pieds avaient beaucoup souffert du froid. Le bon campagnard eut pitié de mon état, et fut assez charitable, non seulement pour me donner un asile et me nourrir chez lui jusqu'à ce que je pusse me servir de mes pieds, mais encore pour me faire conduire à quelques lieues de là chez son frère, qui avait une auberge sur la grande route, et qui, à sa recommandation, ne me reçut pas avec moins de bonté.

Le lendemain matin de mon arrivée, une troupe de comédiens ambulans s'arrêta dans cette auberge; ils y prirent un bon déjeuner; ils paraissaient joyeux et contens, et n'aperçurent pas le pauvre diable qui était assis derrière le poêle.

Après un séjour d'une demi-heure, ils payèrent leur écot, et partirent. Mon bon hôte me donna alors les restes de leur festin, et me raconta qu'il avait appris du voiturier que cette troupe joyeuse venait de Konigs-

berg, et allait à Stettin, pour y donner des représentations.... « À Stettin! dis-je en « soupirant. Hélas! c'est aussi ma route; c'est « ma ville natale. »

L'aubergiste. Tu veux donc aussi aller à Stettin? Pauvre garçon! que ne l'as-tu dit plus tôt? c'eût été une charmante occasion pour toi! Ils ont un grand fourgon couvert, où il y a certainement assez de place pour toi. Ils ne peuvent pas être encore sortis du village; je te conseille de te hâter, et d'essayer de les atteindre.

Animé par l'espoir de voir Stettin plus tôt que je ne l'espérais, et même d'être défrayé par cette troupe joyeuse si je m'offrais pour entrer à son service, je résolus sur-le-champ de suivre leur voiture. L'aubergiste me donna sa bénédiction, me fit encore boire un verre d'eau-de-vie, et c'est ainsi que je continuai mon voyage.

Réchauffé par la chaleur du poêle que je venais de quitter, et animé par les vapeurs de l'eau-de-vie, je ne m'aperçus dans le premier moment, ni de la force de la neige, ni de la rigueur du froid; je courus après la voiture, que j'atteignis enfin au bout d'une bonne demi-heure; mais le vent était si vif,

qu'il m'avait entièrement transi durant ma course, de sorte que je ne pus proférer une seule parole à mon arrivée. Je fis donc seulement comprendre, par mes gestes, que l'on devait avoir pitié de moi, et me donner une place dans le fourgon; mais les êtres inhumains, qui badinaient et ricanaient dans la voiture, ne furent point émus par mes prières. Cependant je continuais à courir à côté de la voiture, et, quoique mes lèvres fussent gelées, j'essayai de balbutier ma demande. De temps en temps l'on levait la toile de la voiture pour me regarder; mais chaque fois ils faisaient entendre des rires bruyans, et un cruel « Fouette, cocher » anéantit enfin tout mon espoir. Cependant je suivis toujours la voiture en désespéré, pour avoir du moins derrière elle un abri contre la tempête; mais bientôt ma respiration s'arrêta, mes forces s'épuisèrent, et il me devint impossible de courir plus long-temps. Le cocher s'éloigna promptement, et il ne me resta plus d'autre parti à prendre que de suivre, autant que possible, les traces de la voiture. Pour surcroît d'infortune, je perdis un de mes souliers dans la neige, et je m'efforçai vainement de le retrouver. Pendant que je le cherchais, la

voiture disparut entièrement à ma vue, qu'obscurcissait la grande quantité de neige qui tombait, et je sentis tous mes membres se glacer. Alors, mais trop tard, je songeai à l'auberge que je venais de quitter. Partout je ne voyais que des nuages de neige qui m'entouraient de tous côtés, et en peu de minutes les traces même de la voiture furent couvertes.

Je me crus alors perdu sans ressource, et je regardai ma fin comme inévitable. Je pleurais à chaudes larmes, et priai Dieu avec ferveur de me sauver encore une fois. Cependant le penchant naturel qui nous attache à la vie m'engagea à essayer tout pour ma conservation. Uniquement occupé de cette idée, je me traînai avec un seul soulier à travers la neige. Au bout de quelques instans, le vent s'apaisa enfin. Je profitai de ce moment de calme pour reprendre haleine; je regardai de toute part, et crus apercevoir une forêt à quelque distance de la route. Sans réfléchir plus longtemps, je dirigeai mes pas de ce côté, et trouvai bientôt que ma supposition était fondée; je redoublai donc d'efforts, dans l'espoir de trouver du moins sous les arbres un abri contre le mauvais temps. A peine fus-je arrivé

dans le bois, que j'entendis aboyer des chiens ; je suivis ce bruit, et trouvai mon salut.

Dans le vallon voisin je découvris un moulin. Ma joie, à cet aspect inattendu, ne peut être entièrement sentie que par celui qui s'est déjà trouvé dans un danger pareil, et qui a vu devant ses yeux une mort presque inévitable. Je rassemblai toutes mes forces, je traversai les fossés et les broussailles, j'atteignis enfin le but de mes désirs; je me jetai, hors d'haleine et entièrement transi, contre la porte de la maison, et je tombai évanoui.

La meunière qui avait, par bonheur pour moi, entendu un coup contre la porte, l'ouvrit, et trouva sur le seuil un homme à moitié nu, et que tout devait faire regarder comme mort; elle poussa un cri, appela son fils, et comme ils crurent remarquer en moi quelques restes d'existence, ils me portèrent dans la maison, me frottèrent le corps avec de la neige, me couvrirent, parvinrent enfin, après bien des efforts, à me rappeler à la vie, et lorsqu'ils me supposèrent hors de danger, ils me transportèrent dans une chambre où régnait une chaleur tempérée.

Ce n'est pas sans frémir que je me ressouviens de ce danger, le plus grand de tous ceux

auxquels je fus exposé, et dont j'ai été délivré avec tant de bonheur ! Sans ce moment de calme, qui me fit apercevoir la forêt, et bientôt après la maison, sans la compassion et les bons traitemens de ces braves gens, j'eusse été cette fois perdu sans retour. Dès que j'eus recouvré l'usage de mes sens, j'adressai mes actions de grâces à Dieu, puis ensuite à mes généreux sauveurs, qui répandirent des larmes sur ma déplorable situation.

Ma santé, que rien ne pouvait détruire, se remit en peu de jours, et bientôt après je fus entièrement rétabli, grâce aux soins et aux attentions infatigables de cette charitable famille, qui ne voulut me laisser partir que lorsque le temps se serait un peu radouci. J'attendis avec impatience la fin de mon malheureux voyage, et à peine le froid s'était-il un peu apaisé, que je pris mon bâton, remerciai encore une fois, en versant des larmes d'attendrissement, les êtres compatissans qui m'avaient sauvé la vie, et continuai ma route, accompagné de leurs bénédictions et de leurs bienfaits.

Peu de jours après je parvins à Danum, petite ville voisine de Stettin; j'y attendis le soir, pour qu'à mon arrivée je ne fusse pas

aperçu dans mes haillons par mes anciennes connaissances, et j'arrivai ainsi à l'entrée de la nuit dans ma ville natale, après une absence de près de dix-huit mois.

FIN DE LA SECONDE PARTIE.

TROISIÈME PARTIE.

CHAPITRE PREMIER.

Accueil à Stettin. — Maladie. — Départ pour Berlin.

Je fus long-temps indécis pour savoir à qui je devais d'abord m'adresser. Mon extérieur était si misérable, mes vêtemens si déguenillés, que je craignais de trop alarmer la sensibilité de ma mère, en me présentant tout à coup devant elle; je ne redoutais pas moins les remontrances de ma pieuse tante. Par hasard j'arrivai du côté où demeurait cette dernière : je m'approchai de sa maison, et vis la porte ouverte; personne ne s'y trouvait présent, je me hasardai d'y entrer. Le premier pas était fait; je montai donc l'escalier en tremblant, frappai doucement à la porte de sa chambre, et par bonheur elle vint elle-même pour l'ouvrir. Elle se retira effrayée et mécontente, croyant voir en moi un mendiant indiscret. Je me nommai avec crainte.

« Grand Dieu! s'écria-t-elle (car ce n'était plus ma sévère gouvernante d'autrefois); entre, entre avant que l'on t'aperçoive; » et elle m'entraîna dans la chambre. Je me jetai alors à ses pieds, et lui demandai, en versant des torrens de larmes, pardon de mes folies passées. Pendant ce temps, elle regardait, avec un vif attendrissement, mon visage blême et mon extérieur déplorable; et au bout de quelques instans de silence, elle s'écria : « Oui, oui, que tout soit oublié, que tout soit pardonné! Dieu soit loué de ce que tu vis encore, et de ce que tu es de retour! mais cache-toi bien vite dans ma lingerie avant que l'on te voie en cet état; tu peux y rester jusqu'à ce que j'aie disposé ce qu'il te faut; » et aussitôt elle me conduisit dans une chambre haute. De suite elle me prépara un repas et un lit, et me quitta jusqu'au lendemain matin. Ma mère parut avec elle; avertie par ma tante, ma figure misérable ne lui parut plus effrayante; cependant elle frémit à mon aspect, et tomba à moitié évanouie dans les bras de sa sœur, et me regarda pendant quelque temps avec des yeux qui exprimaient toute sa douleur. Enfin, elle reprit ses forces, et se jeta sur moi avec toute la tendresse maternelle.

Le récit de mes aventures émut vivement ma mère et ma tante, et éloigna de leur esprit toute idée de reproche.

Lorsqu'elles se furent un peu remises, l'on examina ce que l'on ferait de moi. Mon ancien patron, qui m'avait trouvé, après ma fuite, bien moins coupable qu'il ne l'avait supposé, était apaisé depuis long-temps, et, d'après son propre aveu, m'aurait repris sur-le-champ chez lui, si j'étais revenu plus tôt; mais ma place était remplie depuis plus d'un an. Je pouvais encore moins espérer d'entrer dans une autre maison de commerce; l'on résolut donc de m'envoyer à Berlin chez un de mes parens, auquel on laisserait le soin de me trouver une condition convenable. Avant tout, l'on s'occupa de me nettoyer et de m'habiller; en même temps ma tante fit tout son possible pour réparer mes forces par une nourriture copieuse et succulente; mais j'avais si long-temps et si cruellement souffert de la faim, j'avais éprouvé tant de fatigues, que cette abondance même et le repos auquel je n'étais pas accoutumé jusqu'alors altérèrent gravement ma santé.

Peu de jours après mon arrivée, je fus atteint d'une maladie qui me retint pendant tout l'hi-

ver au lit, et me conduisit bien près du tombeau; mais la force de ma constitution triompha encore de ce danger, et aux approches du printemps je me trouvai entièrement rétabli; alors ma tante, malgré la peine que causait à ma mère cette nouvelle séparation, hâta mon départ qui était différé depuis si longtemps, me recommanda à mon cousin de Berlin de la manière la plus amicale, et c'est ainsi que je quittai de nouveau ma patrie, dans l'intime persuasion de me voir bientôt employé d'une manière avantageuse.

CHAPITRE II.

Espérance déçue. — Je deviens domestique.

A mon arrivée à Berlin, je reconnus que ce parent, dans lequel ma tante avait mis une si grande confiance pour mon placement, n'était autre que ce même jeune homme qui avait voulu, dans mon enfance, me rendre complice de ses habitudes honteuses. Il n'était nullement secrétaire chez un ministre, comme il l'avait annoncé à ma tante, mais seulement domestique; et comme il avait une belle écri-

ture, son maître l'employait de temps en temps comme copiste. Son influence était beaucoup trop bornée pour qu'il fût en état de me rendre des services utiles, malgré toute sa bonne volonté. Je me vis donc obligé de songer moi-même à mon établissement.

Pour y parvenir selon mes vœux, je m'adressai d'abord à divers négocians du premier ordre, leur vantai mes talens pour les occupations du comptoir, et leur offris mes services; mais n'ayant par malheur aucune lettre de recommandation à leur présenter, je fus renvoyé partout. De là je me rendis chez quelques juristes, que je priai de m'employer au moins en qualité d'écrivain; mais ceux-ci me refusèrent également, parce qu'ils étaient suffisamment pourvus d'employés qui avaient déjà de l'exercice dans cette partie.

Un temps précieux s'écoula dans ces recherches, sans que je pusse concevoir la plus légère espérance. Cependant ma petite fortune diminuait de jour en jour, malgré mon économie. Je ne pouvais attendre aucun secours important de la part de mon cousin, qui était un panier percé, et qui ne faisait aucun cas de l'argent, menait une vie déréglée, et devint plus tard victime malheureuse

de ses débauches (1). D'un autre côté j'avais honte d'annoncer à ma mère que l'argent allait me manquer. Je me faisais également conscience de lui ravir le peu qu'elle s'était amassé avec tant de peine, et dont elle avait elle-même grand besoin. Bref, ma position devenant chaque jour plus critique, il ne me resta plus rien à faire, que de prendre le mousquet, ou de m'engager dans quelque maison, en qualité de domestique. Déjà j'étais décidé pour le premier parti, quand mon cousin, auquel je confiai mon projet, s'y opposa de toutes ses forces, et me conseilla de m'arrêter au dernier; indépendamment de plusieurs avantages qu'il louait en moi, il me flattait encore de l'espoir que je parviendrais dans peu à faire ma fortune dans cette carrière, autant à cause de ma bonne mine, qu'à cause de mon instruction, de mon habileté dans l'écriture et dans le calcul. Pour confirmer ce qu'il avançait, il me cita plusieurs exemples de personnes qui avaient porté la

(1) L'infortuné tomba en mauvaise société, son tempérament ardent l'entraîna à de grands excès; il fut attaqué d'une maladie vénérienne qu'il croyait incurable, et se brûla enfin la cervelle de désespoir.

livrée, et qui à leur tour avaient domestiques et équipages. Plus persuadé par la nécessité que par ses raisonnemens, je fis taire l'aversion que j'avais pour cet état, et résolus de suivre ses conseils.

Peu de temps après, mon cousin me procura une place. Un certain lieutenant-colonel de Jurga, qui avait autrefois servi dans la garde du roi, et qui dépensait alors sa pension à Berlin, cherchait un domestique. Mon cousin me présenta, et je fus accepté. Je passai une année entière dans cette maison. Ce service n'était pas précisément pénible; je n'avais pas de souci; la nourriture me convenait, et peu à peu je pris goût à l'oisiveté de cette profession.

J'appris par hasard qu'une place de domestique était vacante chez le ministre de Happe. L'amour-propre, comprimé depuis si long-temps par la triste nécessité, se réveilla tout à coup en moi; je regardai cette place comme un moyen sûr de hâter mon bonheur à venir, et comptais déjà sur un emploi convenable dans quelque partie civile, avantage que je ne pouvais espérer chez le maître que je servais. Rempli de cet espoir flatteur, je me présentai chez le ministre pour lui offrir mes ser-

vices. Tout alla à souhait; j'obtins ses suffrages, et je fus destiné pour être le domestique de madame Celle-ci m'accueillit très bien, et je quittai mon vieux lieutenant-colonel, qui me congédia avec une paire de soufflets bien appliqués, ce qui ne figurait pas du tout dans mon plan.

J'entrai chez le ministre dans une sphère tout-à-fait nouvelle pour moi. Jusqu'alors je n'avais eu occasion que d'admirer les rues longues et larges de la ville, les places publiques et l'extérieur des nombreux palais de cette vaste résidence; mais à présent je voyais presque tous les jours le luxe de leur intérieur, les meubles précieux, le faste des vêtemens, l'éclat des bijoux, la magnificence des fêtes, l'abondance qui y régnait, et mille autres choses qui, jusqu'alors entièrement inconnues pour moi, me frappèrent d'étonnement et d'admiration. Je fus tout en extase, lorsque j'assistai pour la première fois à la représentation d'un opéra. Je n'avais pas encore vu de théâtre; je demeurai comme pétrifié et tout ébahi à ce spectacle. La musique, l'illumination, les décorations, les costumes, tout me semblait un enchantement; je me croyais au ciel, et les chanteurs et danseurs ne me

paraissaient pas être des hommes, mais des êtres surnaturels. Je prenais le vif incarnat qui couvrait leurs joues pour des charmes qu'ils devaient à la nature; car je ne connaissais pas encore le fard; aussi je regardai avec confusion mon visage, dont on louait la fraîcheur dans d'autres endroits, et qui était si hideux, en comparaison des leurs. Mon cousin dissipa dans la suite mon'erreur, et tranquillisa mon amour-propre alarmé.

Cependant, malgré toutes les expériences nouvelles et attrayantes que je faisais journellement, je n'étais qu'en apparence plus heureux dans cette maison que dans celle de mon maître précédent. Le ministre était un homme très sévère; il faisait emprisonner et punir cruellement ses gens, pour la faute la plus légère. Cette idée me tenait continuellement dans l'inquiétude; tremblant que mon étourderie accoutumée ne m'attirât un pareil traitement, je désirai avec ardeur obtenir à la fin de l'année une autre place où j'aurais moins de danger à courir. L'événement suivant exauça mes vœux bien plus tôt que je ne m'y attendais; mais, hélas! à mon grand désavantage.

CHAPITRE III.

Faveur d'un grand seigneur. — Fuite de Berlin.

Une fête brillante et extraordinaire fut donnée par le ministre, et il y invita beaucoup d'excellences, et d'autres grands personnages de la cour. Parmi ces derniers se trouvait un seigneur vêtu avec un luxe particulier; il était d'un âge déjà avancé, et d'une physionomie gaie et prévenante; il me regarda fixement pendant tout le festin. Après qu'on se fut levé de table, il s'approcha de moi, et me demanda un verre d'eau; aussitôt que je le lui eus présenté dans un coin du salon où il s'était retiré à dessein, la conversation suivante s'entama entre nous.

Le seigneur (en buvant lentement le verre d'eau). Le ministre a dit beaucoup de bien de vous pendant le dîner.

Moi (confus). De moi ? je ne saurais croire.

Le seigneur. Entre autres choses, que vous avez une bonne écriture, que vous calculez bien, et que vous avez beaucoup lu.

Moi. Son excellence a bien de la bonté pour moi.

Le seigneur. Vous me paraissez la mériter.

A ces mots je témoignai encore plus de confusion.

Le seigneur. En vérité, mon cher, je m'étonne de vous voir jouer le rôle d'un simple domestique, avec vos qualités et votre bonne mine.

Moi (en haussant les épaules). Je désirerais bien aussi de me trouver dans une position plus convenable; mais....

Le seigneur. Comme je vous le disais, vous méritez un sort plus heureux, et je puis vous le procurer, pourvu que vous le désiriez.

Tout étonné de voir tant de bonté unie à tant de modestie, je balbutiai quelques paroles décousues, et la tête commença à me tourner.

Le seigneur. Je suis le chambellan de P...z; venez me voir, aussitôt que vos affaires vous le permettront, et je vous ferai part de mes intentions à votre égard. A ces mots il me rendit le verre, me prit amicalement le menton, me glissa un ducat dans la main, et rentra dans le salon. Cet abandon, cette libéralité extraordinaire de la part d'un aussi

grand seigneur m'avait tout-à-fait enchanté. J'avais beau réfléchir, je ne pouvais concevoir comment j'avais mérité, en si peu de temps, cette bienveillance excessive. Il est vrai que mon amour-propre me rendait un témoignage très avantageux de mes talens, et d'ailleurs les éloges flatteurs du ministre pouvaient fort bien aussi avoir contribué à lui donner l'opinion distinguée qu'il avait de moi. Mais, malgré tout cela, il fallait que je possédasse quelque mérite particulier et inconnu à moi-même, et je cherchais vainement à trouver ce que ce pouvait être. Mille idées se présentaient à mon imagination sur la grandeur de mon bonheur futur, et j'attendais, avec impatience, le jour suivant pour revoir mon généreux protecteur, et pour obtenir des renseignemens sur ses intentions à mon égard.

A peine le jour commençait-il à paraître, que je profitai de mon premier moment de liberté pour voler auprès de l'astre bienfaisant qui allait présider à mon bonheur. Je ne trouvai point en lui un grand seigneur, mais l'ami le plus tendre. Il se réjouit beaucoup de me revoir aussitôt, et me réitéra ses promesses en ajoutant qu'il m'avait destiné un emploi adapté à mes facultés, celui de secrétaire;

mais que si j'avais une bonne conduite, si je me montrais complaisant, je pourais bientôt espérer de l'avancement dans les administrations royales, et compter sur son infatigable bienveillance. Cette offre, qui surpassait mon attente, me déconcerta entièrement. Je baisai la main de mon bienfaiteur. Le bon seigneur répondit aussitôt à mes caresses en m'embrassant sur le front. Alors, dans mon attendrissement, je lui jurai que je ferais tout ce qui serait en mon pouvoir pour me rendre digne de sa protection et de ses bontés. Cette assurance parut le pénétrer de joie; il me pressa souvent la main, et me conseilla de chercher un prétexte plausible pour sortir de la maison du ministre aussitôt que cela serait possible. En même temps il me conseilla de garder le silence le plus profond sur mon nouvel engagement. Dans ce moment un domestique entra, et annonça quelqu'un. Le bon seigneur parut très chagrin de ne pouvoir refuser cette visite, me glissa encore une pièce d'or dans la main, m'embrassa avec tendresse, et me congédia en me témoignant le désir de me revoir bientôt et pour toujours auprès de lui.

Enchanté de l'amitié et de l'affection plus que paternelle de cet homme excellent, je ne

pensai plus qu'à hâter, autant qu'il serait en mon pouvoir, l'instant de mon bonheur. Après beaucoup de réflexions, je m'avisai enfin d'écrire, en changeant mon écriture, une lettre que je supposais venir de ma tante. Elle m'annonçait, dans cette lettre, la mort subite de ma mère, et m'engageait avec instance à me rendre sur-le-champ à Stettin pour y prendre possession de la succession. Sans réfléchir davantage, je cachetai cette lettre avec de la cire noire, et, après y avoir apposé un faux timbre, je supposai qu'on me l'avait remise, et la communiquai seulement au maître d'hôtel, en feignant d'être vivement affligé de la perte douloureuse que j'avais faite. Je le priai en même temps de la montrer au ministre, et de solliciter ma démission en mon nom. Tout réussit parfaitement. Le ministre se laissa tromper, et mon congé me fut accordé sans observation. Ravi du succès de cette ruse, je fis sur-le-champ ma malle, et pris congé de ma maîtresse, du maître d'hôtel et de mes camarades, d'un air fort triste. Mais je fus assez insensé pour faire transporter mon coffre par le valet de la maison, non à la poste ou dans une auberge, mais directement dans l'hôtel du chambellan. Il est

probable que le porteur entendit parler de mon nouvel engagement, en avertit le maître d'hôtel, et celui-ci le ministre; car lorsqu'au bout de quelques heures (que j'avais passées chez une de mes connaissances pour y prendre l'habit bourgeois qui convenait à mon état futur), je parus dans la maison de mon nouveau maître, pour lui présenter son secrétaire actuel, je trouvai dans l'antichambre un homme assis sur mon coffre. Il me contempla de pied en cap aussitôt que j'entrai, et son air ricaneur me parut suspect. Heureusement le valet de chambre du chambellan arriva peu de temps après moi. « Que je suis aise de vous voir à Berlin, mon cher parent! » me dit-il. Je fus assez surpris de ce discours, et ouvris la bouche pour détruire l'erreur de ce parent de hasard; mais sans me permettre de parler, il m'obligea de monter dans sa chambre pour y déjeuner, et me fit signe de le suivre sans délai. Dès que nous fûmes seuls, il blâma mon imprudence en ajoutant que le ministre me soupçonnait d'avoir voulu le tromper, et, que pour cette raison, il avait envoyé auprès du chambellan l'homme que j'avais vu assis sur mon coffre, afin de s'informer pourquoi l'on avait transporté ce coffre dans son hôtel. Il ajouta

que son maître devait bientôt revenir de la cour, où il se trouvait en ce moment, et que dans le cas où la fourberie serait confirmée par lui, ce qu'il y avait tout lieu de craindre, quelques huissiers étaient déjà prêts à m'arrêter, et à me transporter à Kalandshof pour m'y emprisonner (1). Effrayé d'abord par cette nouvelle inattendue, je ne tardai pas à me tranquilliser en pensant que mon nouveau maître, qui s'était déclaré mon ami, qui m'avait déjà donné des preuves si évidentes de son affection, et qui jouissait de la faveur du roi, ne manquerait pas de me protéger contre le ministre. Je fis part de cette idée au valet de chambre; mais celui-ci me regarde avec pitié, et me dit que j'avais encore bien peu d'usage du monde, et que bientôt je jugerais tout différemment.

Quelques minutes après, le chambellan entra : « Soyez le bien venu, le très bien venu, mon ami, me dit-il, en m'abordant avec le ton aimable qu'il avait toujours employé avec moi. Comment cela va-t-il? tout est-il en ordre ? » Je levai les épaules d'un air triste; le valet de chambre dit alors quelques mots à l'oreille

(1) Kalandshof est une prison civile de Berlin.

de son maître; celui-ci parut étonné, et me jeta en même temps un regard qui m'annonçait le sort qui m'attendait. Je m'approchai de lui en tremblant pour m'excuser, et pour implorer sa protection; mais sans attendre que je lui adressasse la parole, le même homme qui peu de jours auparavant m'avait embrassé si tendrement, s'écria, avec emportement : « Que le diable t'emporte, imbécille ! tu m'as compromis ! je ne puis te secourir. » A ces mots il entra dans la chambre où l'homme au coffre attendait son arrivée. Le tonnerre tombant à mes pieds n'aurait pu m'effrayer davantage que ce rebut outrageant; je restai là comme pétrifié ! mais le valet de chambre prenant pitié de ma position : « Au nom de Dieu ! me dit-il, dépêchez-vous de partir, pendant que vous pouvez encore fuir; sortez de cette maison, et même de la ville, aussitôt que cela vous sera possible. Monsieur parle maintenant au messager; s'il vous reconnaît coupable, et il faut qu'il le fasse pour sa propre justification, le messager appellera tout de suite les huissiers qui n'attendent que son signal, et si vous vous trouvez encore là, vous êtes perdu sans ressource. » A ces mots il me poussa avec force hors de la porte. Tout

étourdi de cette scène, je descendis l'escalier, et sortis en chancelant de la maison. J'aperçus, à quelques pas de là, les hommes de justice dont on m'avait parlé. Sans doute ils ne m'attendaient pas sous un vêtement bourgeois, et plusieurs personnes venant heureusement à passer devant la porte, je me jetai au milieu d'elles, et, parvenu ainsi à leur échapper, je me rendis en secret chez mon cousin. Je lui racontai, en peu de mots, ce qui m'était arrivé depuis quelque temps. Il me réprimanda très sérieusement de lui avoir montré aussi peu de confiance dans une affaire de cette importance, et me fit connaître le caractère du chambellan, et les véritables intentions qu'il avait sur moi, ce qui me causa une grande surprise.

Je n'avais pas à perdre de temps, et, pour éviter le danger qui me menaçait, je me vis obligé de prendre subitement la fuite. Il arriva heureusement qu'une voiture vide partait à cette heure-là même pour Ruppin ; mon cousin m'arrêta de suite une place, me donna le peu d'argent dont il pouvait se passer, et je m'éloignai de Berlin. Je ne pouvais plus penser à emporter mon coffre, dans lequel j'avais emballé soigneusement mon argent comptant

et tout ce que je possédais. Hélas! il resta entre les mains du ministre vindicatif : je devais m'estimer heureux avant tout d'avoir mis en sûreté ma personne.

CHAPITRE IV.

Arrivée à Hambourg. — Ordre d'arrestation. — Pénurie d'argent. — Projets désespérés. — Rencontre d'un recruteur. — Heureux changement dans ma position.

Profitant de cette heureuse occasion, je parvins le jour suivant à Ruppin sans avoir fait aucune mauvaise rencontre. Là, il s'agissait de décider de quel côté je me dirigerais : tout en y réfléchissant, j'aperçus par hasard, devant l'hôtel de la poste, le courrier de Hambourg qui se disposait à partir. Ma résolution fut aussitôt prise : je me rendis sur le chemin par lequel devait passer la poste; je conclus mon marché avec le postillon comme voyageur de rencontre; il me recommanda à celui qui le remplaça; et ainsi, de relais en relais, j'arrivai en deux jours à Hambourg.

Là, je me trouvais à la vérité en sûreté, et

délivré de la crainte d'être poursuivi; mais à cette inquiétude succéda l'embarras de me procurer des moyens de subsistance. Le peu d'argent que j'avais reçu de mon cousin avait été en grande partie employé à payer mon voyage; le reste, qui se montait à quelques gros, fut dissipé en deux jours, et ainsi je me retrouvai à peu près au même point qu'en Pologne : par bonheur mon hôte était un homme désintéressé et assez obligeant; il ne tarda pas à s'apercevoir du mauvais état de ma bourse; et, ayant appris que je voulais entrer en service, il consentit non seulement à me faire crédit pour ma nourriture et mon logement, mais il me promit même de m'aider dans la recherche d'une place.

Mes vues se portèrent d'abord sur un comptoir de marchand; en cas de refus j'aurais pu entrer comme précepteur dans quelque maison aisée; je me serais même, si cela eût été nécessaire, contenté d'une place de secrétaire chez quelque grand seigneur; mais en cela mon hôte m'ôta bientôt tout espérance. « La ville, me dit-il, abonde en sujets distingués dans cette partie, et pour parvenir au but que vous vous proposez, il faut, surtout à Hambourg, être appuyé par des personnes de dis-

tinction, et avoir un extérieur plus recommandable que le vôtre (1). » Je fus obligé de me rendre à ses sages conseils, et de chercher à entrer dans quelque maison comme simple valet; cela même souffrit encore plus de difficulté que je ne l'aurais imaginé. « Savez-vous friser, raser, faire de la musique, racommoder les habits ? vous entendez-vous un peu en jardinage ? savez-vous manier les chevaux ? » telles furent les premières questions des personnes auxquelles je me présentai. Comme je n'avais pas la moindre connaissance dans aucune de ces parties, on ne fit aucun cas de moi.

Mon hôte apprit enfin que chez M. d'Hecht, résident de Prusse, il se trouvait une place vacante, pour laquelle on n'exigeait, à la rigueur, que des mœurs et une bonne tenue. Il me conseilla de la solliciter. Croyant pouvoir remplir les conditions proposées, j'allai sur-le-champ chez le maître d'hôtel; je lui fis mes offres de services, et lui montrai le congé que j'avais obtenu du lieutenant-colonel de Jurga. Ma personne plut, et l'on remit au

(1) Mon habillement avait considérablement souffert du voyage.

lendemain ma présentation à M. le président lui-même. Joyeux de cette nouvelle découverte, et dans l'espérance de me voir bientôt à la fin de mes maux, je parus de meilleure heure que l'on ne m'attendait. A peine fus-je entré, que le maître d'hôtel me demanda à voir encore une fois mon congé; il le lut d'un bout à l'autre avec attention, me toisa de la tête aux pieds, et tirant enfin un journal de sa poche, il m'y montra un article en tête duquel je lus le mot *signalement;* et il me le donna pour que je m'assurasse moi-même de ce qu'il contenait : je le lus en tremblant, et avec un secret pressentiment de mon nouveau malheur; j'y trouvai mon nom indiqué, ma personne et mon habillement ponctuellement signalés, les motifs de ma fuite, et l'invitation faite aux autorités judiciaires de m'arrêter en cas de rencontre, avec promesse de rembourser les frais auxquels mon arrestation donnerait lieu.

Je fus comme frappé de la foudre, et attendais le moment où l'on me mettrait la main sur le collet; mais le maître d'hôtel me tranquillisa sur-le-champ, en m'assurant que je n'avais rien à craindre pour ma liberté, parce que dans ces renseignemens l'on ne m'accusait

d'aucun crime grave, et que d'ailleurs la dureté de la conduite du ministre de Happe envers ses domestiques était généralement connue de tout le monde; seulement, ajouta-t-il, vous ne pouvez, dans ces circonstances, espérer d'entrer en service. Autant la première déclaration du maître d'hôtel m'avait été agréable, autant fut accablante sa conclusion; car je me vis alors dans un plus grand embarras que jamais.

Mon hôte, à qui je racontai ma disgrâce, et à qui j'en découvris la cause, me conseilla de chercher fortune sur mer, ne pouvant espérer de trouver de sitôt une place, attendu la dénonciation faite publiquement contre moi. Cette proposition me plut, et fut même une amorce qui réveilla en moi mes anciens plans romanesques, et m'excita vivement à les mettre à exécution. Sans penser donc aux dangers qui y étaient attachés, je me rendais régulièrement tous les jours à la Bourse; je me présentai à plusieurs patrons comme écrivain de navire, sans en trouver aucun disposé à m'entendre. On me déclara même que j'étais incapable de faire un matelot. L'un de ces gens impitoyables me donna enfin le conseil, puisque j'avais tant envie de voyager sur mer, de

me rendre sur la montagne de Hambourg, auprès de ces hommes qu'on appelle marchands de chair humaine; que là, on ne balancerait sûrement pas à satisfaire à mes désirs. Le désespoir dans l'âme, je résolus d'y aller sans plus tarder; chemin faisant, je rencontrai un recruteur danois, dont le regard pénétrant devina sur-le-champ ma misère et mon embarras. Il s'approcha de moi, lia conversation, et apprit mon dessein. Il essaya naturellement, par les représentations les plus effrayantes, de m'en détourner, et de m'engager au service militaire. Ce parti serait plus honorable, continua-t-il, et beaucoup moins périlleux, le Danemarck, par sa position, n'étant que très rarement en guerre. Je ne pouvais manquer, à ce qu'il m'assurait, de faire ma fortune en très peu de temps, sachant, d'après mon dire, parfaitement écrire et calculer, et possédant plusieurs sciences de l'école. Il devait d'abord me recommander à son général, auprès duquel il avait un grand crédit, comme calculateur et premier écrivain du régiment, en attendant qu'il se présentât une place de quartier-maître, ou quelque autre poste plus avantageux encore, etc. Tout moyen de gagner mon pain m'était alors

indifférent; et comme, au pis aller, si toutefois je renonçais au projet de me présenter aux vendeurs de chair humaine, il ne me restait d'autre ressource que d'endosser un uniforme, ou de prendre la besace de mendiant, l'état de soldat me parut préférable, et j'entrai en négociation avec le recruteur. Je ne voulus pas encore recevoir d'argent; mais je me proposai de parler auparavant à mon hôte, qui, d'après le montant de sa créance, devait régler le prix de mon engagement. Le recruteur ne manqua pas de me rappeler qu'une fois entré au régiment, je n'étais plus tenu à payer aucune dette, et que je restais alors possesseur tranquille de ma paye; mais j'étais trop consciencieux pour tenir une pareille conduite, et je persistai à exiger les conditions que j'avais proposées. Le recruteur fut obligé d'y souscrire, et il m'accompagna à mon logement, pour y terminer l'affaire.

Mon hôte ne fut pas peu étonné de me voir en si mauvaise société; cependant il dissimula son mécontentement au recruteur, et parut même approuver mon dessein; mais il me signifia qu'avant de quitter sa maison, nous avions à compter ensemble, et que, n'en ayant pas le temps dans le moment, le recruteur de-

vait avoir la complaisance de remettre la conclusion de son affaire au lendemain. Ce ne fut pas sans peine qu'il se décida à s'en aller; mais, comme mon hôte ne voulut pas l'écouter plus long-temps, il fut obligé de céder à la nécessité, et de prendre congé. A peine se fut-il éloigné, que mon bon hôte se hâta de m'exprimer combien il était fâché de mon imprudence. Il ne trouva pas moins blâmable mes négociations projetées avec les vendeurs de chair humaine, et me prouva que dans les deux cas tout le bonheur de ma vie eût été à jamais anéanti; là dessus il m'apprit la nouvelle consolante et inattendue, qu'un marchand, demeurant dans le voisinage d'un cavalier du Holstein, en avait reçu la commission de lui retenir un valet; il me conseilla de m'en occuper sans délai, et s'offrit à m'accompagner. Qui pouvait y être plus disposé que moi? Ma personne plut; le marchand, qui ne trouva rien de défectueux dans le congé de mon ancien maître (car par bonheur il n'avait pas lu le signalement inséré dans la gazette de Berlin, ou n'y avait fait aucune attention), se sentit encore plus porté pour moi, après les bons témoignages que mon hôte lui donna sur ma conduite. Il ne fit donc

aucune difficulté pour me faire de suite entrer au service du conseiller de Buchwald, qui faisait sa résidence à Fresembourg, terre à peu de distance de Oldesloe. Mon excellent hôte, qui éprouva une joie sincère de me voir enfin hors d'embarras, déchira mon compte sans vouloir accepter le plus léger payement, et, comme il redoutait quelques désagrémens à cause de mon engagement avec le recruteur, je me transportai le soir même à ma nouvelle habitation.

CHAPITRE V.

Bon accueil à Fresembourg.

A mon arrivée à Fresembourg, je fus accueilli avec bienveillance, non seulement par mon nouveau maître, mais par tous les gens de la maison; la femme de charge surtout, bonne femme, pesant à peu près trois quintaux, aimant à avoir toutes ses commodités, et à se voir entourée par des personnes jeunes et gaies, propres à l'amuser, montra extraordinairement d'inclination pour moi dès le premier jour de notre connaissance, parce

que, disait-elle, j'avais une ressemblance frappante avec feu son mari, dont le souvenir était encore fortement gravé dans son esprit. On pense quelle fut la joie que me causa cette réception cordiale, et surtout le puissant appui que j'avais si promptement trouvé dans la femme de charge. Comme sa bienveillance ne se bornait pas aux paroles, et qu'elle ne tarda pas à me la prouver par des faits, je me fis un devoir de lui témoigner toute ma reconnaissance pour les nombreux présens qu'elle tirait en ma faveur d'un garde-manger, richement pourvu en vivres de toute espèce : je me chargeai donc, entre plusieurs autres emplois, de celui de tenir ses comptes; cela me procura de nouveaux avantages; car la femme de charge, à qui mon zèle plut infiniment, me recommanda au valet de chambre, qui était alors l'amant en faveur; celui-ci avait l'inspection sur le sommelier; ainsi, morceaux délicats, bon vin, rien ne me manqua; en revanche je tins en ordre le livre et la comptabilité de ce dernier. Il avait l'habitude, à la fin de chaque mois, de présenter ses comptes à son maître pour qu'il en prît connaissance. Cette fois j'eus soin de les écrire le plus proprement et le plus exactement possible; cela

me valut encore une amélioration dans mon traitement. Je fus, dès ce moment, traité avec des ménagemens particuliers ; et, par l'ordre de M. de Buchwald, exempté du service ordinaire ; j'eus aussi le plaisir de remarquer que cette préférence ne m'attira l'envie d'aucun de mes camarades.

Un jour je fus appelé dans le cabinet de mon maître ; il m'ordonna de replacer dans sa bibliothéque quelques livres qui étaient épars sur la table et sur les chaises. Pendant que je m'occupais, il me témoigna sa satisfaction sur l'ordre et la précision qu'il avait remarqués dans les comptes qui lui avaient été présentés, et me demanda si je me sentais capable de continuer quelques affaires pour son secrétaire qui était paralytique. Je le priai avec modestie de me donner ses ordres ; il me chargea sur-le-champ de répondre à deux lettres : mon style lui convint, et je fus sur-le-champ, avec une augmentation de traitement, donné pour aide au vieux secrétaire.

Mon nouveau patron, nommé Laurich, était d'un caractère bon et humain ; le but qu'il se proposait était, autant que sa fortune et sa position le lui permettaient, de faire du bien, et d'être utile à son prochain sans en

attendre aucun avantage. Comme j'étais appelé, par mes nouvelles fonctions, à me trouver continuellement auprès de lui; et comme, entre autres qualités, il remarqua en moi un grand désir de m'instruire, il se donna la peine, autant que le lui permettaient les douleurs qu'il éprouvait, non seulement de me former pour ses affaires, mais il s'appliqua même à corriger les défauts de mon éducation, à me donner les principes d'une saine morale, et à m'initier dans les belles-lettres, pour lesquelles je marquais assez de disposition. Sa bibliothéque me fut toujours ouverte à cet effet; et ainsi s'opéra peu à peu en moi une réforme très avantageuse, par suite des lectures qu'il me choisissait avec un soin paternel.

CHAPITRE VI.

Séjour à Lubeck. — Anecdotes dramatiques. — Je deviens comédien.

Mon maître passait ordinairement la plus grande partie de l'été dans ses terres, et l'hiver entier à Lubeck, qui n'était qu'à quatre

lieues de Fresembourg. Là, s'écoulaient dans l'oisiveté les heures consacrées auparavant à la conversation et aux leçons de mon généreux mentor, que sa mauvaise santé retenait à la campagne. La société des domestiques ne pouvait m'en dédommager; je cherchai donc une récréation dans la lecture des livres utiles, et je me donnai aussi de temps en temps le divertissement du spectacle. Les représentations d'une troupe sous la direction d'un certain Senerling, qui se trouvait cet hiver à Lubeck pour amuser le public pendant quelques mois, n'étaient certainement pas très instructives; mais quelques unes m'amusèrent surtout par maints intermèdes tout-à-fait inattendus. (1)

(1) Comme il ne sera peut-être pas désagréable à quelques uns de mes lecteurs, amis de la scène, de connaître ces anecdotes dramatiques, et plusieurs autres encore dont j'ai été témoin oculaire; et comme je ne voudrais cependant pas interrompre le fil de ma narration principale par l'insertion de pareils épisodes, j'ai résolu d'en former chaque fois un texte particulier. Voilà celles dont je viens de parler :

On donna entre autres pièces régulières, qui étaient d'ordinaire cruellement massacrées par ces gâte-métier, la tragédie du *Comte d'Essex* de Thomas

Une troupe un peu meilleure, sous la

Corneille. Le directeur de la troupe déclama le rôle principal sur le ton d'un charlatan; sa femme, au contraire, la reine Élisabeth, débita le sien avec une froideur extrême et sans aucune dignité. Vraisemblablement ce couple ne vivait pas alors en très bonne intelligence; car la reine s'échauffa au moment où elle doit donner un soufflet à Essex, et appliqua sa main avec tant de force sur la joue de son cher mari, que toute la salle en retentit. Le héros ne put souffrir de sang-froid cette injure publique et préméditée; il se proposa une satisfaction aussi éclatante, satisfaction qui eut lieu dans la scène où la duchesse de Rutland apprend à la reine son mariage secret avec le comte d'Essex. La duchesse venait d'achever sa déclaration, la reine commençait à s'abandonner au courroux qu'excitait en elle cette nouvelle, lorsque tout à coup une main sort de la coulisse, et gratifie la princesse, qui était nonchalamment étendue dans un fauteuil, d'une paire de violens soufflets accompagnés des mots, Feu! carogne, feu! La main disparut, et la reine, animée par cette secousse électrique, s'éleva au-dessus du caractère de son rôle.

Une autre représentation d'un drame, intitulé *le Père mourant, ou le mauvais sujet, se traînant long-temps dans la fange du vice, et finissant par se convertir*, occasionna des scènes non moins plaisantes. Dans le premier acte, le jeune mauvais sujet est endormi : la création lui apparaît dans un songe visible pour les spectateurs. Pendant cette scène, un

direction d'un certain Amberg, arriva

ange doit se présenter, et chanter un air touchant qui porte le mauvais sujet à réformer sa conduite dépravée. L'ange, fidèle à son devoir, sortit de la coulisse avec des ailes d'amidon et le corps couvert de toile et de papier doré; il alla se placer devant le mauvais sujet endormi; de temps en temps il ouvrait la bouche, et accompagnait cela de gestes, tandis que Mme Senerling chantait l'air de l'intérieur du théâtre. Elle se tut; mais l'ange, qui n'était qu'un débutant de la troupe, et qui, dans le trouble de son âme, ne voyait ni n'entendait rien, continua à gesticuler de plus belle, et ne finit que lorsque les instrumens s'arrêtèrent, et que Mme Senerling cria : Par tous les diables, rentre donc, imbécille! ne vois-tu pas que l'ariette est finie? Alors l'ange se retira. Le dernier acte de cette même pièce offrit une scène tragi-comique d'une autre espèce. Le père, impitoyablement assassiné par son fils, arrive enfin heureusement au ciel. Là, le vieillard jouit enfin d'un doux repos, sa tête est dans le ciel de paix, son corps au milieu des airs, et ses pieds sont appuyés sur des groupes de nuages. Le chœur des anges lui annonce l'heureuse conversion de son fils. Le père, tout ravi de cette heureuse nouvelle, fait un mouvement un peu violent, et en un clin d'œil les nuages (probablement allumés par la chute d'une bougie) furent tout en feu. L'auréole du vieillard devint alors beaucoup plus brillante; il se mit à souffler de toutes ses forces pour éteindre les nuages embrasés, et ne fit par là qu'aug-

à Lubeck l'hiver suivant. Elle joua plu-

menter l'incendie, qui n'était que peu de chose au commencement. Bientôt l'air s'enflamma aussi; le feu gagna bientôt le ciel de paix, et ainsi le firmament entier fut en flammes. Celui qui y reposait, et dont les pieds et les mains avaient déjà souffert, ne vit d'autre moyen pour se sauver que de prendre la fuite. A sa place parurent Senerling et quelques autres acteurs qui abattirent le ciel et le foulèrent aux pieds.

Quelques jours après on annonça une *staats action* (espèce de représentation extraordinaire), où un premier tragique, nouvellement arrivé, devait signaler toute la force de son talent. Cet homme, d'une grandeur démesurée, était fortement membré; sa figure était pleine d'expression, et ses poumons d'une force surprenante. Dans sa première représentation il prouva parfaitement qu'il convenait à son rôle, seulement il y fit un comique quiproquo qui faillit l'en faire sortir. Un roi, dans des pareilles pièces, doit, selon l'usage établi, avoir à sa suite au moins quatre soutiens de l'état, c'est-à-dire des généraux et des ministres; mais Senerling n'avait dans sa troupe que trois sujets parlans qui pussent remplir ces rôles; car le quatrième, et le plus important, s'était enfui le matin même, pour échapper à ses créanciers. Il se vit donc obligé de le remplacer par un garçon de théâtre, boulanger de bonne tournure, qui venait d'arriver du Meklenbourg, sa patrie. Le nouveau roi, qui ne connaissait pas encore tous ses collègues de vue, s'avança sur la scène en monarque, suivi de ses quatre

sieurs pièces régulières ; cependant les re-ministres, aussitôt que la toile fut levée, et tint à peu près le discours suivant :

« Les dieux tout-puissans, qui, sur ce globe terrestre, gouvernent tout par leur sagesse éternelle, qui abaissent les grands, élèvent les petits, tirent les rois de la poussière, et les y précipitent de nouveau ; ces dieux justes, qui ne laissent aucun forfait impuni, ont daigné en ce moment jeter un regard favorable sur mon peuple et sur moi : ils ont abattu nos féroces ennemis qui portaient partout la terreur et la mort. Ils les ont, par notre valeur, anéantis en partie, et nous ont livré le reste comme esclaves. Rendons grâce à ces dieux puissans, pour les bienfaits dont ils nous ont comblés ; ils ont animé le courage de nos troupes, et ont couvert de gloire leur chef valeureux. Quant à vous, mon fidèle Zikufarnès, dit-il, en se tournant vers le garçon boulanger (celui d'entre les ministres qui avait la meilleure mine), nous rendons grâce à votre prudence, à votre courage héroïque, et nous vous remercions de cet éclatant triomphe qui affermit notre couronne et assure à jamais le bonheur de nos sujets. Que la récompense soit proportionnée à vos éminens services. (Alors il se leva, et conduisit le garçon boulanger au pied du trône.) Je vous choisis donc pour partager mon empire avec moi, et vous donne, avec la main de la princesse ma fille unique, la moitié de mes états. » Les ministres et toute la suite prêtèrent serment de fidélité au nouveau co-régnant, et un bruyant *vivat* se fit entendre. Le garçon bou-

présentations donnèrent lieu à quelques

langer se laissa tout faire, et ne dit pas un seul mot. Lorsque la cérémonie fut achevée, le roi reprit la parole en ces termes :

« Eh bien! parlez donc, Zikufarnès; soyez vous-même le héraut de vos propres exploits ; que l'univers entier vous admire avec moi : de quel moyen vous servîtes-vous pour vous assurer le succès? Comment êtes-vous parvenu à vaincre cet ennemi si redoutable par sa ruse et par sa valeur, et à l'anéantir entièrement ? Parlez ; nous languissons dans l'attente. » Le garçon boulanger était sur son trône dans le plus grand embarras.

« Parlez, continua le roi, ne vous laissez pas intimider par la majesté de votre roi. Vous le savez, nous vous aimons et vous honorons; n'ayez donc aucune crainte, et satisfaites à notre curiosité. (Après une pause bien longue.) Comme je vois, mon cher Zikufarnès, que vous joignez la modestie au courage, cette modestie rehausse encore l'éclat des services que vous nous avez rendus; mais une description précise de cette bataille surprenante, et le rapport des événemens qui la précédèrent, est, selon mon avis, nécessaire. Parlez donc, et cela aussi succinctement que possible. »

Le garçon boulanger, se voyant ainsi pressé, dit enfin, dans son mauvais jargon : « Je ne saurions rien dire, M. le roi, je n'étions pas à la bataille. » Un rire général, qui s'éleva dans l'assemblée; interrompit la représentation ; enfin un autre ministre prit la parole,

scènes comiques qui égayèrent le public. (1)

Comme j'avais occasion d'assister, à la suite de mon maître, à toutes les représentations de la dernière troupe, peu à peu j'y pris goût, et lus, avec avidité, tout ce qui me tomba sous la main dans ce genre de littérature. Mais plus je lisais, plus j'augmentais le cercle de

et expliqua au roi qu'on avait induit sa majesté en erreur par un faux rapport, et que ce n'était pas ce muet Zikufarnès, mais lui-même qui avait guidé ses braves légions, et alors il débita de cette sanglante bataille un long galimatias aussi ampoulé que celui qui précède.

(1) Un acteur, qui d'ailleurs n'était pas mauvais, avait la vue extrêmement basse; il lui arrivait souvent de prendre la mère pour la fille, la suivante pour la maîtresse, et de ne s'apercevoir de son erreur que lorsqu'il entendait partir la réponse d'un autre côté. Souvent il allait se cogner la tête contre les coulisses, et au lieu de sortir par la porte, il passait par une fenêtre, une cheminée ou un miroir. Un jour cet acteur devait ouvrir la comédie par un monologue. Le machiniste tira la toile du milieu, et le myope, croyant que c'était le rideau, s'avança avec chaleur sur la scène, et commença à déclamer son monologue avec tout le feu et toute la grâce possible ; les spectateurs l'entendirent assez distinctement, à la vérité, mais ils furent privés du plaisir de voir le jeu de l'acteur qui tenait un si beau discours.

mes connaissances par des lectures utiles, et par les leçons de mon ancien précepteur de Fresembourg, plus je me dégoûtais de ma situation présente. Je sentis plus que jamais tout ce qu'elle avait d'humiliant, et désirai ardemment de pouvoir entrer dans une carrière plus digne de moi. En même temps quelle douleur n'éprouvai-je pas lorsque, me faisant subir un rigoureux examen à moi-même, je ne vis en moi qu'un être qui s'était toujours négligé, et qui avait trop peu de solidité dans le caractère pour oser porter ses vues sur un poste plus honorable. Hélas! j'avais perdu les années précieuses de ma jeunesse!

Dans le cours du troisième hiver que je passai à Lubeck, arriva la troupe de Schönemann, qui jusqu'alors avait été à Schwerin, aux frais du duc régnant de cette principauté. Ses talens lui attirèrent un accueil flatteur, comme aussi sa bonne conduite lui mérita l'estime publique. Je ne manquais presque aucune de leurs représentations, et plus j'y assistai, plus elles devinrent attrayantes pour moi.

Quelques critiques sur le théâtre et sur le jeu des acteurs qui, par hasard, me tombè-

rent entre les mains, éveillèrent enfin en moi l'idée d'essayer si j'avais assez de talent pour embrasser cette profession, et exécuter, par ce moyen, le projet que j'avais depuis longtemps formé de remplacer, par des occupations plus actives et plus convenables, la vie irrégulière et même oisive que j'avais menée jusqu'à ce jour. Mon amour-propre entra en jeu dans cette circonstance, et releva, à mes yeux, mon extérieur, la force de mon génie, et les connaissances que je devais à mes nombreuses lectures; il l'emporta, et mon imagination me fit entrevoir la perspective d'un heureux et honorable avenir.

Ma résolution ne fut pas plus tôt prise, que je me hâtai de communiquer mon dessein à mon vieux ami Laurich, à Fresembourg; il me manda, dans sa réponse, que ce n'était pas sans peine qu'il me perdait; mais qu'il ne pouvait désapprouver le désir d'entrer dans une carrière plus digne de moi. Joyeux d'avoir obtenu son assentiment, je ne cherchai plus qu'à presser l'exécution de mes projets, et m'entretins, à cet effet, avec quelques acteurs de la troupe qui étaient pleins de discernement. Ma figure et la pureté de mon jugement sur l'art dramatique obtinrent leur ap-

probation, et ils s'offrirent, à ma prière, de s'occuper de mon engagement auprès du directeur.

Aucune considération ne m'arrêta plus, et j'osai déclarer mes vues à mon maître. Cet homme noble et généreux qui m'avait toujours traité avec une espèce d'estime, et qui ressentait un véritable plaisir de pouvoir, dans cette occasion, me donner une preuve distinguée de son affection, consentit à m'accorder mon congé, non seulement sans me faire la moindre objection, mais il joignit même un présent considérable à son approbation. Schönemann qui, dans ce moment, cherchait un jeune homme de ma taille et de mon âge (j'avais alors vingt et un ans) pour les rôles de débutans, accepta ma proposition avec d'autant plus d'empressement, et m'engagea aux appointemens de cinq marcs de Lubeck par semaine, avec la promesse d'une augmentation successive qui serait proportionnée à mon application, et aux progrès que je ferais dans l'art dramatique. Ainsi je me vis tout d'un coup initié dans la profession à laquelle dans la suite j'ai consacré la majeure partie de ma vie.

CHAPITRE VII.

Hambourg. — Méthode singulière pour former un acteur — Début malheureux.

Bientôt après mon engagement, Schönemann ferma son théâtre à Lubeck, et se rendit avec sa troupe à Hambourg. On m'avait bien, à la vérité, reçu comme acteur, mais on ne m'avait encore donné aucune instruction. Le peu de théorie que j'avais acquise par mon assiduité aux représentations, et mes lectures était bien loin de pouvoir me suffire; la pratique me manquait, et pour en acquérir, j'avais besoin de quelque acteur habile. Schönemann m'avait bien, à cet effet, adressé à quelques uns des meilleurs artistes de son théâtre; mais ils manquaient tous de temps et de bonne volonté pour s'occuper de dresser un débutant. Il se présenta enfin deux hommes qui eurent pitié du pauvre débutant. Le machiniste, qui, se croyant un grand connaisseur, avait coutume de porter son jugement sur les pièces et leurs représentations, et qui n'en portait presque aucun sans critiquer ou blâ-

mer quelque chose, se chargea de me donner des leçons de déclamation. Le maître de ballets, qui n'envisageait l'art du comédien que sous le rapport des gestes, des attitudes, des tableaux à effet, s'offrit à m'initier dans l'éloquence du corps. Le premier soulignait, dans les rôles que j'avais à apprendre, les endroits sur lesquels je devais appuyer : il m'apprit comment, à l'exemple du grand Eckhof, acteur de la troupe, je devais de temps en temps élever ou baisser la voix, quand il fallait affecter de l'indifférence ou de l'intérêt, de la pitié, de la tendresse, etc.; quand il fallait me montrer entêté, colère et même furieux; il m'apprit à jouer la crainte, l'espérance, l'amour, la haine, le désespoir, en un mot, toutes les passions et tous les sentimens. Le maître des ballets, de son côté, m'apprit à me présenter avec grâce, à me servir à propos de mes pieds et de mes mains, pour donner de la force et de la grâce à ce que j'aurais à dire. Par exemple, le tiers du visage devait toujours être tourné vers les acteurs, et les deux autres tiers du côté des spectateurs; lorsque la main droite se levait, le pied droit devait être en avant, *et vice versâ;* dans de certains mouvemens des mains, la partie su-

périeure du bras devait se détacher la première, s'élever lentement jusqu'à une ligne parallèle, et alors se plier doucement vers la saignée; ce n'était qu'ensuite que la partie inférieure et la main se mettaient en mouvement, et que les doigts, légèrement courbés, devaient aider par un geste moelleux à la description du fait; c'est ce qu'il appelait une ligne de serpent, ou bien un mouvement ondoyant. Il fallait en même temps que l'œil se tournât du côté de la main en action, et ainsi de suite. J'avais un désir extrême de m'instruire, et plein de confiance dans les profondes connaissances de ces deux hommes, je me conformai sans aucune résistance à leurs instructions, et les suivis ponctuellement. La suite apprendra à quelle caricature cela donna lieu.

Le premier rôle où je parus publiquement sur la scène fut celui du Flatteur, dans la comédie de *Démocrite*, par Regnard.

De la jeunesse, une bonne tournure, et un jeu assez naturel, car pour cette fois j'avais, dans l'angoisse où je me trouvais, oublié de mettre en usage les instructions de mes maîtres, valurent quelque succès au débutant; mais il n'en fut pas de même à la représentation de la tragédie de la *Mort de César*, par

Voltaire, où le rôle du premier Romain me tomba en partage, et où celui de second fut donné à un acteur commençant comme moi. En étudiant mon rôle j'avais, afin d'être sûr de remporter la palme sur mon collègue, totalement épuisé les leçons du machiniste et les connaissances du maître de ballets. Il y avait aussi peu de temps que j'avais vu Eckhof obtenir dans *OEdipe* les plus grands applaudissemens, et marcher sur les traces d'un acteur si habile me semblait être un devoir. J'entrai donc sur la scène, plein de confiance dans mes connaissances, et sans penser que mon Romain n'avait qu'à regretter le meurtre de César, et non comme OEdipe à tuer son père, épouser sa propre mère, et devenir ensuite furieux! Aussitôt que l'on me donna le signal de parler, je commençai, selon les instructions du machiniste, à déclamer mon rôle avec une espèce de rugissement, et le ton creux de la plus forte basse-taille, et, selon les préceptes du maître de ballets, à gesticuler et à exécuter toutes les tensions de bras, les positions de pieds, enfin toutes les attitudes de la peinture. Mon concitoyen, au contraire, était comme une statue, sans faire le plus petit mouvement, et commença son dis-

cours sur le ton d'un castrat. Cet abominable contraste excita naturellement les plus grands éclats de rire. César (c'était Schönemann), qui respirait encore baigné dans son sang, commença à pester et à jurer : Que la foudre t'écrase! est-ce le diable qui m'a donné de pareilles gens! ne vous tairez-vous pas, coquins que vous êtes! Mais, dans l'angoisse et l'effroi que nous causaient les rires et les sifflets des spectateurs, nous ne voyions plus, nous n'entendions plus rien; la tragédie fut continuée sur le même ton, et désormais il fut impossible de la jouer sur le théâtre de Hambourg. Plus mort que vif après cet affront public, au désespoir de me voir déçu dans l'espérance de ravir les spectateurs, par ce que je croyais être le jeu le plus parfait, et d'obtenir comme Eckhof les plus grands applaudissemens, je m'esquivai du théâtre aussitôt que la toile fut baissée, et, dès que je me fus déshabillé, je cherchai à me débarrasser de mes confrères, dont les uns m'accablaient de leurs persifflages, les autres de leurs reproches; et je me hâtai de me rendre chez moi, où j'attendis en tremblant les suites de ce tragique accident.

Quel fut mon effroi quand je vis paraître, le lendemain matin, le redoutable commission-

naire du théâtre, qui me signifia l'ordre de me rendre auprès du directeur! « Je me suis trop pressé quand je vous ai engagé, me dit ce dernier dès que je fus entré; vous n'avez pas le moindre talent pour faire un comédien; je me vois en conséquence obligé de vous abandonner; voilà vos appointemens échus. » Je cherchai, en tremblant, à m'excuser de mon mieux, surtout sur l'erreur dans laquelle le machiniste et le maître de ballets m'avait induit par leurs instructions, et réclamai instamment son indulgence; mais il ne voulut pas se départir de ce qu'il avait avancé. Par bonheur pour moi sa fille arriva, accompagnée d'Eckhof; tous deux se firent raconter le fait, eurent pitié de moi, et firent tout leur possible pour adoucir cet homme inexorable. Eckhof assura qu'autrefois il n'avait pas donné plus d'espérance dans son début, et que son talent pour la comédie ne s'était développé qu'avec le temps. Mlle Schönemann pensa qu'il en serait probablement ainsi de moi, et soutint que je ne manquais pas de dispositions, mais que j'avais besoin de principes, et elle s'offrit charitablement à me former. Schönemann céda enfin à ces représentations et à plusieurs autres semblables, et mon engage-

ment fut renouvelé, sous condition toutefois que je devais en même temps copier des rôles, qu'en cas de besoin je remplacerais le souffleur, et que je serais obligé de figurer dans les pantomimes, que le maître de ballets me donnerait les instructions nécessaires à ce sujet. Je souscrivis à tout; et pour cette fois j'en fus quitte pour la peur.

CHAPITRE VIII.

Position embarrassante. — Shönemann abandonne la troupe. — Direction par interim. — Séjour à Vuel et à Lubeck. — Nouveau directeur. — Hambourg. — Mon congé.

Pendant tout l'été, les recettes de Schönemann furent si faibles, qu'elles suffisaient à peine pour payer aux comédiens la moitié de leurs gages. Cette diminution de mon traitement, d'ailleurs très mince, me fut extrêmement sensible, à cause de la cherté des vivres et des dépenses que nécessitaient certains objets de costume, tels que souliers, boucles, bas de soie, etc., dont je ne pouvais me dispenser sur le théâtre. Le petit trésor que j'a-

vais amassé en deux ans, fut consommé en peu de mois, et enfin je me vis si court d'argent, que certains jours j'avais à peine de quoi me procurer un morceau de pain sec. Comme l'autre moitié des appointemens n'était souvent pas payée, j'établis chez moi l'économie suivante, pour prévenir un manque total de vivres. Si par hasard je recevais quelque peu d'argent le samedi, jour où se faisaient ordinairement les paiemens, je me hâtais de me rendre chez le meilleur traiteur, où j'apaisais ma faim dévorante en mangeant un plat de viande et de légumes; et, pour me dispenser de boire, je finissais par manger une soupe très maigre d'ailleurs. Ensuite je m'achetais un peu de pain grossier et de vieux fromage, qui avec de l'eau, mêlée quelquefois avec un peu de lait, me servait, à défaut de meilleur repas, de nourriture pour le reste de la semaine.

Une manière de vivre si dure et si pauvre devait naturellement avoir des suites fâcheuses pour ma santé; elles ne tardèrent pas à se faire sentir par une fièvre froide et lente, et, lorsqu'elle eut cessé, par une éruption dégoûtante de la tête aux pieds. Accablé de tous ces maux, je ne perdis pourtant pas le courage,

et, dans cette brillante misère (terme dont on se sert ordinairement en parlant des acteurs qui se trouvent dans une position critique), j'espérai des temps plus heureux, qui n'arrivèrent, hélas! que plusieurs années après.

Un violent démêlé qui eut lieu entre Eckhof et le directeur hâta la ruine totale de la troupe avant la fin de ce triste hiver. Eckhof prit son congé, et entra dans la troupe de Schuch, à Breslau. Après son départ, les meilleures pièces se trouvèrent estropiées, et Schönemann se vit obligé d'avoir recours à des pièces improvisées. *Le Royaume des Morts, le Cousin par hasard, le Parasite*, et autres bouffonneries semblables furent représentées à la place des pièces régulières.

Le comédien Gantner, habile improvisateur, dirigea ces représentations, qui furent assez fréquentées dans le commencement, à cause de la nouveauté; mais ces platitudes trop souvent répétées ne purent long-temps suffire à un public accoutumé à une meilleure nourriture. L'affluence cessa; dans les pièces régulières, les rôles que remplissait Eckhof furent massacrés; les amateurs de spectacle se refroidirent et se créèrent d'autres passe-temps; le théâtre finit par demeurer entière-

ment vide, et Schönemann fut obligé de quitter la troupe.

Eckhof qui apprit cette nouvelle, et qui n'était pas content de sa nouvelle position auprès de Schuch, prit congé de lui, et revint à Hambourg pour empêcher que la troupe ne fût entièrement dissoute. Il se chargea de sa direction concurremment avec le comédien Stark et le maître de ballets Mierk, et la conduisit à la foire de Kiel, qui venait de commencer (1). Il y fut accueilli, par tous les amateurs de spectacle qui s'y trouvaient, avec chaleur et avec bienveillance.

Il ne nous manquait plus, pour ouvrir le théâtre, que les deux objets les plus nécessaires, les costumes et les décorations. La direction s'aida de tous les moyens possibles, et ne donna le plus souvent que des pièces où les habits ordinaires des comédiens pouvaient passer; nous suppléâmes au manque de décorations par une tapisserie de papier jaune, si c'était une chambre que la scène devait repré-

(1) Cette foire commence le jour des Rois, et dure quatre semaines. Elle est considérable. Tous les nobles du Holstein s'y rassemblent, y terminent leurs contrats, y règlent leurs comptes, etc.

senter, et par un papier vert, si c'était un jardin ou une forêt. Les spectateurs, informés de la misère de la troupe, eurent de l'indulgence pour tout ce qui lui manquait, et ne portèrent leur attention que sur le goût des acteurs et sur les sujets qu'ils représentaient. Lorsque la foire fut terminée, la recette devint beaucoup moins forte, parce que les nobles et les marchands étrangers, qui s'étaient rassemblés dans Kiel, retournèrent dans leurs terres et dans leur patrie. La direction se vit alors obligée de cheminer plus loin. Lubeck fut provisoirement choisi pour retraite; mais l'achat d'une garderobe et des décorations les plus nécessaires était trop coûteux pour la petite caisse de l'entrepreneur, et sans cela l'entreprise ne pouvait avoir une longue durée; aussi Eckhof écrivit-il à l'ancien directeur du théâtre de l'électeur Koch, qui, à la déclaration de la guerre, avait été obligé de quitter sa société. Il lui fit la proposition de se charger de la direction de la troupe *orpheline*. Koch s'y décida, arriva bientôt à Lubeck avec toute sa garderobe et les décorations nécessaires, accorda des gages à tous les membres de la société, dont il augmenta le nombre de plusieurs bons acteurs de son ancien théâtre,

donna encore au public quelques représentations, et partit bientôt pour Hambourg, avec sa troupe entièrement organisée. Là, il ouvrit son théâtre avec le plus grand succès. Aussi obtint-il en quelques mois des avantages considérables, mais enfin l'été revint. Les marchands les plus riches allèrent à leurs maisons de campagne ; les autres se choisirent d'autres amusemens champêtres ; la recette devint chaque jour moins considérable, et enfin Koch se trouva avec sa société au même point où Schönemann s'était trouvé l'année précédente. Pour ne pas tomber entièrement, le bon homme se vit contraint de congédier plusieurs des acteurs les moins nécessaires, parmi lesquels, hélas! je me trouvai, et réduisit, pendant l'été, les autres membres de la société à la demi-solde. Par cette diminution de dépense, il se soutint, quoique avec peine et misérablement.

CHAPITRE IX.

Nouvel embarras. — Je deviens gazetier. — J'entre en service auprès d'un général danois. — Voyage en Danemarck. — Début dans la littérature. — D'heureuses perspectives.

Je me trouvai de nouveau dans le plus grand embarras. Pour m'offrir à un théâtre étranger, je n'avais ni assez de talent, ni assez de réputation, et cependant je devais me déterminer à choisir un moyen de gagner désormais ma vie. Un jeune homme, nommé Muller, qui depuis peu de temps avait, comme moi, débuté sur la scène avec peu de succès, était mon camarade de chambre, et comme moi pauvre et dénué de tout; mais il avait plus de courage et de finesse. Il lui arrivait de se procurer, par différens moyens, quelque peu d'argent et de nourriture, qu'il partageait de bon cœur avec moi. Souvent, lorsque le besoin d'alimens se faisait sentir trop cruellement, le jardin du voisin, dont le mur était facile à escalader, nous servait de ressource;

alors pendant la nuit, Muller faisait un riche butin de toutes sortes de fruits qui, avec un peu de pain, formaient les jours suivans notre nourriture. Mais enfin nous nous trouvâmes tous deux dans la position la plus affreuse. Muller se décida de suite, et prit pour quelque temps du service dans les troupes de Hambourg; il alla bientôt après dans le Nouveau-Monde, et revint enfin à Vienne, où il devint peu à peu un bon acteur, et trouva sa subsistance dans ce genre de vie. Je restai seul alors, et cherchai un refuge parmi quelques comédiens, qui par pitié partageaient de temps en temps leur repas avec moi. Les autres jours, du pain et des radis devaient apaiser ma faim. Las de cette horrible position, j'étais déjà dans l'intention de suivre l'exemple de Muller, et de m'enrôler comme lui parmi les soldats de la ville, lorsque, par un bonheur inattendu, une perspective un peu moins misérable vint s'offrir à mes yeux.

Le fameux poète Dreyer reçut, par la médiation de quelques amis en faveur à Copenhague, un privilége pour la publication d'une gazette politique à Altona. Le comédien Stark, qui était son ami, lui demanda de m'employer comme écrivain dans ce nouvel

établissement; Dreyer y consentit, et dès lors je gagnai au moins assez pour jouir de temps en temps d'une nourriture saine, et pour pouvoir payer mon gîte.

Je fis aussi connaissance, dans ce temps, avec un courtier maritime, nommé Wietjes, qui était un homme très bienfaisant. Il vit ma position pénible, eut pitié de moi, et, comme je gagnai son affection particulière, non seulement il me donna un peu d'argent comptant; mais il me choisit encore pour son compagnon, lorsqu'il voulait aller passer quelque temps à la campagne pour se reposer de ses affaires. Dans de semblables occasions, je ne négligeais pas de me dédommager des privations nombreuses que j'éprouvais en ville.

Les malheureux aiment à se réunir. Ce fut ce qui m'arriva avec un homme plus pauvre et plus âgé que moi, qui avait été autrefois comédien; il se nommait Steinbucher. Il avait une femme et une fille qui étaient engagées au théâtre de Koch, où elles avaient de bons appointemens; mais, comme sa vieillesse l'avait presque fait retomber en enfance, sa famille, fière et insensible, s'occupait peu de lui, et l'avait même entièrement abandonné. Comme d'ailleurs il n'était toléré dans aucune

maison particulière, parce que, dans sa misère, son costume ne consistait qu'en une redingote usée et quelques vêtemens en guenille, il était obligé de parcourir les rues pendant le jour, et le soir il allait chercher son gîte dans les moindres auberges sur la paille, et là il recevait quelquefois un peu d'argent des personnes compatissantes qui le connaissaient. Mais cela ne suffisait pas pour lui procurer un repas convenable, et il n'avait souvent, pour satisfaire sa faim et sa soif, que du pain sec et de l'eau claire; quelquefois aussi il cherchait à réchauffer son estomac délabré, en buvant un peu d'eau-de-vie; on conçoit bien que cette liqueur lui tournait facilement la tête. On le vit quelquefois chanceler, et bientôt on le regarda comme un ivrogne dépravé, qui ne méritait pas un meilleur sort. Ce pauvre homme, ainsi abandonné, me connaissait, et cherchait auprès de moi quelque consolation et quelque secours. Je partageais avec lui ce que j'avais, et je devins ainsi, malgré ma propre indigence, un véritable bienfaiteur pour lui. Je parlerai encore de cet infortuné dans la suite de ces Mémoires.

Dreyer, extrêmement content de mon zèle et de mon exactitude, me prit de plus en plus

en affection, et remarqua, dans les entretiens fréquens qu'il avait avec moi, que je possédais une lecture assez étendue dans plusieurs branches des belles-lettres. Voyant que j'avais assez de talens pour développer mes connaissances dans ce genre, il me donna quelquefois des leçons pendant ses heures de loisir.

Cet homme bienfaisant aurait bien voulu améliorer ma position sous le rapport pécuniaire, mais la sienne elle-même n'était pas beaucoup meilleure; il vivait lui-même dans une certaine pauvreté, et le génie poétique l'emportait en lui sur l'esprit d'ordre et d'économie. Aussi avait-il quelques dettes qu'il ne put jamais acquitter. Il avait peu d'amis d'un rang distingué, parce que son esprit vif et frondeur ne savait épargner personne. La mort lui avait ravi son principal soutien, le poète célèbre de Hagedorn, et désormais quelques petites pensions, qu'il tirait du prince Louis de Holstein-Gottorp, dont il avait été secrétaire, et du conseiller d'état de Saldern (depuis ambassadeur russe près de la république de Pologne), étaient, avec ce qu'il gagnait par ses poésies de circonstance, sa seule et unique richesse. Malheureusement pour lui et pour moi, cette même année le

privilége qu'il avait obtenu pour la gazette politique lui fut ôté à la requête de l'ambassadeur français à Copenhague, parce qu'il s'était permis quelques expressions trop libres en parlant du duc de Richelieu. En conséquence, il fut obligé lui-même à se restreindre dans ses dépenses, et je me vis également enlever, par cet accident, le peu que je gagnais auprès de lui.

A cette époque, M. de Sch...k, général danois, arriva à Hambourg; il cherchait un valet qu'il pût en même temps employer comme écrivain. Dreyer, qui, pour me servir, avait écrit plusieurs fois à son protecteur le conseiller d'état M. de Saldern, sans en avoir reçu de réponse, me recommanda au général. Je trouvai bien pénible de me dégrader jusqu'au point de rentrer en service; mais, n'ayant aucun moyen de subsistance ni aucune espérance de pouvoir trouver une condition plus convenable, je ne devais pas m'amuser à réfléchir long-temps, si je ne voulais pas tomber plus bas encore, ou me voir peut-être réduit à la mendicité. Je suivis donc le conseil de Dreyer; je me présentai au général, et fus accepté.

Bientôt après, mon nouveau maître s'em-

barqua pour Odensée, dans l'île de Funer, où était son régiment qu'il voulait remettre à un autre général; la traversée du Belt ne fut pas sans danger; car une violente tempête, qui s'éleva subitement, nous obligea à rentrer promptement dans le port que nous avions quitté : le bâtiment avait souffert; il fallut donc nous arrêter quelques jours; à cet orage succéda le plus grand calme, et nous nous embarquâmes dans une chaloupe.

Comme j'étais étranger à Odensée, et que je ne connaissais pas la langue du pays, la lecture devint ma récréation, lorsque j'avais achevé mon service et la correspondance de mon maître, qui depuis quelque temps avait été interrompue. Il me tomba par hasard entre les mains un vieux roman intitulé *Oronoko ;* le sujet me plut; mais il n'en fut pas de même du style; je pris donc pour la première fois la plume, comme homme de lettres, pour transcrire cette histoire dans un style plus soigné et plus correct. L'ancien valet de chambre du général remarqua mon ouvrage, et le montra, en mon absence, à mon maître, dont il obtint l'approbation. On m'appela, et, à mon grand étonnement, l'on me reçut avec une espèce de considération. Le général fit

l'éloge de mon application, m'engagea à y persévérer, et ordonna au valet de chambre de me donner tous les jours une bouteille de vin, et de m'exempter de ce qu'il y avait de pénible dans le service. Cette faveur me parut être le présage d'un état plus heureux, et je me félicitai de m'être engagé au service d'un homme si généreux.

CHAPITRE X.

Histoire des amours du général. — Mariage de sa maîtresse avec un ecclésiastique. — Retour précipité à Hambourg.

Le général commençait à tirer sur l'âge, mais du reste il était encore vert et actif; et, à part ses mouvemens de colère qui le portaient à traiter durement surtout ses inférieurs, il était d'un commerce très agréable; il était aussi admirateur zélé du beau sexe; il avait déjà eu un tendre penchant pour l'épouse du colonel de la garnison et pour celle du commandant; celle-ci ne s'y était pas montrée insensible, et ce commerce amoureux recommença aussitôt après notre arrivée. La dame,

qui avait beaucoup de tempérament, et qui aimait passionnément le général, s'abandonna à toute la violence de son amour, et oublia ses devoirs et les bienséances à un tel point, que le plus souvent, lorsque monsieur son époux était livré au repos, elle s'esquivait de la maison, affublée d'un manteau, et venait rendre visite à mon maître. Le vieux valet de chambre faisait alors sentinelle dans l'antichambre, tandis que moi je préparais le chocolat restaurant; et, lorsqu'à la pointe du jour l'amoureux tête-à-tête était fini, le valet de chambre, en qui l'on avait toute confiance, reconduisait l'Hélène satisfaite chez son vieux Ménélas encore enseveli dans un profond sommeil : c'était un excellent homme qui ne rêvait sûrement pas à l'honneur que lui procuraient de telles nuits.

Le général avait aussi retrouvé son ancienne maîtresse, petite blondine, assez sémillante et assez gentille. La dame en faveur, dont la jalousie égalait au moins l'amour, craignit, non sans fondement, un refroidissement de la part de son amant, et résolut d'éloigner poliment cette rivale qui lui semblait si dangereuse; dans cette intention, elle proposa au général de la marier, avec la promesse d'une cure,

dont le général pouvait disposer sur ses terres, à un ex-prédicateur qui avait été destitué pour cause d'adultère, et avait été autrefois gouverneur des enfans de son mari. Mon maître, qui alors était plus que jamais amoureux de la dame, ne fit aucune difficulté pour lui faire ce sacrifice. La donzelle se laissa promptement gagner par quelques présens, et par l'espérance de devenir bientôt une grande dame; et le gouverneur, qui depuis longtemps avait été aveuglé par les grands yeux bleus et la peau fine de la belle, mais dont la délicate conscience ne pouvait se décider à élever à la dignité de son épouse, une personne d'une réputation équivoque, tomba dans le piége, amadoué de la part de cette aimable fille, par plusieurs petites faveurs qui lui en promettaient de plus grandes.

Le vieux valet de chambre du général, qui pendant ce temps, conformément au plan conçu, s'était lié d'une amitié intime avec le pédant, reçut l'ordre d'inviter chez lui son nouvel ami, et de lui donner un dîner splendide, et les vins les plus capiteux. L'ecclésiastique futur se rendit très volontiers à l'invitation, et y fit tellement honneur, qu'il ne tarda pas à s'enivrer. Alors, et comme par

hasard, entra la soubrette, dont la parure ne consistait qu'en un galant négligé; le valet de chambre, par bienséance, l'obligea à se mettre à table; elle y consentit avec plaisir, prit place à côté de son adorateur, et commença avec lui une conversation qui s'anima bientôt, et devint très intéressante; on porta toutes les santés possibles, et le vin fut prodigué. Alors, selon les instructions que j'avais reçues, je vins dire au valet de chambre de se rendre auprès du général, sous prétexte qu'il voulait prendre connaissance des comptes du mois, et les parcourir avec lui; celui-ci en parut très contrarié, parce que cette affaire demandait du temps; mais la dame vint aussitôt à son secours, et lui offrit de faire tout son possible pour amuser son convive pendant son absence. Le valet de chambre la remercia infiniment de sa complaisance, et prit congé pour une petite demi-heure.

Le couple amoureux resta ainsi seul, et le gouverneur crut qu'ils étaient sans témoins; mais on m'avait donné dans cette comédie le rôle d'espion; je devais soigneusement remarquer tout ce qu'il ferait, et quand le roman, comme on le présumait, deviendrait sérieux, et toucherait à son dénoûment, le

faire savoir au général. Le respectable sire, échauffé par le vin et par l'amour, et pressé par la bonne occasion, se permit quelque badinage; on se défendit, il n'en devint que plus pétulant et plus entreprenant : on commença à céder, et enfin la coquette se déclara vaincue.

Déjà la position de l'amant hors de lui devenait équivoque, et la vertu de la beauté à demi évanouie, paraissait dans le même cas, lorsque tout à coup une porte latérale s'ouvre, et laisse voir son excellence, qui, surpris de ce scandaleux spectacle, s'avance l'épée à la main, et couvre d'horribles imprécations le pasteur égaré qui se mourait de frayeur. La dame tomba aux pieds de son maître, lui demanda grâce, et l'assura que les vues de son amant n'avaient rien de criminel, et qu'il ne désirait rien plus ardemment que de se voir à jamais uni à elle par les liens de l'hyménée. Le pécheur repentant, tremblant comme la feuille, se hâta, pour se sauver, d'appuyer tout ce qui avait été avancé, et demanda seulement qu'on lui fît grâce de la vie. Son excellence se contentant de cette déclaration, et ne se sentant pas insensible aux instantes prières de la belle, parut réfléchir un instant, et tran-

quillisa le couple suppliant, en lui donnant l'assurance que, puisque les choses en étaient ainsi, il était très éloigné de mettre obstacle au bonheur de deux personnes qui s'aimaient si tendrement; qu'au contraire il chercherait lui-même à resserrer le lien charmant qui les unissait. Alors il commença à faire le plus grand éloge des aimables qualités de la future; il prôna surtout la sévérité de sa vertu, et la conduite exemplaire qu'elle avait tenue depuis son enfance. Il l'avait élevée comme sa propre fille, et se faisait un devoir de lui servir de père en cette circonstance. Là dessus il m'ordonna de rassembler les domestiques, et tous les gens de la maison, à qui l'on déclarerait le traité que l'on venait de conclure. Son excellence fixa le jour de l'union, et promit au futur de lui accorder une cure pour dot : il envoya chercher par son valet de chambre deux anneaux, dont les amoureux furent obligés de se décorer en sa présence, et devant tous les autres témoins; il accorda sa bénédiction militaire à l'heureux couple, puis se retira dans son cabinet.

La jalouse maîtresse fut ainsi bien tranquillisée, et son union avec son amant devint, s'il est possible, encore plus étroite; mais

hélas! ce bonheur ne fut que de peu de durée. Un beau matin, la confidente de la belle vint remettre, en tremblant, un billet au général, et se hâta de partir. Ce billet contenait l'ordre bien signifié de faire notre paquet; peu d'heures après nous quittâmes Odensée; nous gagnâmes le port, nous nous embarquâmes avant le soir sur le Belt, et arrivâmes la nuit suivante à Schleswig. Dans ce voyage précipité, qui ressemblait presqu'à une fuite, mon maître avait probablement été obligé de céder à l'ordre du commandant, qui, sans doute, avait appris les excursions nocturnes de sa perfide épouse.

CHAPITRE XI.

Accusation de vol sans fondement. — Effrayante inquisition. — Justification inespérée. — Le général veut faire de moi son complaisant. — Fuite à Hambourg.

Aussitôt après notre arrivée à Schleswig, je remarquai un changement sensible dans la conduite du général envers moi. Sa confiance ordinaire fut remplacée par une mé-

fiance sensible ; sa mine annonçait un mécontentement qu'il s'efforçait de cacher, et il semblait même éviter avec inquiétude mes regards pénétrans. Le valet de chambre lui-même, autrefois si poli, me traitait maintenant avec une grossièreté inconcevable. Tout cela me fit présumer que le général me soupçonnait d'avoir trahi le secret de ses amours avec la femme du commandant d'Odensée, mais qu'il n'osait pas me faire sentir sa colère en public, dans la crainte de me porter à divulguer davantage ce qu'il voulait tenir caché. Je redoutais, non sans raison, une vengeance secrète, et malheureusement le plan en était déjà arrêté; l'orage grondait sur ma tête, et éclata plus tôt que je ne m'y serais attendu.

Après un court séjour à Schleswig, nous allâmes à Rendsburg. Il était de mon devoir d'attendre dans un cabinet le lever du général, afin de prendre ses ordres pour la journée, et d'écrire les lettres dont il m'avait chargé la veille. Lorsque le général les avait lues et signées, je les cachetais, et les portais à la poste. Un jour, pendant mon absence, le général s'aperçut qu'il manquait dans son portefeuille des billets de banque pour la va-

leur de cinq cents écus. Moi seul j'avais été dans son cabinet; le soupçon du vol tomba donc naturellement sur moi seul. On me fit appeler à mon retour de la poste; on m'informa de la découverte de ce vol, et on me menaça du châtiment le plus cruel, si je tardais à faire l'aveu de mon crime. Effrayé de cette accusation injuste, je ne pus qu'alléguer mon innocence. « Ah! drôle, s'écria le général indigné, depuis long-temps tu m'es suspect; tu dois subir aujourd'hui ta juste punition. » Il donna l'ordre d'inviter son fils, qui se trouvait en garnison dans cette ville, à se rendre auprès de lui sans délai, pour qu'il pût lui remettre une recrue destinée pour sa compagnie, et qui devait être habillée. En même temps deux caporaux furent commandés, qui, dans le cas où je nierais encore mon crime, devaient à coups de bâton me forcer à l'avouer. Effrayé de ces préparatifs terribles, je me précipitai aux pieds du général, implorai sa miséricorde, et lui protestai avec les sermens les plus solennels que j'étais innocent; mais ce fut en vain, il se montra impitoyable, me repoussa tout furieux, et ordonna aux caporaux, qui venaient d'entrer, de s'emparer de moi, et de me fouetter, jusqu'à ce que

j'avouasse mon délit. J'étais encore à genoux, implorant à mains jointes la clémence du général; ils me relevèrent brusquement, et me placèrent entre eux pour commencer l'exécution. Alors, dans mon désespoir, je m'écriai : « Oui, je suis le voleur. » Le barbare parut frappé de cet aveu, et me demanda les papiers; mais, comme il m'était impossible de les montrer, je me vis forcé de révoquer ce que je venais de dire. « Fouettez ce vaurien, s'écria-t-il, jusqu'à ce qu'il perde la vie. » Bientôt la crise devint terrible : sans réfléchir à ce que je faisais, je me dégageai des mains des caporaux, et me précipitai au-devant de mon bourreau, mais sans pouvoir l'atteindre; car les ministres de sa cruauté me saisirent de nouveau, et lui-même tira son épée. Dans ce moment son fils entra; celui-ci, voyant son père sur le point de tuer un homme, se jeta devant lui. Tu arrives à propos, lui dit le général irrité; je te livre un voleur, pour que tu lui fasses subir la punition la plus sévère; il m'a volé ce matin cinq cents écus en billets de banque. S'il ose.... Le fils parut surpris, et rappela à son père que, la veille même, il lui avait donné trois cents écus pour les changer. Le général

s'en souvint; mais il manquait encore deux cents écus : il affirma que je devais avoir volé au moins cette somme, et engagea les caporaux à recommencer mon supplice. Le fils leur fit signe d'arrêter, pria son père de lui accorder un moment d'audience, et l'entraîna avec un air mystérieux dans l'embrasure d'une fenêtre. Pendant qu'il lui parlait, entra le vieux valet de chambre, qui apportait quelques lettres à son maître. Le général ouvrit l'une de ces lettres à la hâte, et la lut avec empressement : à chaque ligne, son visage semblait s'éclaircir; et lorsqu'il en eut entièrement achevé la lecture, il se retira à l'écart, et resta quelques instans plongé dans une méditation profonde; enfin il se retourna de mon côté, me regarda avec douceur, et ordonna aux caporaux de s'éloigner. Après avoir dit encore quelques mots à l'oreille de son fils, il ajouta à haute voix : « On peut se tromper; je ferai de nouvelles recherches. » Alors il relut une seconde fois la lettre d'un air satisfait, et se tournant vers moi, il dit : « M'avez-vous entendu? Retirez-vous jusqu'à ce que je vous rappelle. »

Cette scène affreuse m'avait mis dans une angoisse inexprimable, et l'on peut se figurer

combien je fus aise d'échapper si heureusement et d'une manière si inattendue au cruel traitement dont j'étais menacé. Sans doute je devais cette grâce si prompte à la lettre que le général venait de lire; vraisemblablement elle venait de la femme du commandant d'Odensée; elle lui apprenait sans doute comment le secret de leurs amours avait été divulgué, et ces détails lui prouvaient pleinement mon innocence. Cette conjecture reçut une nouvelle force, lorsque je vis que le général ne faisait plus mention des billets de banque, et m'amena à penser que cette perte n'était qu'une feinte inventée par lui, pour avoir un prétexte de se venger de ma prétendue trahison.

Cependant, pour ne pas donner de nouvelles prises sur lui, il me traita depuis ce temps, non seulement avec une rigueur continuelle, mais il me rabaissa même aux services les plus abjects et les plus inaccoutumés. Cet excès d'injustice me blessa vivement. Je songeai donc à me retirer le plus tôt possible d'une position aussi humiliante que dangereuse, et l'aventure que je vais rapporter hâta l'exécution de ce projet.

Quelques jours après ce que je viens de ra-

conter, le général quitta Rendsburg pour aller séjourner à Ottensée, village voisin d'Altona. De là il allait presque tous les jours à Hambourg, pour assister au spectacle. Par hasard il y fit la connaissance d'une actrice, qui avait été autrefois engagée au théâtre de M. Schönemann, et qui était alors entretenue par le colonel L...... Le général la trouva aimable, et désira la posséder. Il me fit venir chez lui un matin, m'accueillit avec une bonté extraordinaire, et bientôt fit tomber la conversation sur le théâtre; il me déclara son amour pour l'actrice en question, et, présumant que je la connaissais, finit par m'engager à m'efforcer, par des offres brillantes, de la rendre favorable à ses vœux. Cette commission déshonorante m'outragea encore plus que le traitement cruel que j'avais enduré. Cependant je m'efforçai de dissimuler ma colère, et l'assurai que j'exécuterais ponctuellement ses ordres ; mais à peine étais-je sorti de sa chambre, que j'emballai en secret mes effets, les confiai à la garde d'un voisin que je connaissais, et je courus à Hambourg, chez mon ami Dreyer. Déjà, depuis quelque temps, je lui avais fait connaître ma position pénible, et l'intention où j'étais de quitter le général; il m'approuva

entièrement d'avoir, dans une pareille occasion, réalisé mon projet. D'abord le général me crut sorti pour ses affaires; mais ne me voyant plus revenir, il devina que j'avais pris la fuite. Il écrivit à Dreyer, que si je ne rentrais pas sans délai à son service, il me poursuivrait devant la justice, comme le voleur des billets de banque qui lui manquaient depuis quelque temps. Cette injonction de retourner auprès de lui, et la menace qui l'accompagnait, avaient été écrites dans un accès de colère qui n'avait pas laissé de temps à la réflexion; car ces deux circonstances réunies affaiblissaient nécessairement l'accusation de vol dont il me menaçait. Je répondis au général avec le respect dû à son caractère, mais d'un style qui annonçait l'élévation de mes sentimens; je lui découvrais le motif de ma fuite, l'assurais encore une fois de mon innocence relativement au crime dont j'avais été accusé, et le priais de me donner mon congé, parce que je me sentais appelé à exercer des fonctions plus nobles que celles d'un domestique ordinaire.

M. Dreyer eut la complaisance de remettre lui-même ce billet au général. Ses représentations parvinrent à persuader cet officier

d'abandonner l'accusation intentée contre moi, et de m'accorder mon congé.

CHAPITRE XII.

Escroqueries. — Dangers de la séduction. — Je m'engage dans une troupe ambulante.

PENDANT quelque temps je trouvai des moyens de subsistance auprès de mon ami Dreyer. Il se servait de mon secours pour remplacer son journal imprimé qui avait été défendu par une autre gazette à la main; cette dernière se distinguait surtout par le bon esprit de son auteur, qui était généralement connu. Il l'envoyait à diverses cours d'Allemagne, et à plusieurs personnages de distinction. Mais comme ce travail ne m'occupait que quelques jours dans la semaine, le reste du temps je cherchais à me divertir partout où j'en trouvais l'occasion. Malheureusement, je tombai dans un tripot de pipeurs et d'escrocs qui avaient pour leur directeur un Danois nommé Giesé. Celui-ci cherchait un aide, et, remarquant que j'étais pauvre et sans emploi, il m'attira par de bons traitemens, dont

j'avais si grand besoin, et bientôt je devins sa société journalière.

Là, je trouvais en abondance toutes les douceurs de la vie, et j'en jouissais en homme qui n'y est pas accoutumé. Excité par les sommes considérables que les joueurs gagnaient tous les jours, je commençai enfin à me livrer à ce plaisir, qui bientôt devint en moi une passion. Giesé, qui connaissait mon dénûment, et qui voyait que j'étais d'ordinaire très malheureux au jeu, m'enseigna quelques uns de ses artifices; mais je ne m'en servis jamais qu'à la dernière extrémité. Ma fonction principale consistait à faire les honneurs et à régaler ses hôtes, à leur offrir du vin, du café, du punch, et d'autres liqueurs enivrantes, pendant que lui, Giesé, les plumait au jeu. Pour être plus sûrs de leurs coups, ces joueurs, entre autres artifices, employaient la ruse suivante : ils achetaient tous les jeux de cartes du quartier de la ville où ils devaient exercer leur métier. Après les avoir tous marqués imperceptiblement, ils chargeaient un tiers de les revendre aux mêmes merciers, moyennant un prix très médiocre, comme des cartes qui venaient de servir dans de grandes maisons. Par ce moyen,

lors même qu'ils étaient invités par leurs victimes à venir jouer dans d'autres maisons, ils trouvaient toujours des cartes qu'ils avaient déjà préparées, et qui facilitaient leurs escroqueries.

Dans le nombre de ceux qui furent ruinés par cette infernale engeance, se trouva aussi mon ancien bienfaiteur le courtier maritime Wietjes. Il avait malheureusement la passion du jeu; et, comme on savait qu'il avait de la fortune, et qu'il faisait des gains considérables, les joueurs l'eurent promptement déterré, et l'attirèrent dans leur dangereuse société. D'abord on excita sa confiance, en le laissant à dessein gagner pendant quelques jours; mais bientôt il perdit dix fois autant. On conçoit bien que j'étais vivement affligé de voir ainsi tromper mon ami. Aussi je ne manquai pas de l'avertir des ruses de ces fripons, et je lui conseillai très sérieusement de s'éloigner tout-à-fait de cette réunion pernicieuse. Il suivit mon conseil; mais, hélas! ce ne fut que pour peu de temps. Le jeu était devenu sa passion dominante; il fréquenta d'autres sociétés qui étaient en relation avec ces coquins, et qui employaient contre lui les mêmes ruses. Ses nombreuses pertes l'ani-

mèrent de plus en plus; il perdit son temps, négligea ses affaires, consuma peu à peu toute sa fortune, tomba dans la pauvreté, et le désespoir le porta enfin à un suicide. On trouva son cadavre dans l'Elbe, près de Nieusteden, non loin d'Altona.

Un jeune notaire, qui était en même temps receveur de la loterie, eut presque le même sort. Il avait épousé une fille aimable et vertueuse, et jouit quelque temps, dans son ménage, d'un bonheur digne d'envie. Un de leurs parens faisait partie de la bande de Giesé, sans que les jeunes époux en eussent connaissance. Il entraîna peu à peu l'imprudent mari dans cette société, où d'abord on se montra très réservé, et sous le meilleur aspect. On lui témoigna de l'amitié; on le régala plusieurs fois, sans qu'il fût fait mention de jouer; enfin quelqu'un proposa un petit jeu de société pour passer le temps. Le malheureux se laissa séduire, et accepta une partie; il gagna; cela le provoqua à céder à la tentation. Bientôt on commença à jouer des jeux de hasard; il gagna encore : animé et tranquillisé par ses succès, excité d'ailleurs par l'intérêt, il fut le premier quelquefois à proposer une partie, et il hasarda des plus grandes sommes. Les

joueurs profitèrent de cet instant, et lui enlevèrent en un jour non seulement sa propre fortune, mais encore les sommes qui lui étaient confiées. Le malheureux sortit trop tard de son ivresse. Il se vit ruiné sans ressource, et même exposé aux poursuites judiciaires, par suite du déficit irréparable de sa caisse. Il ne lui restait d'autre moyen d'échapper au châtiment et à l'infamie, que de prendre subitement la fuite. Son épouse infortunée, qui était enceinte, et qui restait en proie à la plus extrême indigence, fut tellement saisie en apprenant le départ de son mari, qu'elle accoucha avant terme, et mourut.

Ces événemens m'arrachèrent bientôt au sommeil dangereux dans lequel j'étais plongé. Je me reprochai amèrement d'avoir contribué à la perte de tant de malheureux : mais malgré tous les efforts que je faisais pour m'amender, je ne pus gagner sur moi-même de me détacher entièrement de cette race maudite. J'étais déjà trop accoutumé à faire bonne chère ; je tremblais en pensant à la pauvreté à laquelle je m'exposerais infailliblement, si je voulais obéir à la voix de ma conscience ; il fallut donc des moyens extraordinaires pour rompre mon pacte, et les joueurs eux-mêmes me les four-

nirent : l'un d'eux, nommé Reimers, entretenait une jeune fille enjouée et légère, qui se souciait moins des profits de son amant que de son propre plaisir. Parmi ses nombreuses connaissances, j'eus l'honneur d'être particulièrement distingué. J'assistais régulièrement à toutes les petites collations qui se faisaient dans sa demeure, et j'étais ordinairement choisi pour arbitre dans les petites querelles qui s'élevaient entre les deux amans, parce que l'un et l'autre avait une égale confiance en moi. Je voyais avec peine, et même avec douleur, que cette jeune fille, dont le caractère ne paraissait pas tout-à-fait corrompu, se fût rabaissée jusqu'à un genre de vie aussi déshonorant, et quoique je marchasse moi-même dans le chemin défendu, je conçus la pieuse pensée de la ramener, par des exhortations amicales, dans le sentier de la vertu. Je fus assez imprudent pour lui découvrir, dans une conversation que je provoquai à ce dessein, l'horreur que m'inspiraient les moyens honteux que Giesé employait pour dépouiller ses victimes, et la compassion qu'excitait en moi le sort de ces malheureux qui payaient si cher un moment d'erreur. Elle m'écouta quelque temps très attentivement, partagea mon

avis sur tous les points, et sembla même témoigner quelque repentir de la conduite qu'elle avait menée jusqu'alors. J'étais enchanté d'avoir, en aussi peu de temps, et presque sans aucun effort, formé une prosélyte aussi sincère, et j'étais même sur le point d'ajouter à mon sermon le tableau touchant de la fin des coupables qui persistent dans leurs crimes, lorsque tout à coup elle se leva brusquement, partit d'un grand éclat de rire, me dit que j'étais un philosophe fort éloquent, et que si je m'étais fait prêtre, j'aurais pu faire beaucoup de bien par mes prédications. Je demeurai tout interdit de voir ainsi mon attente trompée. La nymphe cependant continua ses railleries, dansa devant son miroir, arrangea sa coiffure, et s'esquiva. Vraisemblablement elle fit part à son amant de cet entretien et de mes sentimens, en continuant à les tourner en ridicule, et par là fixa sur moi son attention et celle des autres joueurs. L'indignation qu'excitaient dans mon âme leurs coupables ruses, leur devint bientôt évidente, malgré tout le soin que je prenais pour la cacher. Ils résolurent donc de me punir : dans cette intention, ils m'obligèrent un soir à faire une partie, où l'on joua très gros

jeu; me fiant à leurs ménagemens ordinaires, j'acceptai la proposition; mais en peu de temps j'eus perdu, jusqu'au dernier sou, le peu que j'avais amassé. Giesé avait eu jusqu'alors la coutume de me rembourser le lendemain ce que j'avais perdu; mais cette fois il s'en excusa sous divers prétextes. Je remarquai bien que leur projet n'était pas de m'abandonner entièrement; mais ils voulaient me montrer, par cet exemple, qu'ils pouvaient à leur gré m'élever et me rabaisser, et m'avertir que dans la suite je devais être moins imprudent, et sacrifier ma conscience à ma fortune. Mais l'horreur que m'inspiraient ces fripons était trop profonde pour me déshonorer plus long-temps dans leur société; je leur abandonnai donc mon argent; et, plein d'un juste mépris, je m'en séparai irrévocablement.

Peu de temps après, M. Josephi vint à Hambourg, pour y former une troupe de comédiens; il avait fait autrefois, sur divers théâtres ambulans, le rôle d'Arlequin, et depuis quelque temps suivait, comme vivandier, l'armée du duc Frédéric de Brunswick, où il s'était acquis quelque fortune. Comme les joueurs avaient fait sauter toute ma caisse,

que mes modiques profits, chez Dreyer, ne pouvaient suffire à mon existence, et que je n'avais aucune autre ressource, je fus bien aise de recevoir de Josephi l'invitation de prendre un engagement dans sa troupe; Dreyer me le conseilla aussi; je partis donc, sans réfléchir davantage, pour Kiel avec cette nouvelle recrue. Cependant je continuais à y jouer les rôles de débutant, et j'étais même obligé de figurer dans les ballets. (1)

(1) Le pauvre comédien Steinbrecher, dont j'ai déjà eu occasion de parler, sollicita un engagement auprès de Josephi. Celui-ci eut pitié de ce malheureux vieillard, le chargea de recevoir les billets, et pour cela lui donnait chaque semaine un petit secours en argent. Il nous suivit à Kiel et à Paderborn, où il tomba malade. Je lui donnai tout ce que je pouvais retrancher de mes faibles ressources pour contribuer à son rétablissement, et j'engageai quelques comédiens, plus aisés que moi, à me seconder dans cette bonne œuvre. Mais comme tout cela ne pouvait suffire, parce que les denrées étaient alors très chères, j'écrivis à Hambourg à sa fille, je lui représentai la triste position de son père malade, et l'invitai à lui faire passer quelques secours. Elle et sa mère gagnaient alors environ dix thalers par semaine; et après plusieurs sollicitations pressantes de ma part, elle m'envoya un demi-louis d'or. Ce secours arriva trop tard,

CHAPITRE XIII.

Séjour à Kiel. — Tristes suites de la passion du jeu. — Voyage à Paderborn. — Mes adieux et mon retour à Hambourg.

La passion du jeu n'était malheureusement pas encore tout-à-fait éteinte en moi ; et pensant être, à l'aide des tours d'escroquerie qu'on m'avait enseignés, plus habile que les joueurs qui se trouvaient en grand nombre à la foire, et de pouvoir sans crainte visiter leurs tripots, je cédai à la tentation, et commençai à jouer de nouveau, à la vérité avec bonheur, parce que je jouais avec précaution et sang-froid. Je trouvais dans ces différentes rencontres autant d'occasions pour m'amuser et pour m'instruire, que j'en avais eu peu de temps auparavant à Hambourg. Ce qui, entre autres choses, fit le plus d'impression sur moi, fut le malheur qui arriva à un bonnetier venu à

le pauvre vieillard était déjà étendu sans vie sur son lit de misère. Cette faible somme servit cependant à acheter quatre planches pour lui en faire un cercueil, et pour l'ensevelir du moins avec quelque décence.

Kiel dans l'intention de se défaire avantageusement de ses marchandises.

Cet homme était joueur passionné, et possédait peu de connaissances dans ce métier. Je le voyais tous les jours au café, où j'allais habituellement. La fortune le favorisait quelquefois; mais souvent aussi il perdait des sommes considérables. Un soir, on arrangea, au lieu du jeu de commerce, une partie de pharaon. Le bonnetier, un peu pris de vin, s'approcha de la table, et se mit à ponter. Les commencemens furent heureux, et lui donnèrent bon courage; il choisit les hautes cartes, et doubla sa mise. La fortune changea tout à coup, et il perdit tout son avoir ainsi que son gain. Il courut chercher le reste de l'argent qu'il avait en caisse; mais tout suivit le même chemin. Le tour en vint à sa montre, qui, après quelques tours malheureux, se trouva aussi dans la poche du banquier. Cette dernière perte le mit tellement hors de lui, qu'il offrit de mettre ses marchandises en jeu. Les autres joueurs cherchèrent à le détourner de cette résolution désespérée; mais plus on l'avertissait, plus il exigeait sa revanche. Le banquier fut enfin forcé de céder; sa pacotille fut apportée de suite dans une caisse; les

marchandises furent taxées d'après leur prix en détail, et cet insensé mit en jeu ses bas, d'abord par paires, puis par demi-douzaines, et enfin par douzaines entières; et, avant minuit, son magasin se trouva totalement vide. Le malheureux, les yeux hagards et fixés sur la terre, demeura d'abord immobile; mais tout à coup les forces lui manquèrent, il tomba sur une chaise, et d'abondantes larmes s'échappèrent de ses yeux. Quelques uns des spectateurs, au lieu de lui procurer quelque consolation dans un moment aussi désespéré, eurent la cruauté de lui faire des reproches sur ce qu'ils nommaient son étourderie; ces reproches donnèrent l'essor à sa douleur qui était restée muette; et les plaintes, les imprécations sortirent enfin de ses lèvres encore à demi glacées. « Je ne suis pas le seul ruiné! s'écria-t-il d'une voie sombre; j'ai réduit aussi à la misère une femme, et cinq enfans en bas âge. Maintenant ils n'ont plus qu'à demander l'aumône ou à voler; et moi, moi seul, je suis la cause de leur malheur, et peut-être aussi leur meurtrier. »

L'air furieux, se tordant les mains, et courant çà et là, il regarda le banquier, parut réfléchir pendant quelques momens, et tout

à coup il se jeta à ses pieds, en le suppliant de lui rendre une partie de ses marchandises; mais l'insensible banquier resta sourd à ses prières, et ne lui donna d'autre consolation que de lui dire qu'il l'avait assez averti avant de jouer; et, sans répondre à sa prière, il se mit froidement à emballer les bas, recommanda la caisse à l'aubergiste; et, comme ce spectacle avait mis fin au jeu, il se retira avec sa proie en argent comptant. Ce cruel procédé me déchira le cœur; je donnai à ce malheureux tout ce que j'avais sur moi, et la plupart des spectateurs suivirent mon exemple.

Lorsqu'il put reprendre haleine, il nous remercia de la pitié qu'on lui témoignait, et nous déclara que, dans une position aussi désespérée, il lui était tout-à-fait impossible de se résoudre à retourner dans ses foyers; qu'il voulait communiquer, par écrit, son malheur à sa famille, et qu'il irait chercher en pays étranger à réparer, par son application et son économie, le malheureux état dans lequel il se trouvait actuellement. Ce projet était beau; mais le malheureux n'avait pas assez de force pour le conduire à sa fin. L'idée de ses pertes et des suites terribles qu'elles pouvaient avoir, dut faire, lorsqu'il fut aban-

donné à lui-même, une grande impression sur lui, car le lendemain on le trouva mort dans la rue; il s'était précipité d'une fenêtre du second étage où il demeurait. Sur sa table était une lettre, et un petit paquet cacheté contenant l'argent que la société lui avait donné, avec l'adresse suivante : « A ma malheureuse famille. » Et dans la lettre il indiquait son nom, et le lieu de son séjour.

Le temps de la foire était écoulé; Josephi, qui n'avait d'autre vue que d'en profiter pour gagner de l'argent, n'entrevoyant plus la possibilité de faire de bonnes recettes, congédia sa troupe sans se mettre en peine où elle pourrait trouver des moyens de subsistance. Il est facile de concevoir qu'une conduite aussi intéressée me mit, ainsi qu'une grande partie des sociétaires, dans un grand embarras; nous portâmes nos plaintes aux autorités, et nous obtînmes la permission de donner encore quelques représentations à notre bénéfice. A peine ces représentations étaient-elles terminées, que Josephi fut invité à se rendre incessamment avec sa troupe à Paderborn, où le duc Ferdinand de Brunswick avait son quartier-général, pour procurer aux militaires, rassemblés dans cette ville, un amusement

pendant le cours de l'hiver. Pour répondre à cet appel, il renouvela l'engagement des acteurs, qui furent très satisfaits de trouver aussi promptement une occasion de gagner quelque argent, et nous partîmes sans perdre de temps pour la Westphalie.

A notre arrivée à Altona, j'eus le bonheur de sauver la société d'un danger où elle aurait indubitablement trouvé la mort. Depuis quelques jours le dégel avait été très fort, et les glaces de l'Elbe étaient prêtes à se briser. Josephi, ne voulant pas perdre un seul moment, avait pris les devans, pour arrêter des traîneaux, qui devaient à notre arrivée nous transporter de suite à Harbourg. Comme il fallait une bonne heure pour préparer les paquets, je lui demandai la permission de profiter de ce temps pour faire visite à mes amis Dreyer et Mierk, à Hambourg. Je ne fus heureusement de retour que deux heures après; pendant ce temps, la glace du fleuve s'était brisée, et les glaçons commençaient déjà à flotter.

Plusieurs traîneaux partis d'Harbourg, peu d'instans avant la débâcle, venaient d'échouer, et nous-mêmes aurions été, sans mon retard, certainement perdus sans ressource. Josephi,

qui tout à l'heure encore était très fâché de ce que je restais si long-temps absent, m'en remercia alors de tout son cœur. Nous partîmes pour Blankensée, situé à deux lieues d'Altona, et le lendemain matin nous traversâmes l'Elbe au milieu des glaces, non sans courir un grand danger; et, après une marche de quelques jours, nous arrivâmes enfin fort heureusement à Paderborn.

Grâces aux soins du major de Bauer (dans la suite général au service de Russie), auquel le duc avait confié la direction des plaisirs d'hiver, nous trouvâmes à notre arrivée un théâtre en fort bon état. L'hiver se passa en spectacles et en bals; et, au commencement de l'été, nous fûmes témoins d'une superbe représentation de la Fête-Dieu. Il est assez singulier que, malgré le projet que j'avais conçu d'être simple spectateur de cette solennité, j'aie été forcé d'accompagner la procession. Je me trouvais avec mon hôte sur le seuil de la porte au moment où la procession qui commençait vint à passer; il crut sans doute que j'étais catholique, car, après que nous eûmes vu défiler le premier cortége, il me cria : Allons, venez, il est temps! Je m'empressai de le suivre, persuadé qu'il me conduisait à

une place d'où je pourrais tout voir plus à l'aise; mais, à mon grand étonnement, je me trouvai tout à coup au milieu de la procession. Je ne pouvais me retirer sans éclat, et peut-être aussi avais-je à redouter d'être maltraité par le peuple; je fus donc forcé, bon gré, mal gré, de marcher tête nue, pendant une bonne heure, avec les prêtres, et d'imiter les cérémonies que je voyais faire aux autres. Fort heureusement le cortége passa enfin près d'une hauteur, sur laquelle j'aperçus le major de Bauer et plusieurs officiers de ma connaissance; il y eut là un peu de presse; le moment me parut favorable, je m'échappai vite des rangs, et laissai mon hôte suivre pieusement la procession.

D'après les ordres du duc, les acteurs se trouvaient dans cette ville logés chez les bourgeois; mais le nombre des étrangers était si considérable, qu'on était forcé de se contenter d'un simple coin. Il m'était échu en partage une mauvaise petite chambre au rez-de-chaussée, dans une auberge, et j'avoue qu'on ne pouvait rien voir de pis; elle était pavée en pierres de taille, et si humide que l'herbe poussait dans les fentes. Ce logement influa d'une manière fâcheuse sur ma santé; et tout

l'hiver je fus tourmenté par la fièvre, les fluxions, et d'insupportables maux de dents. Sur la fin du mois de mai, l'armée se remit en campagne, ce qui termina nos représentations. Le duc récompensa richement la société ; et Josephi, qui n'attendait plus de nous aucun avantage, nous congédia de nouveau, partit pour Hanovre, acheta la femme d'un aubergiste de l'endroit, et établit un café. Les acteurs congédiés s'en allèrent chacun de leur côté, et moi, sans avoir la perspective de trouver ailleurs un engagement, je retournai le cœur navré chez mon ami Dreyer, à Hambourg. (1)

(1) Parmi les membres de la troupe congédiée se trouvait un comédien, nommé Berger, que j'avais particulièrement distingué, parce qu'il était venu généreusement au secours du malheureux Steinbrecher, dont j'ai parlé plus haut. Après la clôture du théâtre, il eut le bonheur d'être employé dans les vivres, avec de bons appointemens. En le voyant aussi promptement et aussi agréablement placé, nous portions tous envie à son sort, et cependant par la suite il devint le plus malheureux de toute la troupe. Le pauvre diable, comme la plupart des hommes de sa profession, jouit toujours des avantages présens sans songer à l'avenir, dissipa tous ses revenus, quoiqu'ils fussent assez considérables ; redevint comédien

CHAPITRE XIV.

Je deviens auteur. — Ma situation malheureuse. — Humiliation publique. — J'échoue dans une intrigue amoureuse. — Mon engagement au théâtre de Schuch.

Pendant mon séjour à Paderborn, j'avais composé un roman intitulé : *les Suites de la*

après la guerre; se mit plusieurs fois à la tête d'une troupe; mais fit toujours banqueroute, parce qu'il n'avait pas assez de fonds; et finit par tomber dans la dernière misère. Plusieurs années après, je le revis à Hambourg, où il demandait l'aumône. Pour comble d'infortune, une cataracte incurable l'avait rendu entièrement aveugle, et il ne pouvait plus faire un seul pas. Voyant que, comme étranger, il ne pouvait prétendre aux bienfaits des établissemens de charité, je fis tout mon possible pour améliorer sa position; ma fille, qui était compatissante et qui se plaisait à soulager les infortunés, lui donna une somme assez forte, et fit même pour lui une collecte chez ses amis. Ce secours lui permit de se rendre plus loin avec son guide, et il continua de parcourir les différentes villes où il y avait des théâtres, pour mendier, auprès de ses anciens camarades, de quoi soutenir sa déplorable existence.

générosité et de la probité. Je livrai ce premier essai de ma plume à la censure de mon maître Dreyer, qui le jugea digne de l'impression, et qui en composa lui-même la préface, pour lui servir de recommandation. Ce premier essai de ma muse ne réussit malheureusement pas. Je présentai mon manuscrit, mais aucun libraire ne voulut s'en charger. Cela m'ôta, pour quelque temps, toute envie d'écrire.

Je me trouvais actuellement sans emploi ; et les maisons de jeu, dont quelquefois je m'étais bien trouvé, me paraissaient maintenant méprisables, depuis que j'avais été le témoin des escroqueries que l'on y commettait. J'eus bientôt dépensé le peu d'argent que j'avais épargné chez Josephi, et je me trouvai de nouveau dans ma pauvreté ordinaire, et sans aucun espoir de voir mon sort s'améliorer. Le peu que je gagnais à copier la gazette de Dreyer, et la pitié de quelques acteurs du théâtre Koch me laissaient encore quelques moyens d'existence. Mon ancien maître dans l'éloquence du geste, le maître des ballets Mierk, s'intéressa particulièrement à moi. J'avais, au besoin, mon couvert mis à sa table, et je participais ordinairement à ses plaisirs du soir, qu'il passait presque toujours

dans une auberge au milieu d'une joyeuse société. Là, je trouvais au fond de la bouteille l'oubli de ma pauvreté, et souvent même j'employais ce remède outre mesure. Dans une de ces occasions, je me mis, par mon étourderie, dans le cas d'être cruellement maltraité par toute une société. Comme ma maigre pension n'était point en rapport avec les nombreuses libations que mon généreux ami m'offrait souvent, et que d'ailleurs, accablé de soucis par ma malheureuse situation et par la triste perspective d'un avenir auquel je ne pensais qu'en tremblant, je me sentais naturellement porté à noyer mes chagrins dans le vin, on concevra sans peine que je devais m'enivrer facilement. Étant donc un jour dans cet état, je revenais, accompagné de mon ami Mierk, d'une partie de campagne, durant laquelle nous avions passé le jour à rire et à boire. En arrivant en ville, nous entrâmes dans une salle d'auberge au moment où deux des convives se parlaient très vivement près de la porte, et où l'un d'eux donnait à l'autre les épithètes de polisson, de mauvais gredin, et autres. En prononçant ces mots, il me regarda par hasard très fixement. Pensant que ces insultes m'étaient adressées,

je m'élançai, sans autre explication, sur le provocateur, et lui rendis avec usure ses épithètes, en les accompagnant de vigoureux coups de poing. Ce procédé, très étourdi de ma part, offensa tous les assistans, qui, mieux que moi, étaient instruits de la cause de la dispute. Chacun d'eux se saisit de son bâton, et tous s'approchèrent de moi, dans la bonne intention de me châtier vigoureusement de la faute que j'avais commise. Fort heureusement pour moi, l'aubergiste entra dans la chambre, et, s'informant de la cause de ce tumulte, il s'empressa de faire usage des droits de maître, et me poussa, à l'aide de mon compagnon, hors de la chambre, et de là hors de la maison; il ne put cependant me chasser assez vite pour que je ne ressentisse pas encore sur mon dos les suites de la colère des bourgeois, qui m'accompagnèrent à bons coups de bâton jusqu'à la porte. Je ne fus jamais si honteux et si indigné de ma conduite que le lendemain matin, lorsque je me réveillai de mon ivresse, et que les suites de mon étourderie vinrent se représenter vivement à mon esprit. Malgré les douleurs de tête que me causaient les coups que j'avais reçus, je m'empressai cependant de me rendre chez mon ami Mierk,

pour lui demander pardon de m'être conduit d'une manière aussi insensée ; mais je retirai peu de consolation de ma visite ; car, lorsqu'il m'eut expliqué en peu de mots tous les détails de l'affaire, sans trop choisir ses expressions, il me retira son amitié, et me défendit de mettre jamais les pieds dans sa maison. Je fus plus désespéré de ce traitement dur et inattendu de la part de mon bienfaiteur, que je ne l'avais été de l'insulte reçue la veille. Je le suppliai, aussi instamment que possible, d'abandonner cette résolution, et lui promis si sincèrement de me corriger, que je fus enfin assez heureux pour le ramener à des sentimens plus favorables ; il fallut me résoudre à demander, le même soir, pardon à toute la société, et principalement à la personne que j'avais maltraitée ; ce qui, par l'entremise de mon ami, me fut accordé unanimement, après que j'eus expliqué la cause de mon malentendu, et promis d'avoir, par la suite, une conduite plus sensée. Cet accident contribua à ma guérison pour le reste de ma vie. Malheureusement c'était toujours à mes propres frais que je devais devenir plus sage.

J'essuyai bientôt après un chagrin non moins sensible. J'avais, aussitôt après mon

retour de Paderborn, annoncé à la fille de l'acteur Steinbrecher la mort de son malheureux père, et lui avais rendu compte de la destination donnée à l'argent qu'on m'avait envoyé pour lui. Cette première visite me fournit l'occasion de venir voir cette jeune personne plus souvent. Elle avait une figure très séduisante, quelque chose de moqueur dans la physionomie, et un je ne sais quoi d'impérieux dans le maintien, qui, dans les momens de calme, était accompagné de tant de douceur, qu'on obéissait avec plaisir à ses ordres. Je devins en peu de jours un de ses plus ardens, et en même temps un de ses plus modestes adorateurs. Le mécontentement que m'avait causé peu de temps auparavant l'indifférence qu'elle avait pour son père, disparut entièrement, et bientôt je regardai tout ce qu'on m'avait dit au désavantage de son caractère comme une erreur et un faux préjugé.

Je me trouvais presque tous les jours au théâtre, et non seulement les attraits réunis en sa personne, mais encore sa voix enchanteresse et son jeu naïf, firent sur mon cœur, jusqu'à ce moment froid comme la glace, une impression que je m'efforçai vainement d'étouffer. Je remarquais avec beaucoup de plai-

sir qu'elle jetait de temps en temps, et avec une complaisance marquée, les yeux sur mon petit personnage, et qu'elle me demandait souvent avec un air de confiance de lui rendre différens petits services. Tout ceci contribua à me faire croire que je n'étais point tout-à-fait indifférent à cette jolie personne ; et, dans cette croyance, j'osai lui déclarer un jour, dans un billet bien tendre, toute l'étendue de mes sentimens, et après le lui avoir offert d'une manière bien modeste, je me retirai en lui baisant la main. Je ne manquai pas, après avoir heureusement achevé ce premier pas, de me présenter à ses yeux aussi souvent que possible ; je me trouvais tous les soirs au théâtre, dans l'espoir qu'elle m'honorerait bientôt d'une réponse favorable, ou que peut-être elle daignerait me procurer un tête-à-tête pour nous expliquer sur ce point.

Un soir, pendant que j'étais dans les coulisses occupé à repaître mes yeux de ce séduisant objet, et que je saisissais avidement les regards que, durant la pièce, elle laissait par hasard tomber sur moi, je vis la mère de ma belle s'avancer de mon côté : je voulus de suite lui baiser la main ; mais quel fut mon étonnement, lorsque je la vis retirer brusque-

ment sa main, jeter à mes pieds un billet à moitié déchiré, et me tenir à peu près ce langage consolant : Voilà votre chiffon, monsieur, et je vous trouve bien hardi, d'oser écrire à ma fille de pareilles sottises!... Je restai pétrifié; je balbutiai, pour m'excuser, quelques mots inarticulés, parlai de la toute-puissance de l'amour, des attraits séduisans de l'objet adoré, de mon cœur trop sensible, etc., etc. Elle m'interrompit en ces termes : Vous êtes un fou, un fat, un présomptueux! Allez, et cherchez des servantes à qui conter toutes vos fadaises romanesques. En général, vous feriez mieux de chercher un maître, et de lui nettoyer ses souliers, que de passer votre temps au théâtre, à regarder d'honnêtes filles. Elle me quitta à ces mots, et se remit froidement à sa place. Cruellement mortifié, je jetai par hasard les yeux du côté de la fille, qui, entourée de quelques comédiens, riait de bon cœur de cette aventure, et paraissait leur en expliquer le sujet. Je ressentis dans ce moment un froid de glace, et mon amour, tout à l'heure encore si brûlant, fut comme subitement étouffé. Je ramassai lentement les morceaux épars de mon billet doux, et me glissai doucement hors du théâtre en me

promettant bien de ne plus m'amouracher d'une comédienne.

Ma situation devenait de jour en jour plus pénible, car je ne gagnais qu'un petit écu par semaine chez Dreyer, et, malgré toutes mes peines, je ne pouvais parvenir à trouver un emploi plus convenable. Mes habits s'usaient, et il m'était impossible de les renouveler.

L'hôtesse, âgée de quatre-vingts ans, chez laquelle j'avais une misérable chambre que je partageais avec les rats et les souris, était extrêmement avare et méfiante; elle savait que tout mon bagage, consistant en quelques livres et deux vieilles chemises, n'était pas de grande valeur. Dans la crainte qu'un beau jour je ne désertasse avec mon paquet, elle m'envoyait tous les matins son bourru de fils, garçon maçon, qui ne s'entendait pas à faire des complimens, pour m'inviter à payer le loyer que je devais. J'eus beau représenter que, dans ma situation actuelle, il m'était impossible de le satisfaire, il me menaça enfin de s'emparer de mes habits pour garantie du payement, et de me mettre ensuite hors de la maison. Pour surcroît de chagrin, le petit nombre de mes amis, à l'exception de Dreyer et de Mierk, se refroidirent à mon

égard, et souvent même ils accompagnaient les chétifs présens qu'ils me faisaient de reproches sur ma vie désœuvrée.

Quelques uns me conseillèrent de chercher de nouveau à entrer en service, et d'autres pensaient que je devais me mettre en route, pour tâcher d'obtenir une place dans quelque petit théâtre. Je me serais volontiers décidé pour ce dernier parti, si seulement j'avais eu de quoi acquitter mes dettes, et entreprendre un pareil voyage; mais je n'avais aucun secours de ce genre à espérer de mes donneurs de conseils, et j'aurais eu honte de parler, à ce sujet, à mes vrais amis Dreyer et Mierk, parce que je savais que tous deux se trouvaient actuellement gênés par suite de quelques payemens qu'ils avaient dû faire.

Je fus tout à coup sauvé, sans m'y attendre, au moment où ma misère, arrivée au plus haut degré, m'avait inspiré le projet de me faire soldat, pour me tirer de l'embarras pressant où je me trouvais. Un frère du maître des ballets, Mierk, qui avait fait en même temps que moi partie de la troupe de Josephi, obtint à cette époque un engagement au théâtre de Schuch, à Stettin. Il apprit, à son arrivée, qu'il manquait à la troupe un jeune

homme pour remplir les rôles de jeune premier; il s'empressa de me proposer au directeur, qui prit des informations sur moi auprès de Dreyer. Celui-ci me recommanda comme un débutant dont on pouvait beaucoup espérer. Cette recommandation me valut enfin un engagement, qui me rapportait quatre florins par semaine. Transporté de joie en recevant cette nouvelle, tout-à-fait inattendue, je payai mes petites dettes avec l'argent qu'on m'avait envoyé pour le voyage, fis mes adieux à mon ami Dreyer, et m'empressai de me rendre à ma nouvelle destination, où je devais éprouver la jouissance de revoir ma mère, après une séparation de huit ans.

FIN DE LA TROISIÈME PARTIE.

QUATRIÈME PARTIE.

CHAPITRE PREMIER.

Ma réception à Stettin. — Portrait de quelques acteurs. — Je deviens auteur. — Berlin, Breslau. — Ma position dans ces villes.

Ma mère savait, depuis long-temps, que j'avais embrassé la profession de comédien; exempte de préjugés, elle voyait avec assez de plaisir que je cherchasse à m'en faire pour l'avenir un moyen de subsistance, parce que cette carrière lui paraissait plus honorable que celle de la domesticité : mais ma pieuse tante ne raisonnait pas ainsi; elle regardait les acteurs comme des enfans du diable, comme de véritables âmes damnées qui étaient le scandale de toute la chrétienté : elle voulut absolument que je quittasse cette engeance infernale pour reprendre du service chez un maître, et s'offrit de m'être utile à ce sujet : mais, voyant que je refusais de me rendre à

ses avis, elle jura, dans sa colère, que je ne la reverrais plus avant d'avoir renoncé pour toujours à cette bande maudite. Effectivement elle tint sa parole; car je ne la vis plus qu'une seule fois en lui barrant le passage au moment où elle sortait de l'église. Elle ne put réprimer entièrement le vieil attachement qu'elle portait à son ancien élève; mais néanmoins elle me défendit encore une fois, et très sérieusement, l'entrée de sa maison, et depuis je ne l'ai plus revue.

Schuch était enchanté d'avoir trouvé, pour le prix modique de quatre florins par semaine, un sujet aussi habile que moi; ma personne lui plut extrêmement, et il ne pouvait assez admirer les talens que je possédais pour la tragédie. Mais, à son grand chagrin, mon début lui prouva qu'il s'était trompé dans son attente; cependant il ne perdit pas tout-à-fait l'espérance, présumant que la comédie n'était pour moi qu'une affaire secondaire, et, m'étant plus exercé dans la danse, je serais en état de donner à ses ballets un nouvel éclat. Mais malheureusement ma danse déplut encore plus que mon jeu. Schuch avait le caractère très original : il avait coutume d'accompagner le témoignage de son mécontentement

de quelque note satirique. Ainsi donc, quand j'eus fini le solo que je devais danser dans le ballet, il me dit que le gouverneur et toute la noblesse qui assistaient ce jour-là au spectacle, avaient redemandé le ballet pour le lendemain, afin d'admirer encore une fois mon talent comme danseur; et lorsque j'eus achevé mon second début dans un rôle tragique, genre pour lequel je n'avais aucune disposition, il me fit le compliment suivant : « Je vous renverrais avec plaisir au secrétaire Dreyer pour une seule cloyère d'huîtres. » Je sentis qu'il n'avait pas tort; mais, pour éviter la honte d'être renvoyé du théâtre sous les yeux de ma mère et de ma tante, j'eus recours aux prières; je m'offris, comme je l'avais fait autrefois dans la troupe de Schönemann, pour remplacer le souffleur, copier des rôles, danser, figurer, enfin faire tout ce qu'on exigerait de moi. J'obtins ainsi, non sans beaucoup de peine, la continuation de mon engagement.

Schuch, étant encore jeune, avait été moine dans un couvent de la Haute-Autriche. Mais, ne pouvant se soumettre aux devoirs sévères du cloître, il s'en échappa, et quitta le froc pour monter sur les planches. Il jouait les rôles d'Arlequin avec un talent inimitable; il

avait beaucoup d'esprit, et possédait l'art de l'appliquer heureusement.

M. Stänzel, qui avait aussi été moine, et qui, depuis long-temps, était l'ami inséparable de Schuch, jouait, sous le nom d'Anselme, les rôles comiques dans les pièces burlesques. Il était unique dans son genre, et jouait aussi les premiers rôles dans les ouvrages réguliers. On peut dire, sans craindre d'être contredit, qu'à cette époque Stänzel tenait, après Eckhof, le premier rang parmi les comédiens allemands. Hors du théâtre, il méritait, ainsi que son ami Schuch, l'estime de tous les gens de bien par sa probité et sa bonne conduite.

Stettin était alors presque entouré par les Russes et les Suédois, et cependant on y sentait moins qu'ailleurs les ravages de la guerre. L'ennemi, quoique aussi voisin, ne pouvait inquiéter les habitans. Chacun était plein de confiance dans la valeur connue des troupes prussiennes, qui amenaient quelquefois dans la ville des prisonniers faits près de là. Chacun vaquait tranquillement à ses affaires, et même se livrait souvent au plaisir. Le spectacle était assidûment fréquenté, bien qu'au milieu du théâtre de la guerre.

Exempt d'inquiétudes et de soucis, pendant mon séjour à Stettin, je composai *le Sceptique*, comédie en cinq actes. Quoiqu'elle ait été imprimée dans la suite, et même représentée dans plusieurs endroits, elle a si peu de prix, que je ne l'ai pas admise dans le recueil de mes œuvres dramatiques.

Ma bonne mère m'avait, peu de temps après mon arrivée, acheté sur ses petites épargnes un vêtement décent, du linge et une montre. Après cette amélioration considérable dans mon extérieur, je pus faire meilleure figure qu'auparavant, je fus admis dans plusieurs familles honorables, et m'en fis estimer. Peu à peu je vis s'approcher l'instant de mon bonheur, et dès lors je me vis à l'abri de la misère.

A l'entrée de l'hiver, Schuch quitta ma ville natale pour aller à Berlin, où nous donnâmes plusieurs représentations avec un très grand succès. Je n'étais pas exempt de crainte en entrant dans cette ville; je tremblais que mon ancien maître le ministre de Hoppe, ne me découvrît, et ne me fît punir de ma fuite; mais, comme je ne m'aperçus pas de la moindre recherche, je me tranquillisai, en pensant qu'il m'avait peut-être oublié depuis le temps

qu'il ne m'avait vu, ou qu'il ne s'attendait pas à me trouver parmi des acteurs.

Schuch, qui possédait alors le privilége exclusif de jouer dans toutes les provinces royales, avait toujours soin de ne jamais satisfaire entièrement la curiosité du public. Suivant cette maxime, il quitta Berlin dans le moment où l'affluence était la plus grande, et, après un séjour de deux mois seulement, il partit pour Breslau.

On découvrait de tous côtés dans cette ville les suites funestes de la guerre. Les faubourgs étaient en cendres ; une partie de la ville était entièrement démolie par suite du bombardement ; une autre partie avait été renversée de fond en comble par l'explosion d'un magasin à poudre. Plusieurs maisons étaient ébranlées, et menaçaient ruine. Une maladie épidémique venait de se manifester à l'hôpital ; elle enlevait beaucoup de monde ; on ramassait les morts, on les jetait par douzaines sous les escaliers ou dans quelque autre coin, puis on les transportait hors de la ville, dans des chariots qui quelquefois étaient tellement encombrés, qu'on en voyait sortir les bras et les jambes des cadavres. En un mot, tout dans cette malheureuse ville offrait

un aspect épouvantable. Cependant on y vit durant l'hiver régner la joie et les plaisirs ; la ville fourmillait de monde, et une foule nombreuse se pressait dans les théâtres, les cafés, les auberges et les salles de danse.

Enfin, je trouvai dans cet endroit un libraire qui se chargea du roman que j'avais composé à Paderborn. Cela m'engagea à continuer. Entre autres ouvrages de peu d'importance, je fis la petite pièce intitulée : *l'Enlèvement, ou l'Erreur ridicule*, qui n'est pas moins faible que ma première comédie, *le Sceptique*. Ces deux pièces furent imprimées dans le cours de cet hiver; mais le prix que j'en retirai fut proportionné au mérite de la composition; car aucun libraire ne voulut m'en donner plus d'un écu par feuille.

Mon amour pour l'étude, et mes efforts pour me perfectionner dans mon art, ne restèrent pas inconnus à Schuch. Un certain samedi, jour fixé pour ses paiemens, il me demanda : « A combien se monte vos appointemens, monsieur ? — A quatre florins, lui répondis-je. — Voici cinq florins, monsieur, repliqua-t-il avec son laconisme ordinaire ; allez-vous-en maintenant. » Je le remerciai, m'éloignai, et fus en-

chanté de voir ma situation améliorée inopinément.

Schuch avait trois fils qu'il tenait avec beaucoup de sévérité ; aussi cherchaient-ils tous les moyens de se dédommager de cette contrainte. Ils profitaient ordinairement de la nuit pour donner un libre cours à leurs dérèglemens, et m'entraînèrent plusieurs fois dans leurs orgies. Mais il fallait tromper la surveillance de leur père, qui, se doutant de leurs excursions nocturnes, allait souvent visiter leur appartement. Ils avaient donc recours à la ruse. Ils plaçaient dans leurs lits des poupées et des têtes à perruque, et pour ajouter à l'illusion, ils les affublaient de bonnets de nuit. Schuch, qui ordinairement ne jetait qu'un regard dans la chambre, prenait ces figures de bois pour ses enfans endormis, et allait se coucher sans inquiétude. Pendant ce temps-là ses fils s'amusaient dans les salles de danse, les cafés, les tavernes et les estaminets, et rentraient le matin, le corps épuisé et la bourse vide.

CHAPITRE II.

Berlin. — Triste sort d'une jeune comédienne. — Vanité des actrices pendant un voyage. — Magdebourg. — Brunswick. — Anecdotes.

Aux approches du printemps, la troupe quitta Breslau et se dirigea sur Magdebourg, en passant par Berlin. Pendant le court séjour que nous fîmes dans cette ville, j'avais mon logement dans la maison qu'habitait le directeur. Je vis un soir arriver une jeune dame chez le directeur. Elle se jeta à ses pieds, le suppliant de lui pardonner la faute qu'elle avait commise, et de lui rendre ses bonnes grâces. D'après ce que je pus entendre de son discours, elle était parente de Schuch. Elle demeurait à Francfort sur l'Oder, lorsqu'un étudiant la séduisit et l'enleva. Ce corrupteur venait de l'abandonner ; elle n'avait personne au monde qui pût venir à son secours que son oncle Schuch ; mais celui-ci, ordinairement si généreux, resta insensible à ses prières, à la promesse sincère qu'elle lui fit de mener une

meilleure conduite, et à la profonde misère dans laquelle cette pauvre pécheresse paraissait plongée. La malheureuse fille voyant qu'elle était entièrement abandonnée, et que toutes ses prières étaient inutiles, se tordit les mains, poussa de profonds soupirs et se retira désolée et hors d'elle-même. A peine s'était-elle éloignée, que la pitié s'empara du cœur de son oncle, et il chargea un de ses amis, nommé Märchner, de veiller, pendant son absence, sur la conduite de cette fille, et de la secourir à ses frais; mais sans lui découvrir la source de ces bienfaits, promettant que si, à son retour, elle était rentrée dans la bonne route, il prendrait soin d'elle à l'avenir. Mais ces dispositions charitables avaient été prises trop tard, et par conséquent devinrent inutiles. L'infortunée ne se montra plus; peu de temps après, elle se maria à un simple hussard qui déserta quelques jours après la noce, emportant le peu d'effets qu'elle possédait encore, et ne lui laissant rien que son nom. Son extrême misère la décida à devenir la maîtresse d'un commis marchand, et celui-ci s'étant dégoûté d'elle, elle se prostitua publiquement. Au retour de Schuch, il était trop tard pour songer à sa conversion. Elle se trou-

vait retenue à l'hôpital de la Charité, par les suites de son libertinage. Dix ans plus tard, je revis cette malheureuse à Erfurt, dans une troupe de comédiens ambulans; elle n'était alors âgée que de vingt-sept ans; et sa figure était couverte de cicatrices, de rides, ses yeux éraillés, sa bouche sans dents, tout son corps desséché comme celui d'une vieille femme de soixante-dix ans; aussi jouait-elle des rôles conformes à sa figure.

Pendant ce premier voyage d'été, j'eus l'occasion de remarquer, entre autres folies, la vanité ridicule et la sottise de quelques unes de nos actrices. Nos moyens de transport consistaient en quelques chariots couverts, sur lesquels on avait placé des caisses et des coffres pour asseoir les voyageurs le plus commodément possible. Les dames mirent en partant de grands bonnets à la mode, des chapeaux à plumes, des mantelets de taffetas, et, tenant leurs petits chiens sur leurs genoux, elles occupèrent les places qui leur étaient destinées. Alors elles firent baisser le cuir qui couvrait leur équipage, afin de se laisser voir dans tout leur éclat, et traversèrent ainsi toute la ville. On conçoit bien que cette apparition d'une demi-douzaine de femmes, jeunes et

vieilles, toutes parées et fardées, attira bientôt l'attention, et qu'un grand nombre de curieux suivirent ce singulier cortége. « Ah! voyez donc, madame, quelle brillante escorte! chuchotait l'une à l'oreille de l'autre, avec une joie difficile à dépeindre. — Ce sont des gens excellens que ces Berlinois, répondait une autre. — Ils sont bien fâchés que nous passions cette fois dans leur ville sans y rester. Ce sont tous de grands amateurs du théâtre, repartit une troisième; j'en connais quelques uns qui venaient nous voir tous les jours. » Et en même temps nos dames saluaient à droite et à gauche. On apercevait une personne de connaissance, un ancien amant qui s'approchait de la voiture pour souhaiter aux dames un bon voyage, ou pour se recommander à leur souvenir; alors les belles versaient un torrent de larmes; les adieux les plus touchans, les baisers les plus tendres étaient reçus et généreusement rendus par elles. C'est ainsi que ces femmes sensibles arrivèrent à la porte de la ville, et même au village prochain, se figurant qu'elles avaient obtenu les marques les plus sincères de l'affection du public de Berlin. On s'arrêta dans ce village, et l'on y changea entièrement de

costume. Les coiffures, les chapeaux à plumes et les pelisses de soie furent emballés soigneusement, et remplacés par des bonnets de nuit et des manteaux de toile ou de coton; mais au dernier gîte, après que l'on se fut peigné, lavé, coiffé, parfumé et fardé, on déposa cette toilette modeste, et l'on reprit de nouveau les superbes coiffures et les vêtemens de soie. L'entrée, qui se fit en chariot découvert, ne fut pas moins brillante et solennelle que le départ. En quittant Breslau, quelques uns des acteurs avaient modestement placé leurs paquets dans la voiture, s'étaient esquivés un jour d'avance, et avaient gagné secrètement le premier village; ceux mêmes dont les dettes étaient trop considérables, avaient poussé une journée plus loin. Mais, en entrant à Magdebourg, ils jouèrent un rôle beaucoup plus brillant, et imitèrent l'exemple des dames.

La cour était alors à Magdebourg. Il s'y trouvait aussi une grande quantité d'officiers prisonniers de guerre, dont les visites augmentèrent considérablement les recettes de Schuch. Je fis bientôt une connaissance intime avec ces derniers, et malheureusement j'entrai dans une réunion de riches débauchés, qui ne faisaient tout le jour que jouer, manger, et boire

les vins les plus délicieux. C'était une occasion favorable pour goûter à mon aise le plaisir toujours plus vif que je trouvais à une vie joyeuse, comme aussi pour ruiner entièrement ma santé.

Heureusement notre séjour ne fut de longue durée dans aucun endroit. Au bout de quelques mois, Schuch interrompit ses représentations, et se rendit avec sa troupe à Brunswick, sur l'invitation d'un joueur de pantomimes, nommé Nicolini. A peine l'ouverture de notre théâtre avait-elle eu lieu, qu'on apprit qu'un des princes du sang était resté sur le champ de bataille. A la suite d'un pareil événement, le théâtre aurait dû, suivant l'usage, rester fermé pendant quelque temps. Mais, par une indulgence extraordinaire de la cour, un acteur, nommé Märchner, fut chargé d'annoncer au public, que le duc avait permis de continuer les représentations, afin de ne pas interrompre les plaisirs des étrangers qui se trouvaient à la foire. L'orateur termina sa harangue à peu près en ces termes : « Que, « profitant de cette permission bienveillante, « la troupe s'efforcerait de donner les meil- « leures pièces régulières, et les ouvrages « burlesques les plus amusans, afin de sou-

« tenir l'intérêt des spectateurs, tant sensés
« qu'insensés. » Il voulait dire tant connaisseurs que non connaisseurs. Pour réparer cette faute, Schuch entra sur la scène sous le costume d'Arlequin, remplaça l'orateur malheureux, et le tira d'embarras par un lazzi spirituel. Immédiatement après cette annonce, on joua la farce qui avait été annoncée la veille ; c'était *la Vie et la Mort d'Arlequin ;* ce qui n'était pas trop de circonstance, après la triste nouvelle qu'on venait d'apprendre. On me raconta, à cette occasion, une autre anecdote de Nicolini, qui n'était pas moins surprenante. Le jour de la naissance du duc, il donna sa pantomime favorite, *la Naissance d'Arlequin*. La cour eut l'indulgence de ne pas paraître s'apercevoir de cette inconvenance, et d'assister ce jour-là à la pantomime. La foire finie, Nicolini congédia notre troupe après lui avoir fait un présent, et Schuch la ramena à Magdebourg.

CHAPITRE III.

Magdebourg. — Début heureux dans un premier rôle, et quelles en sont les suites avantageuses. — Anecdotes.

Marchner avait renoncé au théâtre depuis quelques années, et s'était établi distillateur à Berlin. Il n'était rentré dans la troupe que par complaisance pour son ancien ami Schuch, et seulement pour quelque temps, dans l'intention de rendre plus brillante la représentation de quelques comédies dont il jouait à merveille les premiers rôles. Mais, à l'époque dont je viens de parler, les affaires de son commerce le rappelèrent à Berlin. Un autre acteur, qui jouait également les premiers rôles, surtout dans le genre amoureux, avait quitté le théâtre vers le même temps. Schuch était donc dans l'embarras de savoir comment il remplacerait ces deux sujets, et se vit forcé de donner leurs rôles à des acteurs qui n'avaient aucun talent pour le genre comique. L'un d'eux, qui devait jouer le rôle de Turmann dans la tragédie qui a pour titre : *le Marchand*

de Londres, ne put se résoudre à l'accepter. Il savait que, pour m'exercer, j'avais étudié ce rôle et plusieurs autres encore. Il ne manqua pas d'en avertir aussitôt le directeur. Celui-ci me fit appeler, et me demanda : « Avez-vous appris le rôle de Turmann, monsieur ? »

Moi. Oui, M. Schuch.

Schuch. Oseriez-vous le jouer ?

Moi. C'est mon désir le plus ardent.

Schuch. Bon, monsieur, faites votre coup d'essai ; mais si vous manquez (ajouta-t-il d'un ton railleur qui lui était ordinaire), vous serez pendu à la place de Barnwell.

Je promis de faire tout mon possible pour me distinguer. La pièce fut donnée, et, contre toute attente, j'obtins des applaudissemens. Schuch, qui était charmé d'avoir fait la découverte de mon talent, me recommanda, comme modèle, aux autres jeunes acteurs, et me confia de suite plusieurs rôles importans, qui furent tous bien rendus par moi. Je fis principalement sensation dans le rôle du Mari aveugle, de la comédie du même nom, composée par Krunger. J'entraînai les applaudissemens de toute l'assemblée. Schuch, transporté de joie, m'embrassa, et me fit un présent considérable qu'il accompagna de cette

question : « Combien avez-vous d'appointemens par semaine ? — Cinq florins, répondis-je. — Désormais vous aurez quatre écus ; et, si vous persévérez dans votre application, vous aurez davantage. Allez-vous-en. » Schuch n'aimait pas les longues phrases ; je le remerciai donc en peu de mots, et m'éloignai ivre de joie, et enchanté de l'accroissement rapide de ma fortune. J'avais acquis aussi quelque habitude de l'improvisation. Quelquefois, si la représentation d'une comédie finissait plus tôt qu'on ne s'y attendait, j'étais obligé de changer d'habit à la hâte pour la petite pièce, et, dès que le rideau était levé, j'entrais en scène, sans savoir quelle pièce on devait jouer, et quand je le demandais à Schuch, il se contentait ordinairement de me répondre : « Bavardez quelque temps sur l'amour, vous apprendrez bientôt le reste. » J'ouvrais donc courageusement la scène par des considérations générales sur les délices et les peines de l'amour, ou quelque lieu commun semblable. Alors Schuch, sous les habits d'Arlequin, et comme mon serviteur fidèle, m'abordait ; je m'adressais à lui, comme à mon conseiller intime ; il faisait alors l'exposition, et je connaissais la marche de la pièce.

Une nouvelle actrice, qui n'était pas encore très habile improvisatrice, me mit, par sa naïveté et son ignorance, dans un cruel embarras, quand au besoin elle jouait le rôle de seconde amoureuse. Dans une pièce, une fille a plusieurs amans, et veut les soumettre tous à des épreuves, afin de se déclarer ensuite pour le plus digne. Dans cette supposition, je commençai mes offres, je parlai d'amour inexprimable, de fidélité éternelle, de mon désespoir, si je n'étais pas assez heureux pour la posséder, etc.; enfin, je l'assurais que tous les obstacles de ma part étaient levés, et qu'il ne manquait à mon bonheur que son consentement. L'actrice qui, pour se conformer à l'intrigue, aurait dû faire la coquette, fut au contraire si émue de ma déclaration, qu'elle oublia son rôle et le caractère qu'elle devait conserver. Elle me tendit la main, et m'adressa les paroles suivantes, qui, dans d'autres temps, eussent été très consolantes : « Ah, mon cher Léandre! je ne puis plus vous résister! Acceptez cette main, et avec elle, le cœur le plus tendre. » Ces paroles étaient les dernières du rôle qu'elle avait appris par cœur; et ainsi la comédie aurait été finie tout simplement, si les spectateurs y eussent consenti : mais,

pour suivre le fil de l'intrigue, je réprimai le dépit que m'inspirait l'excessive naïveté de cette actrice, et, pour prolonger la pièce, je feignis d'être charmé d'avoir obtenu, en si peu de temps, une amante adorée; mais en même temps je lui temoignai mon regret de ce que la joie dont son aveu m'avait pénétré, était encore troublée par mille obstacles de la part de sa famille. Pour ajouter plus de force à cette assertion, j'imaginai, entre autres choses, l'existence d'une vieille tante fort capricieuse et fort avare, de laquelle dépendait l'accomplissement de mes vœux, et qu'il fallait encore amener à des sentimens plus humains, etc. La pièce se traîna donc péniblement; mais, comme la belle était fort inquiète, qu'elle gardait le silence, et me laissait parler tout seul, mon éloquence, malgré sa richesse, allait enfin se voir épuisée. Je fus heureusement tiré de cet embarras par Colombine qui, plus habile et plus parlante, vint à petits pas inviter sa maîtresse, toujours muette, à se rendre auprès de son père. (1)

(1) Dans une autre pièce régulière, cette même actrice devait réciter un petit monologue; mais elle demeura court, et tous les efforts du souffleur pour

CHAPITRE IV.

Voyage à Breslau. — Je deviens maître de danse. — Bain pris involontairement dans une rivière.

Schuch quitta encore Magdebourg, au moment où son théâtre était le plus fréquenté, et se dirigea sur Breslau, en passant par Berlin. La route ordinaire étant devenue dangereuse par suite des incursions de l'ennemi, la troupe fut obligée de passer par la Pologne. La disette de pain était alors générale ; le voiturier avertit ses voyageurs de s'approvisionner à Berlin pour tout le reste du voyage. Mais les comédiens, gens ordinairement très légers,

la remettre dans son rôle furent inutiles. Schuch, voyant qu'elle ne pouvait plus se tirer d'affaire, perdit enfin patience, et cria de derrière les coulisses : « Au nom du diable ! improvisez quelques mots, et allez-vous-en ! » La pauvre fille, qui était dans un embarras extrême, entendit ces dernières paroles, les prit pour le texte de son rôle, et s'inclinant vers les spectateurs, elle répéta : « J'improvise quelques mots, et je m'en vais. » Effectivement elle se retira accompagnée d'un rire général.

n'eurent pas égard à cette recommandation, jusqu'à ce qu'ils arrivassent à Francfort sur l'Oder. Là, voyant que les habitans n'avaient point de pain depuis quelques jours, ils reconnurent enfin l'utilité du conseil que le conducteur leur avait donné. A Crossen, on força presque la maison d'un boulanger qui, pour la première fois, vendait du pain. Quelques acteurs et moi nous profitâmes de cette occasion, et nous achetâmes tout ce qui nous était nécessaire pour le voyage à Breslau, au risque d'être écrasés par la foule qui se pressait dans la boutique.

La disette était encore plus grande en Pologne, et les aubergistes achetaient pour le double de son prix tout le pain dont leurs hôtes pouvaient se passer. On trouvait encore de la viande et de l'eau-de-vie dans quelques endroits, mais on nous fit de grandes difficultés pour nous en vendre, parce que les paysans nous regardaient comme des vivandiers qui voulaient leur enlever leurs petites provisions, ou même pour une troupe de bohémiens ou de brigands; car ils ne pouvaient pas croire que, dans ces temps malheureux, des comédiens trouvassent encore le moyen d'exister.

Un soir nous arrivâmes bien tard dans un village. L'hôte nous prit, dès le premier moment, pour des contrebandiers, et annonça au charretier qu'il n'avait ni vivres pour les hommes, ni fourrage pour les animaux. Notre cocher se vit donc forcé d'aller plus loin pour faire manger ses chevaux. L'aubergiste, fort content de s'être débarrassé si heureusement de voyageurs qui lui étaient suspects, nous assura qu'à une petite lieue de là, de l'autre côté de la forêt, était une vaste et magnifique hôtellerie, où nous trouverions tout en abondance, parce que, trois routes se rencontrant à ce point, l'hôte attendait toujours un grand nombre d'étrangers. Nous fûmes enchantés de cette bonne nouvelle, et nous demandâmes un guide avec une lanterne pour nous indiquer la route dans la forêt, attendu que la nuit était très obscure. Il nous fut accordé après de longues discussions, et après que nous lui eûmes donné un pour-boire assez considérable. Nous fîmes courageusement plus d'une forte lieue dans le bois, soutenus par l'espérance de trouver bientôt un bon gîte. Mais cette grande hôtellerie, désirée si ardemment, ne voulait pas se montrer. Le chemin devint toujours plus mauvais, le bois

toujours plus épais, et enfin nous restâmes embourbés dans un marais. La troupe témoigna de l'impatience, et menaça le guide de l'assommer à coups de bâton. Le voiturier, qui commençait à concevoir des soupçons, descendit de son siége pour lui faire connaître nos menaces; mais dans ce moment la lanterne s'éteignit, et le guide disparut. Enveloppés d'une nuit profonde, nous n'eûmes d'autre ressource que de rester sur la place, et d'attendre avec patience la pointe du jour.

Dès que nous pûmes distinguer les objets, aucun chemin ne s'offrit à nos yeux, de quelque côté qu'ils se portassent. Nous nous aperçûmes, au contraire, que nous étions entourés de marais affreux, de broussailles impénétrables, et nous reconnûmes alors clairement qu'on nous avait trompés. Après de grands efforts, nous parvînmes à retirer du marais notre voiture à demi renversée. Le cocher fut contraint, malgré la fatigue de ses chevaux, de revenir sur ses pas, et de suivre les traces de la voiture, jusqu'à ce que nous arrivâmes enfin à un chemin qui traversait le bois. Nous y entrâmes au hasard, et, au bout de quelques heures, il nous conduisit près d'un village, et de là sur la grande route. Suivant le

récit d'un aubergiste, la voiture qui nous accompagnait avec le reste de la société était passée la veille sur cette route. Enfin nous arrivâmes à Breslau, après avoir fait un voyage très pénible de quelques semaines; mais nous étions si abattus et si affamés, qu'il nous fallut quelques jours de repos pour reprendre nos forces.

A notre arrivée, Schuch me demanda encore : « Combien gagnez-vous par semaine, monsieur ? — Quatre écus. — Désormais vous en aurez cinq; soyez laborieux. Vous pouvez vous retirer. » Indépendamment de cette augmentation d'appointemens, sur laquelle je ne comptais pas aussi tôt, je trouvai encore une nouvelle occasion d'arrondir ma bourse. Breslau avait été jusqu'alors très mal monté en maîtres de danse. Un garçon cordonnier, qui menait le branle dans son auberge, était le seul danseur de quelque distinction qu'offrît cette ville, et se trouvait à la tête d'une foule de gâte-métiers, qui tous se mêlaient de montrer à danser. Alors arriva le nouveau maître de ballets de notre théâtre, nommé Mécour, qui non seulement était très versé dans son art, mais était aussi très capable d'enseigner les danses de société. Les maîtres de danse

sans vocation furent tous congédiés, et on appela, pour les remplacer, Mécour, auquel on paya généreusement ses soins. Bientôt il eut plus d'écoliers qu'il ne pouvait en instruire ; mais, ne voulant pas laisser reparaître ses ignorans prédécesseurs, il m'offrit de me céder une partie de ses écoliers, sous la condition que je ne donnerais jamais seize leçons pour moins de trois ducats. Cette proposition amicale me fut on ne peut plus agréable. Mécour me donna les instructions nécessaires pour exercer cette nouvelle profession, me recommanda ensuite à plusieurs familles considérables comme un maître très habile dans ce genre. Je louai un joueur de violon, et devins ainsi tout à coup maître de danse.

En peu de mois j'eus ramassé une somme assez considérable (1). Je me trouvais fort à mon aise maintenant, et l'amélioration de mon sort ne m'eût presque rien laissé à désirer, si j'avais su jouir de mon bonheur avec

(1) Ces leçons ne m'offrirent pas seulement l'occasion de faire beaucoup de connaissances utiles, mais je leur dus aussi plusieurs bons amis, parmi lesquels se distinguaient particulièrement les frères Henrici, MM. Wedel, Schaefer, Tischler, Grabien, Klugel et la famille de Reich.

sagesse et modération; mais ce fut précisément cette augmentation de mes revenus qui me fit renoncer insensiblement à l'économie sévère que j'avais jusqu'alors apportée dans mes dépenses.

Quelques amis du plaisir m'attirèrent de nouveau dans leurs réunions. Je me livrai plus que jamais dans la débauche, et je passais souvent des nuits entières à boire et à jouer. Outre le tort que je faisais par là à ma santé et à ma bourse, je m'exposais encore dans mon ivresse à des dangers qui auraient pu me coûter la vie.

Il m'arriva, une nuit, de rentrer très tard dans mon logement. Selon ma coutume, je me couchai tenant un livre à la main. Je m'endormis en lisant, sans penser à éteindre la chandelle. Elle tomba malheureusement toute allumée sur une chaise, mit feu aux vêtemens qui s'y trouvaient, brûla la chaise elle-même, le plancher, les lambris, une table, et enfin même jusqu'à mon lit. Je ne sortis de mon profond sommeil que lorsque la flamme s'approcha de mon visage. Effrayé à la vue de ce danger, auquel je pus à peine échapper, je me précipitai hors de mon lit, courus à travers les flammes, dans une cuisine située près de

ma chambre, où je trouvai heureusement deux tonneaux pleins d'eau. J'y puisai à la hâte quelques seaux; et, après beaucoup de peine et de fatigue, je parvins sans bruit à éteindre le feu. Personne n'eut jamais connaissance de cette imprudence inexcusable, que la servante et un garçon menuisier dont j'achetai le silence, et qui répara à mes frais les dégâts qu'avait causés l'incendie.

Cet accident fâcheux fit, à la vérité, pendant quelque temps, une vive impression sur moi; mais ma légèreté ordinaire me le fit bientôt oublier. Les séductions étaient trop fréquentes, j'étais trop accoutumé à courir la nuit, pour ne pas reprendre bientôt mon train de vie accoutumé. Le printemps était sur le point de succéder à l'hiver, et je commençai, pendant mes heures de loisir, à rôder dans les villages circonvoisins. Un certain dimanche, je faisais une promenade hors de la ville, avec quelques jeunes gens. Notre chemin nous conduisit sur les bords de l'Ohlau. Nous voulûmes le traverser; mais, à notre grand plaisir, nous apprîmes que les bateliers étaient encore à l'église, et nous vîmes la barque attachée à l'autre rive. Une jeune fille très simple, à laquelle nous promîmes une bonne

récompense, se laissa persuader qu'elle devait venir chercher notre troupe pétulante, dans un petit radeau déjà vieux. Elle fut prête au bout de quelques minutes. Sans faire la moindre réflexion, nous sautâmes dans cette mince embarcation, et la jeune fille s'éloigna du rivage. C'est alors seulement que nous remarquâmes que la charge était trop forte pour le radeau; car, en peu d'instants, il se trouva entre deux eaux. Nos souliers furent bientôt inondés, et nos bas de soie blancs entièrement mouillés et salis. Alors chacun se porta du côté qui était le plus sec. L'inégalité du poids fit vaciller le radeau. On se jeta de l'autre côté, et le tangage devint plus fort. En courant ainsi d'un bord à l'autre, on détruisit totalement l'équilibre, et au moment où l'on s'y attendait le moins, le radeau chavira et jeta toute la société dans la rivière. Par bonheur pour nous, quelques pêcheurs revenaient en ce moment de l'église. Ils virent de loin notre naufrage, accoururent, se jetèrent dans les premières barques qui s'offrirent, sauvèrent la bande joyeuse et la jeune fille, qui luttaient contre les flots, et les déposèrent sur l'autre rive. Nous restâmes là quelque temps debout, mouillés de la tête aux pieds,

et tremblans de froid ; les pêcheurs, après nous avoir fait de sévères réprimandes sur notre étourderie, se rendirent enfin à nos instantes prières, et nous emmenèrent dans leur habitation, allumèrent du feu dans un poêle, et nous parvînmes ainsi à nous réchauffer et à sécher nos habits. En attendant, on nous apporta, pour nous couvrir, tous les vêtemens disponibles des pêcheurs, et même de leurs femmes, et notre triste aventure se termina par une mascarade très plaisante. Ce nouveau danger auquel nous étions échappés si heureusement, et une fièvre dont je fus attaqué pendant quelque temps, firent cette fois sur mes esprits une plus vive impression que le spectacle de l'incendie de ma chambre. Je commençai à faire des réflexions sérieuses sur mes nombreuses étourderies et sur leurs suites, et je pris la ferme résolution de réformer ma conduite.

CHAPITRE V.

Histoire amoureuse.

Jusqu'a présent, si l'on excepte mes amours enfantins dans ma ville natale, et ma déclaration malheureuse à la cantatrice de Hambourg, je n'avais encore senti aucune inclination pour le beau sexe. A la vérité, il m'était arrivé quelquefois de jouer pendant quelques jours le rôle d'un berger soupirant. Mais ma timidité extrême, un tempérament froid, et les distractions de la jeunesse, s'étaient toujours opposés à ce que je filasse un roman dans les formes. Dès l'instant que j'eus pris la résolution de renoncer aux mauvaises sociétés, l'amour insensiblement obtint le premier rôle dans l'histoire de ma vie.

Depuis quelque temps je cherchais à goûter les charmes de la conversation dans des sociétés plus solides et plus honnêtes. Partout où je me présentais, je reçus un accueil très gracieux. Je me plaisais surtout dans la famille du professeur L.....r; c'était un homme sérieux, actif et plein de probité, qu'on trou-

vait rarement ailleurs que dans son cabinet, où il travaillait sans cesse. Sa femme, au contraire, aimait beaucoup le monde, où son esprit agréable lui assurait un rang distingué. Elle avait une sœur d'une grande beauté, d'un tempérament un peu vif, et dont le cœur était facile à s'enflammer; elle avait épousé un conseiller, V...d, à H..sch..g; mais depuis peu elle avait fait divorce pour d'importantes raisons, et vivait dans la maison de son beau-frère. Cette aimable femme montra beaucoup d'inclination pour moi. Elle n'était jamais plus contente que quand je me trouvais dans sa société; la sœur et le beau-frère trouvaient aussi du charme à ma conversation, de sorte que je ne leur étais pas seulement agréable, mais que je fus peu à peu considéré dans cette estimable famille comme l'ami de la maison, et comme le compagnon indispensable de leurs plaisirs. Je jouissais depuis quelque temps de cette intéressante liaison, lorsque je crus remarquer que Mme V...d avait beaucoup perdu de son enjouement ordinaire. Je la trouvai un jour dans un cercle qui s'était assemblé chez sa sœur. A mon arrivée, elle vint avec empressement à ma rencontre, me parla du sujet de la conversation, et m'engagea à y

prendre part. Une de mes écolières, jeune personne aussi belle qu'enjouée, à qui j'avais donné jusqu'alors des leçons de danse, était également présente. Elle devait se marier sous peu de jours avec un jeune marchand, et, en m'annonçant cette union, elle me pria d'assister à ses noces, et me demanda si je ne suivrais pas bientôt son exemple. Je lui répondis que ma situation ne me le permettait pas, et que d'ailleurs je n'avais senti jusqu'à présent aucun penchant pour un semblable nœud. Pendant ce discours, qui dégénéra bientôt en railleries sur mon indifférence pour le beau sexe, Mme V...d s'éloigna peu à peu de la compagnie, se mit dans l'embrasure d'une fenêtre, et parut plongée dans une profonde rêverie. Je m'approchai d'elle, et lui demandai la cause de son éloignement; elle fixa ses regards sur le tricot qu'elle avait dans les mains, et soupira. — « Vous paraissez triste, continuai-je; il y a quelques jours que je ne vois plus en vous cette gaîté qui vous animait tant. » Elle se tut. « Certes, quelque chagrin s'est glissé dans votre cœur. Que je serais heureux si je pouvais contribuer à l'adoucir! Vous savez quel intérêt je prends toujours à tout ce qui vous concerne. » A ces mots, elle jeta un regard pénétrant sur

moi, comme si elle voulait découvrir dans mes traits la vérité de cette assertion. Elle poussa un profond soupir, se leva brusquement, me serra la main, et s'éloigna les larmes aux yeux. Ce soupir, ce serrement de main et son prompt éloignement me troublèrent. Il me semblait qu'elle avait voulu dire : « Suivez-moi, je vous découvrirai tête à tête la cause de mon chagrin. » Je restai quelques minutes incertain; mais enfin je crus que ma présomption me trompait, et il me parut qu'il serait indiscret d'importuner une dame sans une invitation particulière.

Je ne la suivis donc pas. Au bout de quelques minutes, elle rentra dans la chambre; ses yeux étaient encore rouges; un soupir de compassion s'échappa involontairement de ma poitrine; elle l'entendit, parut touchée de mon intérêt, se tourna gaîment vers la société, et lui proposa de faire un tour de promenade dans le jardin, pour y profiter du beau temps. On accepta, chacun saisit sa compagne, et Mme V...d prit le bras de son timide berger. Peu à peu la société se sépara, et je me trouvai enfin seul avec ma compagne. Un berceau qui commençait à se couvrir de verdure, nous invita à nous asseoir après que nous eûmes

fait quelques tours dans les allées; là, je continuai pendant quelque temps le discours que j'avais commencé sur le beau temps, la verdure, la disposition et l'arrangement plein de goût du jardin, etc. Enfin M^me V...d prit la parole, et me demanda ce que je pensais des OEuvres de Gessner, qu'elle m'avait données quelque temps auparavant. — J'en suis enchanté, lui répondis-je; Gessner est assurément le premier poète dans son genre, et il faut avouer franchement que de tous ceux que j'ai lus, c'est lui qui a le plus touché mon cœur. Il m'a souvent fait illusion, au point de me faire oublier moi-même. Le temps et la situation me paraissant favorables à la lecture, je pris le volume d'idylles que j'avais sur moi, et lus quelques uns des passages les plus marquans. — Charmant! délicieux! s'écria-t-elle; vous lisez tout-à-fait dans l'esprit du poète. Encouragé par ces louanges, je voulus continuer ma lecture; mais elle m'interrompit, sous le prétexte que je devais lire ces idylles devant toute la société, afin qu'elle pût admirer ma déclamation et ma sensibilité. Puis elle ramena la conversation sur le théâtre, et à cette occasion elle donna des éloges au talent que je montrais, surtout dans les rôles d'amoureux.

Convaincu de ma faiblesse, je témoignai quelque embarras.

M^{me} *V*...*d*. Vous êtes modeste, on le sait ; mais je sais apprécier le mérite à sa juste valeur, et je me plais à dire franchement ce que je pense. Vous jouez tous vos rôles d'une manière distinguée, mais singulière ! Toutes les fois qu'il est question d'amour, votre déclamation devient plus vive et plus intéressante ; cela est-il seulement l'effet de l'art ?

Moi. Non assurément ; mais....

M^{me} *V*...*d*. Sans doute, vous vous y représentez quelque objet aimé ?

Moi. Tel que le poète me l'a dépeint.

M^{me} *V*...*d*. Ce n'est donc qu'une froide idée, et pourtant vous jouez vos rôles d'une manière si naturelle, avec tant de feu, qu'on pourrait jurer que vos sentimens partent du cœur.

Moi. Ah! vous me rendez confus ; vous êtes trop obligeante, trop indulgente pour mon faible talent.

Telles étaient les réponses entrecoupées du héros. Je continuai à me confondre sottement en semblables excuses, sur les demandes de la belle, et sur les éloges qu'elle me donnait à dessein ; et cependant je sentais réellement une

inclination plus qu'ordinaire pour l'aimable louangeuse ; mais je n'avais pas assez de courage pour la déclarer. Quelques heures se passèrent ainsi dans une conversation insipide, interrompue souvent par des pauses de quelques minutes. Enfin, la dame s'ennuya de cet inutile bavardage, se leva avec un air de mécontentement, et regarda à sa montre : « Comment ! déjà si tard ? s'écria-t-elle ; il faut rentrer ; la société pourrait concevoir du soupçon, si je restais plus long-temps avec un jeune homme aussi vif. » Je sentis l'ironie, lui offris mon bras, et, en recevant le sien, j'osai me permettre un léger serrement de main ; je poussai aussi un tendre soupir, mais j'ajoutai promptement : « Quelle belle soirée ! — Mais elle donne mal à la tête, » répliqua ma belle, en bâillant. Puis, sans ajouter un seul mot, elle rentra avec moi dans la maison. On nous attendait déjà à table ; on se moqua de mon éloignement avec la jeune dame, et de notre longue absence. Je donnai pour motif la beauté de la soirée. Mme V...d l'attribua à ma conversation spirituelle. Pendant le repas, animé par le vin, et plus encore encouragé par l'expérience que j'avais acquise dans le jardin, j'osai enfin me servir du langage des yeux.

Ma sensible amie s'en aperçut, son front se dérida peu à peu, et bientôt je vis renaître sa gaîté. Après le repas, elle disparut pendant quelques minutes; et lorsque je pris congé d'elle, et que, suivant ma coutume, je lui baisai la main, elle glissa un papier dans la mienne, en me disant : « Lisez cela ; nous nous reverrons demain. »

Des avances si marquées de la part d'une aussi aimable femme produisirent leur effet. Je courus vite à la maison, et lus son billet, qui était sans signature, et conçu en ces termes:

« Quand on est vraiment épris d'un objet qui mérite d'être aimé, on a tort de ne pas l'avouer; et il serait injuste de recevoir défavorablement un tel aveu s'il était fait avec réserve. »

Charmé d'un bonheur qui était au-dessus de mon attente, je me mis sur-le-champ à écrire une réponse; mais, en la lisant, elle ne me parut ni assez spirituelle ni assez tendre; j'en fis donc une seconde, puis une troisième. A la fin, la prose ne me sembla pas assez expressive, et j'écrivis en vers des lieux communs amoureux qui furent rayés et recommencés vingt fois. L'arrivée du coiffeur m'avertit enfin qu'il faisait jour. Depuis long-temps ne songeant plus à dormir, je volai à ma toi-

lette, où je cherchai, cette fois, à m'adoniser avec plus de soin que de coutume; et, après avoir achevé ce grand ouvrage, je courus avec mes vers chez ma bien-aimée. Je la trouvai seule dans un négligé charmant, assise sur une ottomane. A mon entrée, une vive gaîté se fit voir sur son visage, et elle m'obligea, avec une grâce infinie, de prendre place à côté d'elle. Je m'approchai d'elle en tremblant, et m'assis, avec beaucoup de modestie, à l'extrémité de l'ottomane. Je balbutiai quelques mots sur le grand plaisir que j'avais éprouvé la veille, je déposai mon essai poétique sur la table, je baisai timidement le bout des doigts de la belle main qui me présenta une tasse de thé; je l'avalai vite, et me dépêchai de sortir en alléguant pour prétexte les affaires pressantes du théâtre.

CHAPITRE VI.

Continuation de l'histoire. — Explication plus détaillée. — Départ.

On me fit, le même soir, une réponse très gracieuse à mes vers; je lui fis une image

plus vive encore de mes sentimens; je reçus une seconde réponse plus gracieuse encore. Nous continuâmes ainsi cette correspondance amoureuse pendant quelques jours; chacun remettait lui-même ses lettres sans dire un seul mot sur son objet. Mais à la fin le roman devenait trop ennuyeux pour ma belle. Voulant en hâter le dénouement, elle me dit un soir à l'oreille, au moment où je prenais congé d'elle, qu'elle m'attendrait le lendemain après midi dans sa chambre, pour me parler d'une certaine affaire dont elle désirait m'entretenir sans témoin. Quoique je ne devinasse pas le motif de cette invitation particulière, je me trouvai le lendemain chez elle à l'heure fixée. Personne ne se trouvait dans sa chambre; je présumai donc que ma bien-aimée se trouvait auprès de sa sœur, et j'étais déjà sur le point d'aller l'y chercher, lorsqu'une voix me cria par la porte à demi ouverte d'une chambre voisine : « Vous voilà donc, mon cher Brandes? »

Moi (reconnaissant la voix de ma belle). Oui, madame, je me rends à vos ordres.

*M*me *V...d.* Pardonnez-moi si vous me trouvez au lit! J'ai ressenti un violent mal de tête, mais il a cessé un peu.

Moi (sans m'approcher de la chambre). J'en suis bien fâché.

M^me V....d. Je vous prierais bien de venir vous asseoir auprès de moi, et de me tenir compagnie; mais vous me trouveriez déshabillée.

Moi. En effet, cela serait très indiscret de ma part! Permettez cependant que je vous conseille de prendre quelques tasses de bon café à l'eau si le mal de tête vient de l'estomac, ou d'appliquer sur les tempes quelques tranches bien minces de citron....

M^me V....d (soupirant profondément). Eh bien! tout cela ne me guérira pas.

Le ton triste avec lequel elle prononça ces paroles, me fit croire qu'elle était plus malade qu'elle ne voulait le paraître. Je ne voulus pas blesser la bienséance et me rendre importun par ma présence, et, après lui avoir encore une fois témoigné mes regrets, je lui recommandai le repos, et pris congé.

M^me V....d (vivement). Mon Dieu, restez donc! je vais me lever.

Moi. Pour rien au monde, madame! Si vous me le permettez, je viendrai vous voir demain.

M^{me} *V...d* (d'un ton fâché). Comment ! vous voulez ?...

Cette vive exclamation me parut une preuve indubitable qu'elle ressentait de nouvelles douleurs ; et comme elle fut suivie d'un profond silence, je présumai que la malade s'était un peu endormie, et je m'esquivai furtivement. J'avais à peine quitté la maison, que je fis les réflexions les plus sérieuses sur cet événement. Je me rappelai que M^{me} V...d m'avait invité précisément à cette heure ; je crus donc deviner la cause de cette invitation particulière et de son indisposition subite, et je me reprochai ma trop grande réserve. Je ne croyais pas convenable, après avoir pris congé, de revenir sur-le-champ auprès d'elle ; mais je résolus fermement de renouveler le lendemain matin ma visite, sous le prétexte de m'informer de l'état de sa santé, et de mieux profiter de la première occasion favorable qui se présenterait.

Le même soir encore, la femme de chambre de mon amie vint m'inviter à me rendre, sans perdre de temps, auprès de sa maîtresse, parce qu'elle avait à me parler. A cette nouvelle et pressante invitation, je comptai sur une seconde conversation, tête à tête ; dans

cette persuasion, je m'armai de tout mon courage, et suivis la soubrette. Celle-ci me conduisit mystérieusement par un escalier dérobé, me fit traverser quelques appartemens obscurs, et m'ouvrit enfin la porte d'un salon illuminé, où je trouvai, contre mon attente, une nombreuse société des deux sexes. Je ne fus pas peu frappé à cet aspect. Mme V...d me déclara que cette fête avait été arrangée, par sa sœur, pour célébrer le jour de naissance de son mari; et comme elle avait cru qu'il ne me serait pas désagréable de me trouver à cette réunion, elle m'avait fait inviter; mais que, voulant me surprendre, elle avait ordonné qu'on me fît passer par des chambres obscures. Alors elle m'engagea à prendre part aux petits jeux qui venaient de commencer. J'étais fort satisfait de voir qu'elle ne m'avait témoigné aucun mécontentement de ma sotte conduite, et je me livrai entièrement au plaisir qui régnait dans la société; mais mon bonheur fut de courte durée; car je remarquai que Mme V...d, après le premier accueil, ne se contenta pas de m'éviter, contre sa coutume, mais s'occupa, toute la soirée, d'un jeune étranger, lui parla plusieurs fois secrètement, et l'appela auprès d'elle presque toutes les fois

qu'on lui ordonnait un baiser pour retirer un gage. Quoique j'eusse lu beaucoup de romans, j'étais encore trop novice dans les intrigues amoureuses pour deviner cet artifice de ma belle, qui voulait, en m'inspirant de la jalousie, m'engager à une explication verbale; je crus plutôt qu'elle était volage. Je pris la chose au sérieux; et comme la rusée, qui observait avec plaisir mon inquiétude, se montra de plus en plus agaçante auprès de sa nouvelle conquête, je perdis enfin toute contenance, pris mon chapeau, m'esquivai sans être vu, et quittai brusquement la maison, non sans courir le danger de me heurter la tête dans les chambres obscures, ou de me casser le cou dans l'escalier, et je m'empressai de me rendre chez moi.

Je ne regardai pas seulement cette femme comme une infidèle, mais même comme une coquette voluptueuse, pour qui tout homme était bon lorsqu'il s'agissait de contenter ses passions; en même temps je me persuadai qu'on avait profondément blessé mon orgueil, en m'invitant tout exprès pour me rendre témoin du triomphe de mon rival préféré. Je pris donc la ferme résolution de renoncer à mon amour pour elle, et de ne jamais rentrer dans sa

maison. Le lendemain matin, on m'apporta un billet de la part de celle que je croyais infidèle. Vraisemblablement le contenu de ce billet m'aurait fait reconnaître mon erreur; mais j'étais trop irrité pour le juger digne d'être lu, et je commis encore la balourdise impardonnable de le cacheter sans l'ouvrir, et de le renvoyer avec tous les billets que j'avais reçus d'elle, sans y joindre une seule ligne d'explication. Quelques jours après, je partis avec Schuch, dont la troupe était appelée à Berlin, et nous fûmes ainsi séparés l'un de l'autre pour toujours.

Pour sauver l'honneur de l'héroïne de ce roman interrompu, je dois ajouter ici un court éclaircissement. Mme V...d m'avait en effet tendrement aimé; et elle était résolue, dès que le procès auquel donnait lieu son divorce serait achevé, et qu'elle serait convaincue de mon amour sincère, de me retirer du théâtre pour m'épouser, et de partager avec moi sa fortune considérable. A son grand chagrin, elle ne me trouva pas aussi sensible à ses charmes qu'elle l'avait espéré; et lorsque, dans la suite, elle crut avoir gagné quelque chose sur moi, elle vit que j'étais trop timide pour m'assurer de ma conquête. Dans le désir de

m'y amener, elle avait fait toutes les démarches possibles, et même l'excès de son amour pour moi l'avait portée à enfreindre quelquefois les bornes que la bienséance prescrit à son sexe ; mais toujours sans rien gagner sur moi. Enfin, son frère arriva de H..sch..g ; elle lui confia son amour, et en même temps les obstacles que ma timidité outrée opposait à ses desseins. D'abord il désapprouva son inclination pour un homme de mon état. Enfin il changea d'opinion, vaincu par les représentations de sa sœur, et par les bons témoignages que sa famille lui donna de mon caractère, et il conseilla à l'amante malheureuse d'exciter en moi de la jalousie pour amener l'explication verbale qu'elle souhaitait si ardemment ; en même temps, comme je ne le connaissais pas encore, il s'offrit de jouer auprès d'elle le rôle d'amoureux. Cet expédient eut, comme je viens de le raconter, des suites tout-à-fait opposées ; et mon départ, qui eut lieu bientôt après, anéantit toutes ses espérances. L'hiver suivant, de retour à Breslau, j'appris tous ces détails par la sœur de celle que j'avais traitée avec tant d'ingratitude.

CHAPITRE VII.

Berlin. — Nouvel ouvrage. — Voyage à Dantzick avec un valet du bourreau; puis avec un relieur. — Cosaques.

La nouvelle de la paix faite avec la Russie, nouvelle bien tranquillisante pour ma patrie, fut reçue peu de temps après notre arrivée à Berlin. Je pris la plume à cette occasion, et composai un prologue intitulé : *La Fidélité éprouvée.* Il fut donné pendant les réjouissances qui eurent lieu à l'occasion de la paix, fut très applaudi, et même redemandé plusieurs fois. Schuch en envoya une copie à la reine, alors à Magdebourg, et cette princesse la reçut très favorablement.

Après un court séjour à Berlin, nous partîmes pour Dantzick. Comme la paix venait d'être proclamée dans l'armée russe, les cosaques qui rôdaient encore çà et là, nous laissèrent tranquillement continuer notre route. A notre arrivée à Naugard, les chevaux de poste manquèrent; et, comme on était alors au temps de la récolte, les bourgeois refusèrent

de fournir les leurs pour le service de la poste extraordinaire, dont nous nous servions cette fois pendant notre voyage. Nous nous étions arrêtés trois jours dans cette ville, lorsque nous trouvâmes enfin deux chevaux qui furent destinés à transporter les dames et les coffres. On les plaça donc comme on put sur une voiture, et les hommes furent obligés de les accompagner à pied, comme une escorte.

Pendant le chemin, qui était très fatigant pour la plupart de nos piétons et très ennuyeux pour tous les compagnons de voyage, parce qu'on avait quatre bonnes lieues à faire, et que les deux chevaux très maigres pouvaient à peine faire une demi-lieue en deux heures, ayant à traîner la charge excessive de cinq à six coffres, et d'autant de dames au moins, un des comédiens entama la conversation avec le voiturier, et lui demanda, par hasard, à qui appartenait cette misérable voiture. « Au bourreau de Naugard, » répondit-il.

Le comédien. Comment diable? au bourreau?

« Quoi! comment? au bourreau! » s'écrièrent toutes les dames assises sur la voiture.

Le valet (fâché). Oui, oui, au bourreau ! Que vous importe ?

Le comédien. Cette charrette est donc celle du bourreau; et toi, sauf le respect que je te dois, tu es sans doute le valet du bourreau?

Le valet. Non, monsieur ! je suis son garçon de labour; et si la voiture ne vous convient pas, je m'en retourne sur-le-champ; vous verrez alors comment vous....

Le discours devenait de plus en plus sérieux, et le valet, qui d'ailleurs trouvait la charge trop pesante, fit mine de vouloir rétrograder. On n'avait pas long-temps pour se résoudre; quelques membres de la compagnie s'érigèrent en médiateurs, donnèrent tort à leur camarade, apaisèrent, par des représentations sensées, les dames qui criaient du haut de la voiture qu'elles voulaient absolument descendre et continuer la route à pied, et calmèrent enfin la colère du cocher, en lui faisant un présent et une réparation d'honneur dans les formes. Le voyage continua paisiblement jusqu'au premier relai; mais là, d'après les informations que prit le comédien, notre voiturier fut reconnu pour ce qu'il était vraiment, et les cris des dames recommencèrent. Elles se crurent déshonorées, ainsi que toute

la troupe, pour avoir fait usage d'un pareil moyen de transport. Quelques uns de leurs maris joignirent à leurs vociférations des injures et des juremens, et bientôt ce tapage rassembla autour de nous tous les habitans du village. Quelques uns d'entre eux prirent notre parti, d'autres le parti contraire; le vacarme devint général, et le pauvre valet, quoique bien innocent, courait risque d'être terriblement maltraité. Par bonheur, le maître de poste, ci-devant capitaine de dragons, arriva sur ces entrefaites, et imposa silence en jurant de par tous les diables. Les paysans obéirent sans dire un mot; et lorsque les comédiens, par respect pour la jambe de bois et pour l'ordre de mérite dont ce vieil officier était décoré, eurent enfin consenti à se taire, il prouva que les chevaux manquant par suite de la guerre, nécessité n'avait point de loi; il assura en même temps que ce même valet, à défaut de chevaux ordinaires de poste, avait déjà conduit des voitures de grands seigneurs, et que tous les autres voyageurs devaient s'en contenter, s'ils voulaient passer outre... « Oui, si cela est ainsi! » s'écrièrent quelques uns des plus sensés de la troupe; et en même temps ils aidèrent les dames à descendre de voiture.

Celles-ci oublièrent bientôt leur chagrin, en prenant le café que madame la maîtresse de poste leur avait fait préparer; et ainsi se termina cette scène à la satisfaction des deux partis.

Dans la petite ville de Zanou nous ne fûmes pas beaucoup mieux traités. Comme les chevaux de poste y manquaient aussi, nos prières instantes, et la promesse d'un bon payement, décidèrent enfin un relieur à voiturer notre bagage à l'aide de deux chevaux affamés, dont l'un lui appartenait, et l'autre appartenait à son voisin. Nous avions à peine fait une lieue de chemin, lorsque la voiture s'embourba, et que les chevaux, extrêmement fatigués, semblèrent vouloir passer la nuit dans cet endroit. Par bonheur nous nous étions arrêtés dans un village non loin de là, et nous y avions régalé d'eau-de-vie un détachement de cosaques. Quelques uns d'entre nous y retournèrent pour aller prier ces braves gens de venir nous aider. Ils accoururent sur-le-champ, et retirèrent la voiture et les chevaux du bourbier; nous les récompensâmes généreusement de ce service; et le maître de ballet, Mécour, qui avait été à Pétersbourg, et qui savait la langue russe, ayant encore de l'eau-de-vie dans sa

bouteille, fraternisa, dans cette occasion, avec le chef de nos libérateurs pour lui témoigner notre reconnaissance. Aux relais suivans, nous eûmes de meilleurs chevaux, et nous arrivâmes enfin à Dantzick, après lequel nous soupirions depuis si long-temps.

CHAPITRE VIII.

Dantzick. — Désintéressement d'un bourgeois. — Konigsberg. — Voyage à Breslau par la Pologne. — Ma vie est en danger. — Je fais la connaissance de Lessing. — Fêtes de la paix.

LE payement de quelques vieilles dettes, à Berlin, et les frais du voyage, avaient peu à peu vidé ma bourse. Pour la remplir de nouveau, je me vis obligé de recommencer le métier de maître de danse, et j'y gagnai beaucoup d'argent. Mon hôte, maître sellier, nommé Scheuler, était un bon vieillard qui, observant mon application, vit avec plaisir que je m'occupais toujours utilement, contre la coutume de la plupart des personnes de mon état; c'est pourquoi il rechercha ma

conversation, et peu à peu je me gagnai, par mes égards pour lui, toute sa confiance, et j'obtins, par ma bonne conduite, toute son estime. Notre séjour à Dantzick dura à peu près quatre mois. En prenant congé de lui, ce qui l'affligea beaucoup, je lui demandai le compte de ce que je lui devais pour la nourriture que j'avais reçue pendant tout ce temps à sa table. « Eh! à quoi bon un compte? s'écria-t-il brusquement; je ne suis pas aubergiste; je suis vieux, je n'ai ni femme ni enfans, et le bon Dieu m'a suffisamment pourvu; pourquoi prendrais-je de l'argent d'un jeune homme sans bien, qui en a plus besoin que moi? » A ces mots, il alla chercher une bourse dans son armoire, et me la mettant dans la main : « Tenez, continua-t-il, voilà le loyer que vous m'avez payé jusqu'ici; soyez heureux. Adieu. » En même temps cet homme généreux m'embrassa, et courut dans son atelier pour y cacher la douleur que lui causait notre séparation. (1)

(1) Un riche marchand de vin, nommé Schuber, ne se comporta pas à mon égard avec moins de générosité : non seulement il refusa le payement du vin que j'avais pris chez lui, mais il me donna encore

Comme la garnison russe de Königsberg en Prusse, et beaucoup d'habitans de cette ville, désiraient, pendant une partie de l'hiver, de jouir des plaisirs du spectacle, Schuch répondit à cette invitation, s'y rendit avec sa troupe, et y fit d'excellentes recettes pendant quelques mois; mais il eut en même temps le chagrin de voir quelques uns de ses meilleurs comédiens, qui s'étaient secrètement engagés pour Pétersbourg, partir, et le mettre, par leur départ, dans le plus grand embarras. Pour avoir le temps de réparer cette perte considérable en introduisant dans la troupe d'autres bons acteurs, il dut se résoudre à fermer le théâtre plus tôt qu'il n'en avait eu l'intention, et à entreprendre le voyage qu'il faisait tous les hivers à Breslau. Nous le fîmes encore cette fois par la Pologne. Les détestables auberges que nous trouvâmes dans les villages, le mauvais état des routes, qui, couvertes d'une neige profonde, étaient devenues presque impraticables, et le travail auquel cette dernière cir-

pour mon voyage une provision de vin de la meilleure qualité. Ce trait et d'autres semblables effacèrent entièrement l'opinion que je m'étais faite autrefois de l'inhumanité des habitans de Dantzick, lorsque j'étais réduit à mendier mon pain.

constance nous obligea, rendirent ce voyage extrêmement fatigant et ennuyeux. Comme nous voyagions le plus souvent dans des charrettes, j'avais toujours la coutume, quand le temps était beau, de faire à côté de la voiture une partie du chemin, ou même de prendre quelquefois les devans. Il m'arriva un matin de devancer la voiture qui venait de se mettre en route; et, arrivé dans une forêt, je la perdis de vue. Le chemin était en bon état, et en suivant la grande route, je ne pouvais m'égarer; je continuai donc à marcher sans inquiétude, dans l'espoir de rencontrer bientôt un village où je voulais attendre mes compagnons de voyage pour déjeuner : mais ma tranquillité ne fut pas de longue durée, car au bout de quelques minutes j'aperçus à travers les arbres un nombre considérable de loups qui s'approchaient de plus en plus, et qui, n'étant pas à plus de cinquante pas de moi, traversèrent le chemin sans me voir. Pour comble de bonheur le vent donnait directement du côté opposé à celui où je me trouvais, de sorte que ces redoutables animaux ne purent pas non plus sentir mes traces. J'eus soin de me cacher derrière un arbre pour échapper à leurs regards. Quand ils furent assez éloignés dans le

bois pour que je n'eusse plus rien à craindre, je volai, glacé de frayeur, au-devant de la voiture, que j'atteignis heureusement au bout d'une demi-heure. Le danger avait été beaucoup plus grand que je ne l'avais cru; car lorsque arrivé dans le village prochain j'y racontai mon aventure, j'appris qu'on n'avait plus revu quelques personnes qui avaient osé passer par le bois sans escorte et sans précaution. On me dit même que dans le village les étables étaient souvent attaquées pendant la nuit par ces animaux terribles. Après un voyage très désagréable de quatre semaines, nous arrivâmes enfin à Breslau, où se trouvait alors un danseur de corde, nommé Bergé, que Schuch avait invité à s'y rendre avec sa troupe, afin qu'il amusât le public par ses tours d'adresse, jusqu'à ce que nous eussions remonté quelques pièces dont le départ de nos infidèles camarades avait dérangé la distribution. Jusque-là on donna des exercices de voltige, des pièces improvisées. Comme j'étais obligé, dans cet état de choses, de me charger de presque tous les rôles principaux, et que j'en jouai plusieurs avec succès devant le public qui était alors facile à contenter, Schuch se ressouvint de la promesse qu'il m'avait faite

d'une augmentation d'appointemens. Il me demanda un jour, dans son style laconique : « Monsieur, combien gagnez-vous par semaine? — Cinq écus, lui répondis-je. — En voilà sept, monsieur, parce que vous vous appliquez. Vous pouvez vous en aller. » Cet homme généreux ne voulait jamais recevoir l'expression de la reconnaissance qu'inspiraient ses bienfaits. Peu de temps après mon arrivée, je reçus une invitation de la femme du professeur L...z; elle m'annonça le départ de sa sœur pour H..sch..g, sa réconciliation avec son mari, et me donna l'explication que j'ai rapportée plus haut, en l'accompagnant de reproches justement mérités. Mon étonnement, en faisant cette découverte inattendue, fut à la vérité très grande; mais il n'était rien en comparaison du mécontentement que je ressentis contre moi-même. Je n'avais pas seulement offensé, par mon impardonnable simplicité et par mon étourderie, une femme aimable et riche qui m'avait si tendrement aimé, mais en la perdant j'avais perdu pour toujours le plus grand bonheur que le ciel pût m'accorder. Pénétré du repentir le plus amer, je lui écrivis, lui peignis les sentimens de mon cœur, et lui dis que, n'étant malheureuse-

ment rendu indigne de son inclination et de son estime, je lui demandais du moins pardon de mon erreur; mais je ne reçus point de réponse. Sa bonne sœur essaya en vain de me consoler; le bonheur que j'avais perdu était toujours présent à ma pensée. Breslau devint dès ce moment un triste séjour pour moi : je remplis, il est vrai, mes devoirs avec activité; mais mon cœur demeura long-temps fermé à tous les plaisirs. Cependant, pour me distraire un peu, je m'adonnai plus que jamais, dans mes instans de loisirs, à une lecture instructive, et, ne me sentant plus aucun goût pour les plaisirs bruyans, je recherchai ceux de la conversation dans un cercle de savans et d'artistes, où je fis plusieurs connaissances agréables, mais où je me liai surtout d'amitié avec le célèbre poète Lessing. Il se donna beaucoup de peine, il déploya toutes les ressources de son instruction pour former en moi un acteur digne d'être applaudi; mais, voyant que je montrais dans cet art plus de bonne volonté que de vrai talent, il me dirigea en même temps dans une carrière plus conforme à mes facultés, celle de poète dramatique, et fut le premier qui me donna d'utiles avis.

L'événement le plus remarquable qui eut lieu pendant notre séjour, fut le retour de Frédéric-le-Grand, après la guerre de sept ans, qu'il avait heureusement terminée. Son aspect répandit la joie dans Breslau. Je vis entrer, sans la moindre pompe, ce héros tout à la fois sublime et modeste. Un simple carrosse de voyage, attelé de chevaux de paysans, le ramena, le 24 mars 1763, à des sujets dont il était tendrement aimé. La fête de la paix et le retour du monarque furent célébrés sur la scène par un prologue et une pièce de circonstance, et dans la ville, par une illumination magnifique.

CHAPITRE IX.

Berlin. — Beaux traits de quelques Juifs. — Dantzick. — Amour pour une inconnue.

Après un séjour de trois mois à Breslau, nous nous rendîmes à Berlin. Là, le vide qui existait dans la troupe fut comblé par l'engagement de plusieurs bons comédiens. Nos représentations obtinrent un succès mérité. Quelques progrès dans mon art me valurent

aussi le bonheur d'être remarqué du public; on me donna des preuves d'une estime particulière, et, au bout de très peu de temps, je m'étais gagné un grand nombre d'amis recommandables.

Parmi eux se trouvait un Juif, nommé Gabriel Bendix Hirschel, grand amateur du théâtre, et qui manqua rarement une bonne représentation. Une de ses pièces favorites était *l'Esprit fort* de Lessing, dans lequel je jouai le rôle de Théophan, de manière à mériter des applaudissemens. Un soir, après la représentation de cette pièce, il me demanda de lui rendre un service. Connaissant ce Juif pour un très brave homme, je n'hésitai pas à y consentir; mais, montrant une méfiance modeste, il exigea de moi une promesse solennelle; je lui donnai ma parole. « Mon ami, me pardonnerez-vous bien une petite censure? — De très bon cœur. Je n'ai pas de désir plus vif que de m'instruire. — Hé bien! continua-t-il, vous vous habillez avec goût pour jouer le rôle de Théophan, qui vous convient si bien. Je suis seulement mécontent de vos boucles. Des boucles de pierres iraient beaucoup mieux avec l'habit noir. — Sans doute; mais cette sorte de marchandise est bien chère,

et mes gages.... — Tenez, prenez celles-ci, interrompit-il, en me présentant une garniture; servez-vous en à l'avenir dans ce rôle pour me faire plaisir. » Les boucles étaient d'un grand prix, j'hésitai. « Prenez-les sans façon, vous le devez; car j'ai votre parole! » et aussitôt cet homme généreux s'éloigna pour m'épargner l'embarras de la reconnaissance.

Une autre connaissance augmenta encore l'estime que j'avais déjà pour l'élite de cette nation. A mon départ de Berlin, qui eut lieu après un séjour de deux mois, je laissai partir la voiture où était ma place, et je restai encore quelques instans dans la ville pour prendre congé de mon ami, le comédien distillateur Märchner. Je trouvai chez lui un Juif de ma connaissance, nommé Benjamin Lévi. On parla de mon voyage à Dantzick, et je me plaignis par hasard à Märchner d'avoir été trompé récemment pour une somme assez considérable, que j'avais prêtée de bonne foi, ce qui m'obligeait à partir presque à sec. Celui-ci m'offrit de suite de m'avancer ce qui me serait nécessaire; mais je refusai, en l'assurant que ce qui me restait suffirait vraisemblablement pour me conduire jusqu'à Dantzick. Au bout de quelques minutes, je lui fis

mes adieux, et partis; mais j'avais à peine fait quelques pas, que le Juif me rappela, et me présenta mon mouchoir que j'avais oublié de mettre dans ma poche; je le remerciai de sa complaisance, et je courus rejoindre la voiture, qui m'attendait devant la porte de la ville; j'y montai, pris mon mouchoir pour m'essuyer le front, et je trouvai dans un des coins deux écus enveloppés. Ce n'était pas Märchner qui me les avait donnés; car, dans la suite, il me l'a certifié sur sa parole; c'était donc le Juif. Je savais qu'il n'était pas riche; il ne pouvait attendre de moi aucun avantage, surtout dans la situation où je me trouvais alors. Il donna donc le denier de la veuve uniquement par bonté de cœur et par amitié. De quel prix un tel présent ne devait-il pas être à mes yeux, et combien ne devais-je pas estimer l'homme qui me l'avait offert d'une manière si délicate!

La passion pour le théâtre s'était bien augmentée à Dantzick, depuis notre dernier séjour; le goût commençait à s'épurer sensiblement. Notre compagnie s'était considérablement améliorée par suite de la nouvelle recrue dont j'ai déjà parlé; nous donnâmes plus de pièces régulières qu'autrefois; le public

s'intéressa vivement à nous, et la caisse de Schuch s'en trouva parfaitement bien. Devenu un des membres importans de la troupe, et exerçant mon art avec une scrupuleuse exactitude et un zèle infatigable, mes occupations nombreuses ne me laissaient que peu de temps pour mes plaisirs. Je les cherchais le plus souvent dans la conversation de mes amis, Tritt, Schnaase, etc., etc., dont j'avais fait la connaissance l'hiver dernier à l'université de Königsberg, et que j'avais retrouvés dans leur ville natale. Quelquefois aussi je me promenais dans la ville et dans ses délicieux environs, et partout je trouvais des distractions agréables et variées; je m'accoutumai ainsi de plus en plus à une vie honnête et régulière, et ce n'était plus qu'avec indignation, avec mépris, avec repentir, que ma pensée se reportait sur ma conduite passée, sur ces temps où j'avais toujours été balotté par la tempête, où je n'avais jamais connu de vrais plaisirs, où je n'avais presque jamais joui de mon existence.

Je rencontrai un jour deux demoiselles habillées en noir; la curiosité m'excita à m'en approcher, et à les regarder de près. La cadette, âgée à peu près de dix-huit ans, était

une charmante brune ; ses traits avaient beaucoup de ressemblance avec ceux de ma chère M^me V...d. Mon cœur, qui depuis cette malheureuse séparation s'était fermé à toutes les impressions de l'amour, parut tout à coup vouloir s'y rouvrir; car je ne perdais pas un seul des regards, un seul des mouvemens de cette belle inconnue. Je la suivis d'aussi près que la bienséance le permettait, et plus je la regardais, plus je découvrais en elle de nouveaux charmes; en un mot, je fus, au bout de quelques momens, si vivement entraîné, que je ne me sentais presque plus moi-même; et je tentai enfin de m'approcher d'elle, pour lui adresser la parole, s'il était possible. Cette importunité parut embarrasser ces demoiselles, car elles doublèrent le pas. Je sentis tout de suite l'indiscrétion de mon procédé, et je ne les suivis plus qu'à une certaine distance, pour remarquer au moins la maison où elles entreraient; mais, par malheur, à l'extrémité d'une rue fort étroite, quelques carrosses me barrèrent le chemin. Je fus obligé de les éviter; et, pendant que je me tirais de la presse, mon ange et sa compagne étaient disparues. Je m'arrêtai, jetai les yeux de tous côtés; et j'eus beau regarder, je ne vis plus rien.

Pour comble de malheur, je devais absolument me rendre à mes affaires; mais à peine fit-il jour le lendemain, je revins dans cet endroit, je parcourus tous les jours cette rue et les rues circonvoisines, les places publiques, les promenades; je fréquentai, les dimanches, toutes les églises; mais tous mes efforts, pour retrouver cette fille charmante, furent malheureusement infructueux. Après un séjour de trois mois à Dantzick, Schuch se rendit, avec sa troupe, à Königsberg; je le suivis, le cœur navré de tristesse; car il fallait abandonner l'objet qui s'était emparé de toute mon âme, sans espérance de le revoir jamais.

CHAPITRE X.

Königsberg. — Rencontre inattendue. — Amour. — Tendre retour.

Parmi beaucoup d'autres bons artistes, Schuch avait engagé un jeune homme, nommé Koch, en qualité de maître de ballets. C'était le fils d'un bailli de Lithuanie; il avait autrefois étudié à Königsberg, et s'était laissé sé-

duire par l'amour du théâtre, dans le temps où la troupe d'Akermann donnait des représentations dans cette ville, et avait renoncé à la carrière de la robe, pour suivre la carrière dramatique. Ce jeune homme me plut, et, comme nous sympathisions dans notre manière de vivre et de penser, une amitié intime s'établit bientôt entre nous. Je lui découvris ma passion pour ma belle inconnue de Dantzick; je lui peignis, avec les vives couleurs de l'amour, sa figure, son habillement, et tout ce qui était encore présent à mon esprit, depuis qu'elle était apparue à mes yeux. Mon ami parut surpris de ce tableau, sans cependant montrer autre chose qu'un intérêt amical. Quelques jours après, il vint me chercher pour faire une promenade.

Tout en marchant, la conversation tomba sur le motif qui l'avait déterminé à entrer au théâtre, et sur l'indignation de son père en apprenant cette démarche. Cela nous conduisit à l'histoire de sa famille, et, à cette occasion, il me raconta qu'il avait deux sœurs, dont l'aînée était mariée à un marchand, nommé de Warnien ; que celle-ci avait depuis peu appelé auprès d'elle sa sœur cadette

qui avait été élevée, depuis la mort de leurs parens, chez son oncle, Rogge, premier curé à Tilsit. Pendant cette conversation, nous arrivâmes dans la rue où ses sœurs demeuraient. L'aînée était alors à la fenêtre, et pria son frère d'entrer. Il m'invita à le suivre, et me présenta à elle comme son ami. Bientôt après parut le maître de la maison avec son frère, qui, ci-devant lieutenant, avait pris son congé illimité, avait épousé une riche veuve, et était devenu, à l'exemple de son frère, un citoyen utile. Tous les deux m'avaient déjà vu au théâtre, qu'ils fréquentaient souvent, et qui devint l'objet de notre entretien. Cependant on servit du café, et Mme Warnien fit appeler sa sœur. Elle parut; mais quel fut mon étonnement en reconnaissant en elle ma charmante inconnue! Qu'on juge de ma joie et de mon extase à cet aspect inattendu! « Ciel! m'écriai-je, que vois-je? — Ma sœur cadette, » répliqua mon ami.

Mme Warnien. Vous la connaissez déjà, à ce qu'il me semble?

Moi. Oui! oui! je la connais. Je ne l'avais vue qu'un moment, je désespérais de la revoir jamais, et à présent.... Mon Dieu, quelle surprise!

Mon ami. Ma sœur est donc, si je ne me trompe, la belle inconnue que vous vîtes à Dantzick, et....

Moi. Oui vraiment, c'est elle, elle-même ! Ciel ! pouvais-je m'imaginer que je la retrouverais ici !....

Alors j'adressai à ma belle des phrases sans suite sur les sentimens qu'elle m'avait inspirés au premier aspect, et sur la douleur que m'avait causée sa disparition subite; je m'excusai de mon importunité, etc.

Pendant ce temps, mon ami parla tout bas à sa famille, lui expliqua sans doute la cause de mes transports, et, pour me donner le temps de me remettre un peu, fit tomber la conversation sur un autre sujet. Charlotte (c'est ainsi que s'appelait mon inconnue) parla peu; et, lorsque ses yeux rencontraient les miens sans cesse fixés sur elle, elle les baissait en rougissant. Cependant la nuit approchait; mon ami me fit souvenir de mes devoirs. Je ne quittai qu'avec peine cette aimable société; mais le regret de sa séparation fut bien adouci par une invitation pour le lendemain soir. A peine étais-je seul avec mon ami, que je me jetai dans ses bras, et lui peignis avec une ardente effusion tous les senti-

mens de mon cœur. Il parut satisfait d'avoir reconnu sa sœur au portrait que je lui en avais fait ; il approuva mon amour, et me promit, dès que je serais sûr d'être payé de retour, de faire tout son possible pour obtenir le consentement de sa famille, et m'unir à l'objet aimé. De trop longs détails sur l'histoire de mes amours ne pourraient qu'ennuyer le lecteur. Je dirai donc en peu de mots que je fus assez heureux pour obtenir de ma Charlotte l'assurance de son amour, et le consentement de sa famille à notre union, sous cette condition cependant que, pour prévenir toutes les critiques auxquelles le préjugé qui existait encore contre mon état pourrait donner lieu, notre mariage ne serait pas célébré à Königsberg, mais à Breslau, où Schuch avait le projet de se rendre, et où ma bien-aimée serait conduite par son frère. A ma grande satisfaction, le théâtre fut cette fois fermé plus tôt qu'à l'ordinaire, parce que les habitans de Breslau attendaient notre troupe avec impatience.

Ma Charlotte et moi nous prîmes donc congé de nos amis et de nos parens sans un grand serrement de cœur ; car nous allions nous trouver dans un séjour encore plus

agréable, et nous pouvions espérer de les revoir dans un an.

CHAPITRE XI.

Pilau. — Je cours un grand danger pendant un voyage de nuit. — Breslau. — Mort de Schuch. — Mariage.

Nous passâmes cette fois par Dantzick. A notre arrivée à Pilau, nous trouvâmes le port couvert de glaçons qui rendirent notre trajet absolument impraticable. Peu après, une tempête furieuse s'éleva du côté de la mer, et s'opposa avec tant de violence à l'écoulement de la débâcle, que la glace et les vagues montèrent dans le port à une hauteur étonnante, ce qui nous offrit un spectacle tout à la fois formidable et brillant du haut du promontoire qui se trouvait devant notre logis, et occasionna des dégâts terribles. On voyait tous les jours le rivage couvert de débris de navires, et l'on ne put sauver que l'équipage d'un seul vaisseau, qui se trouvait voisin du port. Ces pauvres gens logèrent dans l'auberge où nous étions descendus.

Au bout de huit jours, la tempête parut s'apaiser, et nous osâmes enfin traverser le port qui était encore rempli de glaçons; mais nous ne pûmes faire ce trajet sans courir le danger d'être environnés par les glaçons, et jetés dans la haute mer; ce ne fut que bien tard dans la soirée que nous atteignîmes le bord opposé, où nous demandâmes, pour continuer notre route, des chariots de poste extraordinaire. Schuch prit le devant dans une voiture, avec sa femme et ma Charlotte. Un second chariot le suivit; et celui où j'avais ma place partit le dernier. Nous étions obligés de suivre la côte, car les montagnes de sable rendaient ce pays étroit totalement impraticable. La nuit était obscure; la tempête s'éleva de nouveau peu de temps après notre départ; les vagues, qui mugissaient d'une manière terrible, s'élevaient en forme de tour, se brisaient contre le rivage, et roulèrent souvent jusqu'au-dessus de l'essieu de notre voiture. Pour me garantir contre la rigueur du froid, je m'étais fourré dans le fond de la voiture, bien enveloppé dans ma pelisse, et j'avais ainsi passé à dormir quelques heures de cette nuit périlleuse. Vers minuit je fus éveillé par une commotion violente: saisi d'effroi, je me

dégageai de mon manteau, et je vis la voiture vide et à demi renversée.

« Que diantre! s'écria le postillon qui venait de monter en voiture et de heurter son pied contre moi, qui est encore là? » Frappé de cet aspect, je lui demandai où étaient mes compagnons de voyage. « Ils sont allés rejoindre les autres voitures, et ils sont peut-être au diable, » me répondit-il.

Moi. Partir! pourquoi? pour quel motif?

Le postillon. Ne voyez-vous pas qu'une des roues de devant s'est détachée, et qu'elle a été emportée par la mer? Le diable a aussi emporté l'essieu. Nous sommes forcés de rester ici jusqu'au jour. Alors j'irai chercher une autre voiture au relais pour emporter les bagages; peut-être l'autre voiture vide reviendra-t-elle d'ici là.

L'extrême obscurité, la fureur de la tempête et la consternation commune avaient sans doute empêché mes compagnons de s'apercevoir, en descendant de voiture, que je n'étais pas avec eux. Je me trouvais là dans une charmante situation. Tremblant de frayeur et de froid, et ne sachant quelle résolution prendre, je n'avais maintenant que le choix ou de rester là immobile, exposé

pendant huit ou dix heures à la tempête, ou d'entreprendre à pied une course très périlleuse; enfin je me résolus pour le dernier parti, parce que le postillon m'assura qu'il n'y avait de cet endroit au relais que deux petites lieues, et que je rejoindrais promptement les autres voyageurs qui n'étaient partis que depuis peu de temps, pourvu toutefois que je marchasse un peu vite. Le conseil de ce coquin était intéressé, car il voulait lui-même se servir de la voiture pour s'en faire un asile jusqu'au retour de l'autre voiture vide. Il m'encouragea tellement que je me mis en route, non sans une grande frayeur. Je pus, pendant quelque temps, reconnaître les traces de la voiture; mais peu à peu la tempête, qui s'était apaisée pendant quelques instans, redevint plus violente, et le ciel se couvrit d'épais nuages qui se déchargèrent en pluie de glace. Je n'avais plus alors d'autre lumière que celle que me donnaient les vagues écumantes, et je devais craindre à chaque pas de tomber dans quelque fondrière, ou d'être emporté par les vagues qui s'avançaient toujours avec plus d'impétuosité dans les terres. Pour éviter ce danger, j'essayai de gravir les montagnes de sable, qui étaient

auprès de la route. Mais leur pente était couverte de verglas, et je tombai plusieurs fois si rudement, que je me blessai grièvement aux mains et au visage. Je désespérai de pouvoir aller plus loin. Triste et découragé, je regardais de tous côtés, autant que l'obscurité le permettait; mais partout le danger me menaçait, j'étais déjà trop loin de la voiture que j'avais quittée, et d'ailleurs je pouvais en attendre peu de secours. Il fallait cependant me tirer de cette perplexité; je n'avais d'autre parti à prendre que de me confier de nouveau à l'élément humide, et de continuer, à l'aventure, le chemin tracé le long de la côte. Il y avait déjà quelques heures que je marchais ainsi dans l'obscurité, les jambes inondées par les vagues, et la tête mouillée par la pluie qui ne cessait de tomber. Mon angoisse devenait de plus en plus vive, et mes pas de plus en plus chancelans et incertains.

Il m'arriva plusieurs fois d'avoir à peine la force de résister à la rapidité des vagues. Enfin la pluie cessa, les nuages commencèrent à se dissiper, je pus reconnaître la trace des voitures, et, au bout de quelque temps, je reconnus, à ma grande consolation, le bois où se trouvait le relais; je vis que la route y con-

duisait, et je me dirigeai, plein d'espérance, du côté de ce bois, dans lequel l'obscurité était si grande, que je dus à chaque pas chercher la route avec les mains, et que je donnai souvent de la tête contre un arbre, ou que je me heurtai contre des racines. Il y avait une bonne demi-heure que je marchais ainsi péniblement, lorsque j'aperçus de la lumière à une certaine distance. Qu'on juge de ma joie à cette vue! Je suivis ce guide, et j'atteignis enfin le village si ardemment désiré, au moment où mes forces allaient totalement m'abandonner; là, je trouvai mes compagnons de voyage dans la maison de poste. Ils étaient très en peine de moi, et furent très aises de me revoir. Ma Charlotte, qui jusque-là avait été plongée dans la tristesse, courut avec un aimable empressement à ma rencontre aussitôt qu'elle m'aperçut, et j'oubliai bientôt, dans ses tendres embrassemens, les fatigues que j'avais supportées, et l'un des plus grands dangers auxquels j'ai été si souvent exposé dans ma vie. Après notre arrivée à Dantzick, la troupe se partagea; Schuch passa, avec sa famille, ma Charlotte et son frère, en Poméranie, par Francfort sur l'Oder; et l'autre partie, dans laquelle je me trouvais,

prit sa route par la Pologne. Je ressentis une vive douleur en me séparant de ma bien-aimée; mais, comme les dispositions pour ce voyage étaient arrêtées, et qu'on ne pouvait plus les changer, je dus m'y soumettre sans faire aucune objection, et me consoler en pensant que je reverrais bientôt ma Charlotte à Breslau. Cet heureux instant arriva enfin, après un voyage très pénible de quatre semaines. Je trouvai en arrivant la partie de la troupe qui avait passé par la Poméranie; mais notre directeur ne s'y trouvait pas; il avait été retenu à Francfort sur l'Oder, par une maladie dangereuse.

A mon arrivée, Charlotte était déjà occupée à prendre, sous la direction de son frère, des leçons de danse théâtrale. Je ne pouvais qu'être reconnaissant des bonnes intentions de son maître; mais un travail aussi pénible, et auquel elle était si peu accoutumée, aurait pu facilement devenir dangereux pour sa santé. Je résolus donc de la destiner exclusivement à la déclamation. Après avoir reçu les premières instructions nécessaires, et essayé ses forces dans quelques rôles secondaires, elle débuta enfin dans *le Père de Famille*, de Diderot, dans le rôle de Sophie. Son jeu

naturel et touchant excita les plus vifs applaudissemens : les autres actrices commencèrent dès ce moment à lui porter envie. Mes amis me félicitèrent sur cette acquisition tout à la fois charmante et avantageuse, et Lessing envoya à la jeune comédienne, le lendemain de la représentation de cette pièce, si parfaitement traduite par lui, l'étoffe nécessaire pour l'habit qu'il désirait lui voir porter à l'avenir, lorsqu'elle jouerait le rôle de Sophie. Il lui donna par là une preuve très flatteuse de son suffrage et de son estime.

Nous reçûmes enfin la nouvelle de la mort de Schuch, que nous appréhendions depuis long-temps. Tout le public regretta la perte de cet excellent homme, et les comédiens, qui l'aimaient tous tendrement, en furent presque inconsolables. Ils perdaient en lui un ami généreux et un chef éclairé.

Schuch avait un talent rare; il était unique dans son genre, et personne ne saurait surpasser le comique de son jeu. Comme il réunissait le goût à la gaîté, il ne s'abaissa jamais à la trivialité, et il était toujours sûr du suffrage général. Quant à son caractère, une probité sévère, sa bienfaisance inépuisable, une application assidue à remplir ses devoirs,

et une sage économie, lui acquirent la plus haute estime.

L'aîné de ses trois fils se chargea de la direction du théâtre. Il trouva une société composée généralement de comédiens dignes d'être applaudis, une caisse bien remplie, et, dans toutes les grandes villes que nous fréquentions ordinairement, un public nombreux, pour qui la comédie était indispensable.

Il n'avait donc qu'à continuer avec quelque précaution un chemin si bien frayé, pour recueillir de l'honneur et des richesses, et être dans sa carrière aussi heureux qu'il le voudrait. L'arrivée de ses trois frères augmenta très avantageusement la troupe. Le puîné voyant que les bouffons engagés jusqu'ici, en cas de nécessité, n'avaient obtenu aucun suffrage, prit la jaquette d'Arlequin. Il avait beaucoup de talent comique, et s'était formé sur l'exemple de son père. Il fut applaudi, et ainsi le genre burlesque, qui avait beaucoup perdu, redevint bientôt en vogue.

Enfin, arriva le jour que je désirais depuis long-temps, et qui devait m'assurer pour toujours la possession de ma chère Charlotte. Lessing et plusieurs de mes amis nous accompagnèrent à l'autel, et de tous les côtés nous

reçûmes des bénédictions sincères. Je ne crois pas devoir dire que je me trouvai infiniment heureux de voir mon sort uni à celui d'une compagne belle, vertueuse, pleine de talens, et qui m'aimait avec tendresse. Je dirai seulement que ce jour d'allégresse fut la plus belle époque de ma vie.

FIN DE LA QUATRIÈME PARTIE.

CINQUIÈME PARTIE.

CHAPITRE PREMIER.

Berlin. — Économie du nouveau directeur du théâtre. — Dantzick. — Malheurs de famille.

Nous nous rendîmes à Berlin aussitôt que notre nouveau directeur eut terminé ses arrangemens, et nous y débutâmes avec succès sur le théâtre de Bergé (1). Schuch avait augmenté mes appointemens, et les avait portés jusqu'à la somme de dix écus par semaine. M'ayant chargé de composer un prologue intitulé : *Le Temple des belles-lettres*, et destiné pour une occasion solennelle, il m'accorda, comme dédommagement, une représentation à mon bénéfice de ma comédie qui a pour titre : *Le Sceptique ;* mais cette pièce, déjà imprimée et

(1) Bergé était un célèbre sauteur et équilibriste, qui gagna beaucoup d'argent, et fit élever cet édifice à ses frais près du château de plaisance Mon-Bijou.

connue comme de peu de valeur, ne me procura qu'une recette assez médiocre.

Il était seulement fâcheux que le jeune Schuch, à qui la fortune souriait si favorablement dès le commencement de sa direction, ne sût pas mieux jouir des faveurs de cette déesse. Il n'avait jamais été économe, et l'aisance dont il jouissait le porta bientôt à la dissipation. Comme il aimait les plaisirs bruyans, il entra peu à peu dans de mauvaises sociétés, où malheureusement il trouva assez d'occasions de dissiper sa fortune. Mais ce qui fut le plus pernicieux pour lui, ce fut la fréquentation d'un certain capitaine de Sch...k, qui ayant été autrefois cassé, pour cause de mauvaise conduite, n'avait trouvé d'autre moyen de gagner sa vie que de se faire joueur de profession. Il avait demeuré assez long-temps à Breslau, où il avait fait la connaissance des fils de feu Schuch, et leur gagnait de temps en temps leur argent. Mais depuis quelque temps, il se trouvait à Berlin, où il exerçait son métier dans les cafés. Comme la succession considérable et les excellentes recettes du nouveau directeur lui parurent une source très riche, dans laquelle il pourrait puiser, il ne manqua pas de renouveler son ancienne

connaissance. Schuch l'accueillit à bras ouverts, et ils commencèrent à mener une vie joyeuse, et dans laquelle ce dernier s'abandonna à son extravagante dissipation. On comprendra sans peine qu'on jouait souvent dans de semblables réunions, et qu'un jeune homme sans expérience dut y perdre des sommes considérables. Pour comble de malheur, il avait trouvé aimable la maîtresse de Sch...k. Celui-ci, en joueur adroit et qui ne connaît pas la jalousie, profita de cette passion pour s'attacher de plus en plus ce jeune homme insensé. Comme cette femme aimait beaucoup la parure et le luxe, la bourse de Schuch devait naturellement s'ouvrir tous les jours pour elle. Il recevait en secret la récompense de sa libéralité, et se croyait trop heureux d'avoir fait une pareille conquête, pour regretter les dépenses considérables qu'elle lui occasionnait.

C'est par de semblables folies qu'il perdit en fort peu de temps une grande partie de sa fortune, et que sans doute il l'aurait totalement perdue, si le voyage que vers cette époque il fut obligé de faire avec sa troupe à Dantzick, ne l'eût encore sauvé pour cette fois.

Là, Schuch reçut de nouvelles faveurs de la fortune. Le théâtre était tous les jours rem-

pli d'une foule considérable de spectateurs, et au bout de quinze jours la recette monta à 15,000 écus (1). Contre notre attente, il fut cette fois assez économe pour ménager un peu ses bénéfices, et j'aurais été assez content de lui, si d'ailleurs dans sa conduite il eût été plus irréprochable. Mais comme il voulait jouer un rôle brillant aux yeux du public, sans cependant avoir le moindre goût, il donna, pour atteindre ce but, dans diverses extravagances. Par exemple, il déjeunait presque tous les jours avec ses frères et les autres compagnons de ses plaisirs, ayant les fenêtres ouvertes; et toutes les fois qu'un verre de vin de Malaga ou de liqueur était vidé, le bruit des trompettes se faisait entendre. Quelquefois aussi il se faisait donner des sérénades.

La plupart des acteurs ne prirent aucune part à de pareilles folies. Ils s'attachaient au contraire à bien remplir leurs devoirs, à bien jouer leurs rôles, et par leur bonne conduite ils méritèrent l'estime générale. Peu à peu on commença à les distinguer, en les invitant dans les sociétés les plus marquantes. Les

(1) A Berlin, dans l'espace de cinq semaines, il gagna 4,000 écus.

membres les moins riches de la troupe étaient habillés décemment par quelques marchands aisés, dont ils obtenaient de riches présens : ils devaient ces bons traitemens à la faveur dont jouissaient les acteurs du premier rang. Grâce à la protection des marchands anglais qui se trouvaient dans cette ville, surtout de la famille Gibson, ils obtinrent des magistrats la permission de donner des représentations à bénéfice, les jours où le théâtre n'était pas régulièrement ouvert. Quelques semaines après notre arrivée, nous reçûmes la triste nouvelle du fameux incendie de Königsberg : mon beau-frère de Warnier perdit, dans cette circonstance, non seulement deux maisons, mais aussi tout son magasin de marchandises, des provisions de blé, tout son mobilier, et même ses habits. Ma Charlotte et moi nous sentîmes d'autant plus vivement ce malheur terrible de notre famille, qu'alors nous n'étions pas en état de réparer cette perte par des secours considérables. Le frère de ma femme, qui était un peu plus aisé, envoya à sa malheureuse sœur tous les secours en argent dont il put disposer.

CHAPITRE II.

Suites d'une confidence mal placée.

Ce malheur n'était pas le seul qui dût m'affliger : bientôt je fis aussi l'expérience des chagrins domestiques. Déjà, durant notre séjour à Berlin, ma Charlotte n'était plus aussi gaie qu'à l'ordinaire ; souvent elle passait des heures entières plongée dans de profondes réflexions. Quelquefois, lorsque j'arrivais auprès d'elle sans être attendu, je voyais rouler dans ses yeux des larmes qu'elle cherchait à me cacher avec soin. Cette mélancolie dut naturellement m'inquiéter beaucoup. Je lui en demandai la raison, et la priai instamment de m'accorder sa confiance ; mais au lieu de me répondre, elle baissa les yeux, soupira, et tâcha de se soustraire à mes questions, sous le prétexte de se livrer aux affaires du ménage. Cependant, comme je pouvais m'apercevoir avec certitude, par ses regards et par sa manière d'agir, que cette retenue extraordinaire ne provenait point d'un manque d'attachement pour moi, je dus me persuader qu'il me

serait impossible d'obtenir sur-le-champ la confidence que je désirais. Je résolus donc de ne pas la presser davantage, et d'attendre du temps et d'une meilleure disposition, un éclaircissement sur sa singulière conduite. Ce mystère s'éclaircit peu après notre départ de Dantzick. Il y avait parmi les personnes avec lesquelles nous étions particulièrement liés une actrice qui, depuis un an environ, était mariée à S....z, directeur de la musique de notre théâtre (1). Comme cette dame était d'un

(1) Cette personne, qui était assez aimable, avait éprouvé autrefois un tendre attachement pour moi. Cette inclination devint si vive, que non seulement elle me la déclara sincèrement, mais comme son tuteur Schuch, qui vivait encore, exigea qu'elle épousât celui qui est actuellement son mari, elle vint chez moi m'annoncer, les larmes aux yeux, cette nouvelle si désagréable pour elle. Elle m'assura que jamais l'amour ne la porterait à cette union, et qu'elle y consentirait seulement par obéissance au désir de son tuteur. Comme je lui témoignai avec quelque chaleur que j'étais sincèrement affligé de cette nouvelle, elle me regarda avec des yeux brillans d'amour, et me dit d'une voix languissante : « Mon cher Brandes,
« vous connaissez depuis long-temps mes sentimens,
« et je ne crois pas me tromper sur les vôtres : qui vous
« empêche donc de vous expliquer sincèrement avec

caractère enjoué, et de plus mon amie, j'aimais beaucoup à causer avec elle. Charlotte eut la complaisance de l'inviter plusieurs fois, à ma demande; et, comme nous logions dans la même maison, elle devint bientôt notre compagne journalière.

« moi, et de faire une demande décisive? Je n'ai pas
« encore engagé ma parole, il est encore temps de
« changer tout ce qui est projeté. Si vous avez effec-
« tivement de l'attachement pour moi, hâtez-vous
« d'aller voir mon tuteur, qui vous estime particuliè-
« rement; tâchez, par une prompte demande, de
« vous assurer ma main, et contentez de cette ma-
« nière le désir le plus cher de mon cœur. »

Il est à présumer que mes manières honnêtes envers mes amis, et principalement envers les dames que je jugeais dignes de mon estime, auront fait naître en elle la pensée que je n'étais pas insensible à ses charmes. C'est là sans doute ce qui l'aura décidée à me faire cette déclaration sincère de son amour pour moi, et à hasarder en même temps ce dernier pas assez peu convenable, et qui n'était pas sans danger pour sa vertu. Mais dans ce temps-là mon cœur était encore trop vivement occupé du souvenir de Mme V....d, que je venais de perdre, pour qu'il me fût possible de répondre à ses aimables propositions : en conséquence, je lui déclarai mes sentimens avec les plus grands ménagemens. « O Dieu! je me suis donc trompée! » s'écria-t-elle, et des torrens de larmes inondèrent ses

Un matin, pendant que Charlotte était au théâtre pour la répétition, M^{me} S...z vint chez moi pour repasser quelques endroits difficiles d'une comédie (*la nouvelle École des Femmes,* par Moissy), dans laquelle elle jouait le rôle de Mélite, et moi celui de Saint-Fard. Nous répétâmes donc nos rôles, nous concertâmes

joues. Je baissai les yeux, et, pour cacher l'embarras dans lequel je me trouvais, je me tournai vers la fenêtre : elle observa mon trouble; et au lieu de me faire des reproches, elle continua d'un ton décidé, après un assez long silence : « Eh bien! qu'il en soit « ainsi; que puis-je faire contre ma destinée malheu- « reuse? pardonnez-moi mon imprudence, et oubliez « pour toujours ce qui vient d'avoir lieu entre nous. » A ces mots elle s'éloigna; et, quelque temps après, elle épousa l'homme qui l'aimait, et qui n'était pas indigne de la posséder. Dans la suite nous nous rapprochâmes, non comme des amans, mais comme des amis. Je pris le plus vif intérêt au bonheur dont elle jouissait dans son ménage; et plus tard elle vit mon union avec Charlotte, non seulement sans jalousie, mais même avec plaisir; et elle se donna toute la peine possible pour mériter l'amitié de ma femme. Un jour, dans une conversation intime avec Charlotte, l'on fit mention de mon histoire amoureuse avec M^{me} V....d et avec mon amie, sans penser que cette confidence déplacée pourrait avoir des suites aussi désagréables.

encore quelques effets dans d'autres pièces de théâtre, et nous arrivâmes à la fin de la pièce, où le mari, jusqu'à présent volage, reconnaît ses torts; puis, tombant aux pieds de sa femme, lui demande pardon de ses erreurs. Celle-ci le relève avec bonté, et le serre dans ses bras. Dans ce moment ma femme rentra, et, nous voyant dans cette attitude, qui, selon toutes les apparences, était assez familière, elle perdit contenance; et, sans faire attention au rôle que la personne, qu'elle croyait sa rivale, tenait encore à la main, elle se jeta avec fureur sur elle, et la sépara de moi avec tant de violence, qu'elle la fit tomber à la renverse. Mme S....z, extrêmement surprise d'un traitement aussi inattendu, et justement irritée des expressions offensantes dont ma jalouse moitié ne cessait de l'accabler, se releva avec promptitude, et s'élança de son côté, sans ménagement, sur son adversaire. Elles se seraient sans doute cruellement maltraitées si je ne m'étais jeté entre elles, comme le plus fort, pour les séparer; mais il me fut impossible de calmer leurs têtes échauffées. Je cherchai donc avant tout, par des représentations et par des instantes prières, à éloigner l'innocente S...z, qui avait été si gros-

sièrement offensée. Ensuite je cherchai à tranquilliser ma femme, et à lui faire connaître son erreur; mais au lieu de m'écouter, elle sortit de la chambre, en me faisant les reproches les plus mortifians, et s'enferma dans la sienne. Obligée de paraître avec moi sur la scène, elle ne put pas se soustraire entièrement à mes regards; mais je vis, avec la plus grande douleur, que toutes les fois que je tentais de me justifier, son courroux semblait prendre de nouvelles forces. Elle ne crut pas davantage à la vérité d'une déclaration par écrit que je lui fis sur cette scène, quoique je lui donnasse toutes les preuves imaginables de mon innocence et de l'innocence de celle qu'elle croyait sa rivale. Elle rompit au contraire le silence qu'elle avait gardé jusqu'alors sur sa conduite, pour me convaincre entièrement de mon infidélité imaginaire; elle fit valoir la déclaration imprudente que j'avais faite à cette actrice, et dont j'ai parlé dans la note précédente. Il me sembla que j'avais perdu tous les moyens de justification; il ne m'en restait qu'un seul, c'était de m'adresser à son frère. Comme il était mon ami intime, je ne balançai pas à lui communiquer toute l'histoire, et je le priai, s'il reconnaissait mon innocence,

d'en persuader aussi sa sœur. Après plusieurs tentatives, il trouva enfin accès auprès d'elle, et opéra notre réconciliation. Mais, triste effet de la prévention! elle parut plutôt me pardonner un crime que reconnaître ses torts et mon innocence. Charlotte, à beaucoup de qualités aimables, unissait un caractère extrêmement vif; et, ce qui m'affligeait beaucoup, le défaut de ne pouvoir se résoudre que très difficilement à pardonner les offenses qu'elle avait reçues. Avait-elle conçu de la haine pour quelqu'un, elle ne pouvait l'effacer qu'avec peine, lors même qu'elle était convaincue de son erreur. Voulant donc éviter à l'avenir tous les désagrémens qu'une pareille disposition pouvait m'attirer, et ne plus m'exposer même à l'apparence d'un soupçon, je renonçai à toute conversation familière avec ma bonne et innocente amie, et en général j'apportai dans ma conduite toute la prudence possible, afin de regagner peu à peu sa confiance. Une espèce de réconciliation entre ma femme et son adversaire n'eut lieu que quelques années après. Ce fut notre ami Lessing qui l'opéra. Il est vrai que ma femme rendit justice à ma fidélité pendant notre mariage; mais elle ne voulut jamais croire que je n'avais pas autre-

fois obtenu les faveurs de mon amie. Telles furent les suites fâcheuses de cette confidence indiscrète, et j'en ressentis les effets pendant la plus grande partie du temps que dura notre union.

CHAPITRE III.

Franc-maçonnerie. — Nouveaux ouvrages. — Détails sur la censure. — Breslau.

Déjà depuis quelque temps deux loges de francs-maçons s'étaient établies à Dantzick. J'eus l'occasion de connaître quelques membres de ces sociétés. Je trouvai leur conversation agréable et instructive, et leur conduite irréprochable. Cela m'engagea à les prier de me faire admettre dans une de leurs loges. Comme on n'avait rien à dire contre ma conduite morale, on répondit bientôt à mes désirs; et, après avoir subi les épreuves d'usage, je fus reçu sans difficulté dans le premier degré de l'ordre.

Mais quelle fut ma surprise lorsque le lendemain du jour de ma réception, un héraut vint sur toutes les places publiques, et au coin

de toutes les rues principales, proclamer au nom du gouvernement une défense conçue à peu près en ces termes : « Il existe une secte « d'hommes connus sous le nom de francs-« maçons, dont les réunions secrètes sont « extrêmement suspectes. Ces réunions pou-« vant compromettre, de la manière la plus « grave, le repos public et la tranquillité de « l'état, le gouvernement défend absolument, « et pour toujours, sous peine d'encourir la « punition la plus sévère, toute espèce d'as-« sociation pareille (1). » Cette mesure me parut tout-à-fait inconcevable. Si j'eusse été moins bien instruit, elle aurait pu me faire présumer que les maximes de mes nouveaux confrères devaient être dangereuses, et m'au-rait fait suspendre toute relation avec eux. Mais à ma réception dans l'ordre, en m'in-diquant les devoirs des maçons, on m'avait recommandé, comme vertus principales des

(1) Il n'y a pas long-temps que j'eus cette défense sévère entre les mains, près de trente-cinq ans après la promulgation. Je la trouvai chez mon ami le libraire et antiquaire Nieweg. Si je ne craignais de fatiguer plusieurs de mes lecteurs par la longueur de son contenu, je l'aurais volontiers insérée dans une note, parce qu'elle est vraiment singulière.

adeptes, le respect de la religion, des lois, du gouvernement ; la probité, l'amour du prochain et la bienfaisance. Sur ma demande, quelques membres marquans de la loge m'apprirent qu'ils avaient, depuis peu de temps, reçu dans leur ordre plusieurs conseillers et quelques ecclésiastiques ; que cette admission avait sur-le-champ provoqué l'envie et la superstition à employer toutes leurs ressources pour détruire cette association, par un décret du conseil qu'elles étaient parvenues à se procurer ; qu'en outre, plusieurs novices avaient été assez indiscrets et assez imprudens pour se vanter en public de certains avantages ; que par là ils s'étaient rendus non seulement ridicules, mais même, en quelque sorte, aussi odieux. Ces circonstances réunies furent probablement les principaux motifs qui portèrent le gouvernement à proscrire une société dont il devait connaître l'importance.

Pendant notre séjour à Berlin, Stanislas-Auguste fut élu roi de Pologne. Pour célébrer cette élection, on représenta une pièce de ma composition, qui portait pour titre : *Das verwaiste Danzig* (Dantzick orphelin). A l'époque du couronnement, on donna une seconde pièce de moi, intitulée : *Le Parnasse*,

ou les Muses triomphantes. Ces deux pièces avaient peu de valeur par elles-mêmes ; mais, comme elles étaient de circonstance, elles firent une grande sensation dans le public, et j'en tirai un parti très avantageux en les faisant imprimer.

J'eus souvent occasion de remarquer que l'ignorance, les préjugés et la superstition avaient encore bien de la force, quoique beaucoup de bonnes têtes s'efforçassent d'étendre les progrès des lumières. C'est surtout dans la critique de ce qui est relatif aux belles-lettres et aux sciences que je rencontrai le plus d'entraves. C'est du moins ce que je trouvai dans l'homme chargé de la censure du théâtre. J'en citerai un seul exemple. On donnait la tragédie intitulée : *Der Freigeist* (l'Esprit fort), par Brawe. Je la portai au censeur pour la soumettre à son examen. Celui-ci fut particulièrement choqué du rôle principal, et effaça tout ce qui servait principalement à développer ce caractère, considérant ces passages comme autant de blasphèmes. Il me renvoya la pièce pitoyablement dénaturée, avec la permission de la représenter dans l'état où il l'avait mise. Je fus extrêmement surpris d'un procédé aussi singulier de la part

d'un homme que je croyais beaucoup plus raisonnable. Je pris la pièce sur moi, et me rendis chez le président Gralath, qui, comme je le savais, avait des connaissances littéraires très étendues, et un goût très cultivé. Celui-ci connaissait l'ouvrage en question, témoigna son mécontentement par un mouvement de tête, et me rendit la pièce, en me disant que le censeur, probablement surchargé d'affaires, avait mis trop de précipitation dans son jugement sur cette tragédie, et que nous pouvions la représenter sous sa responsabilité, sans y apporter le moindre changement.

Après un séjour d'environ quatre mois, la troupe partit, au grand regret du public. Comme on ne pouvait pas compter à Königsberg sur des recettes considérables, à cause de l'incendie affreux qui l'avait désolé peu de temps auparavant, Schuch se rendit à Breslau par la Pologne. Nous y jouâmes pendant le reste de l'hiver; et, après avoir richement accru la caisse du théâtre, nous continuâmes, suivant l'usage, notre grand voyage pour Berlin.

Durant notre séjour à Breslau, Schuch fit un utile emploi de son argent, en achetant

à Berlin une maison, derrière laquelle il fit bâtir un assez grand théâtre que nous trouvâmes prêt à notre arrivée.

CHAPITRE IV.

Berlin. — Charlotte devient mère. — Nouvelles compositions. — Anecdotes dramatiques. — Humiliation pénible. — Engagemens à Munich.

Il fut très heureux pour ma Charlotte que Schuch n'eût pas retardé notre départ de Breslau; car à peine fûmes-nous arrivés à Berlin, qu'elle accoucha d'une fille qui reçut le nom de Guillelmine, mais qui, dans la suite, fut, en l'honneur de son parrain Lessing, changé en celui de Minna.

Parmi plusieurs personnes d'un rang distingué que j'eus occasion de connaître à cette époque, se trouvait aussi MM. les ministres de Zedlitz et de Derschau. Tous les deux eurent la bonté de m'accorder la permission de venir les voir dans leurs heures de loisir, et me donnèrent plusieurs fois des preuves de leur bienveillance. J'eus aussi le plaisir de

voir presque tous les jours, chez mon ami Lessing, qui se trouvait à Berlin depuis un temps considérable, le digne philosophe Moses Mendelsohn. Que de connaissances utiles ne dois-je pas à la conversation instructive de ces deux grands hommes!

C'est dans le courant de cet été qu'eut lieu le mariage du prince royal de Prusse avec la princesse Élisabeth-Ulrique de Brunswick. On me chargea de composer une pièce analogue à la circonstance; on la représenta plusieurs fois avec succès. Elle avait pour titre: *Berlin, ou le Centre du bon goût.* Comme cette pièce était infiniment flatteuse pour le public, Schuch, après y avoir fait quelques changemens, s'en servit dans plusieurs autres villes; et, de cette manière, *le Centre du bon goût* se trouva bientôt non seulement à Berlin, mais aussi à Breslau, à Dantzick et à Königsberg. Soit persuasion, soit parce que la caisse de Schuch s'en trouvait très bien, je ne m'opposai jamais à ces métamorphoses successives. La première représentation de cette petite pièce allégorique offrit une scène assez plaisante. Pour décorer le théâtre d'une manière splendide, le machiniste fit ôter, sans que j'en eusse connaissance, les portes

dont on se sert ordinairement pour la représentation de la plupart des pièces burlesques, et fit mettre à leur place deux figures transparentes en papier, qui n'étaient pas très bien choisies. La première représentait la Patrie, et l'autre, la Prudence. Avant que le théâtre ne fût illuminé, plusieurs musiciens arrivèrent. Ils avaient coutume, pour plus de commodité, de se rendre dans l'orchestre en passant par une de ces portes. Comme ils ne s'attendaient à aucun changement de décoration dans cet endroit, et qu'il régnait encore une profonde obscurité, au lieu de passer par la porte ouverte, ils passèrent au travers de la Patrie, qui fut pitoyablement déchirée. Sur ces entrefaites j'arrivai avec Schuch, et ne pus m'empêcher de gronder. « Eh bien! que reste-t-il à faire? me répondit Schuch, avec sang-froid : puisque la Patrie est déchirée, mettons de côté la Prudence, et tout le mal sera réparé. » Le machiniste fut appelé, reçut une bonne réprimande, et l'on replaça les portes.

On eut quelquefois la complaisance de me faire des complimens sur mes succès dans quelques uns de mes rôles, comme aussi sur mon talent d'auteur, qui, jusqu'alors, avait été de

peu d'importance ; mais ma vanité en fut rarement flattée.

Entre plusieurs rôles pour lesquels je n'étais pas assez fort, était celui de Saint-Albin, dans *le Père de famille*, par Diderot, dont je dus me charger plutôt par nécessité que de bonne volonté, car il n'y avait pas de meilleur acteur qui eût pu le remplir. Je fus un jour invité à dîner par un de mes amis ; il se trouvait chez lui, entre autres personnes, un certain comte de Podewils ; la conversation tomba sur le spectacle ; le comte, qui ne me connaissait pas, parla avec éloges de la représentation du *Père de famille*, et loua particulièrement les acteurs qui avaient rempli les rôles d'Orbesson, du Commandeur, et de Sophie. « Il est seulement dommage, continua-t-il, que l'on n'ait pas fait un meilleur choix pour les autres rôles ; principalement le beau caractère de Saint-Albin a été estropié d'une manière horrible. »

Ce jugement embarrassa beaucoup le maître de la maison, et dut naturellement me piquer d'une manière sensible. Mon ami tâcha de l'adoucir autant que possible, par différentes excuses ; mais le comte persista dans son opinion. Alors notre Amphitryon sortit

sous le prétexte de donner quelques ordres. Il rentra peu après, et fut bientôt suivi d'un domestique, qui remit au comte un billet. Il le lut, sembla un peu surpris de son contenu, et le mit dans sa poche. La conversation interrompue fut enfin reprise, et, après avoir fait quelques observations sur d'autres comédies, le comte fit de nouveau mention du *Père de famille*, répéta son jugement sur les rôles de cette pièce, en y ajoutant que l'acteur chargé de celui de Saint-Albin avait fait preuve de beaucoup de connaissances, et s'y était seulement montré un peu trop froid. « Mais, continua-t-il avec chaleur, le rôle charmant de Germeuil a été impitoyablement dénaturé. » Mon ami fit observer au comte que son jugement actuel contredisait son jugement précédent, dans lequel il avait blâmé si sévèrement l'acteur qui jouait le rôle de Saint-Albin. « Cela ne peut pas être, répondit le comte, ou je me serai trompé dans l'indication des rôles. Je suis, au contraire, à l'exception de quelques légères incorrections, fort content de cet acteur. Mes reproches ne portent que sur le maladroit qui représentait Germeuil ; et vous avouerez vous-même que son jeu est au-dessous de toute

critique (1). » Cette dernière opinion fut généralement approuvée, et mon honneur ayant été ainsi sauvé par la prudence de mon ami, la conversation s'engagea sur d'autres objets.

La troupe était sur le point de partir pour Dantzick, lorsque je reçus une lettre de M. de Kurz, directeur du théâtre de Munich, dans laquelle il m'annonçait que la cour l'avait chargé d'ériger un théâtre à demeure dans cette ville, et que pour arriver à ce but, on avait déjà proposé des engagemens à plusieurs acteurs distingués de l'Allemagne; mais qu'on désirait particulièrement me voir, ainsi que ma femme, faire partie des membres de ce théâtre. J'avais eu précisément à cette époque des altercations assez vives avec M. Schuch, et las de voyager éternellement, ce qui épuisait de plus en plus mes ressources, je résolus d'accepter cette proposition. Un théâtre stable, vingt florins par semaine, et d'autres avantages qu'on m'avait promis, avaient beaucoup de charmes à mes yeux. Schuch, qui ne sentit pas

(1) L'acteur si amèrement blâmé était du reste très bon acteur dans les rôles comiques, et n'avait pris le rôle de Germeuil que par complaisance.

dans le premier moment le tort que lui ferait mon départ et celui de ma femme, et qui d'ailleurs conservait encore quelque ressentiment contre moi, par suite des querelles que nous avions eues ensemble, m'accorda mon congé sans hésitation. Nous nous séparâmes ainsi pour quelque temps.

La veille de mon départ, un comédien ambulant, nommé Doublure, se présenta chez moi, me pria de lui accorder ma protection pour lui faire obtenir un engagement au théâtre de M. Schuch. Je le renvoyai, en lui donnant pour excuse que j'étais au moment de partir pour Munich, où l'on érigeait un nouveau théâtre, et que par conséquent je ne pouvais pas satisfaire à sa demande. On verra dans le chapitre suivant pourquoi je fais mention de cette visite peu importante par elle-même.

CHAPITRE V.

Accueil flatteur à Munich. — Espérances déçues. — Conversation avec Doublure.

Je pris ma route par Leipsick, Nuremberg, Augsbourg, sans m'arrêter long-temps dans

aucune de ces villes. A notre arrivée à Munich, nous fûmes reçus très amicalement par le directeur du théâtre, M. de Kurz. Le lendemain il trouva une occasion de nous présenter à l'intendant, M. le comte de Schau, et dans la suite il nous présenta également à la cour, en assurant qu'on pouvait nous compter parmi les principaux ornemens du théâtre, parce que nous étions deux des plus fameux acteurs de l'Allemagne. D'après cette recommandation, nous fûmes reçus avec beaucoup d'affabilité par les personnages illustres et distingués, comme aussi avec des égards particuliers par tous les amateurs de cette ville.

Je ne pouvais concevoir pourquoi, presque partout, on m'appelait M. *de*. Je me défendis avec toute la modestie possible de cette noblesse qu'on voulait bien me donner, et j'avouai franchement que je n'étais que d'une origine bourgeoise; mais on n'y fit pas attention, et il fallut, bon gré, mal gré, rester M. de Brandes. On voulut me faire croire qu'il était d'usage à Munich d'ennoblir par le mot *de*, tous les hommes de lettres et les artistes d'un certain mérite, parce que c'était en quelque sorte leur donner des titres pour paraître avec plus de convenance et d'une manière plus

conforme à l'étiquette, à la table et dans les appartemens des personnes du haut rang. Tous ces honneurs étaient sans doute très flatteurs; l'accueil qu'on nous fit était aussi très brillant; mais ce furent là tous les avantages que nous procura notre séjour dans cette ville. L'espoir séduisant que les comédiens et le public avaient conçu de voir bientôt un théâtre parfait, bien organisé, ne fut pas du tout rempli. MM. Eckhof, Stéphani, et plusieurs autres acteurs fameux de ce temps, qu'on avait invités à prendre des engagemens au nouveau théâtre de la cour, et sur lesquels la direction paraissait fermement compter, refusèrent sous différens prétextes les propositions qu'on leur avait adressées. De cette manière, ma femme et moi, Mme Mécour, M. et Mme de Kurz, nous composâmes toute la troupe, sur le grand complet de laquelle on avait fondé tant d'espérances.

La cour en fut très mécontente, et laissa toute l'entreprise aux frais de M. de Kurz. Celui-ci se vit donc obligé de renoncer à son plan, qui consistait à ne donner que des pièces classiques, et de revenir à ses Bernardoniades (espèce de farces dont il était lui-même l'inventeur), et pour arriver à ce but, de prendre

à sa solde une foule de comédiens de province et Bavarois. Comme un fou ne suffit pas ici pour la représentation des pièces burlesques, il fallut engager encore un autre Arlequin pour seconder le Bernardon dans ses farces.

Quelques jours après mon arrivée à Munich, je vis, à mon grand étonnement, l'acteur Doublure, dont j'ai déjà fait mention. Il venait de Berlin, et avait fait un voyage d'environ quatre-vingt-dix milles en douze jours, à pied et à l'aventure, dans l'espérance de trouver un engagement au théâtre qu'on était sur le point d'établir dans cette résidence. A son entrée, il s'écria : « Me voilà! » et sans autre compliment, il se jeta sur un canapé.

Moi (surpris de cette apparition inattendue). Pour l'amour du ciel, d'où venez-vous?

Doublure. Directement de Berlin.

Moi. En si peu de temps? Vous avez donc volé?

Doublure. Non, j'ai couru. Oh! j'ai de bonnes jambes.

Moi. Mais que voulez-vous ici?

Doublure. Un engagement.

Moi. Alors adressez-vous à M. de Kurz.

Doublure. J'ai déjà été chez lui; mais il m'a renvoyé.

Moi. C'est singulier; il cherche pourtant des sujets.

Doublure. C'est un fou.

Moi. Sur la scène il joue bien ce rôle; mais hors de là, il me semble être très raisonnable.

Doublure. S'il en était ainsi, il ne m'eût pas renvoyé.

Moi. Il ne vous connaît pas. Êtes-vous donc tellement sûr de votre mérite?

Doublure. Ma foi! je le crois.

Moi. Eh bien! adressez-vous à notre intendant, M. le comte de Schau.

Doublure. J'ai aussi été chez lui, mais il ne m'a pas reçu.

Moi. Voilà qui est bien triste! Que puis-je donc faire pour vous?

Doublure. Une collecte. Que j'aie d'abord quelque argent, et ensuite un engagement ne me manquera pas.

Moi. Il me sera difficile de faire une collecte, parce que je ne suis pas encore assez lié avec les acteurs de cette ville. Mais si vous êtes effectivement un homme propre au théâtre, je vous recommanderai à M. l'intendant;

peut-être qu'alors, par son intervention, M. de Kurz vous recevra.

Doublure. Mettez mes talens à l'épreuve, vous serez surpris de voir ce que je suis capable de faire.

Moi. Dans quels rôles vous distinguez-vous particulièrement?

Doublure. Dans tous les rôles; mais c'est surtout dans les rôles de chevaliers que je suis inimitable. (Et en ce moment il se frotta les mains, rejeta sa tête en arrière, et sauta autour de la chambre.)

Moi. C'est beaucoup dire!

Doublure. Outre cela, je fais les rôles de héros, d'amans langoureux, de juifs, de pédans, de domestiques; enfin je suis partout comme chez moi.

Moi. Avez-vous joué le rôle de Mellefont, dans la *Sara Sampson* de Lessing?

Doublure. Oh! cent fois, et toujours avec le plus grand succès.

(Pendant que je cherchais cette pièce, *Roméo et Juliette* me tomba sous les mains;) alors j'ajoutai : Vous jouez sans doute aussi Roméo?

Doublure. C'est un de mes rôles favoris; écoutez et jugez!

Alors il se mit en position, découvrit son

cou, déboutonna son gilet, arrangea ses cheveux, renversa une chaise qui devait représenter le cercueil de Juliette, et, tous ces préparatifs terminés, il me cria dans les oreilles une partie de la dernière scène de la pièce, et sauta comme une fusée volante au milieu de ma chambre, qui était assez grande. « Assez, assez, m'écriai-je enfin ; vous êtes un grand artiste ; on voit cela du premier coup-d'œil. » J'ouvris ma bourse ; et, en lui donnant un écu de six francs, je lui conseillai d'aller chercher fortune sur d'autres théâtres, parce que ici on méconnaîtrait probablement son mérite.

« J'en suis persuadé moi-même, répondit-il. Tout en Bavière tâtonne encore dans l'obscurité ; l'on n'y possède ni goût, ni connaissances. Je vais dans l'Empire : il y a là des théâtres en grande quantité, et l'on m'y recevra, j'en suis sûr, à bras ouverts. » Et, en disant ces mots, l'artiste merveilleux s'éloigna, sans même me remercier du présent que je lui avais fait.

CHAPITRE VI.

Début malheureux. — *La Kreuzer-comedie.*
— *Conduite perfide d'un acteur.*

ENFIN on ouvrit le théâtre par une farce de la composition de Kurz. On m'y donna le rôle du premier amoureux, que je remplis avec quelque succès, parce que j'avais assez de facilité pour l'improvisation. La seconde représentation fut celle du *Comte d'Essex*, tragédie de Th. Corneille, dans laquelle on me donna le rôle du comte de Salisbury. Pour cette fois on blâma mon dialecte. Mon troisième rôle fut Zamore, dans la tragédie d'*Alzire*, par Voltaire; dans celui-ci on ne me trouva pas l'enthousiasme nécessaire; et la grande idée qu'on s'était faite de mon talent commença à diminuer d'une manière sensible. Je jouai ensuite Olinde, dans la tragédie d'*Olinde et Sophronie*, par M. de Tronck. On y trouva mon jeu dépourvu de force et de sentiment, et bientôt mon crédit tomba entièrement. Le lendemain, M. de Kurz m'annonça le mécontentement du public, et me donna à choisir,

ou de m'en retourner, ou de me contenter de quatorze florins par semaine, au lieu de vingt florins qu'on m'avait accordés au commencement. Je sentais ma faiblesse; et, comme je ne pouvais m'attendre de sitôt à trouver un autre engagement, je me soumis à cette réduction, et l'affaire fut ainsi accommodée. Dès lors on se servit ordinairement de moi pour improviser dans les farces; et Bergopzoomer, acteur nouvellement arrivé, prit les rôles de premier amoureux et de héros, dans les pièces régulières, et y produisit le plus grand effet. On vit avec plaisir ma femme dans les rôles proportionnés à ses forces; et comme, du reste, nous nous distinguions de la plupart des acteurs par notre modestie et notre bonne conduite, le public continua de nous traiter avec la même estime qu'autrefois.

Outre le théâtre allemand il existait à Munich un théâtre italien, qui ne valait pas beaucoup mieux, et un autre établissement, appelé *Kreuzer-comedie* (la comédie à un kreutzer). Les acteurs employés dans ce dernier reçoivent ordinairement tous les jours leurs gages sur la recette. Ces gages, proportionnés à leur mérite, varient depuis vingt kreutzer (soixante-quinze centimes), jusqu'à un florin (deux

francs quinze centimes). Ces représentations commencent de bonne heure, le matin, et durent jusqu'à la nuit. On y joue les farces les plus communes, et l'on ne s'y interdit pas les plaisanteries les plus ignobles. Le prix d'entrée est d'un kreutzer (environ quatre centimes); et pour cette somme on voit jouer une farce, ou un acte d'une pièce plus longue. Quand cela est fini, la musique commence; et durant ce temps l'Arlequin va d'un spectateur à l'autre, pour se faire payer de nouveau par ceux qui veulent rester plus longtemps, et l'on continue ainsi jusqu'au soir. J'y allai un jour avec ma femme, assez décemment vêtu, pour voir au moins une fois ce singulier spectacle. Je voulus, en entrant, donner un florin pour payer nos places; mais le directeur, qui me connaissait, me le rendit très poliment, en me disant qu'il ne prenait d'argent d'aucun de ses collègues.

J'appris à Munich, par expérience et à mes dépens, que dans des lieux que l'on ne connaît pas entièrement, on ne doit pas même se fier aux murailles. Près de la chambre où je demeurais, logeait, sans que j'en eusse connaissance, un des acteurs de notre théâtre. Il avait été si tranquille, que pendant long-

temps je ne m'aperçus pas de son voisinage. Lorsque le soir, après la comédie, nous étions à table, ma femme et moi, persuadés que nous étions seuls, et qu'on ne pouvait nous entendre, nous nous entretenions librement sur différens sujets; il nous arrivait même quelquefois de critiquer les représentations des pièces que l'on avait données. Souvent aussi nous blâmions très sévèrement, et même avec un peu de malice, le jeu de notre directeur et de sa femme, dans les pièces régulières, et principalement dans les tragédies. Dans de pareilles circonstances, lorsque Charlotte était de bonne humeur, elle parodiait souvent quelques phrases des rôles de Mme de Kurz, parce que cette dernière, étant Italienne, ne parlait pas très purement la langue allemande. Toutes nos conversations, tous nos jugemens furent toujours écoutés avec attention par notre voisin, qui tenait son oreille contre la porte en tapisserie, placée entre nos deux appartemens; le lendemain matin il les rapportait au directeur, en y ajoutant ordinairement plusieurs propos méchans. M. de Kurz, de son côté, ne manqua pas, en diminuant mes appointemens, de m'adresser de vifs reproches sur mes critiques, et me

découvrit en même temps par quelle source ces détails lui étaient parvenus. Je ne pouvais nier la vérité des principales accusations ; mais je m'excusai, en disant qu'un mari et une femme ne pouvaient pas être responsables des conversations qu'ils avaient entre eux dans leur chambre, lorsqu'ils croyaient être tout-à-fait seuls et sans témoins. Je l'assurai que, si dans M^{me} de Kurz nous avions blâmé l'artiste, nous professions cependant la plus haute estime pour ses qualités personnelles. Le directeur, qui était effectivement un bon homme, se laissa très facilement apaiser ; mais il n'en fut pas de même de sa femme, qui se croyait trop vivement offensée. Elle ne put jamais dissimuler sa haine pour nous, quoique depuis nous nous soyions toujours conduits à son égard avec beaucoup de prudence et de considération ; et nous eûmes le chagrin de ressentir les effets de son mécontentement dans plus d'une occasion.

L'acteur dont j'ai parlé plus haut s'était comporté envers nous avec autant de méchanceté, pour se venger d'une humiliation que ma Charlotte lui avait fait essuyer en public.

Cet homme, peu de temps après notre arrivée, s'était présenté à nous comme logeant

dans la même maison, mais sans nous dire qu'il était notre voisin de si près. Nous le reçûmes, comme les autres membres de la troupe, d'une manière très amicale. Dans les visites fréquentes qu'il nous faisait le soir, il nous proposa quelquefois de faire la partie quand nous n'avions pas de devoirs à remplir. J'y consentis plus par complaisance pour lui que par plaisir pour moi; mais jamais je ne lui gagnai son argent, ou du moins cela m'arriva très rarement. Comme nous ne jouions pas petit jeu, il m'enleva peu à peu beaucoup plus que je n'avais destiné pour mes menus plaisirs. Par hasard, ma femme fut, sans être aperçue, spectatrice de notre jeu, et vit que mon adversaire, toutes les fois que je tournais les yeux, faisait l'estoc, ou employait contre moi quelque autre ruse malhonnête. Comme elle était extrêmement vive dans toutes ses actions, elle ne put s'empêcher d'exprimer sur-le-champ, à haute voix et sans ménagement, le déplaisir que lui causait cette tricherie, et cela en présence de plusieurs personnes qui se trouvaient chez moi. Le fripon, ainsi démasqué, fut obligé de quitter la chambre tout honteux et fort en colère. Depuis ce temps-là, il nous délivra de ses visites inté-

ressées; mais il ne manqua pas de se venger de la manière que je viens de raconter.

CHAPITRE VII.

Observations. — Anecdote. — Engagement à Berlin. — Départ.

PEU à peu je fis des connaissances assez étendues. Je trouvai, à la vérité, les mœurs de la plupart des habitans encore un peu rudes; mais, en revanche, le fond de leur caractère me parut tout-à-fait loyal et honnête. On peut se fier entièrement à la parole d'un Bavarois. Il ne connaît point la dissimulation, déteste les fades complimens, remplit exactement ses devoirs, et ne manque pas d'une certaine disposition à la gaîté. Le soir, dans la plupart des tavernes, on trouve de la musique. Les pères de famille, quand ils ont fini leurs affaires, s'y rendent avec leurs femmes et leurs enfans, y boivent une bouteille de vin, et s'amusent à danser. Les femmes d'une mauvaise réputation n'ont point entrée dans ces sortes de sociétés. Les Bavarois sont très zélés pour la religion, et

ils en exercent les pratiques avec la plus stricte exactitude possible. Lorsque le Saint-Sacrement passe dans la rue, ce qu'on annonce chaque fois par le son d'une petite clochette, tout le monde se jette à genoux. Ceux qui se promènent en voiture, de quelque rang qu'ils puissent être, font arrêter leurs chevaux sur-le-champ, descendent, et restent à genoux jusqu'à ce que la procession soit passée. Les protestans s'arrêtent respectueusement la tête découverte, et font aussi quelquefois les mêmes cérémonies que les catholiques; autrement, ils s'exposeraient à être maltraités par le peuple, sans aucun égard pour leur personne.

Souvent encore j'ai remarqué que la dévotion, dans de pareilles occasions, n'était absolument que mécanique. Dans des maisons publiques où l'on s'amusait à divers jeux, tels, par exemple, que le jeu de quilles, j'ai vu plus d'une fois que des prêtres y prenaient part. Si, par hasard, l'un d'eux était sur le point de lancer la boule, et qu'il entendît sonner la clochette, il jetait sur-le-champ l'instrument du plaisir loin de lui, se mettait à genoux avec les autres joueurs, faisait le signe de la croix, et sa prière; mais à peine

le Saint-Sacrement était-il passé, qu'il se relevait, saisissait avec empressement la boule, demandait où en était le jeu, et continuait la partie. Il est impossible qu'une véritable dévotion, qu'une véritable élévation de l'âme vers la Divinité, puisse naître ainsi tout d'un coup.

Parmi plusieurs amis que je me fis à Munich, se trouvait un peintre très habile, nommé Tiehme. C'était un homme d'une probité à toute épreuve, plein de qualités estimables, mais d'une distraction dont on ne peut se faire une idée. Il habitait, peu de temps avant notre arrivée, l'appartement dont nous prîmes possession ; mais, pour avoir un jour plus favorable à ses travaux, il loua deux chambres dans la même maison, et à un étage plus haut. Cette circonstance donna lieu, dans la suite, à plus d'une scène comique. Comme il n'était pas marié, il avait une ménagère qui prenait soin en même temps de sa cuisine. Il arriva souvent, quand il avait le matin des affaires en ville, qu'il vînt chez nous à l'heure du dîner, persuadé qu'il était dans son logement. Si, par hasard, nous étions encore à la répétition, ou dans quelque autre endroit, il se mettait à son

aise, sonnait sa domestique pour qu'elle apportât le dîner. Souvent il ne s'aperçut de son erreur qu'en nous voyant entrer; et il devenait alors pour nous un convive qui, pour n'avoir pas été invité, n'en était pas moins bien venu.

Un jour je fus engagé, ainsi que ma femme, à souper, après la comédie, dans une maison particulière, et comme la réunion était assez gaie, nous y restâmes jusqu'au-delà de minuit. A notre retour, nous trouvâmes la servante endormie, et la lumière éteinte. Pendant que Charlotte réveillait la domestique, et que celle-ci allumait la chandelle, j'entrai dans la chambre à coucher pour me déshabiller. A peine y étais-je, que j'entendis ronfler quelqu'un. Effrayé de cette apparition inattendue, je reculai de quelques pas; mais je repris bientôt courage en pensant que c'était peut-être le barbet de notre hôte, qui, accoutumé à venir chez nous, y était sans doute resté. Je m'approchai donc du lit d'où venait le bruit, et j'y portai la main. Je n'y trouvai point de barbet, mais bien notre ami le distrait qui s'y était couché. Rentré, comme nous, un peu tard, il prit, comme cela lui était déjà arrivé plusieurs fois, notre loge-

ment pour le sien. Ayant trouvé son ancienne chambre ouverte, comme il avait ce soir-là un peu trop bu, et qu'aucune servante ne se présenta pour le servir, il ne demanda pas de lumière, se déshabilla dans l'obscurité, chercha le lit, et s'y coucha sans autre cérémonie. Dans cette occasion, comme nous n'avions pas plusieurs lits, nous ne fîmes point de compliment, et nous nous moquâmes tout à notre aise de notre bon Tiehme et de sa distraction. Il fut obligé de se relever patiemment, de s'habiller, et d'aller chercher son lit dans son propre appartement.

Chose singulière! il n'était pas le seul de nos amis qui eût un pareil défaut. Il avait pour digne rival le facteur d'une librairie académique, nommé Richter, homme aussi estimable et aussi distrait, et qui nous procura à sa manière des scènes non moins comiques.

Peu de temps après le changement si désavantageux pour moi, dont j'ai parlé plus haut, arrivèrent à Munich deux jeunes littérateurs de ma connaissance, MM. Tritt et Jestern, qui avaient l'intention de faire un voyage à Paris. Je leur fis confidence de ma situation désagréable, et ils furent bientôt persuadés

que, dans un pareil état de choses, je ferais difficilement ma fortune dans cette résidence. Ils me donnèrent donc le conseil de retourner dans ma patrie.

En conséquence j'écrivis à Schuch, en le priant de renouveler mon engagement. Il y consentit sans difficulté, et m'accorda douze écus d'appointemens par semaine.

Pendant mon séjour à Munich, j'avais composé une tragédie, qui avait pour titre : *Miss Fanny, ou le Naufrage.* On la représenta peu de temps avant mon départ, et elle obtint beaucoup de succès. Mon jeu et celui de ma femme firent dans cette pièce une sensation tout-à-fait inattendue sur le public. M. de Kurz, qui déjà depuis quelque temps, mais surtout dans cette circonstance, remarqua que nous étions pour son théâtre des sujets plus utiles qu'il ne l'avait cru jusqu'à présent, nous fit aussitôt la proposition de nous augmenter considérablement nos gages. L'intendant me fit aussi part de la satisfaction de la cour, et du désir qu'il avait de nous voir dans la suite conservés au théâtre de Munich. Mais cette invitation flatteuse venait trop tard. J'avais déja pris mon engagement avec Schuch, et les choses en restèrent là, parce que je ne tar-

dai pas à partir pour Berlin, en passant par Ratisbonne.

CHAPITRE VIII.

Berlin. — Conduite peu amicale de Schuch.— Potsdam. — Berlin. — Apparition de Dobbelin. — L'Arlequin dans l'embarras. — Erreur comique.

Je ne trouvai pas à Berlin les choses dans l'état où je les attendais; les rôles que nous y avions remplis autrefois étaient confiés à d'autres acteurs. Schuch, qui ne nous avait pas encore pardonné notre départ pour Munich, s'était proposé de nous faire sentir qu'il n'avait pas besoin de nous, et qu'il n'avait accepté mes offres que par pure complaisance. En conséquence, et pour mortifier notre amour-propre, il ne nous donna que des rôles peu importans, et cela encore très rarement. Par suite de ces dispositions, nous figurâmes assez long-temps, sans être distingués de la foule. Par bonheur, mon ami M. Jestern vint à Berlin, à son retour de Paris. Grand amateur du théâtre, il avait apporté quelques unes des

meilleures nouveautés du théâtre français. Pendant son séjour dans cette ville, il traduisit le drame de Chamfort, qui a pour titre : *La jeune Indienne*, et en donna le manuscrit à Schuch, pour qu'il le fît représenter. Ma femme obtint, par son intervention, le rôle intéressant de Betty, qu'elle joua avec le plus grand succès; et Schuch fut obligé, dans son propre intérêt, de rétablir enfin la jeune artiste dans ses droits.

Quelques mois après notre arrivée, la troupe fut appelée à Potsdam, où l'on établit notre théâtre dans la ci-devant église grecque. Le prince royal, son épouse, le prince Henri, son frère, les deux princes Frédéric et Guillaume de Brunswick, et une grande partie de la cour royale étaient nos spectateurs journaliers. Les premiers honorèrent la troupe d'une bienveillance particulière, et lui firent des présens considérables. Le prince Henri surtout me traita avec une bonté touchante. Je me plaignais un jour, en sa présence, du froid terrible qui régnait à cette époque, et de la cherté du bois. Le lendemain je vis arriver chez moi deux chariots chargés de bois, et qui m'étaient envoyés par son ordre. Quelque temps après, je reçus encore de ce prince,

pour un exemplaire de ma tragédie de *Miss Fanny*, que je lui avais présenté, un présent considérable en argent comptant. Je fis aussi la connaissance très intéressante du colonel Quintus Icilius, qui me permit non seulement de venir le voir quelquefois, mais qui eut même la bonté de mettre sa bibliothèque à ma disposition.

A notre retour à Berlin, nous trouvâmes quelques acteurs nouvellement engagés, et dans ce nombre un Arlequin, nommé Berger. Par une singularité assez inconcevable, il débuta dans le rôle important d'Ulfo, dans la tragédie de *Canut*, par Schlegel. Il déplut dans ce rôle, comme on devait s'y attendre; mais le lendemain il fit beaucoup d'effet sous le costume d'Arlequin, et il eut dans la suite la sagesse de rester dans son emploi favori.

Le théâtre de Berlin possédait donc deux Arlequins. L'un d'eux était le second frère de Schuch, et l'autre Berger; chacun d'eux amusait les spectateurs à sa manière. L'un avait plus de talent comique (qualité dont il semblait avoir hérité de son père); l'autre, avec assez de goût et quelques connaissances littéraires, avait plus de délicatesse dans l'esprit. A cette époque, le chant n'était pas encore

introduit sur ce théâtre. Berger, qui avait une bonne voix et quelques notions musicales, chercha, pour avoir le pas sur l'autre, à faire jouer la farce musicale intitulée : *La Gouvernante*, et y remplit lui-même le rôle principal. (1)

La nouveauté de ce spectacle provoqua des applaudissemens unanimes, et par-là Berger devint pour l'autre Arlequin un rival redoutable. Mais son triomphe ne fut pas de longue durée, parce que peu de temps après arrivèrent Dobbelin et Mme Neuhof, tous deux très distingués dans leur genre. Le premier débuta dans le rôle de Zamore dans l'*Alzire* de Voltaire, et fit tout trembler autour de lui. Mme Neuhof, qui jouait aussi quelquefois des rôles d'hommes avec autant de succès, débuta dans le rôle d'Orosmane dans la *Zaïre* du même poète. Le public, qui prit goût à ces représentations régulières, commença peu à peu à se lasser des arlequinades. Berger reçut peu de temps après son congé, et l'Arlequin Schuch ne se présenta que de

(1) Le rôle de la gouvernante qui s'enivre, et qui, ayant perdu l'usage de ses sens, est emmenée hors de la scène dans une brouette.

temps en temps sur la scène pour amuser la galerie. (1)

(1) Je ne puis pas m'empêcher, dans cette circonstance, d'ajouter quelques observations sur les pièces improvisées. Il est vrai que, sous la forme d'une comédie, on donnait alors, et que l'on donne peut-être encore aujourd'hui sur les théâtres ambulans, bien des sottises et d'autres vilenies qui blessaient les mœurs et le bon goût; mais cela arrivait très rarement sur le théâtre de Schuch. De pareilles choses n'avaient lieu que lorsqu'une maladie empêchait Schuch de jouer, et que les seconds Arlequins devaient le remplacer : de ce nombre étaient Mende, Brettinger et Lembke, qui parurent pendant quelque temps sous les habits d'Arlequin et de Scapin, et disparurent ensuite pour toujours. Berger fut le dernier de ce genre; et, quoiqu'il ne manquât pas tout-à-fait de goût, il se laissait plusieurs fois séduire par l'envie de plaire à la multitude, et introduisait dans ses rôles des équivoques choquantes.

Il est vrai que les meilleures farces, données même par de bons acteurs, ne contenaient pas beaucoup de choses instructives; mais elles offraient un amusement assez agréable dans les temps que Schuch le père jouait encore le rôle d'Arlequin, parce que son esprit était toujours prompt, fin et piquant. Il savait particulièrement bien employer ses lazzis dans les situations où il devait exciter le rire général; et comme de plus c'était un homme naturellement délicat, qui ne se permit jamais une seule plaisanterie grossière,

Dans le nombre des écrivains qui cherchaient à opérer sur la scène un changement

le but de ces sortes de représentations, qui est de fournir au public une récréation honnête, ne fut que très rarement manqué. Les spectateurs ne se repentirent jamais du prix d'entrée qu'ils avaient payé, et retournèrent toujours de bonne humeur dans leurs familles.

Plusieurs de ces farces étaient de l'invention de Schuch ; les autres étaient tirées du théâtre espagnol, de Plaute, de Térence, de Molière, de Legrand, ou d'autres poètes comiques; par conséquent elles se rapprochaient beaucoup des pièces régulières, surtout par le jeu excellent des acteurs Stanzel, Antusch, Ewald et autres bons improvisateurs, qui, n'ayant pas de texte prescrit, devenaient eux-mêmes auteurs en quelque manière.

L'improvisation était surtout une préparation très utile pour les jeunes débutans. Abandonnés à eux-mêmes sur la scène, ils prenaient bientôt une certaine assurance ; le ton de la conversation leur devenait plus facile ; leur corps gagnait aussi en légèreté et en tenue, parce qu'on les employait également dans les ballets et les pièces régulières; et s'il arrivait que leur mémoire ne fût pas tout-à-fait fidèle, ils savaient se tirer d'affaire en improvisant quelques mots, jusqu'à ce que le souffleur les eût remis au courant du dialogue.

Bien des personnes blâmeront peut-être mon goût; mais, pour parler selon la vérité et selon mes senti-

aussi avantageux, se trouvait encore le prince de Brunswick. On donna, avec beaucoup de succès, une traduction qu'il avait faite de la petite comédie française, *Heureusement*. Schuch l'avait annoncée singulièrement sur

mens, je dois avouer que je désire le rétablissement de ces représentations improvisées, mais en faisant un choix rigoureux, à présent surtout qu'aux véritables comédies on a fait succéder une foule de drames domestiques et de pièces historiques. Je le désirerais encore, ne fût-ce même que pour éloigner de la mémoire des impressions pénibles, dans de certains jours où l'on n'est pas disposé à écouter des choses sérieuses, où souvent des occupations désagréables, ou les inquiétudes de la vie domestique, ont fatigué notre esprit, et affaiblissent notre attention; et même, pour un estomac délabré, une pièce burlesque bien choisie peut devenir un remède salutaire : en provoquant le rire, elle mettra les esprits vitaux en mouvement, et favorisera la digestion par cette agitation bienfaisante. Je crois que je dois être moins honteux d'un pareil désir, lorsque Lessing lui-même a dit plus d'une fois, qu'il aimait beaucoup mieux voir jouer une farce bien franche et bien rapide qu'une tragédie traînante et mal conçue. Il prouva qu'il avait effectivement ce goût en ne manquant que rarement les représentations des bonnes pièces burlesques, dans le temps surtout où Schuch le père vivait encore.

l'affiche : « Comédie traduite par une plume sérénissime. »

Une tragédie de *Régulus*, également composée par ce prince, d'après l'italien, obtint beaucoup d'applaudissemens.

L'auteur me confia l'honorable soin de corriger les épreuves. Après la première représentation de cette pièce, les acteurs furent invités à un repas splendide qu'on leur donna dans le palais du prince; et, dans cette circonstance, plusieurs membres de la troupe jouèrent leurs rôles avec tant de feu, qu'à la fin de la fête on fut obligé de les reconduire en voiture. Je dois encore faire mention d'une faute grossière commise à la représentation de cette tragédie. Le vaisseau que montait Régulus n'avait ni la forme romaine, ni la forme carthaginoise, mais bien celle d'une frégate anglaise assez moderne. L'artiste habile qui l'avait peinte, n'avait pas même oublié d'y pratiquer une douzaine de sabords, par lesquels on voyait sortir les canons.

On représenta aussi à Berlin ma tragédie de *Miss Fanny*, que j'avais fait imprimer à mes frais pendant mon séjour à Potsdam. Schuch m'accorda la sixième représentation de cette pièce à mon bénéfice. Enivré de l'ac-

cueil favorable que l'on fit à cette production tragique, je la donnai à mon ami Lessing, en le priant de la lire.

Mais son jugement troubla cruellement le plaisir que l'approbation du public m'avait fait éprouver. Le libraire Voss, homme de goût, dont je voulais aussi connaître l'opinion, me donna, pour toute réponse, la bibliothéque théâtrale de Lessing, et sa traduction du théâtre de Diderot, en ajoutant : « Lisez cela avec attention, mon ami; vous y trouverez le vrai chemin. » Vers ce temps-là on représenta sur notre théâtre une farce de ma composition, intitulée : *Der dreifache Liebhaber* (*le triple Amoureux*); mais elle ne réussit point, et resta inédite, ainsi qu'une autre pièce de moi, tout aussi mauvaise, et dont le titre était : *Les Comédiens*.

Je commis une erreur assez comique peu de temps avant la représentation qu'on devait donner de *Codrus*, tragédie de Cronegk. On me chargea, dans cette pièce, du rôle de Médon, pour lequel on fit un costume tout exprès. Schuch me pria d'aller chez Renaud (1),

(1) Je l'appelle ainsi parce que je ne me souviens plus exactement de son vrai nom.

tailleur de l'Opéra, pour le charger de faire à mon goût le casque dont j'avais besoin. Je cherchai donc la demeure de cet homme, qui devait loger sur le Werder, près de l'Opéra. On m'enseigna la rue, et là, je pris des informations plus précises. On me montra enfin une assez grande maison, dont la boutique était occupée par un barbier. Dès le premier aspect, je conçus une haute idée de l'aisance du tailleur de l'Opéra, et je commençais à douter qu'il consentît à se charger d'un travail aussi peu important. J'aurais dû faire une nouvelle enquête; mais sans plus de réflexion, je montai l'escalier, et frappai à la première porte qui se présenta. On me cria : « Entrez! » J'ouvris, et j'aperçus un homme d'un certain embonpoint, et déjà avancé en âge, qui, vêtu d'une robe de chambre, et un bonnet sur la tête, se tenait debout près de la fenêtre, et jouait avec un petit chien bolonais. Son extérieur vénérable, et les meubles élégans qui décoraient sa chambre, me frappèrent d'étonnement. Je craignis de n'être pas venu chez mon homme, et en conséquence je demandai d'un ton modeste, si j'avais l'honneur de voir M. Renaud.

Renaud. C'est moi-même. Qu'y a-t-il pour votre service?

A cette réponse, je pensai en moi-même que cet homme n'était pas un tailleur ordinaire, qu'il ne travaillait pas lui-même, qu'il ne faisait qu'ordonner, et que sans doute ses garçons devaient se trouver au second étage, ou dans une maison voisine. Dans cette persuasion, je commençai mon discours en ces termes : « Je suis l'acteur Brandes, membre de la troupe de M. Schuch, et je viens vous prier de vouloir bien me faire un casque analogue au rôle de Médon dans la tragédie de *Codrus*, qu'on doit représenter incessamment. »

Renaud (en souriant). Monsieur, votre visite me fait beaucoup d'honneur, et j'aurais bien du plaisir à vous être agréable; mais il m'est impossible de vous fournir un casque; mon art ne s'étend pas assez loin pour qu'il me soit possible de me charger d'un pareil ouvrage.

Moi. Pardonnez. Je n'exige pas non plus que vous vous en chargiez personnellement; je désire seulement qu'un de vos garçons qui s'y entende le fasse sous votre direction : je veillerai à ce qu'il soit bien payé.

Renaud. Je n'en doute pas. Mais pour être servi suivant votre goût, je vous conseillerais de vous adresser plutôt au tailleur de l'Opéra qui s'entend beaucoup mieux que moi à tous les détails du théâtre.

Moi (surpris). M'adresser au tailleur de l'Opéra ? mais ne l'êtes-vous pas vous-même ?

Renaud. Non, monsieur, je suis Renaud, prédicateur de l'église voisine. Sans doute on vous aura mal instruit. Mon homonyme loge à quelques maisons plus loin, au premier coin de rue.

Une pareille erreur me mit dans un grand embarras, et je balbutiai quelques mots pour m'excuser.

Renaud. Rassurez-vous ; vous n'aviez pas l'intention de m'offenser, et ce malentendu ne peut que me faire plaisir. Je suis charmé de trouver une occasion de faire votre connaissance ; du reste, je suis amateur du théâtre, et j'aurai le plaisir de voir la représentation de *Codrus*.

Alors ce brave homme, qui était d'un caractère gai, fit tomber la conversation sur un autre sujet. Il prononça avec chaleur, mais cependant avec modestie, son opinion sur

plusieurs auteurs dramatiques français, parla avec beaucoup d'éloges de Lessing, d'Élias Schlegel, de Weisse, et de plusieurs autres poètes célèbres à cette époque. Enfin, lorsque je pris congé de lui, il m'assura que mes visites lui seraient toujours agréables.

CHAPITRE IX.

Stettin. — Berlin. — Potsdam. — Berlin. — Conduite imprudente de Schuch, et ses suites.

Depuis long-temps Stettin n'avait plus de théâtre; et comme on pouvait, avec quelque raison, s'attendre à de bonnes recettes dans cette ville, Schuch s'y rendit avec sa troupe. Ma bonne mère, dont j'étais séparé depuis près de six ans, vint à ma rencontre avec un tendre empressement, et vit avec une joie sincère que ma situation s'était améliorée d'une manière sensible. Ma Charlotte et sa fille restèrent un peu en arrière, attendant que je leur fisse signe d'approcher. Les regards de ma mère tombèrent enfin sur elles; son cœur pressentit que c'étaient ma femme et

ma fille. « C'est elle ? me demanda-t-elle avec émotion. C'est vous ? — Oui, ma mère. » Elle n'attendit pas davantage, se détacha de mes bras ; vola au-devant d'elles, et les embrassa avec une tendresse maternelle. « Ma fille ! mon enfant ! mon fils ! s'écria-t-elle en étendant un de ses bras vers moi, je veux tous vous serrer contre mon cœur ; oui, tous.... mes enfans ! Ma bénédiction, la bénédiction du ciel soit sur vous.... » Les larmes, la joie, l'attendrissement, l'empêchèrent de continuer. Entourée de nous, elle ne put, pendant quelque temps, s'exprimer que par des regards qui annonçaient la reconnaissance envers Dieu, et son amour pour nous. Ma pieuse tante ne se montra pas aussi sensible : malgré mes instantes prières, elle ne put se décider à me voir. Elle consentit cependant à ce que ma fille vînt auprès d'elle, et lui fit quelques présens.

Le séjour de ma ville natale était fort agréable pour moi ; mais il ne fut pas de longue durée. On redemanda la troupe à Berlin et à Potsdam. Mes bons compatriotes me virent partir avec regret, et je ne pus qu'avec peine me détacher des bras de ma mère.

Le cercle de mes amis s'était considérable-

ment étendu à Berlin depuis mon retour de Munich. (1) La connaissance du professeur Ramler me fut particulièrement précieuse et utile. Il eut non seulement la complaisance de me donner plusieurs instructions relativement à mon art, mais il voulut bien aussi enseigner la déclamation (2) à ma Charlotte. Pour cultiver davantage notre goût, il faisait souvent la lecture chez moi, en présence d'un cercle d'amis instruits. C'est alors qu'on jugeait à fond les meilleures pièces de théâtre, des poésies, et d'autres compositions importantes qui avaient quelque rapport avec les

(1) Parmi mes nouveaux amis de Berlin se trouvaient les comtes de Kassow et de Schlippenbach, Lessing le jeune, les conseillers auliques Gaux et Sello, le secrétaire du cabinet Hubner, l'auteur Plumike, le secrétaire de la poste Brandes, le conseiller de la guerre Deutsch, le peintre Besckow, le secrétaire de la poste Stiller et son épouse. A Potsdam, ville que nous devions désormais fréquenter assez souvent d'après les ordres du prince royal, j'obtins l'amitié du lieutenant de Winanko, jeune poète qui donnait les plus belles espérances, comme aussi celle du peintre Trippel.

(2) Du reste, ses leçons de déclamation étaient plutôt applicables à ses odes et à ses cantates qu'au théâtre, parce qu'elle consistait dans un genre particulier de mélodie.

belles-lettres. Je fis aussi, à cette époque, la connaissance d'Engel, philosophe et littérateur, devenu depuis si célèbre : elle fut plus tard d'un grand avantage pour moi. C'est à ses conseils, à ceux de Lessing et de Ramler, c'est surtout à leur critique sévère que je dois mes progrès dans la poésie dramatique. Je recueillis soigneusement toutes leurs observations, et je les pris pour guides dans tous les ouvrages que je composai dans la suite.

Schuch, qui, contre son ordinaire, s'était montré pendant quelque temps directeur actif et économe, commença peu à peu à se lasser de sa position heureuse, et à négliger ses devoirs. Il s'était marié depuis peu, et s'imagina qu'il devait désormais figurer d'une manière plus magnifique qu'autrefois. Dans cette intention, il donna souvent des fêtes brillantes, fit l'acquisition d'un équipage élégant, prit des domestiques et des chasseurs en livrée, acheta des chevaux qu'un prince de la famille royale (1) avait trouvés trop chers, et confia la caisse du théâtre à des gens dont il n'avait point éprouvé la probité. Les spectateurs, en entrant au théâtre, devaient passer près de la

(1) Le margrave de Brandebourg-Schwedt.

cuisine, qui était ordinairement ouverte; ils y voyaient tous les soirs les fourneaux couverts de casseroles; ils entendaient rouler le tournebroche, tandis que plusieurs d'entre eux se contentaient d'un repas frugal, pour pouvoir payer leurs billets. Ces bonnes gens secouaient la tête, et se communiquaient à l'oreille leurs observations et leurs prophéties. Le peuple, de son côté, criait à haute voix; mais Schuch ne s'en inquiétait pas, et continuait son genre de vie. Ce qui était plus imprudent et plus dangereux encore, c'était sa conduite malhonnête envers ceux qui, quelquefois dans de bonnes intentions, lui faisaient des observations modestes sur le choix des pièces et sur la distribution des rôles. Cette manière d'être, et mille autres sottises, refroidirent peu à peu ses amis à son égard, et beaucoup d'amateurs du théâtre, qui étaient autrefois passionnés, perdirent bientôt l'envie d'aller au spectacle. Les recettes diminuaient tous les jours, et les dépenses restant toujours les mêmes, il résulta de tout cela que l'imprudent directeur, lorsqu'il voulut quelque temps après partir pour Dantzick, vit arriver dans sa chambre une foule de créanciers. Se sentant hors d'état de les satisfaire,

il eut recours au dernier remède, s'échappa par la porte d'une chambre contiguë, se jeta dans sa voiture, et partit sans faire attention aux cris des gens qui le poursuivaient.

Je veux prouver, par l'exemple suivant, avec quelle inconséquence Schuch en agissait envers ses amis, et avec quelle indifférence il négligeait ses propres intérêts. Dobbelin, auquel l'administration du théâtre de Schuch déplaisait, et qui prévoyait bien que tout cela devait mal finir, conçut l'idée d'en profiter pour faire sa fortune. Dans cette intention, il sollicita sous main un privilége pour former une troupe qui jouerait à Berlin et dans les grandes villes du voisinage. Il fut assez heureux pour l'obtenir. Comme il savait que j'avais à me plaindre de la direction actuelle, il me confia son projet, et me proposa un engagement très avantageux dans sa troupe future. Quoique je fusse très mécontent de ma situation, je ne pouvais cependant pas dépouiller l'amitié que j'avais pour Schuch. Il me semblait cruel de l'abandonner entièrement, et d'accélérer par là sa ruine, qui sans cela n'était déjà que trop prochaine.

En conséquence, je communiquai à mon

insouciant ami la confidence de Dobbelin, en lui conseillant sérieusement de se tenir sur ses gardes. Mais au lieu de mettre à profit mes observations, et de prendre sur-le-champ les précautions nécessaires, l'imprudent s'adressa directement à son adversaire. Il lui demanda s'il était vrai qu'il eût l'intention de former une troupe, et me cita comme autorité.

Dobbelin qui, dans ce moment, n'était pas encore tout-à-fait sûr de son affaire, mais qui cependant était sur le point de la terminer, feignit d'être extrêmement surpris, et pour ainsi dire offensé de cette question. Il persuada ainsi à cet homme crédule qu'il n'avait fait que plaisanter avec moi, qu'il n'avait jamais pensé et qu'il ne penserait jamais à une entreprise aussi importante; Schuch le crut, se moqua de ma prétendue sottise, persévéra dans son insouciance ordinaire, et ne sortit de son malheureux sommeil que lorsque Dobbelin fut en possession de son privilége, et qu'il lui eut demandé son congé.

Les trois fils de feu Schuch étaient d'un caractère plutôt léger que méchant. Leur éducation avait été négligée, et souvent on les avait traités avec trop de rigueur. A peine se

virent-ils, par la mort de leur père, rendus à la liberté, qu'ils s'abandonnèrent à leurs passions. Des flatteurs et des parasites les trompèrent, les entraînèrent dans leurs débauches, et peu à peu ils épuisèrent leur esprit, leur santé et leur fortune. Tous les trois sont morts à la fleur de leur âge. Le second, et le meilleur des trois, était aussi le plus effréné : quelque temps avant sa mort, il fut atteint d'une faiblesse nerveuse. Les médecins lui conseillèrent d'aller aux eaux. Il obéit à cette ordonnance; mais il eut soin, en partant, de se munir de deux cantines pleines de liqueur de Dantzick et d'autres boissons enivrantes. Il revint naturellement plus malade qu'il n'était parti, continua quelque temps encore son ancienne manière de vivre, et mourut enfin exténué, ayant encore la pipe à la bouche et une bouteille d'eau-de-vie près de son lit.

CHAPITRE X.

Chagrins. — Dissolution de la troupe de Schuch. — Compositions littéraires. — Nobles actions. — Je suis engagé au théâtre de Koch, à Leipsick.

Des jalousies de métier, le déplaisir que causaient les applaudissemens obtenus chaque jour par ma Charlotte, et d'autres motifs encore, amenèrent du refroidissement entre ma famille et celle de M. Schuch; à ce refroidissement succédèrent bientôt des querelles qui me forcèrent à m'éloigner de ce théâtre. Les amis que j'avais ici, ainsi que tout le public, étaient fort irrités contre le directeur, qui, depuis quelque temps, méconnaissait les talens d'une actrice aussi distinguée que ma femme, et lui retirait, avec une obstination et une malveillance marquée, tous les rôles qui appartenaient à son genre. Quelques uns de nos amis lui en parlèrent sérieusement, et comme il n'y fit aucune attention, ils témoignèrent hautement leur mécontentement. Schuch me regardant, mais à tort, comme

l'auteur de ces tracasseries, me fit les reproches les plus offensans, et sans écouter ma justification et mes représentations amicales, il aggrava encore la chose. Alors commencèrent des cabales au parterre, et il n'était pas rare que les différens partis en vinssent aux mains. Schuch osa braver le public, et donna plusieurs rôles principaux de ma femme, à la sienne et à la sœur de cette dernière. Celle-ci obtint entre autres le rôle de Sophie, dans la comédie de Diderot, *le Père de famille*. Comme jusqu'alors elle ne s'était appliquée qu'à la danse, elle ne montra dans ce rôle ni talent, ni sensibilité, et elle eut le malheur d'être sifflée (1). C'est à cette occasion que l'imprudent Schuch s'oublia au point de s'avancer hors des coulisses, et de menacer le parterre avec un fouet de chasse. Cette insolente conduite l'aurait exposé à être châtié, ainsi que ses frères, par le public, si son éloignement et les conseils de quelques spectateurs plus calmes n'eussent enfin apaisé l'irritation générale.

(1) Dans la suite, cette actrice, aidée des conseils de quelques amateurs, devint une artiste assez distinguée.

Cet événement avait troublé la paix du théâtre. La famille Schuch, en me déclarant la guerre, oublia plus que jamais les égards qu'elle devait à ma femme et à moi. Mes amis n'espérant point qu'une réconciliation fût possible entre nous, m'engagèrent à donner ma démission. Je me décidai, malgré moi, à faire cette démarche décisive; mais j'y fus enfin obligé, lorsque je vis l'insolence de mes adversaires augmenter chaque jour, et que je m'aperçus clairement qu'ils n'avaient d'autre but que de lasser ma patience, et de m'obliger à demander mon congé. Schuch me l'accorda avec grand plaisir, partit bientôt après pour Dantzick, avec le reste de la troupe, et je restai avec ma famille à Berlin, dans la ferme espérance que nous trouverions bientôt un engagement à quelque autre théâtre. J'écrivis aussitôt aux établissemens les plus renommés de l'Allemagne, pour leur offrir nos services; mais, contre mon attente, ils furent partout refusés, ce qui me mettait dans un grand embarras pour l'avenir. Mes amis, qui voyaient bien que je ne me trouvais dans cette position pénible que par suite de leurs conseils, cherchèrent à me soulager un peu. Ils m'achetèrent d'abord, au prix du commerce,

tous les exemplaires que je possédais de ma tragédie de *Miss Fanny*, qu'ils changèrent ensuite chez un libraire, contre d'autres livres utiles.

Cette recette, jointe à ce qui restait encore dans ma caisse, suffit à notre entretien pendant quelque temps; mais enfin le besoin se fit sentir. Mes amis s'en aperçurent bientôt, et m'envoyèrent de temps en temps, sous des noms inconnus, de petites sommes qui réparèrent le mauvais état de mes finances. (1)

Pendant ces momens pénibles, je composai la comédie qui a pour titre : *Les Apparences sont trompeuses, ou le Mari aimable*. Cette pièce doit beaucoup aux avis et à la critique de M. Ramler.

Cet excellent ami voulant, pour mes ouvrages à venir, me faire connaître plus à fond les règles de la poétique de ce genre, me fit présent de sa traduction de Batteux (2), qu'il

(1) Ces bienfaiteurs inconnus étaient, comme je l'appris plus tard, M. le professeur Ramler, le procureur fiscal de la cour Gilbert, M. Madeweis, plus tard conseiller de la guerre, et directeur de la poste à Halle; le secrétaire de la poste Thormann, et M. Grosmann, depuis directeur de théâtre.

(2) Il en existe deux éditions en 4 vol. in-8°; la pre-

venait de terminer. C'est dans la même intention qu'un libraire de Hambourg, qui s'intéressait, comme ami, à mes travaux littéraires, me donna les Principes de critique de Home. (1)

Après un triste repos d'environ six mois, je fus enfin appelé par M. Koch, directeur du théâtre de Leipsick. Cela arrivait d'autant plus à propos, que dans ce moment mes ressources commençaient à s'épuiser, et que je ne voulais pas être plus long-temps à charge à mes amis.

Le cœur pénétré de la plus vive reconnaissance, je quittai ces âmes nobles et généreuses, et partis avec ma femme et ma fille aînée. (2)

mière de 1774, la seconde de 1803, à Leipsick, chez Weidmann.

(1) Traduits de l'anglais par T. N. Meinhard. La dernière édition a été publiée par J. G. Schatz; Leipsick, 1790-1791, 3 vol. in-8°, chez Dyk.

(2) Une fille plus jeune, que Charlotte m'avait donnée l'été précédent, se trouvant alors malade, je fus obligé de la laisser à Berlin, sous la garde de mon ami Gilbert.

CHAPITRE XI.

Leipsick. — Nouveaux amis. — De vieilles amours. — Travaux littéraires. — Je fais la connaissance de Schröpfer.

On attendait beaucoup de notre arrivée à Leipsick. Ma Charlotte obtint de nombreux applaudissemens à son début dans le rôle de la jeune Indienne. Pour moi, je plus beaucoup moins. Heureusement, comme auteur dramatique, j'étais annoncé assez favorablement au public par la représentation de ma tragédie de *Miss Fanny*. Ma nouvelle comédie, *les Apparences sont trompeuses* (1), fut également jouée sur ce théâtre. Elle eut beaucoup de succès, et c'est ainsi que l'auteur fit excuser l'acteur médiocre, qui n'aurait pu espérer aucun ménagement de la part d'un public aussi sévère que l'était alors le public de Leipsick.

(1) C'est dans cette pièce que ma fille Minna parut pour la première fois sur la scène, dans le rôle du jeune enfant.

J'eus aussi le bonheur de devoir bientôt à mes travaux littéraires une assez grande quantité d'amis, qui tous s'intéressèrent vivement à mon sort. Je distinguai particulièrement entre eux MM. Weisse, célèbre poète, et receveur du cercle, le professeur Clodius, le lieutenant de Brunkenhof (depuis major au service de Prusse), le directeur de musique Hiller, l'inspecteur Saal, les poètes Bock, Mathai et Bretzner, les savans Walke et Ebeling, le baron de Dieskan, l'actrice Mlle Schulz, depuis Mme Kummerfeld, et Mlle Schmeling, depuis Mme Mara.

A ma grande satisfaction, je trouvai dans cette ville mon ami Engel. Il fut enchanté de mes succès comme écrivain, et ne laissa pas de m'aider de ses instructions dans mes nouveaux essais dramatiques.

Je fus très surpris de rencontrer à Hambourg l'ancien objet de mes amours, Mlle Steinbrecher, dont j'avais tant sollicité les faveurs à Hambourg, et dont la mère m'avait traité si insolemment. Elle n'avait rien perdu de son amour-propre, et se montrait encore jalouse de la prééminence ; mais comme elle cherchait à l'exercer non seulement sur moi, mais aussi sur ma femme, et comme en général elle nous

traita avec beaucoup d'indifférence, je me tins toujours éloigné d'elle, à moins que mes devoirs d'acteur ne m'en approchassent; ainsi il ne s'établit jamais entre nous de conversation amicale, moins encore de conversation intime, et il ne fut jamais question du tendre penchant que j'avais eu autrefois pour elle.

Parmi plusieurs connaissances que je fis ici, je dois compter celle du visionnaire Schröpfer, qui dans la suite s'est rendu si célèbre. Il introduisit chez moi un marchand d'Amsterdam, nommé de Boore, qui désirait me connaître. Schröpfer profita de cette occasion pour m'inviter à venir chez lui. Cette première invitation fut suivie de plusieurs autres. Il nous traitait avec somptuosité, et me combla toujours de complaisances, ce qui me mit souvent dans un grand embarras, ne pouvant m'expliquer comment je les avais méritées.

Un jour il fit tomber la conversation sur la franc-maçonnerie, et me fit entendre que cette science n'avait plus de secrets pour lui, et qu'il en connaissait les mystères les plus cachés; il voulut m'en faire part, pour me prouver l'amitié qu'il avait pour moi, et parce que d'ailleurs j'étais déjà initié dans cet ordre. Comme je n'étais encore qu'apprenti, il me

sembla fort agréable d'augmenter mes connaissances auprès d'un homme aussi savant, et je l'assurai que ses leçons me feraient le plus grand plaisir. Dans la suite j'en parlai à quelques autres francs-maçons, qui tous me conseillèrent de me tenir sur mes gardes, parce que la conduite morale de cet homme ne répondait pas à son brillant langage. Cela m'engagea à être plus circonspect dans mes relations avec lui, et je découvris bientôt dans son caractère de l'ambition, de l'étourderie, un goût prononcé pour les délices, et du penchant à l'originalité. Ma méfiance s'accrut encore quand je m'aperçus que sa femme recevait ses hôtes avec une froideur marquée, ce qui prouvait qu'elle n'était pas satisfaite des dépenses de son mari. Je résolus donc de renoncer à ses communications mystérieuses, et de rompre insensiblement tout commerce avec lui. (1)

(1) Cet homme finit d'une manière fâcheuse. Il pratiqua long-temps, et en différens lieux, la nécromancie ; eut maintes aventures, s'exposa à plus d'une humiliation flétrissante, se ruina par ses dépenses excessives, et lorsque, ne pouvant plus faire de dupes par ses prétendus mystères, il vit son orgueil en danger, il prit la résolution soudaine de

CHAPITRE XII.

Exemple tragique de l'intempérance d'un jeune homme. — Nouveaux succès litteraires. — Lessing à Leipsick. — Engagement à Hambourg.

JE ne fus pas plus heureux avec quelques uns de mes nouveaux amis, qui cependant

finir une vie qu'il ne pouvait plus continuer d'une manière aussi brillante qu'auparavant. Mais, pour donner à cette action une certaine solennité, il promit à ses amis intimes de leur faire voir, par la puissance de son art, une apparition extraordinaire, et qui les étonnerait tous. Il les conduisit un jour, de grand matin, dans un bois près de la ville pour y faire sa prétendue conjuration : arrivé avec eux dans un endroit qu'il avait choisi à cet effet, il les prépara, comme à l'ordinaire, à la grande vision qu'il leur avait promise, et s'enfonça ensuite dans le plus épais du bois. Long-temps un calme profond régna dans la forêt ; enfin l'on entendit un coup d'arme à feu partir de l'endroit où Schrôpfer se trouvait : tous les assistans y accourent effrayés et comme involontairement, et trouvent leur ami qui venait de finir sa vie par un suicide. Tel est le récit que me fit un ami de ce malheureux, et je le rapporte tel qu'il me l'a transmis.

étaient plus dignes de mon amitié. Le célèbre poète dramatique Bock me procura, parmi ses nombreuses relations, la connaissance d'un jeune homme très aimable nommé Wendt, qui, dès le premier instant, me témoigna beaucoup d'estime. Il recherchait ma conversation, et aimait à se trouver avec moi. Son caractère était droit et honnête; mais sa conduite était quelquefois très étourdie, lorsqu'il s'agissait de résister à une tentation qui flattait ses passions.

Ne se dissimulant pas cette faiblesse, il me pria de lui donner des conseils, et d'aplanir ses doutes, parce qu'il comptait beaucoup sur mon expérience. Il recevait mes avis avec reconnaissance, et les suivait exactement tant qu'il se trouvait sous mes yeux; mais à peine était-il abandonné à lui-même, que son étourderie l'emportait, et l'exposait quelquefois aux plus grands dangers, parce qu'il était d'un naturel très violent. Il était l'un des premiers membres d'une association très dangereuse d'étudians qui s'était formée à Leipsick, pendant mon séjour dans cette ville. Heureusement je l'appris assez à temps pour l'arracher à des excès qui avaient causé la perte de plusieurs de ses compagnons. Il me remercia de

mon zèle en m'embrassant. Mais j'eus bientôt à déplorer les suites funestes de cette liaison insensée.

Il buvait quelquefois outre mesure pour se distinguer de ses camarades, et pour passer maître dans cet honorable métier. Je lui fis, à cet égard, des reprimandes sévères; mais il me donnait toujours pour excuse, que son père avait aussi été un grand buveur, et qu'il était néanmoins parvenu à l'âge de quatre-vingts ans. Un jour notre promenade nous conduisit par Goliz à Entrisch, village situé non loin de Leipsick, où ordinairement une foule de monde se rassemble, pour boire une espèce de bière très aimée qu'on appelle *gose*. Sans en avoir aucun motif, je craignais le malheur qui devait nous arriver; je craignais son intempérance, les querelles et les combats qui sont la suite ordinaire de ce genre d'excès. Quand nous fûmes près du lieu où l'on se divertissait, j'engageai mon jeune ami à ne pas s'abandonner à l'ivresse, et à ne se mêler dans aucune querelle. Il m'en donna sa parole; mais à peine étions-nous arrivés au village et à l'auberge, qu'une grande quantité d'étudians qui se trouvaient là l'entourèrent, et lui témoignèrent leur joie de le voir dans

ce lieu. On but pour célébrer son arrivée, et un de ses grossiers confrères vida, en son honneur, un verre entier. Comme mon ami devait, selon l'usage, lui faire raison, il se fit verser une bouteille entière dans un grand verre; et, oubliant mes recommandations et la parole qu'il m'avait donnée, l'avala d'un seul trait. Peu de temps après il pâlit, se plaignit d'être indisposé, et retourna à Leipsick dans la voiture d'une personne de sa connaissance. Hélas! je l'avais vu pour la dernière fois! car, le lendemain, on m'apporta la triste nouvelle de sa mort. J'aimais ce malheureux jeune homme plus qu'aucun autre de mes amis, parce qu'il avait un cœur excellent; sa perte m'en fut d'autant plus douloureuse, et, pendant long-temps, je ne pus me faire à l'idée qu'un jeune homme, qui donnait d'aussi belles espérances, eût abrégé sa vie d'une manière aussi folle.

Il est singulier que, dans le même jour, je perdis encore un ami; c'était le fils unique de la veuve du général de Nostiz, qui m'était encore plus attaché que l'autre, et qui, avec des qualités aussi aimables, avait beaucoup moins d'étourderie. Ce jeune homme avait la mémoire si heureuse, qu'il n'avait besoin que

de voir deux fois une comédie qui lui plaisait pour réciter, sans aucun secours, le rôle de chacun de ses personnages. Il me donna une preuve surprenante de ce talent admirable, le lendemain de la première représentation de ma comédie *les Apparences sont trompeuses*. Sa perte m'affligea d'autant plus que j'étais loin de m'y attendre. Un soir, nous nous étions proposé pour le lendemain matin une promenade en voiture au village Raschwitz, situé dans le voisinage. Le matin du jour convenu, il m'écrivit qu'il éprouvait une légère indisposition, et me pria de lui envoyer quelques livres instructifs pour passer le temps. Le lendemain, sa mère désolée m'annonça sa mort, et me dit que dans ses derniers momens il s'était souvenu de moi. (1)

Comme on ne me confiait que peu de rôles, je consacrais mes heures de loisir à mes occupations favorites, la littérature. Le drame intitulé : *Le Comte d'Olsbach*, fut la première pièce que je terminai ici ; et, grâce aux critiques judicieuses de mon ami Engel, elle était beaucoup plus correcte et plus régulière que mes compositions précédentes. Elle fut

(1) Il mourut de la petite-vérole.

souvent représentée, et toujours avec succès. Je la fis imprimer à mes frais, ainsi que ma précédente comédie *les Apparences sont trompeuses;* et je tirai de la vente de ces ouvrages un profit assez considérable, quoiqu'ils aient été contrefaits à Vienne, à Prague, à Erfurt, dès le premier moment de leur publication.

Dans le courant de cet été, ma femme augmenta mon bonheur en donnant le jour à un fils. Mais cette joie fut bien affaiblie, lorsque quelques jours après j'appris la mort de ma seconde fille que j'avais laissée malade à Berlin, comme je l'ai déjà dit plus haut.

Pendant l'automne de cette année, Lessing vint à Leipsick, et nous causa une bien douce satisfaction. Le théâtre de cette ville ne lui plut pas. Ce respectable ami, qui s'intéressait vivement à notre sort, ne croyant pas que ma femme occupât une place proportionnée à ses talens, me conseilla de prendre un engagement au théâtre de Hambourg, où l'on cherchait, en ce moment, une actrice pour jouer les rôles de jeune première.

A sa recommandation, je reçus, peu de temps après son départ, une invitation du directeur de ce théâtre, qui m'offrait six

cents écus par an. Plusieurs marchands de Hambourg qui étaient venus à la foire de Leipsick, m'engagèrent sérieusement à accepter ces offres, et me peignirent, sous des couleurs très favorables, les nombreux avantages dont je jouirais à Hambourg, et que je ne pouvais pas espérer ici dans l'état actuel du théâtre de Koch. Je rompis donc mon engagement avec ce dernier, lorsque le temps du contrat fut expiré, et partis avec ma petite famille pour Hambourg.

CHAPITRE XIII.

Hambourg. — La direction du théâtre est changée. — Hanovre. — Revenant. — Départ pour Brunswick.

A Hambourg, je trouvai le théâtre dans un état très florissant. Eckhof et Mme Hensel, artistes également célèbres, étaient à la tête de cet excellent établissement. Borchers, Böek et sa femme, Ackermann et ses deux filles, Mme Mécour Schroeder et Hensel ; tels étaient les membres distingués de la troupe. C'est là qu'indépendamment de Lessing, je revis mon

ami et mon ancien bienfaiteur Dreyer, qui me reçut à bras ouverts, et qui, dans la suite, me procura aussi la connaissance de Telonius, secrétaire de la chancellerie, et homme très recommandable, de M. Wittemberg, licencié, du chanoine Schiebeler, et de plusieurs savans et poètes de cette ville.

Charlotte fut généralement applaudie dans le rôle de Zaïre, par lequel elle débuta, et ensuite dans celui de la jeune Indienne. Pour moi, je fus moins heureux dans mon rôle de début, M. de Melbach, de ma comédie intitulée : *Les Apparences sont trompeuses*. Cependant on rendit une ample justice à l'auteur de la pièce, et, en sa faveur, l'on pardonna à l'acteur la faiblesse de son talent.

Quelques semaines après notre arrivée, la direction du théâtre (1) crut qu'il serait de son intérêt de céder l'entreprise à M. Ackermann, propriétaire de la salle. Celui-ci prit à sa solde la troupe telle qu'elle était, et la

(1) Seyler, ci-devant marchand très considéré, et Bubbers, qui avait été acteur dans sa jeunesse, et depuis fabricant de tapis, tous deux hommes de goût et fort instruits, étaient les entrepreneurs de ce théâtre.

conduisit vers la fin d'octobre à Hanovre, où, l'hiver précédent, elle avait donné des représentations pendant plusieurs mois, avec autant de succès que d'avantages pécuniaires, et où elle fut encore accueillie avec intérêt.

Comme j'étais inconnu dans cette ville, et que je ne pouvais trouver une chambre garnie qui me convînt dans le voisinage du théâtre, je louai, en attendant, quelques chambres dans une auberge. Enfin l'on m'indiqua un logement assez spacieux dans la maison d'une certaine veuve d'un lieutenant-colonel de L...d; mais l'on ajouta qu'il y revenait un esprit. Comme, depuis long-temps, je n'ajoutais plus aucune croyance aux contes des vieilles femmes, dont on m'avait si soigneusement imbu dans ma jeunesse, cette nouvelle ne put me rebuter, et j'allai visiter la demeure indiquée.

Ma réception fut assez singulière. Un petit homme agile, qui paraissait être une espèce d'intendant, vint à moi en marchant à petits pas, me fit une grande quantité de salutations, et me demanda ce qu'il y avait pour mon service. A peine lui eus-je exposé le motif de ma visite, qu'il me témoigna sa joie d'avoir heureusement un logement vacant,

et il allait commencer à m'en faire une longue description, lorsqu'une voiture de louage s'arrêta devant la maison. L'intendant se leva précipitamment, courut à la portière, et aida très respectueusement à sortir de l'équipage une femme d'une taille longue et maigre, qui était suivie d'un domestique. C'était ma veuve elle-même. Après avoir entendu ce qui m'amenait, elle m'engagea avec beaucoup de civilité à entrer dans sa chambre, et à m'asseoir auprès d'elle sur un canapé. Voici la conversation qui s'établit entre nous.

Mme L...d. Vous voulez donc, d'après ce que j'ai appris, occuper quelques chambres dans ma maison ?

Moi. Je le souhaite, si toutefois elles sont assez spacieuses.

Mme L...d. J'en réponds, monsieur ; vous aurez une vue charmante et un air très sain, parce que les chambres sont au dernier étage.

Moi. Tant mieux.

Mme L...d. Mais, pardon, avec qui ai-je l'honneur...?

Moi. Je suis membre de la société dramatique d'Ackermann, arrivée depuis peu de jours.

Mme L...d (en se retirant un peu et avec

TOME I. 25

un froid sensible). Ah! ah! (en toussant). Ainsi monsieur est acteur?

Moi. Oui, madame.

M^{me} *L...d.* Et votre nom?

Moi. Brandes.

M^{me} *L...d.* (surprise). Brandes? (Après une pause.) Hem! ainsi, M. Brandes de...?

Moi. De Stettin.

M^{me} *L...d.* Ah! ah! (en toussant); et monsieur votre père?

Moi. Était natif de Magdebourg; mon grand-père y était trésorier.

M^{me} *L...d.* Ah! ah! Ainsi de Magdebourg... (1)

(1) Comme j'avais été frappé des informations rigoureuses de M^{me} L....d sur ma famille, et de son mouvement en entendant mon nom, je pensai qu'elle pouvait avoir connu mon père dans sa jeunesse. Je pris donc des renseignemens auprès de l'intendant, qui m'apprit, avec beaucoup de complaisance, que sa maîtresse était la fille d'un riche forestier nommé Brandes, et que le lieutenant-colonel de L....d, étant encore lieutenant, l'avait épousée à cause de sa fortune considérable. Comme les aïeux de mon père étaient originairement de ce même comté, il était probable que j'avais l'honneur d'être parent de cette dame; mais elle n'en fit pas la moindre mention lorsqu'elle entendit le nom de sa famille, probablement

Elle me fit encore quelques demandes semblables, et sur ce même ton; mais, comme ce genre singulier d'entretien commençait à me déplaire, et que la nuit approchait, je lui racontai, pour mettre fin à ses questions, tout ce que je savais de l'histoire de ma famille, et la priai d'ordonner à un de ses domestiques de me faire voir les chambres en question. Alors M*me* L...d sonna.

L'intendant (entrant précipitamment). Que désire madame?

*M*me* L...d.* Prenez la lumière. (A moi.) Voulez-vous bien me suivre?

Elle alluma encore une bougie, et me conduisit, dans toute sa parure, jusqu'au dernier étage de sa maison, où elle me montra elle-même toutes les chambres à louer, jusqu'à la plus petite, et même jusqu'au bûcher et jusqu'à une cloison au-dessous de l'escalier. Elle me vanta très longuement tous les avantages de ces dépendances. L'homme qui nous éclai-

parce qu'elle aurait été honteuse d'être la parente d'un homme de ma profession. C'est pourquoi je ne poussai pas plus loin mes informations. Bientôt la bonne intelligence qui paraissait régner entre nous fut troublée à jamais, pour des raisons que j'indiquerai dans le texte de ces Mémoires.

rait confirma toutes ses assertions avec beaucoup de cérémonie et de commentaires.

Le logement était assez commode et assez propre; je résolus donc de le louer, quoiqu'il fût au troisième étage; et, tout confus de la grande peine que M^{me} de L...d s'était donnée pour moi, je n'osai rien rabattre du loyer énorme qu'elle me demanda, et, sans la moindre objection, je retins l'appartement, d'autant plus qu'il était cependant moins cher que celui que j'occupais à l'auberge.

La maison était très spacieuse; mais elle était, au grenier près, habitée seulement par madame; car il est vraisemblable que la fable du revenant empêchait beaucoup de gens d'y demeurer. Cette dame étant d'une origine bourgeoise, n'était pas admise dans la haute noblesse, et sa fierté ne lui permettait pas d'avoir aucune relation avec une classe inférieure. Elle ne recevait donc et ne rendait que fort rarement des visites. Le nombre de ses domestiques se composait de l'intendant, dont j'ai déjà parlé, d'un domestique aveugle, d'un homme de peine, d'une servante qui remplissait en même temps les fonctions de cuisinière et de femme de chambre. Mes voisins étaient un pauvre cirier, et une vieille

dévote, veuve d'un pasteur. Comme tous ces gens-là faisaient fort peu de tapage, le moindre bruit qui se faisait dans la maison ressemblait beaucoup au son d'une cloche, et chaque mot, chaque phrase qu'on prononçait, retentissait jusqu'au grenier.

A peine fus-je installé dans cette espèce d'église, que l'intendant se présenta chez moi, pour me communiquer, au nom de sa maîtresse, certaines règles de conduite, telles que de rentrer avant dix heures du soir, de monter les escaliers aussi paisiblement que possible, de ne pas lire de nuit dans son lit, de ne pas entretenir de veilleuse. Quoique ces préceptes singuliers me déplussent, je m'y prêtai néanmoins, d'autant plus que j'étais accoutumé depuis long-temps à une vie régulière; mais ce dont je me passai difficilement, ce fut la lampe de nuit. J'obéis cependant à cette loi, parce qu'en cas de besoin je pouvais me procurer sur-le-champ de la lumière, au moyen d'un briquet artificiel, qui était placé près de mon lit. Enfin je me croyais bien établi, quand l'aventure suivante vint déranger toutes mes dispositions peu de jours après.

Rarement, quand on change de demeure, on dort profondément la première nuit. C'est

ce qui m'arriva. A peine avais-je sommeillé une heure que je fus éveillé par un grand tintamarre qui se fit entendre au dehors dans la galerie. Ce bruit s'approcha de ma chambre à coucher. Bientôt j'entendis ma porte s'ouvrir doucement et se fermer au bout de quelques instans. Je demandai : Qui va là? N'obtenant aucune réponse, je sautai hors de mon lit, j'allumai une bougie, et ouvris la porte; mais je n'aperçus que les quatre murailles. Je crus alors que peut-être une porte voisine, qu'on avait ouverte ou fermée, pouvait m'avoir trompé; je refermai donc la mienne; et comme la serrure n'avait pas de verrou, j'y laissai la clef pour empêcher que la porte ne pût être ouverte en dehors, dans le cas où l'on tenterait de le faire. Mais cette précaution fut inutile; car dès la nuit suivante, à minuit sonnant, la même visite eut lieu; ma clef fut repoussée, ma porte ouverte et refermée encore quelques minutes après, et mes demandes demeurèrent encore sans réponse.

Cependant cette visite nocturne, malgré sa courte durée, finit à la longue par me déplaire; je craignais d'ailleurs que ma femme, qui couchait avec nos enfans dans une chambre contiguë, ne fût enfin réveillée en sur-

saut par le bruit de la porte qui s'ouvrait et se fermait. Je me décidai donc à me mettre en relation personnelle et palpable avec ce farfadet, afin de connaître la cause de ses promenades.

C'est pourquoi je ne me déshabillai pas la nuit suivante que je n'eusse fait mon enquête; et, avant qu'il ne sonnât minuit, je sortis tranquillement de ma chambre, et me postai dans un coin, près de l'escalier, où j'étais sûr de ne pas être aperçu, dans le cas où l'on arriverait avec de la lumière.

Mon revenant ne se fit pas long-temps attendre; car, à peine m'étais-je placé dans mon coin, que je l'entendis venir, monter doucement l'escalier au milieu de l'obscurité, puis ouvrir et fermer les portes de la galerie l'une après l'autre. Enfin il s'approcha aussi de la porte de ma chambre. Je pris mon temps, j'accourus, j'étendis les bras pour le saisir, je m'emparai d'une main, j'entendis un gémissement, et mon farfadet tomba sur moi; je le soutins dans sa chute, ouvris la porte de ma chambre, où j'avais laissé à dessein de la lumière; et je découvris, à mon grand étonnement, que le fantôme était une beauté de soixante-dix ans, la maîtresse de

la maison elle-même, en vêtement de nuit, les chaussons aux pieds, et tenant un trousseau de clefs dans la main. Elle s'était évanouie dans mes bras. Sur-le-champ je lui offris honnêtement une chaise; et, la voyant un peu remise, je lui demandai le motif de ses singulières promenades nocturnes. Elle me répliqua enfin, très fâchée de mon audacieuse surprise : « Une fois pour toutes, je me suis fait une loi d'examiner par moi-même, avant de me coucher, au moyen d'un passe-partout, si les habitans du dernier étage ont eu le soin d'éteindre leur feu et leur lumière; car, dans les classes inférieures du peuple, il y a souvent des misérables qui, par négligence, pourraient causer de grands malheurs. Comme habitant de la partie la plus élevée de la maison, vous devez aussi vous y soumettre. » Je ne trouve pas étrange, lui répondis-je, que des domestiques et d'autres habitans de la maison se soumettent à de pareilles visites; mais, pour moi, je n'y suis pas accoutumé; et, pour vous épargner à l'avenir cette peine à mon égard, je trouve à propos de vous déclarer que je ne resterai pas plus long-temps dans un logement si soigneusement gardé. Ce fut une affaire faite.

Je lui payai le lendemain douze écus pour le loyer, et retournai à mon ancienne auberge, jusqu'à ce que je trouvasse un logement plus commode (1). Le séjour de Hanovre était d'ailleurs assez agréable. On y aime le théâtre, on le juge en général avec goût et instruction, et l'on rend parfaitement justice aux véritables talens. Il est seulement à regretter que, hors du théâtre, un acteur soit obligé d'y vivre presque comme un solitaire. S'il aime la société, il est sûr de ne pouvoir en trouver que dans les endroits publics. Il est rarement admis auprès de la noblesse, qui est très jalouse de ses prérogatives, et qui sait aussi les faire valoir ; et, s'il y a quelquefois des exceptions, on ne manque pas d'assigner scrupuleusement à celui qui en est l'objet, le poste qui semble lui convenir.

La classe bourgeoise est un peu moins difficile ; mais elle connaît aussi sa valeur, et il arrive bien rarement que, dans le commerce de la vie, son ton s'abaisse jusqu'à la familiarité. Cependant la partie la plus cultivée de la bourgeoisie a des sentimens beaucoup plus

(1) Je trouvai bientôt un logement très convenable chez le libraire Richter, un de mes bons amis.

élevés ; et je trouvai dans plusieurs familles, dont peu à peu je fis la connaissance, une conversation assez agréable.

Au bout de quelques mois, notre directeur fut engagé, sous des conditions très avantageuses, à se rendre à Brunswick. Il y alla avec sa troupe. Mais M^me Hensel, qui s'était brouillée avec lui, resta à Hanovre avec quelques acteurs peu remarquables.

CHAPITRE XIV.

Brunswick. — Compositions littéraires. — Querelles. — Engagement au nouveau théâtre établi par Seyler.

LA cour de Brunswick accueillit notre troupe avec beaucoup de bonté; elle fut aussi agréablement reçue par le public, qui, depuis long-temps, n'avait pas vu un seul bon ouvrage allemand. Le drame français, quoique représenté avec talent, n'était cependant pas tout-à-fait de son goût. Ackermann ouvrit son théâtre dans la ci-devant maison de pantomimes de Nicolini. Tout le monde accourut au théâtre allemand, et la troupe obtint un suc-

cès complet. Comme mes essais dramatiques étaient accueillis avec intérêt sur presque tous les théâtres de l'Allemagne, et comme je recevais, de Vienne et d'autres endroits, les engagemens les plus flatteurs pour composer d'autres ouvrages du même genre, je me sentis encouragé à me consacrer avec activité et persévérance au genre de la poésie dramatique. Je composai les deux comédies : *L'Auberge, ou Prends garde à qui tu te confies!* et *le Marchand anobli*. Le célèbre poète Zachariæ se chargea de la correction de la première, et pour la seconde je profitai des critiques de l'acteur Schröder, dont j'avais gagné l'amitié. Je les envoyai toutes deux à la direction du théâtre de Vienne, et j'obtins les prix proposés. La première fut successivement traduite dans plusieurs langues, et eut le bonheur de plaire à La Haye, à Paris, à Copenhague, à Varsovie et à Naples. Le célèbre savant M. de Sonnenfels m'engagea, dans une lettre, à refondre en trois actes *le Marchand anobli* pour le théâtre de Vienne. C'est de toutes mes pièces celle qui eut le plus de bonheur, et qui, excepté *Ariadne dans l'île de Naxos*, s'est aussi conservée le plus long-temps sur la scène.

A Brunswick, la représentation de mes pièces eut un succès particulier; le public me donna les témoignages les plus flatteurs de son estime; la cour me montra une bienveillance distinguée, et le duc Ferdinand de Brunswick m'honora de deux lettres autographes, qu'il accompagna de présens considérables.

Que de motifs d'orgueil pour un jeune poète! mais je m'examinai avec rigueur, et je fus assez modeste pour ne m'approprier de cet encens que ce qui m'était scrupuleusement dû.

Il y avait à Brunswick quelques loges de francs-maçons; je les fréquentai, pris part à leurs travaux, étendis mes connaissances dans cet ordre, et, ayant été examiné, suivant l'usage, et trouvé digne, je fus promu à des grades supérieurs. Parmi plusieurs membres de cette association, et d'autres personnes qui n'étaient point initiées, je me liai particulièrement avec M. Schrader, conseiller aulique, les capitaines Gohl et Knoch, Mme de Gask, célèbre peintre, le directeur des bâtimens Conradi et sa famille, le chambellan de Levezau, les artistes MM. Fleischer et Reichemberg, le libraire Gebler, les poètes Koch, Teichs, etc.

Ma femme fut aussi généralement estimée à cause de sa bonne conduite dans le commerce de la vie, de la naïveté et du sentiment qu'elle déployait sur la scène; mais le succès extraordinaire qu'elle obtenait tous les jours dans ses rôles excita l'envie de ses collègues, et devint enfin la cause de ma séparation d'Ackermann, qui était un très honnête homme, et un directeur intelligent; mais qui avait trop de prédilection pour sa famille, qu'il tâcha souvent de faire briller aux yeux du public, même au détriment des meilleurs acteurs. C'est ce qui eut lieu pour sa fille aînée et pour Charlotte. Cette première avait du talent, et devint dans la suite une célèbre actrice; mais alors ma femme avait incontestablement beaucoup plus de droits aux applaudissemens; elle sentait son mérite, vit avec déplaisir que la partialité du directeur l'éloignât de la scène, exprima son mécontentement avec beaucoup plus de vivacité que je ne l'aurais désiré.

C'est dans ce moment d'irritation que Seyler arriva à Brunswick; il avait obtenu le privilége de comédien de la cour à Hanovre, et plusieurs autres immunités avantageuses (1),

(1) Indépendamment de la recette journalière il

et venait à Brunswick dans l'intention de débaucher quelques uns des acteurs de la troupe d'Ackermann. Eckhof et plusieurs autres artistes distingués, qui étaient mécontens de la direction, signèrent sur-le-champ leur contrat avec lui. Ma femme et moi nous suivîmes leur exemple, et le bon Ackermann, privé de ses employés les plus utiles, se trouva dans une position fort critique. Il s'était attiré ce désagrément par les tracasseries dont j'ai fait mention, comme aussi par sa trop rigoureuse économie, et fut obligé de se tirer d'affaire comme il put. Pour les mêmes motifs Seyler fit, presque sans peine, et à sa grande satisfaction, une recrue aussi brillante qu'inespérée, et partit avec elle à l'expiration des engagemens.

touchait 1000 écus de la cour, avait la jouissance gratuite du théâtre, de la garde-robe, de la musique de la chapelle, et la permission de jouer dans toutes les villes électorales, Goettingue seul excepté.

CHAPITRE XV.

Hanovre. — Anecdotes dramatiques. — Compositions littéraires. — Caractère singulier d'un général. — Motif comique d'un compérage.

Nous trouvâmes à Hanovre M^me Hensel, Gunther, Garbrecht, et plusieurs acteurs habiles, qui, unis aux nouveaux arrivés, formèrent un ensemble assez complet. Au bout de quelques semaines tout fut en ordre, le théâtre ouvert, et la troupe obtint l'approbation du public. Lorsque nos représentations commencèrent, je fis des observations qui m'amenèrent mille désagrémens. M^me Hensel avait, avec beaucoup de talent, le défaut de vouloir toujours occuper le premier rang sur la scène. Elle portait envie à toutes les personnes de son sexe, et était même jalouse des applaudissemens que le public donnait à Eckhof et à d'autres acteurs. Comme Charlotte fut presque tous les jours accueillie favorablement, elle ne pouvait pas se fier beaucoup à l'amitié de cette actrice, et elle découvrit bien-

tôt en elle une rivale beaucoup plus jalouse que Mlle Ackermann ne l'avait été quelque temps auparavant. Elle était l'amie intime de Seyler, et, dans son propre intérêt, elle n'osa pas au commencement témoigner son mécontentement; mais elle l'exprimait d'autant plus vivement par ses regards. Bientôt sa modération s'épuisa, et la passion prit le dessus. Du reste, l'éclat qu'elle fit eut pour elle-même les suites les plus fâcheuses.

On représentait le drame de *Mélanide*, par La Chaussée. Mme Hensel remplissait le rôle principal de cette pièce avec un talent supérieur; mais, je ne sais par quel hasard, elle ne fut applaudie que rarement, tandis que ma femme, qui jouait le rôle de Rosalie, reçut les marques les plus éclatantes d'approbation. Cette prétendue injustice donna de l'humeur à celle qui croyait avoir à s'en plaindre. Par malheur on ouvrit, pendant le cinquième acte, la porte d'une loge, les gonds en se frottant firent entendre un bruit aigu. Mme Hensel, qui crut qu'on la sifflait (1), perdit toute contenance, s'avança rapidement vers le parterre,

(1) Quelques spectateurs prétendirent qu'un officier, qui avait dîné trop copieusement, avait effecti-

et dit avec amertume : « J'aime mieux m'é-
« loigner, si je déplais au public. » A ces mots
elle abandonna la scène, et, le personnage
principal manquant, il fallut baisser le rideau.
Cette conduite imprudente inspira au public
un ressentiment ineffaçable contre cette ac-
trice ambitieuse. Dans la suite il rendit tou-
jours justice à son talent, mais cet esclandre
et quelques autres encore lui firent perdre l'es-
time qu'il avait pour elle. (1)

Entre plusieurs connaissances que j'avais
faites à Hanovre durant notre dernier sé-
jour, et dont le cercle s'était considérablement

vement sifflé, non M^{me} Hensel, mais l'acteur Bock,
qui jouait le rôle de Darviane en uniforme hanovrien.

(1) Ce qui dut surtout l'humilier et la mortifier au dernier point, c'est qu'immédiatement après cette scène, Seyler lui ordonna de jouer dans la petite pièce annoncée : *Le Duc Michel;* elle se présenta sur la scène en tremblant, parce qu'elle craignait avec raison que le public ne la sifflât effectivement pour la punir de son imprudence; et cette crainte était d'autant plus fondée, que les rôles jeunes et gais n'étaient propres ni à son âge ni à sa figure; mais, contre son attente, les spectateurs eurent cette fois assez d'indulgence pour la laisser paraître sans mani-
fester leur mécontentement.

étendu pendant ce dernier voyage (1), les plus précieuses pour moi furent celle du grand-écuyer de Busche et celle du secrétaire intime Flugge. Ce dernier, homme de goût et fort instruit, me communiqua quelques plans de pièces de théâtre, et entre autres le sujet *des Comédiens à Quirlequitsch*, que je composai quelque temps après, suivant ses idées. Je fus particulièrement flatté de la permission que j'obtins de venir voir quelquefois le prince Charles, le duc de Mecklenbourg-Strélitz, qui régna dans la suite, et son frère, le prince Ernest. Le premier s'intéressa avec une chaleur toute particulière à mes comédies, et me donna la permission de lui communiquer dans la suite le manuscrit de mes nouveaux ouvrages dramatiques.

Je fis très singulièrement, dans un bal masqué, la connaissance du lieutenant-général de Kielmansegge, homme très estimable, mais d'un caractère tout-à-fait original. Il

(1) La famille Winckelmann, le libraire Richter, le capitaine Bolhe, le lieutenant de Bulow, le secrétaire du cabinet Cordemann, le secrétaire de la poste Detharbing, le commissaire de Rohden, le conseiller de la guerre de Munchhausen, le négociant Salomon Schlesinger, etc.

s'approcha de moi, et me dit : « N'est-il pas de la troupe de Seyler? » Cette interrogation à la troisième personne (1), faite par un masque inconnu, me parut très malhonnête, et je lui tournai le dos. — Mais ne veut-il pas m'écouter? continua-t-il. Quel ballet donnera-t-on demain? — Je ne le sais pas, répondis-je; mais s'il veut le savoir, il faut qu'il le demande au maître des ballets. Dans ce moment sa fille vint à nous; c'était une dame très vive, qui me connaissait. Elle me salua, parla à mon interlocuteur masqué comme une fille, et lui dit que j'étais le père de sa favorite, la petite Minna, qu'il avait vue plusieurs fois chez elle. — Ah! dit le vieux général, vous êtes donc M. Brandes? — Pour servir votre excellence, lui répondis-je, un peu embarrassé de la conduite que j'avais tenue peu de temps auparavant avec un homme de son rang; et notre conversation continua encore quelques momens sur un ton très convenable.

Quelques jours après, le général me fit inviter à venir le voir. Je me rendis chez lui à

(1) En allemand on n'employe la troisième personne du singulier qu'en parlant aux domestiques et aux artisans. (*Note du Traducteur.*)

l'heure fixée. Un domestique m'annonça, mais je ne fus admis que long-temps après. A mon arrivée, je trouvai le général qui se promenait et causait dans sa chambre avec un étranger. Toutes les fois qu'il se tournait de mon côté, je faisais de profondes inclinations; mais j'attendis en vain qu'il me rendît mon salut, ou qu'il me répondît quand je lui adressais ces paroles : Je me rends aux ordres de votre excellence. Comme sa conversation avec l'étranger continuait toujours, afin de ne pas rester immobile comme une statue, je me mis à une fenêtre pour regarder les passans; j'examinai tous les tableaux qui étaient suspendus autour de moi, je pris du tabac, etc., etc. Pendant ce temps, les deux causeurs se placèrent sur le canapé, et leur conversation devint encore plus animée. J'étais piqué de voir qu'on ne faisait aucune attention à moi, et comme, selon toutes les apparences, il pouvait se passer encore quelques heures jusqu'à ce qu'on voulût bien s'apercevoir que j'étais là, je perdis patience, et je m'approchai de la porte pour sortir. Mais, dans mon dépit, je fis un peu de bruit; le général le remarqua, et dit : « Où veut-il donc aller ? »

Moi. A mes affaires, excellence! (et je faisais le mouvement de partir).

Le Général. Qu'il reste donc, au nom du diable! je l'ai fait appeler.

Moi. C'est pour cette raison que je suis ici, général; mais je prie votre excellence de m'excuser; mon temps est borné, et.....

Le Général. Eh bien! il lui en restera toujours assez.

Moi. Je ne demande que les ordres de votre excellence, et.....

Le Général. Ma fille m'a dit qu'il a fait de bonnes comédies; qu'il me les apporte, je veux les acheter.

Moi (un peu piqué de ce qu'il me parle toujours à la troisième personne). Excellence, je ne fais point commerce de mes comédies; mais si on les désire, on peut se les procurer dans toutes les librairies.

Le Général. Je sais cela sans qu'il me le dise. Je ne veux pas les tenir d'un libraire, mais de lui. Je les payerai raisonnablement. Maintenant il peut s'en aller.

A ces mots, il se retourna vers sa visite, tandis qu'outragé de cette conduite malhonnête, je me retirai sans plus de complimens.

Dans la suite, j'ai appris que c'était l'usage

de cet homme d'être sans façons, et qu'il ne traitait personne autrement, pas même les officiers de son régiment. Il ne croyait offenser par-là qui que ce soit : ainsi ma vanité, qui m'avait d'abord trompé, fut en quelque sorte satisfaite par cet éclaircissement.

La conduite grossière d'un officier subalterne envers un pauvre bourgeois ne fut pas aussi pardonnable. Dans un jardin, que j'avais l'usage de fréquenter assez souvent, se rassemblait une société d'officiers et de bourgeois recommandables, pour s'y récréer en jouant aux quilles. Un jour il arriva qu'un tisserand se trouva aussi dans cet endroit, et prit part au jeu. Mais, comme il n'avait ni habileté ni bonheur, il perdit non seulement tout l'argent comptant qu'il avait sur lui, mais aussi le double sur parole (1). Enfin on suspendit le jeu. Les joueurs se payèrent mutuellement. Le tour vint aussi à l'ouvrier, dont

(1) Il était alors d'usage à Hanovre de ne pas payer en entrant au jeu, comme aussi de ne pas recevoir sur-le-champ l'argent gagné ou perdu, parce que l'on manquait souvent de petite monnaie. On inscrivait la perte ou le gain sous le nom du joueur, et ce n'était qu'à la fin qu'on réglait les comptes.

le plus fort créancier était un jeune officier. Le pauvre diable sachant qu'il n'avait pas d'argent, fit une mine assez sotte.

L'Enseigne. Eh bien! qu'y a-t-il donc? Tirez votre bourse.

Le Tisserand (troublé et cherchant dans toutes ses poches, sans trouver d'argent). .Rien! rien! Tout est perdu!

L'Enseigne. Qu'est-ce que cela me fait? De l'argent?

Le Tisserand. Je..... je dois vous avouer franchement qu'il m'est impossible de vous payer, parce que.....

L'Enseigne. Monsieur! que le diable t'emporte!

Le Tisserand. Monsieur l'enseigne, ne vous fâchez pas! Je vous payerais de tout mon cœur si j'avais de l'argent; mais comme vous voyez vous-même..... (Et en même temps il lui montrait sa bourse vide.)

L'Enseigne. Point d'argent? Quel diable t'engageait à jouer, si tu n'as pas d'argent?

Le Tisserand. Monsieur, j'avais bien de l'argent; mais, par malheur, je l'ai perdu jusqu'au dernier sou.

L'Enseigne. Misérable, tu joues donc à crédit? Je m'en vais t'arranger comme il faut.

Le Tisserand (pleurant). Pardon, monsieur; je croyais que la fortune changerait; et..... et.....

L'Enseigne. Allons, paye-moi, ou procure-toi une caution.

Le malheureux tisserand regarda de tous les côtés, et ses regards semblaient implorer la compassion des assistans; mais il ne se trouva personne qui voulût répondre pour lui, parce que personne dans la société ne le connaissait.

L'Enseigne. Alors tu ne te fâcheras pas si je me paye sur ton dos..... (Et en même temps, il cherchait un bâton pour commencer la liquidation).

Le Tisserand (effrayé). Mon cher monsieur l'enseigne, attendez un moment; je viens de trouver un moyen de vous satisfaire.

L'Enseigne. Quel moyen?

Le Tisserand. Ma femme est accouchée hier d'un petit garçon, je vous prie d'être son parrain. Vous pourrez alors déduire ma dette du présent que vous nous ferez pour le baptême.

Cette idée comique excita un rire général. Tout le monde engagea l'officier à faire remise de sa créance à son compère par hasard.

Celui-ci s'y décida enfin, après avoir accablé d'injures le pauvre tisserand.

CHAPITRE XVI.

Lunebourg.— Celle.— Apparition du général de Sch...k. — Hanovre. — Celle. — Hanovre. —Stade.

Seyler se vit obligé d'abandonner pour quelque temps Hanovre, et d'aller à Lunebourg, où l'on désirait avoir un bon spectacle; car sa nouvelle troupe n'avait pas encore étudié une assez grande quantité de pièces pour pouvoir rester long-temps dans le même endroit. Là, on installa le théâtre dans une brasserie, aussi-bien qu'il fut possible de le faire, parce qu'il n'y avait pas de salle de spectacle dans la ville. On fut obligé de proportionner les représentations aux dimensions du théâtre; et, quoiqu'on n'eût pas de brillantes décorations, on eut cependant beaucoup de succès. Du reste, notre séjour fut beaucoup plus agréable que nous ne le croyions. Notre camarade Eckhof, qui était aimé partout, et qui se trouvait ici dans sa patrie, me procura bientôt des con-

naissances dans les familles les plus distinguées (1). Nous eûmes seulement à regretter de ne pouvoir pas jouir long-temps de ces relations agréables. En effet, au bout d'un mois, nous eûmes donné toutes les pièces qui pouvaient être représentées sur le théâtre. Nous ne pouvions pas hasarder de donner les mêmes ouvrages plusieurs fois, parce que les amateurs du théâtre n'étaient pas assez nombreux. En conséquence, nous nous vîmes obligés, dans l'intérêt de la caisse, de poursuivre notre chemin. Notre asile le plus voisin fut Celle. Nous y trouvâmes aussi le ton de la conversation fort agréable. La haute et la petite noblesse ainsi que les bourgeois distingués étaient absolument sans prétentions. Les habitans s'y comportent entre eux, comme aussi envers les étrangers, d'une manière aussi amicale qu'hospitalière. Les acteurs furent très bien reçus dans les premières sociétés, parce qu'ils se recommandaient non seulement par leurs talens, mais aussi par leur bonne conduite. Ma femme et moi nous eûmes

(1) Le bourguemestre Schmidt, le syndic Oldekop, depuis bourguemestre, les docteurs Jansten et Krant, le capitaine Platho, etc.

ici, comme dans presque toutes les villes où nous passions, l'avantage d'être honorés d'une considération particulière. (1)

Parmi les nombreux amusemens qui se succédèrent dans cette ville, les nobles se procurèrent aussi le plaisir de jouer quelquefois entre eux la comédie. J'ai assisté à quelques représentations où les amateurs rivalisèrent de talent avec nos premiers acteurs. La tragédie d'*Alzire*, par Voltaire, fut particulièrement jouée avec un ensemble parfait. On la donna en présence du prince héréditaire, aujourd'hui duc régnant de Brunswick. Le prince Charles de Mecklenbourg-Strélitz y faisait le rôle de Zamore, et son frère le prince Ernest, celui de Gusman; et ils surpassèrent encore la haute opinion qu'on avait de leur talent. Vers ce temps-là, le hasard conduisit à Celle mon ci-devant maître le général de Sch...k : il venait de Danemarck. Depuis onze ans que je l'avais quitté, cet officier était

(1) Parmi les personnes de ma connaissance, celles qui me montrèrent le plus d'estime et d'amitié furent le vice-président de Walmoden, les conseillers de la cour d'appel de Voigts l'aîné, d'Uffel, Werkmeister, d'Ozten, et le conseiller aulique d'Avemann.

changé d'une manière incroyable. Il avait le dos courbé, et ne se traînait qu'avec peine, à l'aide d'un bâton. Il vint plusieurs fois au théâtre, et ne me reconnut pas, ou peut-être, par égard pour moi, feignit de ne pas me reconnaître. Il ne se trouva heureusement dans aucune des sociétés où je fus invité ; et, de cette manière, on m'épargna l'embarras où m'aurait mis une entrevue avec lui et le souvenir de nos anciennes relations.

Au bout de deux mois, Seyler retourna avec sa troupe à Hanovre, et régala le public des pièces nouvellement étudiées. Il fit encore un voyage à Celle, où cette fois je me liai d'une amitié intime avec le capitaine de During et le recteur Steffens, qui n'était pas très heureux comme poète dramatique, mais du reste un excellent homme. Seyler nous ramena encore à Hanovre ; et, comme les recettes commençaient à diminuer sensiblement, il alla tenter la fortune dans des pays plus éloignés.

Nous allâmes d'abord, par Hambourg, passer quelque temps à Stade, où nous fûmes très bien venus. Comme j'étais déjà annoncé très favorablement à plusieurs personnes par mes amis de Celle, je reçus à mon arrivée

un accueil tout particulier; et, peu de jours après, j'étais déjà introduit avec ma femme dans les premières familles de cette ville (1). Aussitôt que je fus installé dans mon logement, le maître de la maison, homme extrêmement poli, vint m'offrir ses services. En même temps, il me pria de l'accompagner à un jardin public du voisinage, où je pourrais, m'assurait-il, faire en une seule fois la connaissance de plusieurs personnes distinguées de la classe bourgeoise. En effet, je trouvai là une grande quantité de personnes bien mises et fort aimables, qui, à la recommandation de mon guide, me reçurent avec beaucoup de politesse. Une connaissance plus intime fut bientôt faite. On m'engagea à jouer. J'y consentis, et je fis une partie avec deux jeunes gens très modestes, qu'à leurs habits verts je pris pour des employés de l'administration forestière. Le lendemain, je fus invité à dîner chez le conseiller intime M. de Bodenhausen, où je retrouvai en entrant mes

(1) Chez le conseiller intime de Bodenhausen, le conseiller du gouvernement de Berlepoch, le capitaine de Ledebur, le conseiller de la justice Werner, le chirurgien-major Ur. Richter, etc.

deux partners de la veille en livrée, et prêts à servir. Je n'avais pas à rougir de m'être trouvé avec ces braves gens. Mais on n'est que trop souvent obligé de se soumettre aux préjugés régnans, si l'on ne veut pas être avili aux yeux de certaines personnes qui tiennent à une étiquette rigoureuse. Du reste, cet accident m'avertit d'être plus prudent à l'avenir dans le choix de ma compagnie lorsque je visiterais les endroits publics.

CHAPITRE XVII.

Hambourg. — Nouveaux amis. — Connaissance du professeur Basedow. — Lubeck. — Hanovre. — Hildesheim.

Aussitôt que le théâtre commença à être moins fréquenté, nous fîmes nos paquets, et nous allâmes chercher fortune à Hambourg. Le moment n'était pas mal choisi; car, bientôt après notre arrivée, le roi et la reine de Danemarck vinrent à Altona, et honorèrent plusieurs fois notre théâtre de leur auguste présence. Cette royale visite attira une foule

de spectateurs, et fit le plus grand bien à la caisse du directeur.

Pendant la représentation de *Minna de Barnhelm*, la première pièce que l'on donna par ordre du roi, et dans laquelle je remplissais le rôle du caporal, et ma femme celui de Françoise, un acteur profita de notre absence, s'introduisit dans notre maison, nous vola plusieurs objets de prix, et les porta au Mont-de-Piété. Long-temps après j'appris, par une personne de ma connaissance, qu'ils avaient été déposés dans cet établissement, qu'il les avait vus par hasard, et qu'il les avait reconnus comme m'appartenant. Mon ami l'avocat Wittenberg trouva moyen de se procurer le billet de dépôt, et retira alors les effets à mes frais. Comme le voleur a dans la suite mérité, par sa conduite, la réputation d'un homme honnête, comme il est à présent père de famille, et membre distingué d'une troupe célèbre, il serait mal de ma part de le nommer ici. J'ai même poussé la délicatesse jusqu'à ne lui faire jamais aucun reproche sur cette action malhonnête. (1)

(1) Je me suis conduit avec les mêmes égards dans ma jeunesse envers un acteur qui, habitant la même

A cette époque, le poète Michaelis entra dans notre troupe en qualité de poète du théâtre. Faute de pouvoir trouver un emploi convenable, il avait fait, pendant quelque temps, le métier de journaliste. Dès la première vue, nous nous sentîmes beaucoup d'inclination l'un pour l'autre; et, peu de jours après, nous étions déjà amis intimes. Il me procura la connaissance de plusieurs gens de lettres, et entre autres du professeur Dusch et du célèbre poète M. de Gerstenberg. Je désirais aussi bien vivement d'être mis en relation avec le professeur Basedow, qui demeurait alors à Altona ; mais, à mon grand regret, le sort voulut que je le manquasse toutes les fois que je voulais lui faire ma visite.

chambre que moi, me vola non seulement une partie de mon linge et de mes habits, mais aussi une épée et un ceinturon de soie verte. Je les vis par hasard, quelques jours après, chez un frippier, qui, à ma demande, me fit une description si exacte de la figure et de l'habillement de la personne qui les lui avait vendus, que je ne pus méconnaître mon compagnon de chambre. Je rachetai l'épée, et la remis à sa place ordinaire, abandonnant le coupable aux reproches de sa conscience.

Un jour qu'accompagné de mon ami Michaelis, j'avais fait une nouvelle tentative également inutile, nous allâmes dans une de ces maisons qu'on appelle *Elbhœuser* pour nous y rafraîchir, parce qu'il faisait extrêmement chaud. Toutes les chambres étant remplies d'une société nombreuse, on nous indiqua une petite place dans le jardin, où quelques personnes s'amusaient à jouer aux quilles. Parmi les joueurs, un homme déjà avancé en âge se faisait remarquer par son amour pour le jeu, et par sa mise singulière. Il avait une perruque qui, selon toute apparence, n'avait pas été entre les mains du coiffeur depuis un mois entier, un grand chapeau usé, un habit noir tricoté, qui était boutonné du haut en bas, et dont le devant paraissait avoir été renouvelé depuis un an, tandis que le dos, par suite des ravages du temps, était, de noir, devenu gris-cendré. Si l'on ajoute à cela une paire de bottes sales, on connaîtra toutes les parties visibles de cet accoutrement, qui me parut si remarquable, que je m'informai du nom et de l'état de cet homme singulier. On me répondit que c'était M. le professeur Bascdow. Surpris et en même temps charmé de cette découverte inattendue, j'allai de suite trou-

ver mon ami, qui était assis sous un berceau, lui annonçai qu'enfin j'avais trouvé le trésor que je cherchais depuis si long-temps et avec tant de peine, et le priai de me présenter, sans perdre de temps, à ce grand homme. C'est ce qu'il fit. Mais Bascdow, qui n'était venu que pour jouer, n'écouta presque pas mon compliment; et, reprenant la boule, il me dit en deux mots qu'il était fort content de faire ma connaissance, et continua son jeu sans faire plus long-temps attention à moi.

Je fis aussi la connaissance très agréable d'un jeune négociant très intelligent, nommé Berner, qui avait épousé depuis peu une femme fort aimable. Cette petite famille me reçut, ainsi que ma femme, avec une politesse particulière. Les égards mutuels se changèrent bientôt en tendre amitié. Nous nous rassemblions tous les jours, quand les affaires du mari étaient terminées. Je n'ai jamais passé mon temps plus agréablement que dans la société de ces excellens amis; chez eux le vrai bonheur domestique régnait dans toute sa perfection. Leur tendresse mutuelle, leur bienfaisance, leur probité à toute épreuve, leur gaîté toujours égale, leur gagnèrent l'admira-

tion et l'estime de tous ceux qui les connaissaient. C'était une suite bien triste de ma destinée et de nos fréquens voyages que de ne pouvoir jouir dans aucun endroit de mes amis si ce n'est, pour ainsi dire, à la volée. J'éprouvai encore ce chagrin à Hambourg ; car Seyler se vit obligé, par la diminution sensible des recettes, de fermer le théâtre plus tôt qu'il n'en avait l'intention, et de partir pour Lubeck. Je me séparai, les larmes aux yeux, de mes nouveaux amis, qui étaient si dignes de mon estime et de mon attachement. Je quittai aussi avec regret mon ancien ami Dreyer, que je laissai malade. Bientôt après, je reçus la triste nouvelle de sa mort. Je puis assurer qu'aucun des amis dont il se séparait pour toujours, n'a senti sa perte aussi douloureusement que moi. Le brave Berner fut aussi victime des coups du sort. Hélas! je ne l'ai plus jamais revu.

Je reçus à Hambourg du conseiller d'appel M. de Voigts, et du conseiller du gouvernement M. de Berlepsch, qui vinrent me voir, quelques lettres de recommandation pour Lubeck. J'en avais une entre autres pour le résident danois M. le conseiller-d'état de Leisching, et je lui dus un accueil très bienveillant. Chez

le dernier, et chez plusieurs autres personnes de distinction, je rencontrai quelquefois des gens que j'avais probablement servis chez mon ancien maître, M. le conseiller de conférence de Buchwald. On s'imaginera facilement que j'ai toujours pris garde de rappeler à ces messieurs cette ancienne connaissance.

Parmi plusieurs personnes estimables et distinguées avec lesquelles je me liai d'amitié (1), se trouvait le docteur Wallbaum. C'était un des plus célèbres médecins, et qui, à ma prière, fit l'inoculation de la petite-vérole à mes enfans. A cette occasion, je ne puis me dispenser de raconter l'anecdote suivante, qui peut servir à rendre les parens plus prudens.

Déjà à Hambourg j'avais fait faire un essai d'inoculation par M. Dahl, médecin connu; mais comme Charlotte n'avait pas encore eu la petite-vérole, je louai pour elle un appartement particulier, jusqu'à ce que nos enfans fussent entièrement guéris, afin de la garantir de la contagion. Cette précaution fut à peu près inutile, parce que, s'il m'arrivait de quit-

(1) Le prince russe Trubetzkoy, le comte de Ctzellitsche, le major de Bulow, le chambellan de Dorne, l'apothicaire Ziegra, le négociant Green, et plusieurs autres.

ter mes enfans pour vaquer à mes affaires, elle se laissait séduire par sa tendresse maternelle, et allait les voir pendant mon absence. Par bonheur, la petite-vérole de mes enfans n'était pas d'une nature contagieuse, probablement à cause de la diète sévère qu'ils durent observer pendant long-temps, et des fréquentes médecines qu'on leur fit prendre. Leur mère n'en fut donc pas atteinte. Mais cette fois, pour ne pas l'exposer à un nouveau danger, j'eus recours à la ruse. J'enlevai, pour ainsi dire, mes enfans à leur mère, sous le prétexte de faire une promenade avec eux. Je les conduisis dans un jardin que j'avais loué dans cette intention, et là l'inoculation, sous la surveillance d'une bonne garde, eut le cours qu'on pouvait désirer. Une famille du voisinage observa avec surprise que mes enfans couraient dans le jardin, quoiqu'ils eussent la figure couverte de petite-vérole, et présumèrent par-là que leur maladie devait être tout-à-fait innocente. Dans cette malheureuse pensée, ces parens imprudens résolurent, afin d'épargner les frais de l'inoculation pour leurs enfans, de les laisser jouer avec les miens, lorsque je n'étais pas présent, dans l'espérance qu'ils gagneraient une petite-vérole aussi bénigne, et

que de cette manière ils échapperaient à cette maladie aussi facilement et aussi heureusement que les autres. Le mal ne tarda pas à se communiquer ainsi qu'ils le désiraient; mais les enfans n'étant point assez préparés, et le médecin n'ayant pas été appelé à temps, la maladie devint bientôt dangereuse, et les pauvres enfans moururent victimes de l'avarice de leurs parens. Aussitôt que mes enfans furent entièrement rétablis, je les reconduisis dans les bras de leur mère, qui était extrêmement affligée de leur absence; sa joie fut inexprimable lorsqu'au moment où elle les attendait le moins, elle les revit échappés si heureusement au danger. Un tendre embrassement, accompagné des larmes de la plus vive reconnaissance, fut la récompense de mes soins. Quelque agréable que le séjour à Lubeck fût pour nous, il fallut pourtant nous préparer à en partir, parce que le goût pour le théâtre commençait à s'affaiblir dans cette ville. Comme Seyler n'avait point de grands avantages à espérer dans les environs, nous fûmes obligés de retourner à Hanovre, lieu de notre résidence habituelle; mais nous n'y fûmes pas aussi bien reçus qu'autrefois, parce que nos visites étaient trop fréquentes, que nos comédies n'avaient

plus le charme de la nouveauté, et que nos voyages continuels ne nous permettaient d'étudier que très peu de pièces nouvelles. En conséquence nous nous vîmes dans la nécessité, après un séjour de quelques semaines, de nous remettre encore en route. D'abord nous allâmes, mais pour peu de temps, à Hildesheim, ville dans le voisinage de Hanovre. Mais comme le théâtre ne fut pas très fréquenté dans cet endroit, nous choisîmes enfin pour notre quartier d'hiver Osnabruck, où nous fûmes accueillis assez amicalement, parce que depuis long-temps on n'y avait pas joui des plaisirs du spectacle.

CHAPITRE XVIII.

Osnabruck. — Quel accueil on nous y fait. — Préjugé du peuple. — Hanovre. — Hildesheim. — Conduite imprudente et ses suites.

A Osnabruck j'eus le plaisir de revoir sans m'y attendre, sous le costume de chanoine, M. le capitaine de Ledebur, avec lequel je m'étais lié quelque temps auparavant à Stade. Par son entremise, je fis bientôt des connais-

sances étendues dans tout le grand chapitre, qui fut très satisfait de voir un bon spectacle. Pour ce motif il reçut tous les acteurs avec beaucoup de politesse, et leur ouvrit de bon cœur sa cuisine et sa cave. (1)

Déjà dans plusieurs villes nous avions dû nous accommoder de salles beaucoup trop étroites pour nos représentations : mais le théâtre d'Osnabruck était encore plus petit, et n'aurait pas même été assez grand pour un spectacle de marionnettes. Il nous fut donc impossible de donner aucune des pièces qui exigent des changemens de décoration ; c'est ce qui nous était arrivé quelque temps auparavant à Lunebourg et à Stade. Les machines de ce théâtre étaient en proportion de sa grandeur, et les décorations surtout ridicules et misérables. Par exemple, sur les coulisses qui devaient représenter une forêt, on voyait un mouton paissant à côté d'un rosier soigneusement peint. Dans la toile de fond, on avait dessiné des personnages qui se promenaient,

(1) Dans le nombre des personnes dont je gagnai l'amitié, étaient le doyen du chapitre M. Vink de Minden, qui se trouvait alors ici ; M. de Munster, M. le conseiller de régence de Brook, l'avocat Stuhle et M. le chanoine Museler.

mais qui, s'éloignant aussi peu que le mouton, formaient des spectateurs toujours présens.

Quoique la noblesse nous aidât avec beaucoup de générosité, ses libéralités ne suffisaient pas pour dédommager Seyler des frais les plus indispensables. Les bourgeois n'avaient que très peu de goût pour nos représentations, parce qu'ils n'y trouvaient plus le personnage comique qui les divertissait tant autrefois. Le peuple crut que nous emporterions de grandes richesses, et devint par conséquent notre ennemi. Les plus acharnés de la populace jetèrent par les fenêtres de grosses pierres sur le théâtre. On conçoit que de pareilles attaques durent souvent interrompre la représentation, parce que les acteurs couraient le risque d'être grièvement blessés. Seyler crut enfin convenable de partir, et de retourner à Hanovre; là, nous fûmes, il est vrai, à l'abri d'offenses aussi grossières; mais les recettes continuaient à être très faibles; la caisse de Seyler s'épuisait toujours de plus en plus. Par bonheur il reçut une invitation pour aller passer quelques semaines à Hildesheim, où notre théâtre fut assez fréquenté. Cette bonne fortune momentanée nous fut très

utile; mais, pour jouir de cet instant de satisfaction, il fallait ne pas jeter un regard sur l'avenir.

Pendant notre précédent séjour d'hiver à Hildesheim, nous jouâmes souvent les pieds dans la neige, tant la baraque où nous donnions nos représentations était en mauvais état. Cette fois, pour la même raison, le soleil darda souvent ses rayons sur nous; mais, comme on ne pouvait éviter cet inconvénient sans faire beaucoup de dépense, nous fûmes obligés de tolérer ce qu'il était impossible de changer.

Pendant cette agréable saison, je visitais quelquefois, dans mes momens de loisir, le jardin d'un négociant nommé Brand, qui m'avait permis, ainsi qu'à plusieurs autres acteurs, de le fréquenter. Un jour, que par hasard il était ouvert, je vis arriver durant que je m'y trouvais, et que je m'amusais à jouer aux quilles avec quelques amis du propriétaire, deux domestiques du prince archevêque qui, sans en demander la permission, firent inscrire leurs noms parmi ceux des joueurs, afin de prendre part à ce divertissement. Cette conduite indiscrète me fâcha; en conséquence j'effaçai mon nom, et laissai jouer les nou-

veaux arrivés avec les autres assistans, sans manifester mon mécontentement.

Bientôt après, un jeune homme bien mis s'approcha de moi, et me demanda pourquoi j'avais déjà cessé de jouer. Je ne balançai pas à lui avouer sans réserve le motif qui m'y avait porté, en ajoutant que d'ailleurs il ne me convenait pas de jouer avec des gens en livrée. Il me donna tout-à-fait raison, parla pendant quelque temps aux domestiques, qui, bientôt après, cessèrent de jouer, et s'en allèrent. Alors le jeune homme revint à moi, et me pria, attendu que les importuns s'étaient retirés, de vouloir bien recommencer, avec le reste de la société, la partie qui avait été interrompue. J'acceptai cette proposition; mais à peine une demi-heure s'était-elle écoulée, que les domestiques en question revinrent, avec une suite de dix ou douze de leurs camarades, et tous les gens de l'écurie de l'archevêque. Ils étaient tous armés de gros bâtons et d'échalas, et s'approchèrent violemment du jeu, qui, par bonheur pour moi, venait précisément de finir. Les regards qu'ils jetèrent sur moi me firent deviner leurs mauvaises intentions. Voulant éviter le danger, je feignis d'être tout-à-fait sans soupçon, et,

sans faire mine de vouloir renoncer au jeu, je le regardai encore quelque temps. Puis je m'éloignai lentement derrière un mur, et, protégé par ce rempart, je sortis du jardin, et rentrai en toute hâte chez moi, abandonnant dans ce lieu mon chapeau et ma canne.

Le jeune homme qui s'était entretenu si poliment avec moi, et qui avait cherché à m'attirer dans le piége par sa dissimulation, était, comme je l'appris le même jour d'une des personnes qui étaient restées, le coureur du prince archevêque dans son propre costume. Il avait fait appeler les domestiques et les gens de l'écurie par leurs camarades, dans l'intention de me chercher querelle, pour me punir du mépris dont ils supposaient que je m'étais rendu coupable envers eux. Il devenait donc absolument nécessaire de me mettre sans perdre de temps à l'abri d'une nouvelle attaque à laquelle, selon toutes les vraisemblances, j'avais lieu de m'attendre. En conséquence, j'allai le lendemain chez le prince, et lui racontai l'aventure. Il donna à l'instant l'ordre à son grand-maréchal d'examiner sévèrement la chose (1). Celui-ci ap-

(1) Le lendemain, après l'interrogatoire des domes-

prouva ma conduite ; et, comme ni le coureur, ni les autres domestiques ne niaient le fait, et qu'au contraire ils déclarèrent qu'ils persistaient dans l'intention d'exécuter leur projet par la suite, l'on condamna le coureur hypocrite et ses deux autres complices, à un emprisonnement de quatre mois, au pain et à l'eau, et on leur ôta leur emploi. Les autres, qui étaient presque tous palefreniers, perdirent un mois de salaire, parce que, irrités de mon départ, ils avaient dévasté une grande partie du jardin où la scène s'était passée ; de plus, pour me donner satisfaction, on les condamna à une peine corporelle ; mais, à ma prière, ils obtinrent leur grâce, et en furent quittes pour me faire des excuses.

tiques, lorsque je me rendis au château, quelques uns d'entre eux furent assez méchans pour jeter une grande quantité d'eau-forte sur mon habit qui était tout neuf, et que cet accident mit hors d'état de servir.

CHAPITRE XIX.

Seyler est sur le point de faire banqueroute. — Secours d'un ami. — Voyage à Wetzlar. — Accueil favorable. — Perspective heureuse.

Après l'expiration du temps fixé pour notre séjour à Hildesheim, Seyler se vit forcé de retourner avec sa troupe à Hanovre; mais il n'y trouva que peu de consolation : d'un côté, les préventions du public contre lui et contre M^{me} Hensel (1); de l'autre côté, la curiosité rassasiée jusqu'au dégoût, furent cause que les acteurs jouaient presque tous les jours de-

(1) Seyler se fit bien innocemment des ennemis, car il fit certainement tout son possible pour satisfaire le public. Il représenta, par exemple, de petits opéra italiens, pour l'exécution desquels il employa le célèbre maître de chapelle Schweitzer, ainsi que plusieurs chanteurs fameux; il fit même venir, pour quelque temps, une troupe de chanteurs italiens pour donner de la variété à ses représentations; il se comportait aussi envers tout le monde avec beaucoup d'égards et d'attentions.

vant des bancs vides. Depuis long-temps la caisse du théâtre avait été épuisée par nos continuels déplacemens. Les dettes, qui s'étaient accumulées peu à peu, ne purent être acquittées; les intérêts même ne purent être payés; le crédit tomba entièrement, et notre position devint de jour en jour plus critique.

Enfin l'apothicaire de la cour, M. André, beau-père de Seyler, homme riche et généreux, qui avait déjà secouru la troupe dans des momens embarrassans, voulut bien cette fois encore accorder une somme considérable pour la conservation de l'édifice, sous la condition que Seyler céderait, pendant quelque temps, à Eckhof, la direction et la caisse du théâtre (1). Seyler, pour se sauver, fut obligé de consentir à cet arrangement, et il fut envoyé à Wetzlar, pour obtenir la permission de jouer. M^{me} Hensel, qui perdait par cette nouvelle organisation son plus fort soutien,

(1) Plusieurs personnes, mal instruites des affaires domestiques de Seyler, l'accusèrent de dissipation; mais c'était un reproche injuste. Les causes qui le firent peu à peu tomber, furent les fréquens et dispendieux voyages dont nous avons parlé plus haut, l'espoir trompé de grands bénéfices dans divers endroits, et, en grande partie, la confiance illimitée

et qui ne voulait pas rester sous une autre direction, demanda bientôt après son congé, et se rendit au théâtre de Vienne.

Conformément au plan projeté, la troupe d'Eckhof, après avoir obtenu le consentement de l'autorité, alla sous sa conduite à Wetzlar. Dans cette circonstance, je me réjouissais beaucoup de voir Goettingue parmi les différentes villes remarquables que nous devions traverser; mais aussitôt que j'y entrai, le plaisir que je me promettais dans cette ville, et au milieu de ses habitans académiques, fut considérablement affaibli; car à peine eûmes-nous gagné la porte de la ville, que plusieurs étudians, qui sortaient sans doute des cours, vinrent à côté de la voiture nous regarder avec leurs lorgnettes. Figure charmante! s'écria l'un d'eux. Prompts comme l'éclair, deux de ces écervelés s'élancèrent à la portière de la voiture pour regarder de plus près ma société feminine; d'autres firent

qu'il mettait dans les personnes employées à la caisse, dont les unes s'enrichirent en secret à ses dépens, et dont les autres firent publiquement parade de ces gains frauduleux, dont ils n'auraient pu acquérir la dixième partie par leurs appointemens et par leurs propres ressources.

redescendre leurs compagnons pour satisfaire aussi leur curiosité; et c'est ainsi que nous arrivâmes enfin dans une auberge. Comme il était midi, je commandai à dîner pour moi et pour ma famille, et priai l'aubergiste de me donner une chambre à part, afin que nous pussions dîner sans être troublés. On nous la donna de suite; mais nous fûmes, malgré cette précaution, obligés de tenir table ouverte; car à chaque instant l'on ouvrait la porte, et, après quelques mots d'excuse sur son erreur, on la refermait. Quelques uns des plus impertinens poussèrent l'indiscrétion jusqu'à entrer avec leurs pipes à la bouche et leurs chapeaux sur la tête, se promenaient en long et en large comme s'ils cherchaient quelqu'un, chuchotaient leurs observations à l'oreille l'un de l'autre, et ne repartaient que pour faire place à de nouveaux curieux. Je fus enchanté de voir arriver enfin les chevaux de poste; et j'abandonnai volontiers mon projet de visiter quelques professeurs auxquels j'étais recommandé, afin de me retrouver bientôt en liberté avec ma famille. (1)

(1) Ce voyage eut lieu dans l'été de 1771. Depuis,

Les nourrissons des Muses se conduisirent bien mieux à Giessen. Je m'y arrêtai donc un jour; je fis une visite au professeur Chrétien-Henri Schmidt, qui me procura l'occasion de faire la connaissance du célèbre professeur Schulz, et me montra, ainsi qu'à ma famille, la grande maison d'éducation et les autres curiosités de la ville. Quelque temps après notre arrivée à Wetzlar, mon ami Schmidt composa, sous le titre suivant: *L'Apparition*, un poëme qui contenait des louanges très flatteuses pour les principaux acteurs de la troupe. Le recteur de l'Académie de Giessen trouva fort mauvais qu'un professeur de cette école ait avili sa plume jusqu'à chanter une troupe de comédiens ambulans, et il cita même l'auteur devant la justice de Darmstadt; mais celui-ci s'inquiéta fort peu de la citation, et fit au contraire, aussi souvent que ses occupations le lui permettaient, de petits voyages d'agrément à Wetzlar, pour avoir le plaisir de connaître plus particulièrement une des meilleures troupes de l'Allemagne. Suivant son attente, l'accusation du recteur fut reje-

d'après ce que j'ai ouï dire, le ton s'est bien amélioré dans cet endroit.

tée par ordre du landgrave de Hesse-Darmstadt; et Schmidt put composer pour le théâtre tout ce qui lui convint.

A Wetzlar, nous fûmes reçus à bras ouverts, car il n'y avait pas eu de théâtre depuis long-temps; la troupe s'acquit, par ses représentations et sa conduite décente, l'approbation et l'estime du public; et les visites assidues des habitans mirent bientôt la caisse en état non seulement de rendre les gages que plusieurs membres de la troupe avaient été obligés d'abandonner, mais encore, grâce à l'économie d'Eckhof, à ménager quelques ressources pour l'avenir. Cet endroit me fut particulièrement agréable, à cause des plaisirs que me procuraient ses beaux environs, et parce que je m'y liai avec plusieurs érudits et plusieurs personnes distinguées. (1)

Après un séjour d'à peu près trois mois, notre position prit encore, contre toute attente, un aspect plus favorable.

La duchesse régente de Saxe-Weimar, qui

(1) La société du célèbre poète et archiviste Gotter, de Gotha; du comte de Zech, du baron de Breitenbach, du conseiller d'ambassade de Goue, et du major de Savigny, m'était surtout bien précieuse.

avait eu pendant quelque temps la troupe de Koch à son service, fixa son attention sur nous lorsque ce dernier fut demandé à Berlin, et offrit à Seyler, sous de très bonnes conditions, un engagement durable dans ses états.

Rien ne pouvait arriver plus à propos pour lui et pour nous. L'offre fut acceptée de suite; nous fermâmes notre théâtre, et, après avoir remercié le public de son généreux soutien, nous nous hâtâmes de nous rendre dans un lieu où nous devions jouir d'une position plus stable.

FIN DU TOME PREMIER.

TABLE DES CHAPITRES

CONTENUS

DANS LE TOME PREMIER.

Avant-propos.................... *Page* 1

PREMIÈRE PARTIE.

Chapitre premier. Histoire de ma famille. — Voyage de mon père. — Ma naissance............. 5

Chap. II. Mon père revient de Hollande. — Mort de mon grand-oncle. — Détresse de ma famille.. 8

Chap. III. Mon père devient chercheur de trésors cachés. — Ce qui en résulte................ 13

Chap. IV. Ma première éducation............ 18

Chap. V. On me met en pension à Naugard. — Spéculation malheureuse. — Traitement cruel. — Grand danger. — Bassesse de mon ancien instituteur..................................... 23

Chap. VI. Étourderies. — Dangers. — Séductions. 30

Chap. VII. Quelques années d'apprentissage dans le commerce. — Je lis des romans. — Suite de cette lecture..................................... 34

Chap. VIII. Châtiment bien mérité. — Fuite... 40

SECONDE PARTIE.

Chapitre premier. Réflexions et résolutions. — Comment je passe la première nuit de mon voyage. 46

Chap. II. Arrivée à Stargard. — Accueil de mon oncle. — Examen inattendu. — Fuite. — Grand danger............................ *Page* 50

Chap. III. Arrivée à Colberg. — Voyage sur le bord de la mer. — Misère profonde. — Arrivée à Dantzick................................. 57

Chap. IV. Court et triste séjour à Dantzick. — Tentation. — Je continue ma route, et tombe malade................................... 62

Chap V. Histoire d'un moine et d'une hôtesse. — Arrivée dans les terres d'un staroste polonais. — Je deviens menuisier..................... 67

Chap. VI. Ma vie est en danger. — Arrivée du staroste. — Un nouvel ami de l'humanité. — Je poursuis mon voyage....................... 71

Chap. VII. Perte affligeante. — Arrivée à Cartine. — Espérances déçues. — Désespoir. — Conservation miraculeuse. — Traitement cruel. — Mon sort devient semblable à celui de l'enfant prodigue. — Occupations inaccoutumées................ 75

Chap. VIII. Rencontre du jardinier de Cartine. — J'entre au service d'un médecin ambulant.... 83

Chap. IX. Rencontre d'un joueur de marionnettes. — Je découvre quel homme était le chirurgien. — Comment je prends congé de lui........... 90

Chap. X. Je passe une nuit dans un four. — Réflexions salutaires. — Voyage avec un ecclésiastique.. 94

Chap. XI. Scène terrible dans une auberge. — Je fais le commerce de tabac. — Banqueroute tragique................................. 101

Chap. XII. Liaison dangereuse. — Séjour à Lupow. 110

Chap. XIII. Ma vie est en grand danger. — Retour dans ma ville natale.................. *Page* 116

TROISIÈME PARTIE.

Chapitre premier. Accueil à Stettin. — Maladie. — Départ pour Berlin...................... 124

Chap. II. Espérance déçue. — Je deviens domestique................................. 127

Chap. III. Faveur d'un grand seigneur. — Fuite de Berlin...................... 133

Chap. IV. Arrivée à Hambourg. — Ordre d'arrestation. — Pénurie d'argent. — Projets désespérés. — Rencontre d'un recruteur. — Heureux changement dans ma position....................... 142

Chap. V. Bon accueil à Fresembourg........... 150

Chap. VI. Séjour à Lubeck. — Anecdotes dramatiques. — Je deviens comédien.................. 153

Chap. VII. Hambourg. — Méthode singulière pour former un acteur. — Début malheureux..... 164

Chap. VIII. Position embarrassante. — Schönemann abandonne la troupe. — Direction par interim. — Séjour à Vuel et à Lubeck. — Nouveau directeur. — Hambourg. — Mon congé............ 170

Chap. IX. Nouvel embarras. — Je deviens gazetier. — J'entre en service auprès d'un général danois. — Voyage en Danemarck. — Début dans la littérature. — D'heureuses perspectives......... 176

Chap. X. Histoire des amours du général. — Mariage de sa maîtresse avec un ecclésiastique. — Retour précipité à Hambourg................... 183

Chap. XI. Accusation de vol sans fondement. — Effrayante inquisition. — Justification inespérée. — Le général veut faire de moi son complaisant. — Fuite à Hambourg................. *Page* 189

Chap. XII. Escroqueries. — Dangers de la séduction. — Je m'engage dans une troupe ambulante... 197

Chap. XIII. Séjour à Kiel. — Tristes suites de la passion du jeu. — Voyage à Paderborn. — Mes adieux et mon retour à Hambourg............... 206

Chap. XIV. Je deviens auteur. — Ma situation malheureuse. — Humiliation publique. — J'échoue dans une intrigue amoureuse. — Mon engagement au théâtre de Schuch.................... 215

QUATRIÈME PARTIE.

Chapitre premier. Ma réception à Stettin. — Portrait de quelques acteurs. — Je deviens auteur. — Berlin, Breslau. — Ma position dans ces villes.... 226

Chap. II. Berlin. — Triste sort d'une jeune comédienne. — Vanité des actrices pendant un voyage. — Magdebourg. — Brunswick. — Anecdotes.. 234

Chap. III. Magdebourg. — Début heureux dans un premier rôle, et quelles en sont les suites avantageuses. — Anecdotes..................... 241

Chap. IV. Voyage à Breslau. — Je deviens maître de danse. — Bain pris involontairement dans une rivière.............................. 246

Chap. V. Histoire amoureuse................. 256

Chap. VI. Continuation de l'histoire. — Explication plus détaillée. — Départ.................. 264

TABLE DES CHAPITRES.

Chap. VII. Berlin. — Nouvel ouvrage. — Voyage à Dantzick avec un valet du bourreau ; puis avec un relieur. — Cosaques.................. *Page* 272

Chap. VIII. Dantzick. — Désintéressement d'un bourgeois. — Konigsberg. — Voyage à Breslau par la Pologne. — Ma vie est en danger. — Je fais la connaissance de Lessing. — Fêtes de la paix...... 277

Chap. IX. Berlin. — Beaux traits de quelques Juifs. — Dantzick. — Amour pour une inconnue...... 284

Chap. X. Konigsberg. — Rencontre inattendue. — Amour. — Tendre retour.................. 290

Chap. XI. Pilau. — Je cours un grand danger pendant un voyage de nuit. — Breslau. — Mort de Schuch. — Mariage............................ 295

CINQUIÈME PARTIE.

Chapitre premier. Berlin. — Économie du nouveau directeur du théâtre. — Dantzick. — Malheurs de famille................................ 305

Chap. II. Suites d'une confidence mal placée..... 310

Chap. III. Franc-maçonnerie. — Nouveaux ouvrages. — Détails sur la censure. — Breslau......... 317

Chap. IV. Berlin. — Charlotte devient mère. — Nouvelles compositions. — Anecdotes dramatiques. — Humiliation pénible. — Engagemens à Munich. 322

Chap. V. Accueil flatteur à Munich. — Espérances déçues. — Conversation avec Doublure. 328

Chap. VI. Début malheureux. — La Kreuzer-comedie. — Conduite perfide d'un acteur............ 335

Chap. VII. Observations. — Anecdote. — Engagement à Berlin. — Départ..................... 341

Chap. VIII. Berlin. — Conduite peu amicale de Schuch. — Potsdam. — Berlin. — Apparition de Dobbelin. — L'Arlequin dans l'embarras. — Erreur comique........................ *Page* 347

Chap. IX. Stettin. — Berlin. — Potsdam. — Berlin. — Conduite imprudente de Schuch, et ses suites. 359

Chap. X. Chagrins. — Dissolution de la troupe de Schuch. — Compositions littéraires. — Nobles actions. — Je suis engagé au théâtre de Koch, à Leipsick.................................. 367

Chap. XI. Leipsick. — Nouveaux amis. — De vieilles amours. — Travaux littéraires. — Je fais la connaissance de Schripfer................... 372

Chap. XII. Exemple tragique de l'intempérance d'un jeune homme. — Nouveaux succès littéraires. — Lessing à Leipsick. — Engagement à Hambourg. 376

Chap. XIII. Hambourg. — La direction du théâtre est changée. — Hanovre. — Revenant. — Départ pour Brunswick............................... 382

Chap. XIV. Brunswick. — Compositions littéraires. — Querelles. — Engagement au nouveau théâtre établi par Seyler........................ 394

Chap. XV. Hanovre. — Anecdotes dramatiques. — Compositions littéraires. — Caractère singulier d'un général. — Motif comique d'un compérage.. 399

Chap. XVI. Lunebourg. — Celle. — Apparition du général de Sch...k. — Hanovre. — Celle. — Hanovre. — Stade........................... 409

Chap. XVII. Hambourg. — Nouveaux amis. — Connaissance du professeur Bascdow. — Lubeck. — Hanovre. — Hildesheim................. 414

Chap. XVIII. Osnabruck. — Quel accueil on nous y fait. — Préjugé du peuple. — Hanovre. — Hildesheim. — Conduite imprudente et ses suites. *Page* 423

Chap. XIX. Seyler est sur le point de faire banqueroute. — Secours d'un ami. — Voyage à Wetzlar. — Accueil favorable. — Perspective heureuse. 430

FIN DE LA TABLE DES CHAPITRES DU TOME PREMIER.

DE L'IMPRIMERIE DE CRAPELET.

www.ingramcontent.com/pod-product-compliance
Lightning Source LLC
Chambersburg PA
CBHW051349220526
45469CB00001B/171